心一堂‧武學傳承叢書

道德經與太極拳——道經篇

夏春龍 著

心一堂 Sūnyata

書名：道德經與太極拳──道經篇

系列：心一堂・武學傳承叢書

作者：夏春龍

責任編輯：陳劍聰

封面設計：陳劍聰

出版：心一堂有限公司

通訊地址：香港九龍旺角彌敦道610號荷李活商業中心十八樓05-06室

深港讀者服務中心：中國深圳市羅湖區立新路六號羅湖商業大廈
負一層008室

電話號碼：(852) 90277110

網址：publish.sunyata.cc

電郵：sunyatabook@gmail.com

網店：http://book.sunyata.cc

淘宝店地址：https://shop210782774.taobao.com

微店地址：https://weidian.com/s/1212826297

臉書：https://www.facebook.com/sunyatabook

讀者論壇：http://bbs.sunyata.cc

平裝

版次：二零二二年四月初版

國際書號　978-988-8583-90-4

定價：港幣　　　二百五十八元正
　　　新台幣　　九百九十八元正

版權所有　翻印必究

香港發行：香港聯合書刊物流有限公司

香港新界大埔汀麗路36號中華商務印刷大廈3樓

電話號碼：(852) 2150-2100　傳真號碼：(852) 2407-3062

電郵：info@suplogistics.com.hk

台灣發行：秀威資訊科技股份有限公司

地址：台灣台北市內湖區瑞光路七十六巷六十五號一樓

電話號碼：+886-2-2796-3638　傳真號碼：+886-2-2796-1377

網絡書店：www.bodbooks.com.tw

台灣秀威讀者服務中心：

地址：台灣台北市中山區松江路二〇九號1樓

電話號碼：+886-2-2518-0207

傳真號碼：+886-2-2518-0778

網址：www.govbooks.com.tw

中國大陸發行　零售：深圳心一堂文化傳播有限公司

地址：深圳市羅湖區立新路六號羅湖商業大廈負一層008室

電話號碼：(86) 0755-82224934

心一堂微店二維碼

心一堂淘寶店二維碼

北派（趙堡鎮）太極拳第十一代傳人任自義先生的珍貴拳照

恩師乃河南省溫縣趙堡鎮南張羌人，拜本鎮太極拳第十代傳人鄭錫爵（字伯英）先生為師

學練太極拳七十餘載，功夫純正、人品高尚，是我輩學習的楷模。

恩師的拳照照，是他六十歲的時候，弟子們用三個135相機同時抓拍所得，其表現出的精氣

神，已達到了很高的高度。

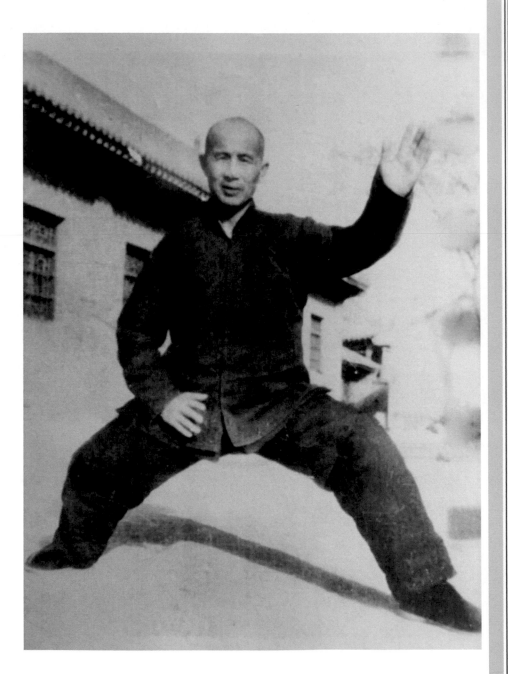

金剛

心一堂 武學傳承叢書

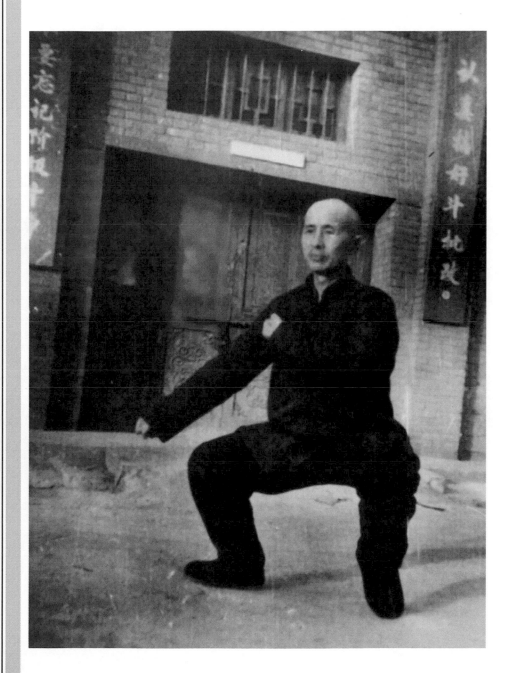

指襠錘

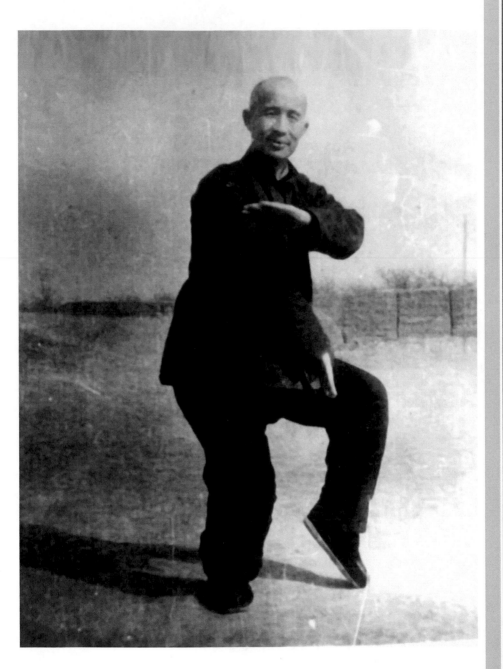

擒拿

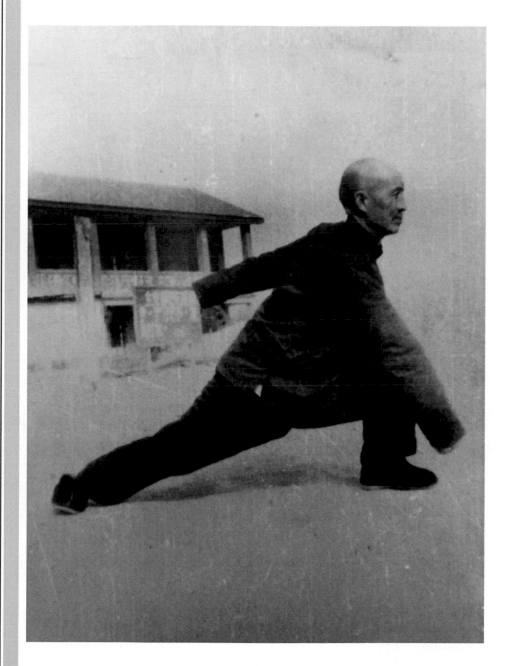

青龍探海

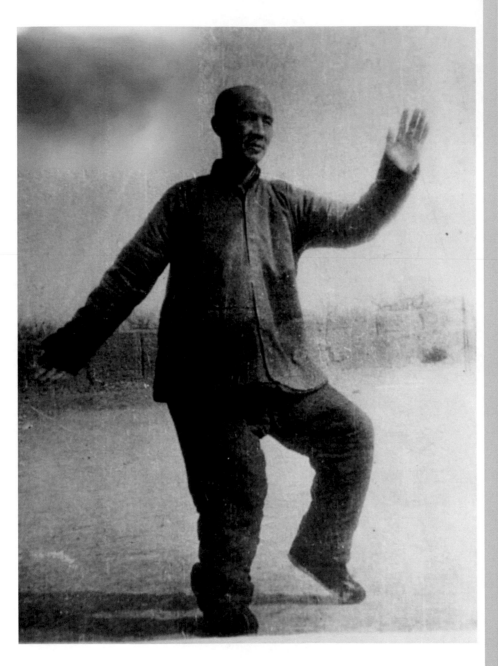

倒攆猴

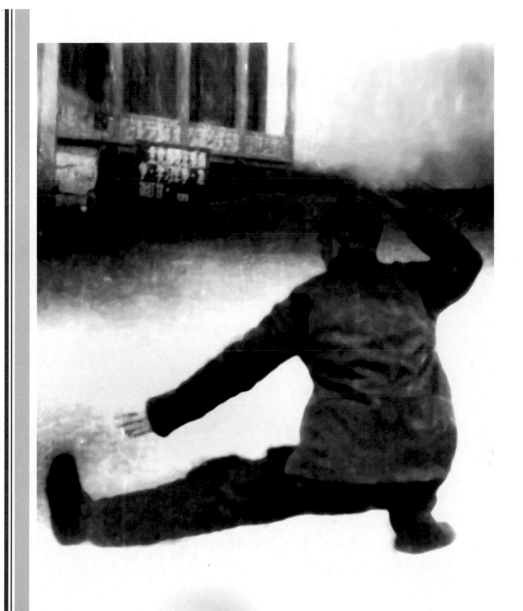

左紮七星

與恩師任自義先生合影

恩師給我捏架

與劉瑞師父在國際太極拳聯誼會上合影（河北永年）

在第三屆國際太極拳聯誼會上代表劉瑞師父宣讀論文
《太極拳是圓的較量》

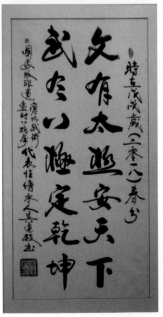

八極拳國家級非遺傳人
吳連枝先生書法真跡

如封似閉

金剛

七星下式

劍術

十三把棍術

1983年與楊式太極拳名家張義敬先生在家中合影

1996年與溫縣和式太極拳研究會部分成員合影
左起第一排：和保森、和學儉、夏春龍、夏海乂
左起第二排：和保龍、和定乾、和少平、和保國、和
保衛、和有祿

作者簡介

夏春龍，男，生於1952年4月，道號了塵子，河北省滄州任丘市人，高級講師，中國武術六段。

重慶市萬州區武術協會副會長，重慶萬州趙堡和式太極拳研究會會長，河南溫縣趙堡和式太極拳研究會秘書長。少年時拜郭竹池先生為師學習彈腿、查拳、少林拳及刀、槍、劍、棍、九節鞭諸藝。青年時隨張本先生和張義尚先生學太極拳及丹道。二十世紀八十年代後期，師從太極拳一代宗師鄭伯英先生的愛徒任自義（任子義）先生學習太極拳。1992年，於河南溫縣籌建趙堡和式太極拳研究會期間，又蒙太極宗師鄭悟清先生的高足劉瑞先生垂愛。在征得任自義師父的同意下，忝列劉瑞先生門牆，習練趙堡和式太極拳械、推手、內功等。為了深入研究太極拳，撰寫了《和式太極拳簡介》、《溫縣趙堡和式太極拳研究會章程》，並與和學儉、和保森等共同組織、成立了河南省趙堡和式太極拳研究會，任秘書長至今。

曾任青海大學、四川省水電體協、重慶三峽水利電力學校、重慶市萬州區青少年宮等單位武術教練，率隊參加國際、國內各類比賽，均取得優異成績。弟子夏海义在2000年首屆中國焦作

國際太極拳交流大賽上，榮獲傳統太極拳青少年組金牌，楊維蓉、何麗娟在2002年第二屆中國焦作國際太極拳交流大賽上又分別榮獲傳統太極拳女子成年組第二名、第三名，張林在2005年第三屆中國焦作國際太極拳交流大賽上榮獲傳統太極拳成年組金牌，並作為優秀運動員代表參加了閉幕式名家表演，蘇梅獲女子成年組銀牌，韓利平獲男子成年組銀牌，張邦華獲男子老年組銀牌。

2002年，與其弟子註冊成立了重慶萬州趙堡和式太極拳研究會並擔任會長至今。

長期研習《道德經》與其他道家法文，發表文章有《太極圈之秘初探》、《初論太極拳性命雙修》、《二論太極拳性命雙修》、《談拳論道》、《太極十三窩簡介》、《背絲扣的練法》、《太極拳好學嗎》等文章數十篇。現常在重慶、成都、廣州、惠州、深圳等地傳授太極拳。

（注：關於任自義師父名諱，從師父給我的親筆信中可知，他的名諱是「自義」。對此，我問過師父。師父對我說，換身份證時，派出所沒注意，將「自」誤寫成「子」，由於兩者同音，故也沒再改。）

目錄

道德經與太極拳——道經篇

17

劉建麟序

老子之《道德經》，以無為為治、以柔弱為自強、以不言之為教、以盈滿為大戒，治國、

治身足己。欣逢盛世、弘揚傳統文化乃吾輩責無旁貸之職。

太極者，始見於《莊子》：「大道，在太極之上而不為高，在六極之下而不為深，先天地

而不為久，長於上古而不為老」。後見於《易傳》：「無極生太極，太極生兩儀，兩儀生四

象，四象生八卦。」故幾於道，淵兮大兮，浩兮廣兮，君子修之。

萬物皆具兩面，太，謂之始，極，位之端，從始至末，周而復始，且變化紛繁，乃哲學之

理，或正反，或奇偶，或有無，或虛實，或陰陽，或上下，或柔剛，或動靜，或急緩。似變化

無窮，卻順應自然。熟知而漸悟、及神明，非致力之久，實難開悟焉！

古語云：天之道，陰與陽，地之道，柔與剛，人之道，仁與義。天道、地道乃自然之道，

而人道渺無常態，性相近習相遠，美與醜，左右其行為，態度，善惡隨念。

老子曰：「人法地，地法天，天法道，道法自然」。究其道也，旨在順應大德、遵循自

然、寧靜包容，不為外物所拘，合乎天道，終至「無為而無不為」。

老子「柔與剛」、莊子「靜與動」，均為道家至理，無論陰陽。太極者無形實存，可感知

而不可觸碰，先無極而太極，又太極而無極，輪迴復返，延綿不絕，物皆如是，大哉易也，斯

其至矣。

《道德經》乃泱泱華夏儒、道哲學之精髓，太極拳基於太極陰陽之理念，靜則無極，動則

太極，動而生陽，靜而生陰，無中生有，陰陽和合，連綿不斷、急緩相間，行雲流水，乃無窮

無盡的象數之源。

合乎人道，自有夏氏春龍，師承趙堡鎮太極明師，窮極其生，修行數十寒暑，譯讀《道德

經》，以道譽拳，以拳釋道，道即太極，太極亦道，頓悟拳理精微源自《道德經》與太極拳。

道德經與太極拳一脈相承，關聯慎密，其「人之生也柔弱，其死也堅強。草木之生也柔脆，其

死也枯槁。故堅強者死之徒，柔弱者生之徒」。基於此理，「天下之至柔，馳騁天下之至剛」

乃太極拳宗旨所在。夏師畢生詮釋太極拳理，助學釋惑，功德無量。

高山仰止，景行行止，桃李不言，下自成蹊，恭祝夏師覽古察今，博大澄明，研拳至精，

參德至詳。謹祝天下拳友皆能至達修身養性、陶冶情操、強身健體、益壽延年之目的。

渝東修士劉建麟於歌樂山

2018初春

（劉建麟，字九顯，太極拳愛好者、民間根藝大師，民間根雕書法家，重慶工藝美術大師，重慶非物質文化遺產「劉氏根書技藝」唯一傳承人，根雕書法《臨江仙》世界紀錄持有者，多數作品被日本，韓國，馬來西亞，臺灣等國內外玩家收藏。）

郭銀生序

吾友夏君習研太極四十餘年矣，訪遍民間高人，功深蘊厚，尤多心得，致一大成《道德經與太極拳—道經篇》一書，將付梓以予會習太極者，索言以弁其端。予竊考之，民無拳不勇，明王老夫子傳太極拳譜，雖國民可使奮拳，以致力即拳技之嚆矢，然後學明道之人甚少，習拳者於老子《道德經》漸行漸遠，為道而來而遠道也。

夏君著《道德經與太極拳—道經篇》，是書詮釋了道與拳，人與天合二為一的真諦，學者得明人指授，復以此書為導師，嘉惠後學豈淺鮮哉。

上海郭子儀武術館館長、江西南昌銀生武館館長、中國兩儀拳第五代傳人、溫縣和式太極第六代傳人　郭銀生書（作者注：郭銀生先生乃唐朝名將汾陽王郭子儀第51代孫。）

羅九貫序

幼時體弱，每常自卑。看連環畫《偷拳》，甚羨其「四兩撥千斤」，然不得其學習處。少年時為強身而鍛煉，參考《武術》、《氣功》等雜誌，鍛煉經年卻很難入門。一九九零年底在重慶三峽水利電力學校就讀時報名加入武術興趣班鍛煉，方淺窺其徑。興趣班由夏師創辦，學習者常數十之眾。夏師注重基本功，親自演示指導，每學期抽選優秀者進入高級班學習。在學習一年長拳、一年四十二式太極拳後，我有幸加入了「趙堡和式太極拳」的學習。三年多的鍛煉使我的體質發生了翻天覆地的變化，自覺身輕體健，精神面貌也極大改觀，深感太極拳是強身之利器。

畢業離校後經歷頗多挫折，為生活而勞作奔波，雖時常練習拳術，卻遠不如在學校時用功。後因傷停止練拳，數年後自覺身體大不如前，常歎息數年苦練付之東流。2016年底，決心恢復鍛煉，以強壯自己，依當年筆記一式一式重新學習，雖多有錯處，也勉強能走完拳架。

越年正式拜夏師深入學習，方知太極拳源自丹道，乃丹道動功，跟《道德經》有極大的淵源。以前讀書時也看過《道德經》，不過沒看懂多少，如今在夏師指導下、一邊練拳一邊學

習，才知道太極拳理法、源於老子的思想，讀《道德經》使人豁然開朗。老子之學，高深莫測，釋者甚眾，莫衷一是，正是「仁者見仁，智者見智」。蓋其言甚晦，涵蓋甚廣，唯其思想為各家共識，吾輩學拳者勉力學習，結合練拳各錄心得，以資後學。

弟子 羅九貫 二〇一七年冬

自序

以拳載道

象天法地效道德五千文虛心實腹精神壯

披星戴月修太極三十載負陰抱陽筋骨強

余自二十世紀八十年代初識《道德經》，覺其博大精深，且與太極拳理有極大相似，故愛不釋手。怎奈其言語艱澀，隱晦之處甚多。余前之所學為理工，於文言稍欠，每求助字典，學習極為困難。常逐字句查閱資料，以期慢慢理解。2000年，因工傷臥床，並導致雙目偏盲，生活和學習極為不便，使用電腦都很難找到游標。但是，我還是堅持學習《道德經》，並繼續習拳練功相印證，最終重新站了起來，且身體也恢復了很多。我堅信，正是《道德經》和太極拳使我的生命得以延續。

時光荏苒，三十年轉瞬即逝，隨著太極拳練習的積累，對《道德經》的理解也逐漸加深，更覺太極拳之理法來源於《道德經》無疑，老子的思想指導著我進一步修身養性。欣逢盛世，中國傳統文化正在復興，2017年初應拳友邀請，我開始在「重慶萬州趙堡和式

太極拳研究會微信群」裏，結合自己三十餘年的太極拳修煉體悟及道文學習，義務講授《道德經》和太極拳的修煉體悟，為弘揚祖國傳統文化而略盡綿薄之力。眾拳友和弟子也踴躍參與，各抒己見。現將部分講學內容進行整理，以供愛好者參考。管窺之見，如有不足之處，敬請海內外高德大隱斧正。

夏春龍

二○一七年冬於重慶萬州靜思居

前言

老子的學說，開創了一個百花齊放、百家爭鳴的輝煌時代，這是我們中華文化的根呵！太極拳結合了丹道和技擊術，其拳理來自於《道德經》（本門流傳有「老君設教，宓子真傳」之語），源遠流長，張三丰集其大成。

然而《道德經》語言艱澀，現代人很難理解，甚至誤認為「太極拳出自《道德經》」是偽託。作者習練太極拳多年，同時致力於研究《道德經》，深知拳理精微出自《道德經》無疑，認祖歸宗、弘揚中國傳統文化，是我們的責任和義務。

撰寫本書，旨在幫助讀者從太極拳的視角看《道德經》，解釋太極拳和《道德經》的關係。

《〈道德經〉和太極拳修煉》內容簡介：

1. 逐章節講課的內容，結合了呂洞賓和李涵虛對道德經的注釋和弟子及拳友們的理解和交流實錄。

2. 趙堡鎮太極拳歷代先師拳論。

3. 作者用自身體悟、闡述了太極拳拳理和修煉方法。

4. 作者和弟子對修煉體悟的討論。

《道德經》是中國傳統文化的根柢。孔子35歲時向老子問道，成為了儒家的鼻祖。莊子繼承了老子的衣缽。韓非是從老子那兒學到了法，從而成了法家的先驅。孫子兵法來自老子的兵字。鬼谷子應用老子的軍事謀略成了縱橫家的先驅。秦始皇根據老子的法治學說統一了中國。

習近平曾指出，「優秀傳統文化是一個國家、一個民族傳承和發展的根本，如果丟掉了，就割斷了精神命脈」，「文明，特別是思想文化，是一個國家、一個民族的靈魂」。優秀傳統文化，是一個民族修齊治平、開物成務、繁榮發展的最根本、最深沉的力量。喪失了傳統文化，我們的民族大廈就如同建立在沙丘之上。

老子《道德經》是揭示宇宙天地人萬事萬物變化規律高度濃縮的「百科全書」。

老子《道德經》博大精深，其內含哲學思想與養生之道，對每一個人來說，都是達到身心康壽、事業興旺、天人合一的成功法寶。

老子《道德經》問世以來，注釋者不可勝數，但真正理解掌握其精義者稀之又稀。究其原

因，正如中國道學真人呂洞賓祖師所言：「非修者不能傳。」基於此，我們特精選呂洞賓祖師《道德經解》。呂洞賓注老子《道德經》，古今行家評價甚高，尤以中國太極拳祖師張三丰為最，其用詩讚曰：「多少注家推此本，寶函長護鎮昆侖」。同時，還選用了清代道家真傳丹道西派祖師李西月（字涵虛）闡釋的《道德經注釋》。

世界東方科學的核心機制是「經驗科學」，而老子《道德經》內含道家哲學思想和道家內丹養生之道，是世界東方經驗科學的精華，故稱其為「東方聖經」。縱觀古今中外學習老子《道德經》有大成者，大多是在得道高師親傳之下而有大成，故古語道：「得訣歸來好看書」。

《道德經》早已經超越了道家範圍，成為中國傳統文化中各家共同敬奉的一部尊經，甚至在世界範圍內都有很深的影響力。德國哲學家黑格爾曾評價說，道是萬物之本、天地之源，中國人把認識道的各種形式看作是最高的學術標準，中國人承認的基本原則即是「道」，所以老子和他的《道德經》是值得受到萬世敬仰的。

道的特點：一是能生萬物而非他物所生，故曰：「道生一，一生二，二生三，三生萬物」，「萬物恃之以生」；二是生生不息，永無止期，故曰：「虛而不屈，動而愈出」，「綿

綿若存，用之不勤」，萬物皆有生有滅，而宇宙的生命是無窮的，三是生而不宰，寓於萬有，「道

故曰：「生而不有，為而不恃，長而不宰」，道不同於兼造物主與主宰者於一身的上帝，「道

法自然」，「愛養萬物而不為主」。

習近平主席說：「當下中國，很多國人因為宗教而墮入迷信者不少，這不僅僅是指那些學

宗教、信仰宗教的凡人，也包括一些度入空門的出家眾。在宗教與傳統文化二者之間，搞不清

他們的關係，往往混為一談。造成這種不清楚的原因是什麼呢？就是沒有認真讀書，沒有瞭解

什麼是真正的中華文化，沒有弄清楚什麼才是優秀傳統文化精髓，我們應該多看看老祖宗留下

的經典，諸如《道德經》等，什麼都弄明白了。」

《道德經》計畫兩年學完，現把各講課紀要按章編輯成文，並按道經、德經講課內容單獨

成冊出書。

（她）表示衷心地感謝。

培真先生《道德經探玄》和韓金英女士《內在小孩解道德經》給了我很多啟發。特向他

承蒙香港心一堂陳劍聰先生厚愛，將本書出版發行。本書得到張林女士及馮星星女士和眾

弟子的大力支持。在此以此短文一併表示感謝。

傳統太極拳修煉密要

根據幾位恩師的傳授，及本人修煉太極拳30餘載之體悟，對傳統太極拳的修煉有以下幾點體悟：

一、修煉太極拳要有平和的心性

二、大太極及天人合一的思維

三、太極拳的運動軌跡是四維空間圓

四、用意不用力，柔弱勝剛強是傳統太極拳修煉的鑰匙

五、太極拳的本質是練出內勁

六、明師傳授才能進入太極之門

如今練太極拳的人愈來愈多，廣場化、體操化、舞蹈化的傾向也越來越嚴重，使得太極的含義在人們心目中越來越淡化，拳劍刀扇各種套路越學越多，熱衷於比賽表演拿名次，其結果得到的是皮毛，失去的卻是太極拳最根本的東西。

太極拳乃我國國粹，其健身、養生、防身、表演等功能，使全世界的人們趨之若鶩。太極拳自創始傳至現代，已有千多年。真正太極拳這種功夫，可以強身、可以養生、可以防身、日常練習可得到身體健康，延年益壽之益，可以說是「健身之寶」。

一、修煉太極拳要有平和的心性

我們人類的天性是自私的，無論考慮什麼事，總是首先站在自己利益的角度，比如在人與自然的關係上，我們首先考慮的是自己的需要，而不是自然的平衡。但中醫養生卻恰恰相反，人類解剖肉體遠不是被中醫考慮的第一因素，而是一個次要的因素。這一點雖然對我們人類的自尊心打擊很大，但必須接受，這是理理解中醫養生的關鍵。

生命在於平衡，首先在於心態的平衡，平和是保持心態平衡的有效手段，是一種至簡至易的養生方法。三十多年前師父曾要求我專心練拳，不要看任何人的拳，包括同門師友。現在才知師父的良苦用心。

其實我們練的是太極，修的卻是心性。太極的一招一式看似緩慢，實則穩紮穩打，太極沒

有雷厲風行的俐落，只有行雲流水般的清閒，實則鋒芒不外現，內斂真功夫。那看似不經意的舒展，恰好不溫不火，從不彰顯強硬。

《上古天真論》說：「恬淡虛無，真氣從之，精神內守，病安從來」。恬淡虛無：指生活淡泊質樸，心境平和寧靜，外不受物欲之誘惑，內不存情慮之激擾，物我兩忘的境界。如此，放之又放、空之又空、去之又去，自然地達到了「虛」，達到了「無」的境界。這時「虛無」與天相感相通，天和人都相通了，也沒有界限了，真氣自然也就跑到你身上去了，如此真氣就會像陽光一樣，掃去所有的陰霾障礙。這時，全身的經絡、關節也都變得暢通明達了，即使有隱藏的疾病，也會在不知不覺中除去，這樣疾病就無從發生了。這實際上是治療當代人心靈疾病的一個良方，也是現代人健康長壽的保證。

人體在生產生活等日常活動當中，由於不良的生活習性和自然界風、寒、暑、濕、燥、火的侵害，自身元氣耗散、精血衰弱、經絡堵塞、關節僵硬、衍生出各種疾病。因此不管何種功夫。

平心、斂神，積累精氣是首要的。

其次要方法對頭，否則事半功倍，甚至不利養生。

不光是練功夫，還要參閱儒釋道三家經

典，以求觸類旁通，儒、釋、道三家，皆強調靜。六祖壇經六祖講：「本來無一物」。心經曰：「心無掛礙」。老子講：「虛心實腹」。金剛經說：「心無所住」。大學之道，在明明德，在親民，在止於至善。知止而後有定，定而後能靜，靜而後能安，安而後能慮，慮而後能得。」可見，靜乃三家之共同點。無論是修性，修命或者性命雙修，均離不開靜心。心不靜則雜念橫生，終將一事無成。明心見性之日，就是登高望遠之時。

二、要以大太極及天人合一的思維修習太極拳

天下太極是一家，我們不應有門派之分，只要遵循太極之理，並能以理指導練拳的，都可以練出太極拳真功夫。

人在天地間，被天地盜其氣也。修道之人盜天地之氣，壯己之精炁。欲壯此炁需合天地之道。無非順天地運行，皆有自然之理，率性而為，順其氣機、合天地運轉規律。以無為為宗、自然為用。行道而有得於心謂之德，凡自明其德，必無紛擾，故曰道者同於道，德者同於德。可見無為之體、人所同修，自然之工、人所共用。

明白拳理，懂得練法。還要懂得練天人合一之法。天陽在上，地陰朝下，天、地是個大宇宙，人生是個小太極。練拳時首先做到知、行、合一。再逐漸做到天人合一。人為萬物之靈，應接受天地正能量，象天法地，方能接受天地之能量。每天積精累氣，多入少出，神意內斂。久之陽氣漸充，通經話絡。陽氣上升至天，陰氣下降入地。氣液交替，五行歸位。能否做到天人合一是檢驗真假太極拳的必要條件。

先天元氣賦於後天形質，後天形質包含先天元氣，故人為先後天合一之形體也。人自有知識情欲，陰陽參差，先天元氣漸消，後天之氣漸長，陽衰陰盛。又為六氣所侵（六氣者，即風、寒、暑、濕、燥、火也），七情所感，故身軀日弱而百病迭生。

太極拳是補充元氣最好的方法之一。元氣充滿以後，人就會身強力壯，具有抵抗一切疾病的能力。許多身體健康的人長期修習，他們都享有高壽。而一些體弱多病之人，通過練拳，一樣從中獲益。她不僅可以疏通經絡，調和氣血，使陰陽相交，加速新陳代謝，還可以加強各臟器、器官以至細胞的功能，對許多慢性病都有很好的療效，如高血壓、心臟病、糖尿病、肥胖症、高血脂症、痛風等。而這一切都取決於正確的修煉。

太極拳的修煉，用的是逆向思維，我們要將人體放入天地之中，身體也像嬰兒一樣，無私、無欲、無辯、肌肉極軟。思維能夠是無識無欲，不用力。而成年人要做到這一點確實很難，他又要改變整個我們的思維和用力習慣。太極拳不能光到想贏而已呀！要用先天的思維、正確的方法研習傳統太極拳。

三、太極拳的運動軌跡是四維空間圓

一勢一勢都練成空圓圈，即是無極，即是聯。故每勢以轉圓為主，不須斷續，不須堆窪，如此做去方為合格。

眾所周知太極拳的運行軌跡是圓圈，那太極圈之秘又是什麼呢？乾隆抄本太極圈云：「退圈容易進圈難，不離腰頂後與前。所難中土不離位，退易進難仔細研。此為動功非站定，倚身進退並比肩。能如水磨催急緩，雲龍風虎象周全。要用天盤從此覓，久而久之出天然。」這個圈指什麼？根據恩師所傳，經余三十年修煉之體悟，求教於方家。太極圈源於日月星辰的公轉和自轉的自然規律，順乎天地自然之法，根據天地、陰陽之道而形成。由無圈（無極）到有圈

（太極）而生陰陽。太極的運行軌跡，是個圓。天地都是圓的運動，人在其中，必然也是圓動，由於後天物欲所至，人脫離了圓動，因此不能與天地合。故半百而衰老。

太極拳中的太極圈是太極拳行功中九曲珠同時運動形成的大圈、小圈、平圈、立圈、斜圈、順圈、逆圈即雙肘、雙肩、腰、胸腹、兩胯、兩膝圈的總稱，它構成了太極拳的基礎。可見太極拳的運動軌跡乃圓象也，此圓是即球也。球由三個基本圓組成：立圓、平圓、側立圓。

練拳的過程就像女士纏毛線，一圈連一圈，最後纏成一個球。太極拳的初步功夫就是練成混圓。這裏對大圈、小圈做一說明：大圈即身圈，小圈乃四肢的圈。故太極拳功法周身內外，各肢各節無不是圈形運動構成的。太極拳乃丹道動功，必以煉氣為主，通過套路運動使內氣充沛，氣歸丹田而行於梢，形成氣圈，氣圈裏的陰陽手法替代八卦中的陰陽方位轉換，處處陰陽巧合。手運八卦積精累氣，腳踩五行修性復命，性命雙修自然形成中和之氣。故太極圈由形、意、氣、勁構成，形圓、意圓、氣圓、勁圓，方能煉成太極圈。太極圈煉成後再由大圈、小圈至無圈而復歸無極，丹道小成也！個人一管之見，請行家裏手指教。

趙堡鎮和式太極拳，有胸，腹，肩，肘，手，胯，膝，腳八個圈，通過套路的不斷練習。

將這八圈合為一個，這才稱得上是太極拳。一圓即太極，就是這個意思。

四、用意不用力、柔弱勝剛強是傳統太極拳修煉的鑰匙

太極拳運動的本質是用意不用力，怎樣用意關係到太極拳的正確性和功夫的提升，需要說明的是：

一、太極拳用意是在形正確的前提下進行的，凡身法不正確者需先調整，以免後患。

二、從一圓到九宮是一個整體，本人僅是為了說理的方便分而述之，請讀者辨之。

三、意念要中和，牢記無過不及是太極拳首要心法。

四、不同的人及不同的功夫用意不同，用意的火候也不同。

五、凡此皆是意，此意非彼意。

六、用意需明師指點，切勿妄自揣測。

七、太極勁出來後要逐步淡化意念，直至無任何意念。

八、有形無意是假形，有意無形是假意，有形有意仍為假，無形無意方為真。

九、孫祿堂先生曰：

道本自然一氣遊，鬆鬆靜靜最難求。得來萬法皆無用，身形應當似水流。

用意不用力是不應用多餘的力。無過不及，隨屈就伸是最好的詮釋。太極拳是以拳入道，用意不用力是不應用多餘的力的核心。

陽不離陰，陰不離陽，孤陰不生，孤陽不長，陰在陽中取，陽在陰中求。這是太極理論的核心，也是中醫、太極拳的核心。樁功靜極生動，緊中求鬆，太極拳鬆中求緊，這是二者區別。

中和之炁乃正陽之氣，體現了道法自然！

因為判斷一個人太極拳的造詣，首看其身法是否達到太極拳立身中正的基本要求。而太極拳身法的入門，必須從用意不用力開始。當然，用意不用力的修煉，也是一個循序漸進的過程。

立身中正特別要注意小腿的正直。小腿，即膝關節以下、踝關節以上的部位。在行功走架時，膝不過曲，也不能不及，小腿與地面垂直。膝不過曲，能很好防治膝關節損傷和膝關節受力過重引起的疼痛。因此要求小腿直，並在招式運行中更要注意適時調整。

注意： 小腿直，是本門拳法獨有的身法要求。

他能保證內勁直達腳底，臏骨不受橫向力。保證膝蓋不受傷。小腿直的標準是與地面垂直。小腿，即膝關節以下，踝關節以上的部位。在行功走架時，膝不過曲，也不能不及，小腿與地面垂直。膝不過曲，能很好防治膝關節損傷和膝關節受力過重引起的疼痛。因此要求小腿直，並在招式運行中更要注意適時調整。

而太極拳身法的入門，必須從用意不用力開始。練拳時眼睛平視，含胸收腹提肛。小腿垂直地面。身體有挺拔之勢。百會、會陰、兩腳之間的中點連線。是身體的中線，不可東倒西歪，前俯後仰。切記！否則無法避免將傳統太極拳練成體操的現象，當然，用意不用力的修煉，也是一個循序漸進的過程。

開合相互銜接，循環往復，連綿不斷，成為太極拳過程，直到一套拳的結束。開合體現動靜，又成姿勢動作，是太極拳的主體，太極拳的精微巧妙，虛實變化，平衡統一，祛病強身、益壽延年、防身自衛作用，皆在開合過程中。

在練拳的初級階段，真的鬆下來的筋會被明顯的抻拉，有一種難以承受的感覺。武術界的專業說法：人的腿可分為根節、中節、和稍節，其根節即髖關節、中節即膝關節、踝關節及腳

為稍節。當人的體重在地球的引力作用下自上而下的作用於人的兩腿時髖關節就成為力點，膝關節成為支點，踝關節成為作用點。太極拳的鬆不是懶，柔不是軟，而是在經過抻筋拔骨的基本功訓練後，使筋腱伸長，骨縫拉開後進一步錘煉所得的似鬆非鬆、將展未展的彈性膨脹力。這種力鬆沉自然，肌鬆力掤，鬆中有緊，緊中有鬆，柔內含剛，剛中藏柔，靈動活潑，變化自然。

走架重心只在一只腳，所有活動全由腳底湧泉帶動，全身全部鬆掉，此時是全身舒服暢快，氣機騰然，做的好時，有時置身空山靈雨，每腳踩出去有如踏在水中，走化腰胯帶動，全身放鬆不施絲毫之力。

五、太極拳的本質是練出內勁

孫祿堂先生是我小時的偶像。三十年代。日本為打擊我抗日之信心，欲征服中國武術。請看當時的報導：「日本特選派六位格鬥高手前來中國向先生挑戰，先生決定以一對五，時先生平躺於地，命五位日人以任意方式固壓自己，另一人喊三下，以試先生在三下之內能否起身。

當日人剛喊至兩下時，先生騰然而起，五位日人皆被發出數丈之外。昏僕於地一時竟不能起。

日人遂驚服先生為神人。」孫前輩以古稀之年，用精湛的武術功夫揚我國威。不愧為中國武術第一人也。將三拳合一，合的不是形式，而是本質，這個本質就是內家拳之內勁。

孫公先練形意，後練八卦，最終太極，將三者融會貫通，去其形式歸於本源，發現最根本的內勁都是一個。那麼內家拳的內勁到底是什麼？

孫公在《形意拳學》中揭示：「道自虛無生一氣，便從一氣產陰陽，陰陽再合成三體，三體重生萬物張。所謂虛無一氣者，乃天地之根，陰陽之宗，萬物之祖，即金丹是也，也即形意拳中之內勁也。世人——皆於一身有形有相處猜量，或以為心中努力，或以為腹內運氣，——皆是拋磚弄瓦，以假混真。故練拳者如牛毛，成道者如麟角，學者不可不深查也。

又在《太極拳學》中提示：「太極即一氣，一氣即太極」。

太極拳要求練出內勁。內勁就是先天一炁。平心靜氣神意內斂，是練太極拳的先決條件。太極拳就是從身法、心法、手法，逐步達到無為的。神、意、氣、勁為內功四法。你一會兒來內勁自然會知道。否則就是紙上談兵。

太極拳的要求很多。這些要求都是練太極拳必須的。

弟子羅長春練拳體悟：

「開始按師父要求重新鬆開全身，脊柱鉛垂，重心基本貼後跟線走，兩髖前部韌帶和左腰隙有疼痛感，感覺還需要再揉練這幾處。

氣到達左掌心，突然一燙，然後到達中指尖。兩膝熱流比以前跟強，左胭窩外側氣流抖動明顯。

繼續筆直脊柱練，全身進一步鬆開，膝外前側受到拉力明顯腰隙疼痛有所減輕，主要糾正頭的問題。由於感受到手腳外側和背腰這個外圈的拉力，索性走架順這個圈運行，丹田熱力這幾天逐漸減弱。

這個以後氣重新蓄積了一次，跟去年第一次情況差不多，只是過程快一些：感覺在兩三天就逐漸充滿全身，全身骨縫都有暖洋洋、癢酥酥的感覺，然後在晚上靜功時定到極點的時候停了大概二十分鐘呼吸，不同的是這次停略有點兒主動意識，就像在感覺即將到極點的時候自己知道要到了就自己跟自己說了一下「停」。呼吸停止在呼氣完畢的時候，感覺心臟搏動逐漸加大力度，心率卻越來越慢，在心跳越來越強，幾乎快承受不住的時候，自己主動吸了一口氣，

停止了這個過程，然後睡著了。第二天早上起來，全身筋骨又出現去年一樣的感受——每一動

只有筋骨在支配，肌肉皮膚都成了附著在筋骨上，完全沒有參與運動。不同的是這次並不像上

次那樣——感覺筋骨都是脆脆的，像是承受不起全身重量一樣，相反卻是不需要肌肉用力，就

筋骨自己支配全身運動就遊刃有餘。

接下來這幾天繼續加強骶骨和髖骨的分離，找到了那種「坐凳」練拳的感覺——覺得就像

髖關節和膝關節形成一個卡位，限制了活動的範圍，轉圈必須在這個範圍，就形成像是坐在凳

子上練拳一樣，這樣反過來又更加必須把骶骨動起來，否則圈都轉不起來了……」

師父：這十多天重新經歷了一次蓄氣過程，情況比較複雜：就是15號骶骨鬆動後立馬感受到

氣的動態大不同以前（以前是手的氣動、腿的氣動、丹田的氣動分開的，並不一起動），首先

是從骶骨到丹田有熱動（以前所有氣動都不是這樣，要麼像水流動，要麼像空氣貫注過去，要

麼像寒戰顫抖過去），同時感覺從肛門到直腸到丹田能夠用意念引動。於是我就引導熱氣在整

個腹部轉動了一次（像以前意念轉丹田一樣上下前後左右各36轉），結果第二天突然腹瀉，還

以為是吃了什麼不乾淨的東西——仔細回想了一下，最近三天沒吃過任何不乾淨的食物，又懷

疑是晚上空調冷了肚子（因為最近幾年腸胃有點兒怕冷食和冷腹部），一般腹瀉兩三次也就好了。沒想到第二天卻更厲害了，開始只是水瀉，後來卻呈紫色，又非常粘，覺得應該是腸道前段或者胃十二指腸出血才是紫色，在網上到處查資料，說有可能是腸癌可有點兒嚇人，可是我自己感受精神、力氣，睡眠各種狀態都很好呀！不可能大病是這種狀態於是就對自己說：多觀察幾天再說。結果連續拉了三天紫色的東西，第四天逐漸停了，然後兩天沒大便，第七天再大便突然呈金黃色（多年沒這種顏色了，都是青或黃黑色），才突然意識到這跟那些「清腸毒」治療過程一模一樣，只是我沒有用任何「清腸毒」的藥物呀！」

恭賀哈，長春，你已經練出了內勁。

六、明師傳授才能進入太極之門

太極拳歷代師承強調「口授身傳」。《十三勢歌訣》說：「入門引路須口授，功夫無息法自修。」沒有明師的教導，是很難入門的。在余看來，明師要同時具備心知和身知的兩個條件，且願意教你。

苟非其人、道不虛傳是本門的師訓。武術史上不乏從師艱難的故事。同樣的一招一式，有多種練法，有多種要求，有一些難以言傳的「規矩」，這些「規矩」一定要靠師父口授身傳。古往今來，學拳者千千萬萬，但能入門的卻寥寥無幾，其原因之一，是因為沒良師的引導。

特別進入推手和散打階段，更是離不開師父的指導了。

請看弟子感悟：

晏玉華：

「1990在校讀書期間，夏春龍老師義務辦理武術學習班。有幸參加武術班的學習和訓練。兩年後有幸得入門牆。時光荏苒，仿佛就在昨天。一日為師，終身為父。從師多年，不管是在藝業拳理、行為準則，處世為人等各方面，師父教授了很多，我在其中受益匪淺。從零基礎到武術基本功，再到太極拳法，在師父不厭其煩的諄諄教誨下，我雖天資愚鈍，確也收穫頗厚，漸入佳境。練習本門太極，的確要在明師的口傳心授，言傳身教下，方得真傳。「靜心斂神守真元」，只有一步一步按師父所授之法，逐日積累精氣方有收穫。」

羅萬生：

「搏擊之要領，皆出自本能。以前聽到這句話的時候，覺得很有道理。但隨著年齡的增長和閱歷的不斷增加。對這句話產生了一些懷疑。縱觀自然界，牛有犁田之力。卻不能騎乘。但是身上的水。狗的體型很小。沒有犁田之力。狗的腰上也沒有多大的力量。不能供人騎乘。但是狗卻能抖掉自己身上的水分。在農村有經驗的殺豬人都知道。只要按住豬的頭和尾。豬就無法掙紮。因為豬沒有橫勁。縱觀自然界中豬牛羊的爭鬥方式。都是以縱向的衝撞為主。自然界中的鱷魚，在進食的時候以旋轉為主。這就是典型的能夠橫向發力的動物。但無論是牛羊豬，或者是鱷魚。在獅子老虎面前都不堪一擊。由此可見，完全出自本能也是有缺點的。因為獅子，老虎，他們既能夠縱向發力，也能橫向發力。但是獅、虎等大型猛獸也不是人類的對手，不是人類的個體厲害，而是人類懂得更高級的一個層面的東西，觀察，模仿和借力。

中國傳統文化有很厲害的一個方法。就是象形取意。這就是我們漢字中很多象形字的由來。在搏擊爭鬥這一方面。我們的老祖宗也是觀察了各種動物的爭鬥方式之後。以象形取意的方式創出了各種的象形拳法。如猴拳、蛇拳、螳螂拳等等。在內家拳術中，有心意拳的十大形

和形意拳的十二形。同時以陰陽辯證的眼光去看待自然界動物的爭鬥方式，取其長、補己短，以用意不用力的方法，去綜合各種動物的本能。如此才是適合人身，人形的爭鬥方式。太極拳是以陰陽辯證的思想，結合天地自然規律，高度總結的一種拳術。太極拳和其他象形拳術比起來。

取其意，而忘其形。

用力則滯用意則活。

以圓的運動軌跡為主要特點，以天地運行規律，人身的特點用意不用力。如何才是用意？練太極拳要求進退如猴，不是要我們模仿猴子，而是要在練拳時輕靈敏捷，不要用力蹬地。取的就是猴子行動敏捷輕快之意。練拳要身備五弓，取的是身體要像弓一樣，充滿彈性，如何去實現這個目的就是要鬆，用意不用力。有了真意，才可以稱為太極拳。

糅合了各種真意的太極拳練習者，通過日久的不斷練習，把各種真意融入本能反應中，從觀察模仿，到形成本能反應。這個過程就是從無到有，再從有到無。從自然中學來，在與人搏鬥中能自然的用出來，這就是道家所說的從後天意識返回到先天意識，也證了從後天識神到先天元神的過程。此時的本能就得到了升華，不再拘泥於原來的本能反應，如此才是正道。」

羅九貫：

「十七歲開始學武術，到二十一歲畢業，這階段功夫進步很快，略有小成後卻戛然而止。畢業後碌碌於生計，從懶散到放棄練功，功底逐漸丟失殆盡，甚至百病臨身。直到幡然醒悟，恢復練功，發現自己四年所學已經丟得差不多，不得不重新找到師父，再次學習。這時候的身體，已經不是十七歲那個樣子了，學練過程更加艱難。所幸師父不棄，耐心指導，逐一糾正定型拳架，又細緻解說內功心法，三年下來，略窺堂奧。深切體會到學拳最終師傳，所謂「差之毫釐失之千里」皆非虛言。同道若有志斯學，斷不可自以為是，初學乍練者需一絲不苟依照師父所教，不得自專，不得懈怠，三年五年方有所成，切記切記」

馮星星：

「傳統武術文化源遠流長，博大精深。初次有緣正式接觸武術，還是91年就讀於重慶三峽水利電力學校遇到了夏春龍老師。

山不在高，有仙則名，水不在深，有龍則靈。水電校的武術興趣隊因為有夏老師的公益教

學，傳藝授道，啟蒙了一批批武術愛好者，播下了傳統武道傳承的種子。其學生、弟子不乏武

術精英、學有所得者。

追隨夏老師學習武術者，每天均從基本功開始訓練，一招一式，一拳一掌均有規矩，後隨

師父習拳練武。師父博學多才，不僅刀槍劍棍，長拳、太極等多種武術得心應手，還根據學生

習性，因才施教。學了幾套簡單的劍法和長拳後，開始跟著師父每天早晚練習和式太極拳。跟

拳後，師父會給我們一個動作一個動作的糾拳。還會普及太極陰陽魚理論，圈圈相連，指點練

拳要點。能在學生時代碰上夏老師，跟隨其學習了四年武術，初窺太極拳，何其有幸！工作

後，隨著人生閱歷豐富，愈加感歎於太極文化的底蘊深厚。愈加敬重於能多年如一日、不忘初

心堅持練拳、如師父這樣的學者自律型睿智型之明師！

和式太極拳練習，動作套路學習容易，最難的是糾拳，會意。形似而神不似，學得時間越

長，渴望需要學習進步的地方越多。太極拳更是心性的修煉，師父三言兩語的指正勝過盲練多

日。

時代發展，資訊交流管道多樣化，如今幸有網路教學還能彌補不能再每天跟在師父身後學武的遺憾。感謝師父心胸寬廣，能把其修行三十餘載的太極修煉體悟著書分享，使我輩受益匪淺！」

學生金晶．《道德經與太極拳──道經篇》讀後感：

「吾師夏春龍老師習武多年，早年間教我們推手，後更是潛心研究和式太極拳多年，並斬獲比賽金獎。老師根據多年習武心得，整理寫出《道德經與太極拳──道經篇》，把這兩樣揉在一起，寫出切身感受的，我老師是第一人。」

對待良師，首先要有誠心。尊師重道勤學苦練，只有體現一顆真誠的尚武之心，才能打動師父授以真傳，唯苦恒出高手。精誠所至金石為開，少林禪宗曰：心誠則靈。本門有五傳十不傳之戒律：

五傳

一傳忠孝知恩者，

二傳心氣平和者，

三傳守道不失者，

四傳真以為師者，

五傳始終如一者。

五傳都能做到，才能得到真傳。

本門拳術以反為正，以弱為用，以圓為宗，以正為要，以定為魂，以鬆為首，以形為基，以意為先，以無為求。望門內弟子切記哈。

開篇語

（二〇一七年一月六日）

從明天開始，我們將學習《道德經》，每週一課，兩年學完。大家不要有任何包袱和壓力，當成故事聽，當成文章看。只要你瞭解，我們國家還有如此偉大、智慧的文化巨著，我作為一個教師，也終身無憾了。

開篇伊始，老子就指出「道可道，非恒道，名可名，非恒名」，是說作為世界本源的道是不可以用語言來形容的，但並不是永恆的。「名可名，非恒名。」說的是可以稱呼的名不是恒常的名。「無名天地之始，有名萬物之母。」是說天地剛剛呈現時是沒有名的，萬事萬物逐漸出現時才有了各自的名。

在《道德經》裏，道泛指路、規律、人身的養生法則等。而道家思想對規律的最根本的見解就是「規律是自然的，變化的，不為人所控制的。」對待規律的根本態度是「充分尊重規

律，然後才是利用規律」。這是一種非常樸素的辯證思想。全面體現了我國古代人民對大自然的探索與思考，而這種探索與思考不是盲目的，是非常有計畫、有科學根據的，它不僅對中國傳統文化思想產生了深遠的影響，其影響也遠遠超出了中國的範圍。由此可見，道家學派對規律是十分尊重的，這在幾千年前的中國是很難能可貴的，這種辯證法雖然很不健全，但卻具有非常強的科學性。從小了說，對我們的生活、工作、學習具有指導意義，從大了說，對自然、對社會、對國家的整體建設，具有非常久遠的指導性。現在全球環境災難的普遍，就是人們不注重自然規律的發展，人為地破壞環境所造成的。

對《道德經》一書的理解還很膚淺，但是認真學習，能讓我受益的地方多之又多，會影響到各個方面，要不斷地揣摩，慢慢地體會。

第一章　道可道章

（二〇一七年一月七日）

【原文】

道可道也①，非恒道也②。名可名也③，非恒名也。無名④，萬物之始也；有名⑤，萬物之母也⑥。故恒無欲也⑦，以觀其眇⑧；恒有欲也，以觀其所徼⑨。兩者同出，異名同謂⑩。玄之又玄⑪，眾眇之門⑫。

【注釋】

①第一個「道」是名詞，指的是宇宙的本原和實質，引申為原理、原則、真理、規律等。第二個「道」是動詞。指解說、表述的意思，猶言「說得出」。

②恒：一般的，普通的。

③第一個「名」是名詞，指「道」的形態。第二個「名」是動詞，說明的意思。

④無名：指無形。

⑤有名：指有形。

⑥母：母體，根源。

⑦恒：經常。

⑧眇（miao）：通妙，微妙的意思。

⑨徼（jiao）：邊際、邊界。引申端倪的意思。

⑩謂：稱謂。此為「指稱」。

⑪玄：深黑色，玄妙深遠的含義。

⑫門：之門，一切奧妙變化的總門徑，此用來比喻宇宙萬物的唯一原「道」的門徑。

【呂洞賓注釋】

道由也，道言也，道本人所共由。然非常說所能盡也。名稱也，道以名顯，故可指名，然

非常說所可泥也，無名即無極，有名即太極。物所自來曰始，物所含育曰母。

「無欲」主靜之時，「有欲」動察之機。「觀」內觀也。「妙」以虛靈之用，而言「同出」於先天，因事而「異名」，「玄」幽微之意，「玄之又玄」，《中庸》所謂隱也，「眾妙之門」，《易》所謂乾坤，其易之門也。

道也者，內以治身，外以治世，日用常行之道也。道之費隱不可道，道之發見則可道。統發見於費隱之中，至廣至微，故道為非常之道也。名在無極不可名，名在太極則可名。生太極於無極之內，能靜能動，故名為非常之名也。

集補：人所共由則曰道。可道者，可述也。非常之道，斯為大道也。欲著其狀則曰名。可名者，可擬也。非常之名，斯無定名也。

無名：即無極也。有名：即太極也。無變為有，真無定名也。無極渾然之初，無兆，無形，本無聲臭之可擬，道所以在天地之始也。太極判然之後，有生、有育，即有造化之可征，

道所以為萬物之母也。萬物者：統天地而言之。先天地而有此道，則生天、生地、生人、生物，不啻一大父母也。言母而父在其中矣。

妙即無名之物，故凝，常靜以觀之。微，即有名之物，故運，常應以觀之。無欲、有欲，常靜、常應也。以無欲觀無名，以有欲觀有名。丹家以玄關為有無妙竅者，蓋本於此。

兩，即妙竅也。有生於無，故同出，無轉為有，故異名，然雖異而仍同也。有無妙竅，皆一玄也。於無欲以觀其妙，已得一玄。於有欲以觀其竅，又得一玄。二玄總歸一玄。玄兼賅眾妙，眾妙之門，統乎此矣。

【太極拳修煉體悟】

道泛指路、規律、人身的養生法則等。她無形無象，無聲無味，存在於世間。只能意會，不可言。故強名為道。非恒道是說我們不能用後天意識解釋道，這個道非日用五倫之道，非治國安邦之道，非陰陽順逆之道。故曰非恒道。名不知其名，非恒名不是有形有相之名，而是無形無相之名。

人們為了加以互相區別，而人為的名字。天地萬物生成前是沒有名字的。而人體

是有狀可名的。當人們收斂了自己的意識，則能觀察到事物的本質。故無欲觀其眇也。當我

們有分辨心的時候，只能看到事物的表像，謂之有欲觀其徼。無欲觀眇、有欲觀徼兩者互為其

根，一動一靜而已。故同出而異名。由於識神退、元神現，許多神秘的現象、在常人看來謂之

玄之又玄。

道，乃混元未剖之際，陰陽未分之時，無天地以合象，無日月以合明，無陰陽以合氣，無

造化以合其道，這是個道字。名：何謂是名？無動無形，無機無化，無極無虛，無空無相，

這就是名。名不知其為名，故名也。可名：是心名其名，難謂口可名其名也。

名，謂之可名，非恒名：是心之名，非有形有相之名。虛中虛，空中空，虛中有實，空中有

相，只可意取，不可聲名：非口名其名，非一切有影有響之常名也。連有影有響，算不得此

名，而況有實具者乎。只在先天中求先天，這就是可道之道，可名之名了。連先天中之先天，

還算不得道名二字，就是強為道為名，只是不開口，這就是道可道也，非恒道也。名可名也，

非恒名也。故常無欲以觀其妙：因有母而化生出萬物，而實中饒生出一個虛無底境界，故吾常

無欲以觀其妙。不從萬物中來，安得從萬物中而觀妙，這就是慮而後能得。那個莫顯乎微，又

得那個莫見乎隱，這才是個天命之謂性，率性之謂道。到此率性底地步，吾故能常常無欲以觀

吾道之妙，故曰故常無欲以觀其妙，常有欲以觀其徼。徼非耳目口鼻之徼，乃生死存亡出入必

遊之徼，所關甚重，所繫非輕。此其徼也，吾若有欲，而身不得道之妙，從世欲中出入，此亦

徼之門也。吾若無欲，而心領神會，得道之妙，皆從此道之妙之徼，任其出入關

閉，皆由於我，而不由於徼之督令，自專之楷柄，者就是在明明德，而止於至善之道，吾方能

常常去有欲之心，以觀吾道之徼，體道之妙，知道之徼，此兩者，豈不是同出之門戶者也。妙

於心而徼於意，同其玄之又玄底境界，到無為之始，無聲無臭底時節，惟精惟一，言那個能體

道之士，慎篤之輩，除此，安得入眾妙之門。篤信謹守，抱一無為之始，以心道其道，以心名

其名，方得入其門，知其妙，以悟混元之母，而得其至妙之徼，此之謂其道也。

「道」是天理、是大道。它在中國哲學中，表示「終極真理」。老子在《道德經》開篇一

句即「道，可道，非恒道」；然後說「人法地，地法天，天法道，道法自然」。他還說：「道

生一，一生二，二生三，三生萬物。」意思是萬物由道而生。道生太極，太極生陰陽，陰陽生

三才即天、地、人，繼而生萬物。這就明確告訴我們，宇宙萬物是由道而來的。道是客觀的，

是大自然賦予的天理，它存在於自然、社會、宇宙萬象之中，「道法自然」。太極由道而生，那麼作為太極拳就必須尋道、尊道、行大道之理，這是習練太極拳的根本和最終目標。」

《道德經》是中國傳統文化的重要源頭之一，中華武術的集大成者──太極拳自然會受到《道德經》思想的深刻影響。從捨己從人之悟，天人合一之悟，靜篤觀復之悟及有無與耗散之悟四個方面闡述了《道德經》對於太極拳養生修行的影響。道家思想是太極拳理論的基礎，而太極拳的養生修行實踐又正好印證了捨己從人、天人合一、靜篤觀復、有無與耗散等道家思想。

「太極者，無極而生，動靜之機、陰陽之母也。」

太極者，無極而生，動靜之機、陰陽之母也。說的是老子《道德經》的開篇。此兩者，同出而異名，同謂之玄。

所謂太極，古人「謂天地未分之前，元氣太一也」（《易繫辭》）。這是我國古代的天體演化論，把太極形容為混沌初分後的陰陽兩氣，而混沌未分的狀態為「無極」狀態。也有人解

釋「太極」是屋中最高處正樑的中心，意為最高、最中心的東西。

（太極圖）呈圓形，內含陰和陽兩個半弧形的類似魚形的圖案。太極拳採用這個名稱，象徵著太極拳是圓轉的、弧形的、剛柔相濟的拳術。

「無極而太極」，周敦頤（1017—1073）所著《太極圖說》說：「無極而太極，太極動而生陽，動極而靜；靜而生陰，靜極復動。一動一靜，互為其根。分陰分陽，兩儀立焉。……陰陽一太極也，太極本無極也。」王宗岳說：「太極者，無極而生，動靜之機，陰陽之母也。」是根據《太極圖說》而立論的。

「陰陽之母也」，意指陰陽兩氣包含在「太極」之中，所以說「太極」是「陰陽之母」。

道只能通過我們的身體感悟。就像電流通過電路一樣，是能拿電流錶測量他，而無法感覺到真實的電流。

我們練太極時的內勁，我再怎麼說，也說不明白，但是你練的身上有了體悟，就會明白了。道也是如此。不管我怎麼教你們，你們的體悟是至關重要的。一層功夫一層理呀。只有用身體這個器，才能感受到道的存在，也才有道德的效用。

明代醫學家李時珍在《奇經八脈考》中曾這樣記載：「內景隧道，唯反觀者能照察之。」

「凡人有此八脈，俱屬陰神，閉而不開，惟神仙（注：指修道）以陽氣衝開，故能得道。」此中所說之「內景隧道」即指人體之脈絡，是元氣運行之路線。「返觀」即「返觀內視」的養生法。但人體之經絡、元氣，在現代醫學是無法見到了。因為現代醫學所用的方法大都基於解剖學，這就如同將電源切斷後再去觀察電流是如何在電路中傳導一樣。而修養生之道者所採用的方法則是對自身活體的直覺體驗。載有生命的活體，才有元氣的運行，才有元氣運行之經絡現象的存在。

　　隨遇平衡，

　　順截引放，守我虛靈，有容忘欲，大道無形！

　　太極本無拳，動時求平衡，敵來以空象，手去用潛能。

　　虛時形無體，實到體有圓，捨己從人事，由己意纏綿。

　　一是境界高。太極拳從不講究恃強凌弱，好勇鬥狠，即使與人交手，也是後發制人，點到為止。歷史上修道如尹喜、庚桑楚、呂純陽、陳摶、張三丰、王宗岳、現代孫祿堂等等，無不

尊道而貴德，勤於實修而達袪病延年之目的，還從實修中深悟道之哲理，並伴生出常人所不具備的特殊能力，

先賢們早就認識到了人的生命的雙重性，因此，把精神生命稱之為「性」，把身體生命稱之為「命」，這就使得「性命」二字高度概括了人生的兩大要素。《性命圭旨》說：「性之造化繫於心，命之造化繫於身。」陳攖寧大師說：『性即是吾人之靈覺，命即是吾人之生機。

「這些觀點，可謂既深刻又生動地點名了性與命的深刻內涵。

總之，在這一章裏，老子說「道」產生了天地萬物，但它不可以用語言來說明，而是非常深邃奧妙的，並不是可以輕而易舉地加以領會，這需要一個從「無」到「有」的循序漸進的過程。太極拳就是用圓的不斷變化。驗證了道的不斷變化。

中國傳統文化以道的形式。詮釋了事物發展的內在規律！這是任何文化所不能比擬的。作為中國人努力學好傳統文化。並且傳承下去，是我們義不容辭的。

太極拳內功之所以主張先修命再修性，是因為任何功夫都是由低到高、由淺入深逐漸得來的。

欲速不達，過猶不及，一分汗水一分收穫，一路汗水一路收穫，沒有任何捷徑可走。太極

拳修煉的實踐會反覆告訴你，任何尋求捷徑的企圖，都會讓你白走許多彎路，最終一定還會繞回老路上來。在修德、修道、修人、修仙、修命、修性的過程中，無論心靈的淨化、境界的提升，還是氣血的調適，體質的強化，都不是一蹴而就的事，只有勤學苦練，長期堅持，不斷體悟和反省，才能苦盡甘來，漸入佳境。人、仙之間，近在咫尺，成功永遠只屬於意志堅強和勤奮吃苦的人。

因為太極拳是國家級非物質文防化遺產，是以中國傳統哲學中的太極、陰陽、辯證理念為核心思想，集頤養性情、強身健體、技擊對抗、等多種功能為一體，結合易學的陰陽五行之變化，《黃帝內經》中醫經絡學，古代的導引術和吐納術，形成的一種內外兼修、柔和、緩慢、輕靈、剛柔相濟的中國民族傳統文化拳術。

「太極」、「太極拳」、「拳」三者實質就是道、形、器三者的關係。「拳」這個「器」是指拳架子，各門各派的一招一式，是客觀展現在人們眼前的身體運動狀態，是外在的表像。正確的形才能由後天返先天，與道相合。而「太極」做「道」解，其實就是對形乃道之器也。

「天人合一」的理想追求。中國國學大師錢穆先生認為中國文化中，天人合一、知行合一觀，對

是整個中國傳統文化思想之歸宿處。

太極拳是中國武術中最高層次的功夫。有詩為證：太極法門，動靜隨心，往來運氣，貼背而行，

前進後退，虛實分明，起落轉換

二是功法無止境。練體生精、練精化氣、練氣化神、練神還虛、練虛合道、天人合一、永無休止。一層有一層的要求，一層有一層的功夫，一層有一層的境界。

三是訓練方法合理。以太極大道之理進行身心的修練，達到我與太極相交融的境界，太極拳就是證道、悟道的最好工具。當你靜下心來，體悟你身體的感覺時，一有意識這些感覺立刻就會消失。這是道在身體上的效應，日久天長經絡會很靈敏，身體也會越來越好。

【討論】

弟子羅某：什麼是「道」？「道」是萬物之母，混沌未開，什麼也沒有所以是「無」；「道」又是萬物之始，一切的發源，所以是「有」。正因為「道」的這種特殊性（介於有無

之間），所以我們既要通過「無」的方式去尋找「道」的奧妙，又要用「有」的方式去體會「道」的存在，只有這樣，我們才能找到「道」。它是玄之又玄，深之又深，宇宙萬物變化的根本（總門）。

太極拳由此而生，從「無」─無極始，生出「有」：兩儀、四象、八卦……變化萬端，最後還於「無」：煉神還虛，最後找到「道」，讓自己與之融合：煉虛合道。

學生戴某：宇宙萬物是可以形容或表述清楚的，但是又不是我們一般人所能形容和表述。其變化多端，很複雜！萬物都是從宇宙混沌似開未開之際開始孕育，萬物皆出自於宇宙的變幻。

這個道理好象就是說的我們太極的無極？

了塵子：體會非常好，可見拳理已明，這就為太極拳的進一步煉打下了堅實的基礎。

（注：「了塵子」乃恩師賜我的道號，意為了卻凡塵之事、一心修道之意。人身難得，真法難聞。人生在世被萬事纏擾，貪、嗔、癡、疑、慢改變了人性。只有放下萬緣，才能得人之真性。也才能入世、而不被各種誘惑所迷。了卻凡塵之事是入世的積極進取，是實修而不是空談。一切在當下，見了便做、做了便放下、了了有何不了。）

弟子羅某：哈哈，比較膚淺，因為有很多專家不同意「無極」是「無」的說法，更傾向

於「無極」是「混沌未開」「混元一氣」「有無之間」。不過不管它是什麼，都代表了一種狀

態。若有若無，似有非有。師父教我們太極拳從「一圓」做起，這從拳式上來說就是「無極

圈」。

了塵子：道之本義有：1. 宇宙初始的演變規律，2. 物質的衍生規律，3. 天人相應的

統一規律，4. 有無之間的演化規律，5.「道」的作用規律。是以，老子在《道德經》中，

極力從各個方面來論述他的「道」。他的「道」是從「道法自然」中來，這正是他論「道」的

思想基礎，自不同於通常之所謂「道」，故曰：「非恒道」。

金尚華：「道德經與太極，其中任一都是中國傳統文化集大成者。道德經，由距今2500多年

前的老子所著。道是一種充滿對立統一的哲學思想。而太極，我們都知道易經生兩儀，四象、

八卦，名太極，太極就是要把道行出來，表現出來，運化出來。

現在這個社會，節奏太快，學習道德經，演練太極拳，有何意義呢？我們為什麼要學習文

史哲，龍應臺說，「使看不見的東西被看見」。我個人的感悟除了這個之外，還有一點，文史

哲可以幫助你更好地建立邏輯思維能力。」首先道德經會給你提供一個看待事物的方式。其次它教你不只看一時一地，它教你看趨勢，看宏觀，這就厲害了。你可以看見自己在什麼位置，社會如何向前發展。做投資的你，不會被一時的漲跌擾動心性，因為趨勢在那兒，如潮漲潮落。知道了道德經，我們還要把它行出來，這就是打太極。這就是知行合一。」

了塵子：易有無極而太極，太極乃載道之器，它的運行軌跡是個圓，其大無外其小無內，自然而然的運行，故曰道法自然。

第二章　知美章

（二〇一七年一月二十一日）

【原文】

天下皆知美之為美，惡已①，皆知善，斯不善矣②。有無之相生也③，難易之相成也，長短之相刑也④，高下之相盈也⑤，音聲之相和也⑥，先後之相隨，恒也。是以聖人居無為之事⑦，行不言之教，萬物作而弗始也⑧，為而弗志也⑨，成功而弗居也。夫唯弗居，是以弗去。

【注釋】

① 惡已：惡、醜。已，通「矣」。

② 斯：這。

③ 相：互相。

④刑：通「形」，此指比較、對照中顯現出來的意思。

⑤盈：充實、補充、依存。

⑥音聲：漢代鄭玄為《禮記‧樂記》作注時說，合奏出的樂音叫做「音」，單一發出的音響叫做「聲」。

⑦聖人居無為之事：聖人，古時人所推崇的最高層次的典範人物。居，擔當、擔任。無為，順應自然，不加干涉，不必管束，任憑人們去幹事。

⑧作：興起、發生、創造。

⑨弗志：弗，不。志，指個人的志向、意志、傾向。、

【呂洞賓注釋】

美惡，質之成於天者，言不善之事成於人者。「已」，止也，知美善之所以為美善，則自不為惡與不善也，「有無」以生化言，「難易」以事功言，「長短」以器弓言，「高下」以地勢言，六者自然之理勢也。

作與起也，「不離」，不離道也。生，生成；有，有跡；為，振作；恃，矜誇也；弗居，

功成身退如堯舜是也。不去，長保其美善也。蓋惟聖人知美善之所以為美善，是以恭己無為，

不言而信，萬物風動，咸協於中，被生成而無其跡，勤化道而化其矜，迨夫功成身泰，可以棄

天下如敝屣，而天德之在我者，固無加損也。

【李涵虛注釋】

已，止也，《廣韻》去也。夫美與惡，最屬相懸。知美之為美，斯其惡之必止矣。善、不

善，極為相遠。知善之為善，斯不善之必去矣。吾人先天之真，皆美善耳。至染於後天之人

欲，乃有此惡與不善者焉。然不可不去其人欲，而求其天真也。惟先以虛靈為體，變動為用，

以故有生無，無生有，先難後易，長形短，短形長，上下反覆，同類相求，如同聲之相應，子

馳於後。旋復午降於前也。此治身之道也。

是承上文治身之事言之。聖人治身之事，無為之事也。治身之教，不言之教也。處以求其

志，行有得於心。萬物群起而望之，以待聖人平治，而聖人不辭也。豈惟不辭？且有生民之

功，聖人不以為有。有為政之功，聖人不以自恃。大功克成，即行休息，如黃帝之訪道崆峒，虞帝之倦勤陟位。後世英雄俊傑功成勇退，皆弗居也。弗居者，弗戀也。夫惟弗戀其功，是以復求其治身之道。守身不去，而成至人也。治身可以治世，成己可以成物者如此。誰謂老子之道，悉尚寂滅也哉？

【太極拳修煉體悟】

天下皆知：是抱道之人皆知，非尋常人皆知，要體認此理。美：是到了美處。為美：是到了極美處。到盡頭田地，若知靜而知美，不知靜而不知美，既不知靜，而安得知美，既不知善，而惡從此斯生已。善之為善：是善能達道者，方能知善。既不知善，那不善從此斯生已。美善是知其微，美之為美，善之為善，是到了知微底虛靜處，再加潛修，惡與不善，俱化於為美，為善，就知極美之妙，美不知斯惡，善亦不知斯不善，到了美而知其極美，到了善而知其極善，如此抱道，故知其有無相生，是陰陽反覆之理，一定而不可移。人稟無中生有而來，亦此抱道。從有中而反無，方知盡善盡美。美善不知，是

有無相剋，盡其善，盡其美，故有無相生。籲嗟乎！大道之難，鋼堅石固，成之亦易，難也得到，易也得到，同到彼岸，豈不相成。大道無二，豈不相形，有何長短。正人行邪，邪亦入正，邪人行正，正亦入邪。何患長短傍正底路。是水往下，高也到此，下也到此，沒有二底法門。音聲相和：是抱道者，彼唱此和，此唱彼和，言其意相和，同懷至道，前後相隨而不離也。如此懷道底聖人，方以無為而處事，心領神會，而行不言之教。萬物作焉，而不離我規矩之中，萬物生於無為，又何嘗有中生萬物。春到，動植自生，不假作為，就如人到靜，種子自現，又嘗有作為。自生而不知其生，故生而不有。此有名無質之秘物，方能自知其美而爭美，自知其善而爭善。若為方知其有美有善，既性中為到有萬物時，而不可恃其有，有了方得，得後功才成。成其一，而無所以居之，是混其體，而無其質，既無其質，就無所以可居，既無可居，夫惟弗居，一得永得，是以不去。此養自己元神，而居無為之境，生於不有之時，方能知其盡美盡善，故有無相生難易，長短，高下，音聲，前後，相成，相形，相傾，相和，相隨之景象。是以聖人方能處無為之事，行不言之教。如此無為不言，萬物方能現象，不離混一之中。故生而不有，為而不恃，功成而弗居。夫惟此弗居，是以才養得吾身而弗去，使天

心一堂 武學傳承叢書

下養身者，不得外於此。

在相對中取得統一，這是世間所有事物的內在規律，在對立中而顯示變化發展，在發展運動中而呈現出相對之事物過程，就如波浪是由波峰和波谷的相對變化而呈現。有無、難易、長短、高下、音聲、前後六個方面相成，相形、相傾、相和、相隨。在理上，老子讓我們要從後天意識對待的陰陽二，返還到先天意識的一，守一不落二。聖人處無為之事，行不言之教，萬物作為而不離。聖人就是入道的人，用無為這種方式才能入道、體道之妙。既然無為就沒什麼可說的，對能心領神會的人，本心光明的人，拈花一笑就明白了，不用說什麼。

練拳的時候，等我們熟悉了身法、步法、拳法，就要神宜內斂。什麼也不想，萬緣放下，凝神調息，神息合一，神氣打成一團，很快進入混混沌沌的空無狀態。這時還是用神氣合一、守一的辦法守在無上。有是無生出來的，無是母，有是子，守母不守子，越不加人為的作為，任其自然，越不斷地無中生有，天地的大元氣越充沛地流入你的體內，這是有無相生的含義。

古云：人身難得，真法難聞。現將太極四正法示之同好，望有緣者惜之、悟之、證之、得之。中、正、平、圓，乃太極四正法，由於其法密不外傳，故鮮為人知。何為中？無過不及謂

之中。何為正？不偏不倚謂之正。何為平？萬緣放下謂之平。何為圓？陰陽合和謂之圓。

當修太極者進入功態的一定層次後，人就會有奇妙的美感遍佈，如果此時有意識的去體味太極求這種美感，那就會有惡的結果產生；如果有了舒服的良善感受而有意識的去體味，追求這良善之舒服，那就會有不舒服的結果形成。

大家在練拳時一定要遵照道德經第二章講的。意念一定不能過重。不要去追求體內的感受。

了塵子：今天談談太極拳的修煉要領。

一、虛靈頂勁

頂勁者，頭容正直，神貫於頂也。不可用力，用力則項強，氣血不能流通，須有虛靈自然之意。非有虛靈頂勁，則精神不能提起也。

二、含胸拔背

含胸者，胸略內涵，使氣沉於丹田也。胸忌挺出，挺出則氣湧胸際，上重下輕，腳跟易於浮起。拔背者，氣貼於背也。能含胸則自能拔背，能拔背則能力由脊發，所向無敵也。

三、鬆腰

腰為一身之主宰，能鬆腰然後兩足有力，下盤穩固。虛實變化皆由腰胯轉動，故曰：「命意源頭在腰隙」，有不得力必於腰腿間求之也。

四、分虛實

太極拳術以分虛實為第一義。如全身皆坐在右腿，則右腿為實，左腿為虛，全身坐在左腿，則左腿為實，右腿為虛。虛實能分，而後轉動輕靈，毫不費力。如不能分，則邁步重滯，自立不穩，而易為人所牽動。

五、沉肩墜肘

沉肩者，肩鬆開下垂也。若不能鬆垂，兩肩端起，則氣亦隨之而上，全身皆不得力矣。墜肘者，肘往下鬆墜之意。肘若懸起，則肩不能沉，放人不遠，近於外家之斷勁矣。

六、用意不用力

太極拳論云：此拳是用意不用力。練太極拳全身鬆開，不便有分毫之拙勁，以留滯於筋骨血脈之間以自縛束，然後能輕靈變化，圓轉自如。或疑不用力何以能長力？蓋人身之有經絡，

如地之有溝壑，溝壑不塞而本行，經絡不閉則氣通。如渾身僵勁滿經絡，氣血停滯，轉動不靈，牽一髮而全身動矣。若不用力而用意，意之所至，氣即至焉，如是氣血流注，日日貫輸，周流全身，無時停滯。久久練習，則得真正內勁，即太極拳論中所云「極柔軟，然後極堅剛」也。太極拳功夫純熟之人，臂膊如綿裏鐵，分量極沉：練外家拳者，用力則顯有力，不用力時，則其輕浮，可見其力乃外勁浮面之勁也。不用意而用力，最易引動，不足尚也。

七、上下相隨

上下相隨者，即太極拳論中所云其根在腳，發於腿，主宰於腰，運化在胸、形於手指，由腳而腿而腰，總須完整一氣也。手動、腰動、足動，眼神亦隨之動，如是方可謂之上下相隨。有一處不隨動，即散亂也。

八、內外相合

太極拳所練在神，故云：「神為主帥，身為驅使」。精神能提得起，自然舉動輕靈。架子不外虛實開合；所謂開者，不但手足開，心意亦與之俱開，所謂合者，不但手足合，心意亦與之俱合，能內外合為一氣，則渾然無間矣。

九、相連不斷

外家拳術，其勁乃後天之拙勁，故有起有止，有線有斷，舊力已盡，新力未生，此時最易為人所乘。太極拳用意不用力，自始至終，綿綿不斷，周而復始，迴圈無窮。原論所謂「如長江大河，滔滔不絕」，又曰「運勁如抽絲」，皆言其貫串一氣也。

十、動中求靜

太極拳以靜御動，雖動猶靜，故練架子愈慢愈好。使則呼吸深長，氣沉丹田，自無血脈憤張之弊。學者細心休會，庶可得其意焉。

十一、小腿垂直，即膝以下，踝關節以上的部位。在行功走架時，膝不過曲，也不能不及。小腿與地面垂直，膝不過曲，能很好防治膝關節受力過重引起的疼痛和膝關節損傷。膝關節是人體中最複雜的關節，膝關節是靠周圍的肌肉和肌腱及多條韌帶以及外側半月板來維持其穩定性。膝關節生理結構決定了它的基本運動是曲和伸。在膝關節適當屈時，小腿可做小幅度內旋和外旋，但不可做外撇或內扣運動，否則極易引起膝關節韌帶拉傷。人體在站立時，膝屈曲超過90度，膝關節受力明顯加重，屈曲度數與膝的受力成正比。

【討論】

學生冉某：道家文化倒確實是博大精深，源遠流長。前兩天夏叔叔用「道」解「太極」，或者說以「太極」演「道」，我覺得很高明！

學生韓某：一層功夫一層理，隔層次講也沒用，現在一圓即太極，把圈轉圓就好，第二層上下分陰陽，把周身鬆沉和虛領頂勁做好就行。

學生羅某：美醜相反，但也相成（沒有醜的對比，「美」就不成其為美了），善惡也一樣相反相成。所以老子以此推廣為：有無、難易、長短、高下、音聲、先後都是相對也相生的，提出了「陰陽相對論」，同時提出了「無為」的思想，「無為」並非無所作為，而是「不妄作」，任其自然。太極拳的陰陽論和順其自然的練習方法就是來源於此，「陰」和「陽」既是相反，又是不離不棄的，我們練拳不是要破壞它們，而是要通過練習達到陰陽的平衡。陰不離陽，陽不離陰，陰陽相濟。

學生戴某：這章主要體現了一種辯證法思想：世間萬物存在，都具有對立統一的規律，我們面對矛盾對立的客觀世界，唯有清清靜靜、順其自然！才能有所作為。太極拳的虛與實概念

隨之應運而生。

了塵子：大家在練拳時一定要遵照道德經第二章講的：意念一定不能過重，不要去追求體內的感受。

弟子羅某：本章老子以善惡、難易、長短、高下、音聲、先後以詮釋「有無」的相反、相生、相對，故此要尋「道」，應該以「無為」之法，而且要作而弗始、為而弗恃，成而弗居，才能夠達到「弗去」的目的。

這篇奠定了太極陰陽論的基礎，從「無極」中判分陰陽，陰陽也就具有「有無」的相反、相生、相對、相和的特質，而我們也要用「無極」中暗想、體察「陰陽」，瞭解到「無極生太極」的過程後，要「弗始」、「弗恃」、「弗居」，就是說：一、陰陽本來就存在於無極之中，並非我們練拳創造了陰陽。二、只要無極圈完整，陰陽變化就自然迴圈，無須我們用意志控制它。三、純任自然，思維不占位，得而不居，方能維持陰陽變化平衡，有了陰陽而太極圈仍然完整。

了塵子：非常不錯！認識很到位。

第三章 不尚賢章

（二〇一七年一月二十九日）

【原文】

不尚賢①。使民不爭。不貴難得之貨。使民不為盜。不見可欲②。使民心不亂。是以聖人之治。虛其心。實其腹③。弱其志。強其骨④。常使民無知無欲⑤。使夫知者不敢為也。為無為。則無不治⑥。

【注釋】

① 尚、相誇尚也。難得之貨、謂非己有而必欲得之者。

② 可欲、聲色臭味之屬。

③ 虛、虛靜。實、誠實。心者神之舍。腹者氣之府也。

④弱、專氣致柔。強、剛健中正。

⑤無知不自恃其知。無欲能克其欲。

⑥夫知俱去聲。不敢為、不敢妄有所作為也。為政以德。則無為而無不治。

【呂洞賓注釋】

尚，相誇尚也。難得之貨，謂非己有而欲得之者，可欲，聲色臭味之屬。

是以聖人之治：虛其心，實其腹，弱其志，強其骨，常駐使民無知無欲，使夫智者不敢為

也，為無為，則無不治。

夫知俱去聲。虛，虛靜。實，誠實。心者，神之舍。腹者，氣之府也。弱，專氣致柔；

強，剛健中正。無知，不自恃其知。無欲，能克其欲，不敢，為不敢妄有所作為也，為政以

德，則無為而無不治。

道德經與太極拳——道經篇

85

上章末節既言聖人治世，功成弗居，反求治身之道。然即以聖人之治世言之，其為治道也，不以賢能之心與民相尚，則名心已淡而民不爭矣。不以貨財之心與民相貴，則利心已絕而民不盜矣。不見可欲而欲之，則欲心已除。民心以如是而不亂，聖人之心亦以如是而不亂也。

治世之善，皆緣治身之善也。是以聖人之治身，雖無為而無不治焉。名利欲皆無，惟守中以虛其心。名利欲皆淨，惟養氣以實其腹。而且志氣和柔，以弱為用，骨理堅剛，以強為體。使其身恬然淡然，與世人相安於無事。故其民亦無知無欲，而抱其渾渾噩噩之真，使天下之智者不能為，亦不敢為也。聖人無為之治如此。

【太極拳修煉體悟】

這一章講的是治身之道。不崇尚賢能之心、不圖名、利，名利欲皆無，則修身易也。每天養氣以實其腹，守中以虛其心，淡泊欲望，以弱為用、骨堅體強。天下智者不敢為，也不能為也。

不崇尚賢能者的能力，使意識不產生爭當賢能的欲望，不看重稀有難得之物，使意識不產生索取物利的欲望，對能使人產生欲望的事物視若不見，使意識不被其擾亂。因此，太極拳治理身體所採取的辦法是：讓心神保持虛靜無欲，腹內的元氣就會充實，削弱為名利相爭之志氣，身子骨就會強壯起來。經常使意識雖有辨知力而不敢妄動，這樣就不會產生妄為的貪欲了，如果能夠這樣去實踐，那就沒有什麼不能治理好的了。

太極拳首先要我們象天法地。百會虛領，氣沉丹田、落到湧泉。待身法、步法、拳法熟悉後，積精累氣，用後天之形，積聚先天之炁。雖無為而無不治焉。名利欲皆無，惟守中以虛其心。名利欲皆淨，惟養氣以實其腹。而且志氣和柔，以弱為用，骨理堅剛，以強為體。使其身恬然淡然，與世人相安於無事。

弟子羅某：不羨聖賢之名，不逐意外之利，不貪己身之欲。虛靜其心，實養其腹，強健中正其骨，放棄對外界的知欲，捨棄智力的作為，則身體自然歸於陰陽平秘，這就是對自己身體

的「無為而治」。

這正是我們練太極拳在操作的：清心（虛其心），氣沉丹田（實其腹），寡欲（弱其志），走架行功（強其骨）。太極拳不同於其他任何拳術的東西在於陰陽相濟，正確的拳架本身就陰陽平衡，而且能調和人體受外界干擾而失衡的陰陽，從而達到身體「無為而治」（陰陽平秘就自然健康）的目的。

學生戴某：老子在本章中進一步闡述了「無為」的概念，認為要順應自然，不妄為，不非為。

太極拳講過猶不及，就是要讓身體各部自由自然，而不加以外力。

弟子萬某：這一篇可以做為打坐的指導心法了。我們一坐下，想靜下來，其實心裏在開會：這樣坐能好嗎？身體正不正？各種雜念反而越來越多了。這種情況下就坐不下去了。關鍵是要減少意識的分辨。一下說出方法。太讚了。

了塵子：打坐練拳站樁皆無不可。關鍵是我們的意念在內不在外，微而不顯，弱而不強。

弟子萬某：人在現實生活中總有許多不如意的事，卻想事事都如意。於是有了黃粱一夢，恬淡虛無，真氣從之，精神內守，病安從來。

南柯一夢的故事。說到底還是人心不滿足。

了塵子：道不遠人、人自遠道啊。跟我學拳的，有數千人，能夠堅持的，有數百人，練對了的僅數人。可見太極拳不是能夠堅持就能夠練好。主要原因就是心性和方法，太極拳逆煉為本，積精累氣非一日之功啊！

第四章 道沖章

（二〇一七年二月四日）

【原文】

道沖①。而用之或不盈②。淵兮③。似萬物之宗④挫其銳⑤。解其紛⑥。合其光⑦。同其塵⑧。湛兮⑨。似或存⑩。吾不知誰之子。象帝之先⑪。

【注釋】

① 沖：通盅（chong），器物虛空，比喻空虛。

② 盈：滿，引申為盡。

③ 淵：深遠。

④ 宗：祖宗，祖先。

⑤鉊其兌：鉊（cuo）：消磨，折去。兌（rui）：通銳，銳利、鋒利。鉊其銳：消磨掉它的銳氣。

⑥解其紛：消解掉它的糾紛。

⑦合其光：調和隱蔽它的光芒。

⑧同其塵：把自己混同於塵俗。以上四個「其」字，都是說的道本身的屬性。

⑨湛（zhan）：沉沒，引申為隱約的意思。段玉裁在《說文解字注》中說，古書中「浮沉」的「沉」多寫作「湛」。「湛」、「沉」古代讀音相同。這裏用來形容「道」隱沒於冥暗之中，不見形跡。

⑩似或存：似乎存在。連同上文「湛呵」，形容「道」若無若存。參見第十四章「無狀之狀，無物之象，是謂惚恍」等句，理解其意。

⑪象：似。

道本沖虛而用之，或不能窮其量，其淵深而有本，則萬物之宗也。此言道之體，如是體道者，挫其銳氣，以直養而無害，解其紛紜，惟抱一而守中，由是盛德之光輝，發邇而見遠，善世而宜民，湛然之體，擬諸形容，若有所存而實無所存，虛明之至也。帝，上帝。先，無始之始，《中庸》所謂：無聲無臭，至矣。

【李涵虛注釋】

聖人無為之道總在虛而用之耳。沖：虛也。道以虛為用，其量包天下、國家，而不見其盈，淵淵乎若萬物之統宗。挫世銳而不損，解世紛而不勞，以其虛消銳紛也。和世光而不掩，同世塵而不汙，以其虛忘光塵也。只覺其沖然之體，常凝湛然之性，若有存而實無所存，問誰子而知誰子也，其名象在天帝之先乎？蓋所謂無始之始，太初之初，先天之天也。道沖。而用之或不盈。淵兮。似萬物之宗挫其銳。解其紛。合其光。同其塵。湛兮。似或存。吾不知誰之子。象帝之先。道本沖虛。而用之或不能窮其量。其淵深而有本。則萬物之宗也。似想像之子。

詞。此言道之體如是。體道者挫其銳氣。以直養而無害。解其紛紜。惟抱一而守中。由是而盛德之光輝發。邇而見遠。善世而宜民。湛然之體擬諸形容。若有所存而實無所存。虛明之至也。帝、上帝、先、無始之始。中庸所謂無聲無臭。至矣。

【太極拳修煉體悟】

道以虛為用，不管是人體、國家、社會。無論社會多麼繁紛，世間多麼不平。解世紛而不勞，同世塵而不汙。守道不盈，不用心而用神，故銳鋒自挫，不知有銳則外紛不能入，無法亂擾我之清淨之神，這樣則不能分我之心、散我之氣，耗我之精。每天積精累氣，淨心斂神，不為情困、不為物擾，久之精足氣旺，道現也！「道」是虛空的，無形無象又無極，它超越了人類感覺器官的察知範圍，也超出了所有儀器的測知領域。

聖人無為之道總在虛而用之耳。沖，虛也。道以虛為用，其量包天下、國家，而不見其盈，淵淵乎若萬物之統宗。挫世銳而不損，解世紛而不勞，以其虛消銳紛也。和世光而不掩，同世塵而不汙，以其虛忘光塵也。只覺其沖然之體，常凝湛然之性，若有存而實無所存，問誰

子而知誰子也，其名象在天帝之先乎？蓋所謂無始之始，太初之初，先天之天也。

太極拳是中國武術集大成者，她以《道德經》為理論基礎，以拳證道，用後天之術返回先天。獲得先天一炁，即太極內勁。通過每天練拳積精累氣，練體生精，精足後再煉精化氣，煉氣化神、煉神還虛、煉虛合道。

太極拳，卻能讓你感覺到道的存在，她以圓活自然，周流不息作用於人體。太極拳由於奇特的魅力被人稱為神拳，其神奇就全在於這「不神」而達到「所以神」之境界，這個過程稱之為「修性」的入靜功夫。

太極拳所講的柔軟，是指的周身均勻，配合一致合度。在生理上、在健康上、在技擊上所需要的柔軟，而不是腳翹得特別高，腰折得特別彎，這樣失掉了靈感性，不合生理的局部的特殊的柔軟。因為這二不合生理的柔軟，只是好看而已，但在技擊和健身方面，都沒有什麼好處的。

練剛柔不如練柔勁，練柔勁不如練鬆軟，練鬆軟不如練輕靈，練輕靈又不如虛無。虛無的氣勢，才是太極拳最上層的功夫。

其主要的練法，是以心行氣，以氣運身，以意貫指，日積月

累，內勁自通，拳意主能上手。四肢是外梢，不可自動，胯為底盤，務須中正，以思想命令於腰脊，以腰脊領動於四肢，尚須以神氣相配，上下相隨，完整一氣，否則非太極拳功夫。

弟子羅某：為理解本章參考了兩種解釋，一是「道」的物質化說，二是「道」的丹道說。

基本上一致：道可知、可用。怎麼用？後面章節有專門的解釋。老子在本篇主要寫他對道的感知，用「淵」、「湛」來描述「道」。那在太極拳修煉中我們如何知、用「道」呢？原則是「沖」（充滿）而不「盈」（溢出）。靜心斂神（銼其銳），排開萬物，默識於內（解其紛），以使性光現，使其充實於全身（和其光），根定於地，寂然不動（同其塵），方可稱之為「沖而用之」。

老子明示了「道」就在我們體內，我們只需正確修煉，就能感知並充滿它：我不知道它從哪里來（吾不知誰之子），只知道它先於我而存在（象帝之先）。

道沖。而用之或不盈。淵兮。似萬物之宗挫其銳。解其紛。合其光。同其塵。湛兮。似或

道德經與太極拳——道經篇

95

存。吾不知誰之子。象帝之先。這裏講就是虛無！

學生戴某問：道是空虛無形，但它所能發揮的作用無法限量，無窮無盡永遠不會枯竭！我

們修煉太極拳以為其他養身之道最後不是都要講煉神還虛嗎？

弟子羅某：《道德經》語言晦澀，涉及面廣，又有很多隱喻，暗示，歷代注釋是「仁者見

仁，智者見智」，莫衷一是，而太極拳也是從道家的角度解釋《道德經》而創造的。

可以理解為《道德經》是講解「道」，而萬物莫不依「道」而行，所以我們解釋各種事物

才都可以引述《道德經》。

太極拳的理論基礎是《道德經》，這是不可否認的，但是由於歷史原因，張三丰以後的練

家不再研究《道德經》，而且自蔣發後太極拳廣為流傳，門派越來越多，拳式變化萬端。師父

恐怕後來的練家急於自創新奇，很多根本的東西反而逐漸流失，所以才會要我們研讀《道德

經》，以返本還原，找到太極拳的本來面目。

弟子羅某：二十多年前讀過幾遍道德經，幾乎一點兒也沒看懂，七八年前又看過幾篇解

釋，各不相同，甚至各個解釋之間風馬牛不相及，總覺得這《道德經》也太玄了。這些研究者

各有看法，像是在大海邊玩耍的孩童，一個孩子撿一個貝殼，一個孩子抓一只螃蟹，而那邊一

個孩子又築起一個沙堡，我們則像是路人，只是看了貝殼、螃蟹、沙堡，其實對大海本身幾乎

沒瞭解什麼。

如今看師父的講解，才明白如果想要瞭解《道德經》，除了親自下海游泳，別無他途。

了塵子：道存在於我們的的體內，只要我們能靜下心來，就能感受到存在的道，她如春風

拂面，溫暖如春，又似百蟻爬行，當你關注她時，她會含羞不見。恍恍惚惚，其中有物，她能

通經活絡，維護我們的健康，修復我們的性、命。

學生冉某：一切聖賢，皆以無為法而有差別。佛家的常住真心，和道家的道如出一轍。

學生王某：道是悟，領會，無形，說道是講，修道是悟，了塵子，我說對了嗎？

了塵子：看來你悟性不錯，還有點道心。修道、悟道、體道、證道。道是世界的本源，不

管你修不修它都客觀存在。而修者與道同在！

弟子萬某：不是我有分別心，而是他們本就有分別，如我和你。如男人和女人。

弟子曾某：道是法，德為本。

了塵子：德是道的體現。

弟子何某：也就是說道是無影無形的，就是進道的門也可以有也可以無的，是千變萬變無影無蹤的，隨時變有，隨有變無，就是看自己怎樣學道的涵意而通。

了塵子：道就在我們身邊，只要悟道，這能得到。這對於提高我們的心性。修復我們的身體會有莫大的好處。

一切病其實都是迴圈病。從唯物的角度來說，就是該有的東西不足，不該有的東西堆著，無非就是這樣。

對我們來說，有用的營養物質，我們沒有吸收，或者吸收得不充分。本來有營養，但是沒有辦法被吸收被利用的東西，沒有辦法用，他就是垃圾，它就堆積在身體的各個地方。如果不能借由大小便、汗、呼吸這幾個管道排除體外的話，它就一定會堆積。

學生吉某：物無棄物，變廢為寶。

了塵子：講的非常好！堆在哪兒，哪兒就有病。所以一切疾病的解決方案，從大策略上來說，就是基於一個非常簡單的邏輯——如何提高你的微循環體系，讓該來的來，該走的走。這

種合乎次序的流動就是「德」。

學生吉某：堆堵是不通，不通則痛，是為病，在感輕為亞健康，重為疾，在身在內則牽一髮動全身，五臟六腑生剋制化。所以通達經絡很重要，練拳養氣，氣至則血達，經絡隨之暢通，心情愉悅，修養德行，情志不移，蠕蠕不動，復歸於樸。

了塵子：打坐是必須的，拳為陽，靜為陰，一動一靜互為其根。動中求靜，靜中求動方為太極。楊式太極拳一代名師李雅軒先生論真太極：「近來之練太極拳功夫者，百分之九十九弄不對。所以有太極十年不出門之說。漫說十年，如無真傳，就算一輩子，也是瞎搗鬼，就不止十年而已。以上是我天理良心之話，非是故意深玄其說耳。練功夫似乎有緣分，而不是誰想練，誰就練得好，如無緣分，雖碰見好的老師，而不知好，也要錯過機會。如遇雜門外道的老師，本來不好，但他反而以為很好。有的有老師，信仰不堅，半途而廢了。或是東看西想，添了些旁門左道的東西，將功夫弄錯了。有的是沒有機會和老師在一起，自己隨便練，將太極拳味道練跑了。有的是基礎不穩就分手了。如以上這些情形，怎能把功夫練好呢？有些拳架，不但不能去模仿，說真的，看也不宜看，如看了就對我們的功夫起壞影響。這些拳中毫無一點

太極拳的氣息。某某以為別人的東西，就一定是好的。不要以為我們得來時容易，就一定沒有人家的好，這就錯了。捨去自己的而模仿別人的不倫不類的東西，那是太不智也。練體以固精，練精以化氣，練氣以化神，練神以還虛，這是太極拳的四步功夫。學者宜本此方向細細體會，才能練到妙處。」

學生吳某：太極習練就是將人類身體或思想本有的潛力發掘出來，其表現可以是格鬥，可以是養生，可以是啟智，可以是韻味。

學生李某問：練太極拳不用力，但要用意。用意就是用神的意思。在練太極拳要用意用神的力，有了這種力，凡事可以迎刃而解了。所以在練太極拳有時感覺輕鬆自如，浮在上面，就象一片樹葉飄起一樣，但不是經常有這種感覺。請問如何才能經常找到這種感覺？

了塵子答：勿忘勿助。太極拳先要明理，次要正形、正意、試勁用技，才能體悟萬法歸一。這個「一」就是道！

第三代宗師張楚臣 《太極拳秘傳》 張楚臣 著

王柏青 留示 劉鳳梧 序

余從師溫州張楚臣先師，曾曰：是術得之於道門精微（之妙微）不可言傳之，妙德不修者不與之，名利重之難成者，方不足（傳）之，故擇者不易爾，宜慎密勿惰。余秘之而習之已歷四十餘載，更（恭）以道家丹法始悟其源流之澤長，光耀九洲。然修之不易，猶如深海尋珠，循寶光而不捨，歷艱辛而不頹，始得而獲，更加珍貴，雖萬金而不售，斯道氣常存者也。噫，孰鑒道之難於此乎。而身不其驗，動不明其用，輒言得道。津津善辯而惑人輩，猶為可悲耳。詐偽橫溢四海，真言不屑而聞。故大道當隱俟，時漸復此，亦道之至理所含也。

雍正六年冬月　愚叟王柏青留示

劉風梧序

余幼失怙，習祖遺之醫略，於《景岳全書‧卷九‧雜證十三卷‧瘟疫》處：得先祖手錄太極秘術方勝數折，字草潦亂幸尚可辨識，故復錄之存義，然實未睹其術焉。先祖劉恒山道光八年人，初經藥商，後習醫道。咸豐十一年，路遇困病危者，施救罔效。祖懷善念，奔波鎮裏，挽一老醫者復臨乃處，老扶脈搖首而去。病者，知無生，托祖善後，祖諾。其感，探懷示祖簿冊，囑錄而殉葬。祖憐而草繕，復置其懷，其奄然溘逝。先祖俯鄉人善葬焉。此於錄後，言之一三。因係祖手澤，且理玄奧，故謄而錄存是序。

民國六年仲春月　汜水劉風梧拜識

《太極秘傳》

太極拳功有濟世之法，技有運身之術，示外者足矣。而修行之秘，須寶而重之，不得輕授，儻傳匪人，則遺禍為害，寧不惕哉。

訣曰：沉氣於腹，以意定之，不得妄提。聚而鼓蕩，狀若璿璣。意活而運，氣如輪轉。其

要不離腹中，此所以刻刻留意者耳。

神領全身，以手為先，腳隨手動，身隨腳轉。意與神通，氣隨意走。筋脈自隨氣行，此所以舉動用意者耳。

夫太極拳者，內氣之鼓蕩運動，須與外形之勢同。凡舉動神意互戀，神領手訣，而意令氣運，由手而肘而肩，由腳而膝而腰，自可達以眾歸一之道，此既上下內外合為太極之妙術也。

手有八法而一神虛領，氣有百環皆隨意而定。神主陽而行外勢也，形也；意主陰而守內精也，氣也。手為陽而動於上，腳為陰而移於下。妙在俱合，靈在俱鬆。勢未動而意已動，神意俱在形之先，勢不可執，以神意為機變，無須以成架為局焉。

了塵子按：體道者欲修大道，先認道源。欲尋道源，先從自家心性中閒邪存誠，自下學循循修之，久則底於神化之域，方知吾心性中有至道之精，常常不離懷抱也。須從靜中尋出端倪，用存養省察之功，以保守天真，不以盛氣凌人，不以繁冗亂性，即張子所謂解脫人欲之私也。

第六代宗師張彥《太極拳正宗論五字妙訣·論靜》

心靜

心不靜則不專，一舉手前後左右全無定向，故要心靜。起初舉動未能由己，要息心體認，隨人所動，隨曲就伸，不丟不頂，勿自伸縮。彼有力我亦有力，我力在先；彼無力我亦無力，我意仍在先。要刻刻留意，挨何處，心要用在何處，須向不丟不頂中討消息。從此做去，一年半載，便能施之於身。此全是用意，不是用勁。久之則人為我制，我不為人制矣。

了塵子按：彼有力我亦有力，我力在先，彼無力我亦無力，我意仍在先。

（二〇一七年二月十二日）

【原文】

天地不仁。以萬物為芻狗①。聖人不仁。以百姓為芻狗。天地之間。其猶橐籥乎②。虛而不屈③。動而愈出④。多言數窮⑤。不如守中⑥。

【注釋】

①芻（chu）狗：用草紮成的狗。古代專用於祭祀之中，祭祀完畢，就把它扔掉或燒掉。比喻輕賤無用的東西。在本文中比喻：天地對萬物，聖人對百姓都因不經意、不留心而任其自長自消，自生自滅。正如元代吳澄據說：「芻狗，縛草為狗之形，禱雨所用也。既禱則棄之，無復有顧惜之意。天地無心於愛物，而任其自生自成；聖人無心於愛民，而任其自作自息，故

以芻狗為喻。」

② 猶橐籥 (tuoyue)：猶，比喻詞，「如同」、「好象」的意思。橐籥：古代冶煉時為爐火鼓風用的助燃器具——袋囊和送風管，是古代的風箱。

③ 屈 (gu)：竭盡，窮盡。

④ 愈：更加的意思。

⑤ 多言數窮：言，見聞，知識。老子認為，見多識廣，有了智慧，反而政令煩苛，破壞了天道。數：通「速」，是加快的意思。窮：困窮，窮盡到頭，無路可行。

⑥ 守中：中，通沖，指內心的虛靜。守中：守住虛靜。

【呂洞賓注釋】

仁者，生生之意。天地所以含育萬物，而聖人體之，以治世者也。芻狗，束草為之，言使天地聖人而不仁，則萬物百姓皆以芻狗視之，何以包含偏覆於無，已乎下二句，乃正言之，無底曰橐，有孔曰籥，言氣機之鼓蕩闔辟者，似之其流通運行而不息者，則所謂仁也。

承上文橐籥之意而申言之，虛則含宏而能翕受，動則變化而用不窮，數窮功效竭也。中天下之大，本聖人之仁，即天地之所以生萬物者也，守奉持之意。

天地無心於為仁，以適萬物之需用。而萬物各為其所需，自為其所用。不仁實仁之至也，若待仁以生育之，將物物要天地施惠而生育乃通，此必難周之勢也。惟不與獸生其芻，而獸自食芻。不與人飼其狗，而人自飼狗。則仁量愈廣大焉。言芻狗，而果、菜、雞、豚之類可推矣。

聖人與天地合德，亦使百姓之各為其生育，自為其生育而已，所謂無為而成也。

天地聖人，不與萬物百姓造食用，而萬物百姓自得其食用者，以虛中之體，普涵育之量也。

天與地分為兩間，兩間之中，則空空洞洞，猶橐之無底，籥之相通。一氣往來，無為自然，是故虛而能涵，不窮屈於萬物。其中能容，動而默運，益推出其全量，其中無盡。天地不言也，聖人亦不言也。若使多言，將言有數，而數即可以窮之，故不如守中而已。

我們修道是為了使自己的身心都符合道。而守中用虛乃道性也。天地以仁施於萬物，而無施仁之心。百姓指一身而言之，芻狗乃祭奠用的紙糊的狗。聖人效法天地不仁，乃以萬物為芻狗。

橐籥就是風箱，因為中空、氣機才能升降。氣機的升降，清氣上升為天，濁氣下降為地。

人在天地之中，只需清心寡欲，抱元守一，可見守中之學乃修身之要道也。

太極拳動靜兩法，皆虛其心，守其中，不偏不倚，以效天地之法，不治而自治。

本章內容很重要，他道出了太極拳修煉的奧秘。即虛無和中和，他即是太極拳的理論基礎。也是太極拳的行功指南和修煉方法。虛就是大肚能容天下難容之事。當其無即器之用也。

何為中和，即太極四正法雲。

太極拳，具有抗衰老，防病醫病的功能。這已是不爭的事實。太極拳是用意不用力的拳，而意識能有效地控制人的性命。

太極拳在鍛煉時，不但肌肉活動有各式各樣的柔和動作，同時還要做好呼吸運動和橫膈運動，來促進心、肺、腸、胃等內臟的機能活動。另外，由於每一個動作都用意識加以引導，使

人精神集中，不起雜念，以至越練越純靜（即心境異常安靜之意），也能使中樞神經系統進行更好的調節作用。這種鍛煉方法，一面具有一般運動專案活動肌肉的好處，一面又吸收了靜坐法調息養神的好處，所以能有內外兼顧的優點。

太極拳動靜兩法，皆虛其心，守其中，不偏不倚，以效天地之法，不治而自治。

了塵子按：趙堡鎮太極拳第二代傳人邢喜槐先師在《太極拳說》中寫到：「夫太極拳者性命雙修之學也，性者天，上潛於頂，頂乃性之根；命者海，下潛於臍，臍乃命之蒂，故知雙修之道，在天根海蒂之合。」太極拳以開合之術以效天地之法，陰陽和合、陰陽互濟，在圓中實現一氣周流。

【討論】

弟子羅某：天地之德，至厚至明，對萬物至中至正，故曰「不仁」，「不仁」才是真正的「仁」（無任何偏私）；聖人之德，法效天地，對自身不偏不倚，以中對待己身（呂洞賓注：百姓，己身也）。天地之間就像風箱一樣，看似虛無而實際有物，越動其中的氣就越往外出。

因此聖人修行也應像天地一樣，靜其心，守其虛空，至虛而自動，動而氣自出。老子也說：

「多言數窮，不若守中。」

了塵子：太極拳修煉實為一中和之道修煉，雖然動尤靜。真靜下來自然虛無，一念不起、百事不擾，骨強、志弱、氣充，似天地之呼吸，開合無間，隨曲就伸、不偏不移。

弟子何某：這個守字能做到就最好了。

弟子馬某：上領下沉，就入水中。通過物質的運動可以發現黑洞，通過太極拳可以發現無極的狀態。天地為體，仁為其外衣。

弟子萬某：這篇道德經講了守中。是天地的中。如何去發現天地的中了？或者是天地的中是個什麼？

學生吳某：陰，陽在守中，護中之間變換。

了塵子：你的理解是對的，但應該放在天地中。

弟子萬某：去極化回歸到無極化就是歸於中。守住無極化就是守中。

了塵子：天地中間是空的，萬物都有中，陰陽無偏即中，明白了嗎？

心一堂 武學傳承叢書

110

學生風某：不刻意追求某個欲，順其自然，你刻意氣沉丹田，反而沉不下去。捨得放下也許就可以得到。就像我們欲望掙很多很多錢，為什麼？為了以後老了有人照顧，有錢看病，有錢買藥換來一個好身體。那為什麼不現在放下掙錢的欲望來健身打太極哪？太難了，常人做不到無欲無求拙見。

弟子曾某：打坐中的似守非守，打拳中的有意無意都時叫我等不要太執著。

學生王某：求是本能，欲望是動力之源，無求不是不追求，是正常可望之求。求之所要，是本性，用中正之求才是正常。

弟子晏某：我的認識是要保持一個適當的度，但這個度要把持好就很難了。道生中和，中和孕育萬物。

了塵子：說的對，萬緣放下，靜心修煉即是道。

學生戴某：天地本自然存在，萬物在天地間依照自然法則運行。多言數窮，不如守中，煉拳修道，所以要保持虛靜！

了塵子：看到昨晚大家在群裏的發言。很高興！討論熱烈學術氣氛很濃。理越辯越明呵。

關於有欲無欲的討論，有欲觀其竅，無欲觀其妙。同出而異名。無欲則無社會的發展和人類的繁衍。而欲望太強，則，傷人害己。故意念在中和之間！

學生張某：老子講要虛靜，有欲怎麼能靜？

弟子萬某：當我專注做一件事情時，就會把其他的忘掉。一念代萬念就是能靜的方法。能靜下來，有欲就不是多大的事了。

了塵子：有欲觀其竅，無欲觀其妙，兩者同出而異名。虛靜為本，有欲致用。

第六章　谷神章

【原文】

（二〇一七年二月十八日）

谷神不死①。是謂玄牝②。玄牝之門③。是謂天地之根。綿綿④若存⑤。用之不勤⑥。

【注釋】

① 谷神：過去據高亨說：谷神者，道之別名也。谷神者，生養之神。另據嚴復在《老子道德經評點》中的說法，「谷神」不是偏正結構，是聯合結構。谷，形容「道」虛空博大，象山谷；神，形容「道」變化無窮，很神奇。谷讀為穀，《爾雅·釋言》：「谷，生也。」《廣雅·釋詁》：「谷，養也。」

② 玄牝（pìn）：玄，原義是深黑色，在《老子》書中是經常出現的重要概念。有深遠、神

秘、微妙難測的意思。牝：本義是是雌性的獸類動物，這裏借喻具有無限造物能力的「道」。

玄牝指玄妙的母性。這裏指孕育和生養出天地萬物的母體。

③門：指產門。這裏用雌性生殖器的產門的具體義來比喻造化天地生育萬物的根源。

④綿綿：連綿不絕的樣子。

⑤若存：若，如此，這樣。若存：據宋代蘇轍解釋，是實際存在卻無法看到的意思。

⑥勤：作「盡」講。

【呂洞賓注釋】

山穴曰谷。人身虛靈之性曰谷神。不死、至誠無息也。玄陰而牝陽，太極之樞，造化之本也，故謂天地根。綿綿不絕也。勤，急切也。道本自然，故用之以不勤為妙。

【李涵虛注釋】

聖人守中以治身，以中之能養谷神也。谷神者，元性也。谷以喻虛，神以喻靈。性體虛靈

則不昧。不昧者，即不死也。夫谷神也，而復謂為玄牝，何也？蓋以玄，天也。牝，地也。天

地合而玄牝成，其間空空洞洞。儒家號隱微，此中有不睹不聞之境。釋家名那個，此中有無善

無惡之真。聖人治身，即借空洞之玄牝以養虛靈之谷神，故以谷神之名名玄牝，此因用取名之

義也。一玄一牝，一乾一坤。孔子曰：乾坤其《易》之門耶？《參同》云：「乾坤者，《易》

之門戶。」所謂兩孔穴法，金氣相胥，即此玄牝之門也。陰陽來往於其內，坎離交媾於其中。

男女媾精之房，日月交光之所，聖人顛倒之，則為生門。凡人順用之，則為死戶。地天交泰，

不外乎此。故又稱為天地根，言天地互藏之根也。天地之根，乃返本還元之地，煉氣化神之

區。綿綿若存，即是調養谷神，自然胎息也。用之不勤，即是外爐增減，自然符火也。不勤

者，不勞也。

【太極拳修煉體悟】

《悟真篇》有云：「人人本有長生藥，自是迷徒枉擺拋」。

谷乃山中之穴，落葉聞聲。人身上下皆實，以谷言之形容虛也。人欲修身當求身中一點虛

靈之氣。否則終日勞碌，一點虛靈之神從耳、目、鼻、舌、身、意散盡，安得不死。我們用修身養性來保養虛靈之神，每天清心寡欲，積精累氣，儘量減少向外地耗散，使虛靈之神得到養護，養生的真正含義就是保養元神。如果無謂的消耗元神，不但不能長生、還會短命。玄牝之門喻陰陽，玄陰而牝陽天地之門，陰陽之門，動靜之門，玄妙之門，也是生死之門。它是陰陽往來之路，天地造化之鄉，人物發生之地。此乃天地之根本。綿綿不絕形容修身以不勤是無窮無盡之妙，沒有一刻停息為妙。

要知谷神者，太極之理：玄牝者，陰陽之氣。其在先天，理氣原是合一；其在後天，理氣不可並言。修道之人欲尋此妙竅，著不得一躁動心，起不得一忽略念。惟借空洞之玄牝，養虛靈之谷神，不即不離，勿忘勿助，斯得之矣。故曰「綿綿若存，用之不勤」。

存誠以立其體，隨緣以應其機，靜合地體之凝，動分天行之健。望各位牢記。就是說做人要以誠為本，做事要看緣分和機遇，靜要像大地一樣寧靜承載萬物，動要像天一樣，剛毅勇往直前。

太極者，無極而生、動靜之機，陰陽之母也。王宗岳祖師太極拳論開宗明義。闡述了太極

由無極而生動靜之機，即玄牝。玄牝為陰陽之母，動之為陽，靜之成陰，一動一靜互為其根。

十三勢行功心解云：「靜如山嶽，動若江河」，「一動無有不動，一靜無有不靜」，一動一靜就是太極拳的運動規律。動靜有內外之分，外形指四肢及軀體，內形指心意及精氣，但動與靜兩者不能完全分開，根據陰陽互變原理，應是動中有靜，靜中有動的動靜結合。靜裏含動，動不捨靜，動而生陽，動極而靜，靜而生陰，靜極復動。視靜猶動，靜以待動。視動猶靜，動以生靜。走架打手行功要言云：「靜則俱靜，靜是合，合中寓開；動則俱動，動是開，開中寓合」，所謂靜中觸動動猶靜，動極返靜靜生動，動是放，靜是收，一動一靜互為其根。而動靜的變化就是圈。

《十三勢歌訣》中講：「動中觸靜靜猶動。因敵變化顯神奇。……仔細留心向推求，屈伸開合聽自由。」這幾句話連貫起來理解，就是要靜中有動，動中有靜，屈中有伸，伸中有屈；開中有合，合中有開。這就是太極拳奇妙的地方。

拳論明示：變轉虛（陰）實（陽）須留意。陰陽變化要到位。陽動就是陽動，每個動作要陰陽清楚、動作到位，陰動的止點是陽動的起點，陰陽變化要到位。陰動就是陰動，陽動就是陽動，每個動作要陰陽清楚、動作到位，陰動的止點是陽動的起

只有平衡才有包容性，才能改變人的心靈、性情、氣質和風貌，才能提高人的修養和理性。心靈的寧靜和情緒的穩定，使人機體處於高水準的協調一致，氣質的改善，修養的提高，化粗魯暴躁為柔倩和平，避免了憤世嫉俗的惡劣心境，防止了心理的嚴重傾斜。心理的平衡必然導致五臟六腑的平衡，生理機能的平衡，防止人沾染上不良的社會習氣和生括方式。

太極拳學中的「誠為本，敬為上」的德育觀，要求「持其誠作正道的修養」，「持其志，毋暴躁其氣」，則心清明性，可斂浮氣而增定力，不逾越道德真理，不為利欲誘惑而輕舉妄動。

【討論】

弟子羅某：修身煉氣，玄妙莫過於關竅，在今天這已經不是秘密。老子在本篇用隱語指出了「黃庭」（玄牝之門）是修煉的關鍵，是「天地根」，即人體最虛空的位置。然而「黃庭」到底在哪里呢？歷代練家眾說紛紜現在的研究者認為因人而異，只知道它在命門之前，肚臍之後，只有你練到一定的程度才能找到自己的「黃庭」。

我們練太極只需知道這個大概位置，息息歸根，久而久之氣自然落入丹田。「綿綿若存」，並非用心（用心總會有斷念之時），唯有虛靜，能無窮無盡（用之不堇）。

學生戴某：以比喻和借代，說的是「道」生萬物，綿綿不斷，胎息養身術據此發端？元神在，氣機永存。

了塵子：人生在世，受物欲所蒙蔽，心不能靜、常被物擾。故此：太極拳修煉以後天返先天，以一念帶萬念。谷神不死言其虛也，玄牝之門即天地之門，當太極拳練到真靜止時，元神生，此時練太極則真意出。太極以有而形無，實而形虛。養我虛靈之谷神。勿忘無助、不即不離、綿綿若存，用之不勤！

了塵子：動與靜是武術的共性，太極拳是圓中的動靜，一動一靜互為其根，離開了圓就不能稱其為太極了。當前很多太極拳被稱為操。其主要原因就是丟失了圈，許多人習練太極拳無法入其門，就是沒有遇到明師。而名家易找，明師難尋。

弟子萬某：以無極化的中和能為本，以有極化的思維能為用。想健康就要無極態為本，自然而然的駕馭有極化的思維，不是本末倒置讓有極化的思維駕馭無極化的中和。現代人到中年

道德經與太極拳──道經篇

119

很多人有陰虛的毛病就是有極化的時間太多了，幾乎成了「新常態」。能量用的太多沒有補充，就虛了。可以這樣理解嗎？師父。

了塵子：是的，你說的非常對。道家講的有欲和無欲是體用關係，並不禁欲。所以才有無欲觀其妙，有欲觀其竅啊！

弟子晏某：受教，受教，這是不是體現了中和之氣之根本？

了塵子：是的，中和之氣，實際上是一種動態平衡。

弟子肖某：師父，「谷神不死」是讓人想修成就辟穀嗎？我在辟穀，今天第三天，感覺很好一共要七天。

了塵子：我不贊成辟穀，因為你的功夫還沒到這一步。現在，所謂的辟穀不是道家的辟穀。辟穀的前提是精氣要足，要服氣、采氣，谷神不死，不是辟穀。谷神不死乃虛靈之性也。

也就是我們常說的元性，谷神不死形容元性是虛靈的，像山谷一樣空曠。

學生吳某：如果每個人都抽一定時間清理自己的心神，使之保持一個虛靜的中和狀態。了塵子這個可理解為打坐嗎？

了塵子：清理身體的方法很多，如武術，太極拳，八段錦，五禽戲，六字訣等，總之要動靜相間方為上策。打坐如不能進入虛靈之境則收效甚微，靜坐孤修氣轉枯啊。

了塵子：道不遠人人自遠道，人們為什麼會遠道，不明理被世俗所惑，貪、嗔、癡、疑、慢，使我們失去了太多太多。大道至簡！這也是我多年的教訓。

學生李某：太極拳，用此文的乾坤來套身體的氣圈不就出來了嘛，帶動陰陽轉換各種大小圈就自然形成了耶，個人感覺而已這就是先天太極的練法？怪不得師父老強調要天地人和，這下是看一遍清晰一點，看一遍又體悟少少。師父，請點評吧。

了塵子：你的理解很好，繼續努力！多談點體會，與大家共用。

了塵子：古云：人身難得，真法難聞。現將太極四正法 示之同好，望有緣者惜之、悟之、證之、得之。中、正、平、圓，乃太極四正法，由於其法密不外傳，故鮮為人知。何為中？無過不及謂之中。何為正？不偏不倚謂之正。何為平？萬緣放下謂之平。何為圓？陰陽合和謂之圓。

了塵子：此法為北派太極秘法，歷代單傳，大家可上網一查便知真假，楊家太極有云：

「太極真訣代不數人。」其傳授之密可見一斑。能看到此訣就是緣！

弟子萬某：中，正，平，圓也是君子處世之道。

了塵子：中，正，平，圓的現實意義乃修身養性也。

學生賀某：誠信待人，尊敬別人的同時，也會得到平等的回報。心平如水，氣自靜。我們的志向首先要通過身體、由內而外的這麼一個迴圈，不間斷的提升去修（關鍵要得法，明理）身體由內而外如下太極內修，五臟六腑氣血通暢，心態才會平衡，外修神意氣，才能容合天地萬物聚集真氣。

欲望來自與心，清靜修心，明理養性，呵呵個人體會，僅供參考。

了塵子：太極拳乃性命雙修，修身養性之術。學習道德經，我們將會明白。

弟子萬某：誠信是人獨有的東西，是人類社會獨有混亂向自序的一個轉變。人是有靈性的。靈性表現為不受本能的驅使。懂得暗示。當人生活在天地間，看見同類生老病死。二是天地卻萬古長存。於是想。與天地一樣長存。並觀察與總結天地的規律，這就是道。提高心靈的修養和情緒的穩定，就是為了讓人更貼近於道的本質。道是有情的。也是無情的。有情的是養

育了眾生。無情的是讓眾生生老病死。人們把這種現象定名為中。在中的環境中萬物自化。太極拳的修行。就是把萬物自化的這個能力修到自己的身上來。以達到與自然和諧統一。從而長生久視。天人合一是方法。長生久視是目的。這就是我最近讀道德經等體會。請師父指正我的不足。

了塵子：體會不錯。我們生在天地間，天地給了我們生命和能量。人生活在社會，各種思想無不打上了社會的烙印。人是自私的，都有七情六欲，我也不例外。所以社會規範了道德和法律，損害了他人的利益，要受到懲罰。而人要是違背了天道，同樣會受到懲罰，比如霧霾。道德經告訴我們，天之道損有餘而補不足，我們氣血不足，欲望有餘。而我們呢？存誠以立其體，隨緣以應其機，靜合地體之凝，動分天行之健。望各位牢記。

第七章 天長地久章

（二〇一七年二月二十五日）

【原文】

天長地久①。天地所以能長且久者。以其不自生②。故能長生。是以聖人後其身而身先③。外其身而身存④。非以其無私耶⑤。故能成其私。

【注釋】

① 天長地久：長、久：均指時間長久。

② 以其不自生：因為它不為自己生存。以，因為。

③ 身：自身，自己。以下三個「身」字同。先：居先，佔據了前位。此是高居人上的意思。

④ 外其身：外，是方位名詞作動詞用，使動用法，這裏是置之度外的意思。

⑤ 耶：助詞，表示疑問的語氣。

【呂洞賓注釋】

乾元資始而不窮，故曰「長」；地道無成而有終，故曰「久」；不自生，無心而生化也，後其身，不依形而立，「身先」，先天而天弗違也，「外其身」，不以嗜欲為身累，「身存」，不隨死而亡也。「無私」則與天地合撰，成其私，謂能成德於己。

【李涵虛注釋】

天長地久。天地所以能長且久者，以其不自生，故能長生。是以聖人後其身而身先，外其身而身存。非以其無私耶？故能成其私。

天長地久，長生之道也。然天地之所以能長且久者，以其靜專動辟，靜翕動闢，大生廣生，覆載無私，而後得此長生耳。使天地私有其生，將物命不暢，天地即傷其和。物性不貞，生生之生不

天地即殘其中。萬物之傷殘，即天地之傷殘也。惟不自私其生，而以眾生為生。眾生之生生不

已，即天地之長生也，故能長生也。

聖人者，法天地者也。是以聖人養身，以柔以弱，似其身以求生。漸充漸滿，實先其身以得生也。守中制外，似外其生以無生。先忘後存，即存其身以有生也。然此皆不私有其道者，乃聖人恬淡，而民性亦復淳良。聖人期頤，而民命亦復壽考。大道無私，至是而聖人亦若私有其生者。無私反成其私也，至矣。

【太極拳修煉體悟】

人如能效法天地，便可以健康長壽！天地沒有思辯和知覺，只有一氣周流。而人如能靜心斂神、積精累氣，久之同樣會一炁周流。天地因無心而一氣周流。人無欲則能生一炁，此炁能通經活絡，一氣周流。

此章因秉公而無私存，聽其物之消長，隨其生也，殺也，無容心於物，以靜治之。天之職蓋，地之職載，以無聲而生，故能長且久，在於不自生，以聽萬物生育，隨天地之氣感之，隨其萌敗，故不耗天地之元精，方能長生。是以聖人體天地而修吾身，生以靜御氣，後以精養身，無身不成道，有身不歸真。先以靜而抱真，後以後天而養身，才是後其身而身外之身方

心一堂 武學傳承叢書

126

得。

先外我之假身，而存我之真形，無他，乃一靜而存，無私於物耶。天地以無私而開，人以無私而合。天地無容心以感萬物，聖人效天地亦無容心。總不過要人心合天地，天地以清虛之氣而轉周，聖人以清虛之氣而運動，天地能長久，聖人法天地，不能長存，無是理也。故能成我無私之私，以靜而守我真形，待天地反覆之時，而我之真形無壞，此所以天長地久。

聖人合天地而長存，只是無私心於物，存無聲無臭於身其真乃成。

蒼天是長存的，大地是永久的。蒼天和大地之所以能夠長久存在而不消亡，那是由於它們從不會為自己能否生存而操心。正因為如此，所以才促成了它們的長生。老子教導我們，效法天地之規律，使自身柔弱而無欲，這才是將身體的重要性放在了首位：他將自身能否生存的事放在意識之外了，反而促成了自身的生存。這樣做那不是他不重視自己身體這私？有嗎正是因為他能這樣做，所以才能夠成就他自身這私有的生存。

太極拳效法天地一氣周流、生生不息。《太極拳論》勿使有凸凹處，勿使有斷續處，道出了生生不息之真諦。人生在世轉眼即瞬，世人多以功名利祿、酒色財氣，時時握算，刻刻經營，不幾年就精枯氣弱、魂飛魄散，不求生反尋死亦，可悲，可歎。《道德經》給我們指明了

生的方向。太極拳的修煉可以使我們積精累氣。生以靜御氣，後以精養身。以靜而守我真形，此所以天長地久，只是無私心於物，後其身而身先，外其身而身存者乎？

「太極」說的是一個理，這個理說的是道，所以謂道理。這個道理就是「陰陽二氣之盈虛消長，造化之生生不息」。可以說，陰陽二氣的運動乃是人類一切活動的基礎，是自然界最重要的運動法則。所謂萬物由二氣之化生，就是萬物在陰陽二氣的運動之中消長。這是不以人主觀意志為轉移的客觀規律。

所以萬物之氣皆天地，合之而為一天地；天地之氣即萬物，散之而為萬天地。故不知一，不足以知萬，不知萬，不足以言太極。「太極」之宗旨，乃不息之道。其「一陰一陽」。就是辯證法，其「盈虛消長」，就是事物矛盾的對立統一和轉化規律。其「造化之生生不息，就是不息之運動。所謂千古之心傳，傳的就是這個理，宗岳先師《太極拳論》也是說的這個理，這個理就是道。

太極拳乃道家丹道動功

俗話說：學拳不學道，等於瞎胡鬧。依師所傳，太極拳的修為其實就是一個知道、悟道、

修道與證道的過程，自始至終不離一個「道」字。因此談拳必先論道。何謂道？答曰：一陰一陽之謂道。師云：「陰」、「陽」與「陰陽之間的變轉」，此三者就是道的體現，道就是陰陽相濟與陰陽變易的規律。如《老子》曰：「道生一，一生二，二生三，三生萬物。萬物負陰而抱陽，沖氣以為和。」自然界萬事萬物均由道生，道為萬物之母。就明確地闡明了陰陽對立、統而合一是自然界最根本的運動規律。正如王宗岳祖師在《太極拳論》中開篇即說：「太極者，無極而生，動靜之機，陰陽之母也。」故而修為太極拳者就是要用太極陰陽的理論，去剖析拳中的各個關節，揭示並理解太極拳的真義，每時每刻都分清陰陽，無時無刻不在關照著陰陽之間的變轉。

《老子》曰「為學日益，為道日損，損之又損，以至於無為。」《老子》中的這句名言可以理解為太極拳道的重要綱領。師云：太極真義反向求。太極拳的修為就是要我們放棄自己幾十年間形成的習慣性的理性思維。只有這樣才有可能體會太極拳的拳理，打開太極拳的奧妙之門，揭開太極拳的神秘面紗，打破「太極十年不出門」的枷鎖，真正進入太極之道的殿堂。

我們為什麼要修煉太極拳？有朋友說練太極拳是為了養生益壽，還有朋友說練太極拳是為

了防身技擊。這些說法都很好，沒有問題。但是，從太極拳道的高度來說，這些都還不是修煉太極拳的終極目標。那麼什麼是修煉太極拳道的終極目標呢？我的答案是：用太極拳道修煉自我，改造自我，從而返樸歸真，復命歸根，找回原始的「我」。

宇宙萬物無不分陰陽，「我」也不例外。每個人都有兩個「我」。一個是現在的「我」，看得見、摸得著、感覺得到的實實在在的「我」，稱之為「實我」或者「陽我」；還有另一個「我」或者「陰我」。這個「陰我」隱藏著無窮的智慧和能量。這種智慧與潛能是人類祖先遺留給我們的深深埋藏在我們內心深處的寶貴遺產。只是由於社會的變遷、歷史的演變，原本陰陽相濟的兩個「我」，相互分離隔絕了，破壞了原本和諧的太極人身。因而，「陽我」被扭曲了，「陰我」被遺忘了，她的作用也就漸漸地喪失了。我們修為太極拳，就是用太極拳道改造「陽我」，通過對於「陽我」的復原，並逐步地重新瞭解、認識，最終找回那個神秘的「陰我」，使其發揮出她本來就具有的巨大力量，從而實現完整的陰陽相濟的真我的重現！這是人生的真正的昇華！

從這個意義上說，人人都應該修煉太極拳道。正如楊家老譜上清楚地寫道：「天地為一太極，人身為小太極，人身為太極之體，不可不練太極拳」。人們通過太極拳的修為，能夠找到宇宙萬物的自然規律，從而使人身小宇宙與天地大宇宙和諧相融；由拳入道，拳道合一，「與天地精神獨往來」，這是一種多麼美妙的境界呀！

【討論】

道對每個人而言，感受是各異的，每個人的感受很難用統一的言語來表達。比如練拳的人首先要「鬆」，而鬆是一種「滋味」！這種滋味是很難用言語詮表的，鬆要靠自己悟，只有你真正能鬆了，你才明白原來鬆是這樣一種感覺。別人再怎麼去形容鬆，自己不真悟道也無法體會到真正的鬆，「如人飲水，冷暖自知」。

弟子羅某：天地之所以能長久，在於各司其職（天之職：蓋，地之職：載），以清虛之氣運轉，聽任萬物自生自滅而不加干預（不自生）。修道之人先以靜抱真，後以精養身，效天地以清虛之氣運轉，故能合天地而長存。「外其身而身存，無私而成其私」之語，充滿了樸素的

道德經與太極拳——道經篇

辯證法。

太極之道，法效天地，陰陽平秘（無私），終能抱一靜而歸真（成其私）。

學生戴某：以退為進，置之度外而後生！太極拳的捨己從人啊？

學生秋某：了塵子，我覺得這一章講的就是太極的「捨己從人」。不管是拳理還是為人，都是最高境界，很難，很無敵！還有，我認為捨己，並不是沒有自己，沒有主見，相反，是找到了自我，完全能自主，卻放下自己。

了塵子：你說的很對。天地之所以長久，在與一氣流行。老子云：「天氣下，地氣上，陰陽交通，萬物齊同。」捨己是很難做到的，如果不在心性上修，則永遠不可能捨己。關於太極拳的理論我會在後面的課程中談到。

了塵子：這一章對太極拳的修煉，至關重要。不明此章者，拳只能變成操來練。

學生華某：多讀幾遍才能有所理解，謝謝老師！

了塵子：天地一大太極，人身為一小太極，天地人和才能百脈暢通，也才能接受天地之正能量。許多人由於不明此理，練了一輩子，也練出了點功夫，但身體卻不如不練的人。實為可

惜啊！

學生冉某：請問夏叔叔，是不是我們平時行、走、坐都應該注意保持身體的中正呀？

了塵子：是的，行坐臥不離這個。太極最重要的是陰陽，圓即太極，中在圓中哈。

弟子萬某：陰陽變化，時時刻刻都在進行。我們人的經脈運行也是陰陽變化的結果。子時少陽膽膽經當令。丑時就是厥陰肝經當令。膽與肝互為表裏。這就是一陰一陽的變化。比如說，人最大的代謝濕氣的通道，就是太陽膀胱經。這也是人的一種陰陽平衡的體現。在時辰與時辰交界的時候。人的呼吸會有所不同。醫書上說，人的兩個鼻孔會有相同大小的氣出來。這是我的理解不知對不對？請師父指正。

時人的兩個鼻孔的出氣。會有一大一小的現象。這就是陰陽變化無處不在的標誌。這是我的理

學生賀某：天、地、人、道，太極陰陽二氣動靜互濟。生生不息天地人中求一圓（凡人知理多，太極道難圓）

了塵子：中醫和太極拳同源，都是陰陽之理，五行之道。

太極拳吸收了中醫的氣血論。氣血論主要講涵養人的元氣，練正氣，練內氣，認為氣血和

暢，百病不生。用現代醫學解釋，就是血液迴圈、經絡迴圈順暢，人體免疫力增強，就能健康長壽。「神宜內斂」主要講的是神不要渙散，要聚集專注。練拳時，要沉著沉靜，從容安逸。

拳論說的「內固精神，外示安逸」可以說是對「神宜內斂」的解釋。用現代的話說就是要聚精會神地打拳。「神宜內斂」還包含了練拳時不張揚、含蓄的意思。這是太極拳的特點，與其他拳種相比，比如南拳、長拳，有著很明顯的區別。

弟子萬某：今天下午發的沒有看懂完。就懂了要先補漏，到青春期以前的身體狀態。再返先天就容易些。

了塵子：太極拳第一步修煉，煉體生精，第二步煉精化氣，絕大多數人都走不到這一步。太極拳共有五層功夫，煉體生精，煉精化氣，煉氣化神，煉神還虛，煉虛合道。這五層功夫是循序漸進的。

第八章 上善章

（二〇一七年三月四日）

【原文】

上善若水①。水善利萬物而不爭。處眾人之所惡②。故幾於道③。居善地。心善淵④。與善人⑤。言善信。政善治⑥。事善能。動善時⑦。夫惟不爭。故無尤⑧。

【注釋】

① 上善若水：上，最的意思。上善即最善。這裏老子以水的形象來說明「聖人」是道的體現者，因為聖人的言行有類於水，而水德是近於道的。

② 處眾人之所惡：即居處於眾人所不願去的地方。

③ 幾於道：幾，接近。即接近於道。

④淵：沉靜、深沉。

⑤與善人：與，指與別人相交相接。善仁，指有修養之人。

⑥政善治：為政善於治理國家，從而取得治績。

⑦動善時：行為動作善於把握有利的時機。

⑧尤：怨咎、過失、罪過。

【呂洞賓注釋】

「上善」，善之至者。「若水」，天機活潑。「不爭」，無成心也。眾人，庸眾無識之人，眾人泥於一偏，故違道而爭。上善之人，居則擇地而蹈，心則深藏若虛，慎所與之人，復近義之信，施諸於政，惟求可適治，任人以事，惟期不負所能慮，善以動，惟厥時，所謂不爭者，如此尤怨悔也。

上善若水。水善利萬物而不爭，處眾人之所惡，故幾於道矣。居善地，心善淵，與善仁，言善信，政善治，事善能，動善時。夫惟不爭，故無尤。

道貴謙卑，下而能上，故曰上善。其上善也，比德於水焉。水之善，能利萬物之生，而使萬物皆足，無有所爭。但水性下流，多處眾人之所惡。人雖惡之，究於水無損也。利人而不有其功，以弱為志，水蓋幾於道矣。

人性之善也，當如水性之善焉。秉性謙下，斯舉動皆善。無所爭心，擇居善地，藏心善淵，交與善仁，喜信善信，政稱善治，事稱善能，動合善時。夫惟不爭，故無怨尤加之。以視水下猶有人惡，人則有下有上，是更神於道，靈於水矣。

水性善下，道貴謙卑。是以上善聖人，心平氣和，一腔柔順之意，任萬物之生遂，無一不被其澤者焉。究之，功蓋天下而不知功，行滿萬物而不知行。惟順天地之自然，極萬物之得所，而與世無忤，真若水之利濟萬物毫無爭心。不但此也，萬物皆好清而惡濁，好上而惡下，

水則處物以清，自處以濁，待物以上，自待以下。水哉水哉，何與道大適哉！聖人之性，一同水之性，善柔不善剛，卑下自奉。眾人所不能安者，聖人安之若素，眾人所為最厭者，聖人處之如常。所以於己無惡，於人無爭。非有道之聖人，不能如斯。故曰：「處眾人之所惡，幾於道矣。」夫以道之有於己者，素位而行，無往不利。即屬窮通得失，患難死生，人所不能堪者，有道之人，總以平等視之。

【太極拳修煉體悟】

在世間萬物之中，水的特性最接近道性。這一章，我們主要從水的特性，喻示道的特性。

由於道之不可道，名知不可名。老子以水示道，水的許多品性最接近於道。天地之道一，得之惟人也。受形於父母，形中生形，去道愈遠。自胎完氣足之後，六欲七情，耗散元陽，走失真氣，雖有自然之氣液相生，亦不得如天地之升降。且一呼元氣出，一吸元氣入，接天地之氣，既入不能留之，隨呼而復出，本宮之氣反為天地奪之，是以氣散難生液，液少難生氣。我們每天應積精累氣，爭取早日達到心腎相交。

水具有非常良好的特性。主要有以下幾點：1. 滋潤長養萬物。2. 包容一切難容之物。

3. 隨曲就伸。　4. 三態變化。　5. 升降沉浮。　6. 滴水穿石。　7. 巨浪滔天。　8. 潤物無聲

9. 謙卑不爭。本章以水的特性，預示道德特性。

天下柔弱，莫過於水，而攻堅強者，莫之能勝。也就是說，天下之物論柔弱莫過於水，而在攻克堅強的東西方面沒有什麼能勝過它。水憑藉流動的力量，改變它表面上看來是柔弱卑下的特性，於是能穿山透石，淹田毀舍，任何堅強的東西都阻止不了它，戰勝不了它。

老子對於社會與人生有著深刻的洞察，他認識到，柔弱的東西裏面蘊涵著韌性，生命力旺盛，發展的餘地極大，很能持久。如果只是知道柔弱，而沒有韌性，那就等於一個人畏畏縮縮，渾渾噩噩，毫無上進的氣力，甚至還比不上那些剛強的人。人生在世，失敗和挫折總是難免的。有些人看似堅強，實則缺乏必要的柔韌，一旦受到打擊，一旦在地上就再也爬不起來。

至柔治剛的智慧並非讓我們在面對強者時一味退縮、忍讓，而是讓我們適時地避開鋒芒，與別人巧妙的周旋，最終達到制勝的目的。

本章以水性喻示道性，而太極拳又以水性喻示拳性。真柔者水也，一招一式走架子，象流水一樣遊動自然，使自己在任何狀態下都可以走得過去，身體的任何部位都會產生相適應的狀

道德經與太極拳——道經篇

139

態，這便是水能隨遇平衡的適應性、包容性和無形無象。至於剛，簡而言之就是水的衝擊性，可使太極拳練到純熟時可以形成勁浪，用水浪做比喻應該是最恰當的。

水性善下，道貴謙卑。固習太極拳者應心平氣和，一腔柔順之意，任巨力來之、隨曲就伸化也。功蓋天下而不知功，行滿萬物而不知行。惟順天地之自然，極萬物之得所，而與世無忤，真若水之利濟萬物毫無爭心。

孫祿堂先生用四句詩精闢的說明了內家拳藝的拳性。

　　道本自然一氣遊，
　　鬆鬆靜靜最難求。
　　得來萬法皆無用，
　　身形應當似水流。

【討論】

弟子羅某：至善之人應該像水一樣，滋潤萬物而自處於別人最厭惡的最低處，水的特質最

近於道。

唯有心善，才百事皆善，至善之人具備「不爭」的美德，因為不爭也就沒有過錯，也沒有任何怨咎。

太極拳外以水之柔煉化軀體，終成百煉之鋼，內以水之性調理內氣，浸潤於全身（行氣如九曲珠，無微不至），因此孫存周才有「形意如山，八卦如風，太極如水。」的描述。拳唯如此，可近於道。

學生戴某：善利萬物而不爭！為人處事，寧處別人所惡也不去與人爭利，以柔克剛。

學生何某：水準靜虛空，一旦動起來洶湧澎湃。

學生施某：水的本性至柔至善，行拳時的《捨己從人》應該是學習水的特性吧。

了塵子：你說的很對，說的是水性，水除了可見以外幾乎近於道。以水性比喻道性，這樣更直觀。

弟子晏某：做人應該像水一樣，至柔之中又有至剛，至淨，能容，能大的胸襟和氣度。

了塵子：本章用水的特性，揭示人性之好惡，本章也揭示了太極拳的特性。

太極拳。

這一章，對我們修煉和學習太極拳都有很大的好處。不懂這一章，就無法修煉，也練不好

弟子萬某：上善若水。我的理解是。水無處不在，無孔不入的特性。

弟子馬某：總結水為何能奔騰千里。

弟子萬某：勢的變化。高低，長短，遠近都是勢的變化。

弟子馬某：向水猛擊一拳，是什麼的變化？

弟子萬某：拳一收，水又復原，也是勢的變化啊。我的理解，不知對不對？

弟子晏某：水能善下方成海，山不爭高自極峰。

了塵子：水，對我們的氣血有非常重要的直接的關係。我們練功練的是心液和腎水哦！

弟子萬某：師父晚上好。我有個問題想請教您一哈。我們練功練的是心火和腎水，為什麼人身上的腎水是向上走，水不是向下的嗎？腎水為何有這個特點？在這裏不是與天人合一相矛盾嗎？

了塵子：學習一下易經中的63、64卦，就明白了。

弟子曾某：腎水是水嗎？

弟子萬某：腎水不是水，但命名為水是因為他有水的特點，滋潤人的身體在全身周流不息。

弟子肖某：順為凡，逆為仙，只在中間顛倒顛，如此才能水火既濟。

了塵子：說得好！凡人腎水下流，心火炎上，水火背離，練功者要求水火濟既。

弟子陶某：我覺得水火既濟非常重要，腎水靠心火得以蒸騰而周布全身。形象地說火力加熱水而產生蒸汽，生成強大動力。核反應爐的巨大熱能加熱鍋爐產生大量蒸汽得以發電，推動航母和潛艇等，皆可形象的比喻水和火的密切關係。

了塵子：你悟到了，修煉的核心。

了塵子：事實上，《老子》一書據稱是世界上被翻譯成外國文本最多的著作，其「我無為而民自化，我好靜而民自正，我無事而民自富，我無欲而民自樸」的思想，被一些西方思想家認為是小政府大社會的思想之源。

弟子萬某：師父今天講的和莊子上記錄的心齋。櫻寧。坐忘。很相像。這就是道家修行中

和的唯一途徑嗎？心齋，攖寧才是我們的目的。當達到坐忘的時候。另外統一。

這樣就和我們空間的無極場統一。我最近看了一片報導。說人生病就是因為人的生物場和大自然的變化不統一了，不同步了。所以說，人就容易生病。比如春天氣候變化較快。而身體差的人適應不了跟上不了這個變化。所以說春天就很容易生病。當我們能夠與自然界的無極場，趨於統一的時候。就不會生病了。因為人隨時與自然之道。和諧統一。

我是看一個道醫寫了一篇文章。說如果季節說到了春天，而你的身體還在冬天的話，這就是會形成一個時間差。就會生病。這個生病的過程就是調整時間差的過程，與自然和時間形成和諧的統一。不知師父你怎麼看待這個說法。

了塵子：這個道醫說的很對，這是我們身體的場和天地場不協調造成的。道家的坐忘只是靜功，還有太極拳，八段錦等動功，動靜相兼方為太極哈。

弟子萬某：內家拳我現在感覺是一個先起於想像的東西，比如與天地相合。開始是無，練到一定程度想像的東西有了實感。人就練進去了，是有。到最後不刻意去想任然有，就放下了。回歸於無。比如我們的圈的意念。不知我的說的對不對？師父。

了塵子：對的，比如我們的圈，從無圈到大圈，從大圈到小圈，再從小圈到無圈。你的勁已經到了膝蓋上。注意鬆膝、鬆腳掌，勁要入地。

弟子萬某：我最近的感覺是膝上圈的意念輕了，沒有合在大圈裏動。

師父今天講的是要得法後要忘法，不受方法的限制。有形的東西始終有邊，有限。而太極是無邊，無限的。

了塵子：你現在還不能忘法，等你的勁下去了，有天地之合了，才能繼續下一步。

太極拳應該先從形開始，有了正確的形，才能練意、氣、勁，待形正，意真，氣聚，勁整，才能體會到本章內容。這是我昨天講的，看看你到了哪一步？繼續鬆體會身體小宇宙和大宇宙之間溝通。

弟子馬某：鬆到無力可使，唯意念在動。確切，是「動」。這階段理會有錯嗎？圓轉地動。

弟子萬某：形體似水流，水至柔。但是水還有一個特性，能完整的傳遞力量。在傳遞的過程中損耗幾乎為零。身形似水則力量在上手的過程中會很完整。

了塵子：我們從練拳開始在追求水性，放鬆，柔弱，不爭，捨已都是水流的特性。另外，內功的修煉，也跟水性有關。第八章講的就是水的特性。以水性，喻道性，太極拳性同道性。

萬法放下，順水者隨遇而安，修身養性。逆水者勞累奔波，到頭一場空。

弟子萬某：師父您今天的文章我沒看懂。您的意思是入手功夫從養腎陽開始，養腎陽從滌清濁陰入手。真陽與濁陰如何區分了？

最近和一個中醫扶陽火神派的人在一起相接觸。他提出了一個觀點。就是以陽化陰。怎麼陽化陰呢。就好比自然界的植物需要太陽陽光的照射才能夠生存。從大地吸取養分。你的陽越強。那你化陰的能力就越強。你如果陽氣不足，再吃很多很滋補的東西。身體無法消化，反而會上火形成虛不受補。所以提出了扶陽的觀點。他們擅長用附子這樣至剛至陽的藥物入藥。這和傳統太極拳的觀點養陽去陰的觀點有一定的謀和之處。但是今天師父的文章有個觀點是練太極拳最後是要成純陽體，和普通人的陰陽平衡的觀點不太一樣。我們練拳的人怎麼能才能夠養真陽，去濁陰呢？。方法，觀點，過程決定了結果。難道純陽體的人就不需要陰陽平衡了嗎？還是我的理解錯了？

了塵子：人自十六歲開始，後天識神主事，其火性上炎。思維漸開知識漸長，性為心所役使，命為己所欲也。七情六欲名利欲望整日在腦中駐紮，勾心鬥角損人利己。不知其外表是利自己，實喪天真，內勞其心外勞其力，心神已經受傷，性命已經受損也。而其性雖有來有去。

但其壽已經損傷，關竅即開，先天真炁已動，無有不泄之理。而水性下流，酒色天荒，日日而損，精耗炁虧。是故人之生死之途至此而後，陽炁漸消陰炁漸長，以成人道。男人從十六歲始每八年喪失一陽，女人從十四歲每七年喪失一陽，所以通過修行復命延緩衰老。真法靜中守

一，靜極而動。

第九章 持盈章

（二〇一七年三月十八日）

【原文】

持而盈之①。不如其已②。揣而銳之③。不可長保④。金玉滿堂。莫之能守。富貴而驕。自貽其咎⑤。功成名遂身退⑥。天之道也⑦。

【注釋】

① 持而盈之：持，手執、手捧。此句意為持執盈滿，自滿自驕。

② 不如其已：已，止。不如適可而止。

③ 揣而銳之：把鐵器磨得又尖又利。揣，捶擊的意思。

④ 長保：不能長久保存。

⑤咎：過失、災禍。

⑥功成名遂身退：功成名就之後，不再身居其位，而應適時退下。「身退」「並不是退隱山林，而是不居功貪位。

⑦天之道也：指自然規律。

【呂洞賓注釋】

持，偏持，已，止也，揣，妄揣，銳，躁進也。偏持已見而自滿，不如止足之安，妄為揣測而躁，率難保，慎終如始，二者皆由意氣之盛，而道德莫能守也。金玉滿堂，喻道在吾身用之不竭也。天道惡盈而好謙，君子遁世而不悔，故富貴而驕者，自貽其咎，功成身退者，法乎天行也。

【李涵虛注釋】

持而盈之，不知其已，揣而銳之，不可長保。金玉滿堂，莫之能守，富貴而驕，自遺其咎。

持‧得也。揣‧探也。人既得其氣，而復有求盈之念，此招虧之端也，故不如其已也。人

使探其寶，而遠有英銳之情，此必退敗之兆也，故不可長保也。然則可已而不已，即如金玉滿

堂，莫之能守乎？當保而不保，即如富貴而驕，自遺其咎乎？人之道如此。

功成名遂身退，天之道。

且更以天道言之。天不言功名，而以生成毕遂為功名。物育功成，時行名遂，天地於焉退

移。

藏身冬令，以蓄陽生之物。人亦何觀天道哉？

【太極拳修煉體悟】

天有三寶，日、月、星，地有三寶水、火、風，人有三寶，精、氣、神。人活在世首要任

務是積精累氣，常人為生活所累，不知積累精氣。而我們太極人，每天都要積聚真氣，減少耗

散。

日久身體就會健康起來。

當我們通過練功得到元氣後，要不驕不躁，不急不火，以平常心待之。功成後不能有持盈

之念，即使金玉滿堂，莫之能守乎？

如果自詡學識高、涵養粹，未免驕心起而躁心生，不有退縮之患，即有悖謬之行。若此者，道何存焉？德何有焉？故曰：「持而盈之，不如其已，揣而銳之，不可長保。」執持盈滿，不如適時停止，顯露鋒芒，銳勢難以保持長久。金玉滿堂，無法守藏；如果富貴到了驕橫的程度，那是自己留下了禍根。

現，難免招致災禍。

一件事情做的圓滿了，就要含藏收斂，這是自然規律，是天道。日中則昃，月盈則虧，不論做什麼事都不可過度，而應該適可即止。鋒芒畢露，富貴而驕，居功貪位，都是過度的表

太極拳已進入千家萬戶。是我國第一大健身之法。太極拳，易學難精，主要原因是人們必須要克服自己的心性。拳性如水性，捨己從人，隨屈就伸，不妄動、守中、圓轉，這一切都是常人難能做到的。故正如楊式太極拳名家張義敬先生所說，太極拳，條條道路通向歧路。

練拳要求我們應該還是保持中和狀態，對任何身外之物的追求，都應該保持一定的適度，不能超越這個範圍，所以要求為而不執，行而不迷，只有執中，才能夠正確把握住分寸。「未得功時當學法，既得功時當忘法。」此乃修道之至要也。當精盈氣足之時，拳無拳、意無意，

忘法忘形，保持虛無之心。人生的持盈現象比比皆是，小至身邊的瑣事，包括吃、喝、穿、

臥、行。大的方面有名利的攀爭，酒色財氣的苦心鑽營，永不止息的積累，永無滿足之時。

我們應該以出世的態度對待入世。對待自己練功的態度也必須要守中。過分追求功夫，反

而對身體不利，會造成各種惡果。持盈必須克服。

人之致病者，陰陽不和，陽微陰多，故病多。太極拳積精，累氣以升陽。陽氣的耗散會延

緩我們的進步，以至生病。

【討論】

弟子羅某：「月滿則虧，日中則昃」，本篇講修道之人當知此理。「盈」不可久持，久持

必溢；「銳」不可長保，長保必折。若要「金玉」長持，必須以涵養之功，退其身，常持而不

盈，方能合天地之造化，返無極之道。

本篇講中和之理，太極拳亦然，以陰陽二氣相互調和，不盈不銳，若水之性涵養，久而久

之自合於天道。

學生戴某：過猶不及，為人處事要把握好度，適可而止！

了塵子：金玉滿堂，莫之能守，惜精累氣，修性復命、長保其身足已。做任何事到了一定程度，一定要懂得分寸，不要過猶不及。工作也好，生活也罷，無論與誰親近、疏離，一定要適可而止，掌握火候。凡事都要留有餘地，無論對人對事，超過一定的限度，可能就會給自己帶來麻煩。要懂得讓生命中留一點白。

「留白天地寬」。給別人留餘地，就是給自己留後路。

了塵子：現在學習太極拳的，主要有以下四種人。1、廣大的太極拳愛好者。這些人沒有師承，跟人學一套或幾套，拳、劍、扇子之類的。只求開心、每天運動。2、各種各樣的教拳者，他們以拳為生，只要交學費，就能學到各種各樣的太極拳。3、各派太極拳傳人。這是太極拳發展的中堅力量。4、少數鑽研太極拳的人。太極拳的傳承就在他們身上。

弟子萬某：其實來到太極拳館來學拳的人也是各有各的目的。有的人是為了熱鬧、來太極拳館和去跳壩壩舞沒有多大的區別。他們就是為了人多、有一個玩兒的地方。有的人是為了鍛煉身體。他的身體本身不是很好，想要更好一些。有的人是為了搏擊。看著電影受了啟發、想

學以柔克剛之技。

只有極少數的人是為了傳統道家文化這個目的。能夠繼承，和發展老祖宗所傳下來的拳來的。因為他們都是為了各自的目的而來，那麼太極拳在他們的心目當中都是各有價值。作為弘揚和推廣太極拳的老師也應該，有所區別的對待每一個學生。在這裏就有了學生和弟子的區別。老師說創造的。推廣平臺也應該要。相容並蓄的。接納每一個來到這裏的學生，都要讓他們有所得。小時候。讀過一篇小學的課文叫作百鳥學藝。鳳凰召集樹林裏的百鳥，教他們做窩的技術，但是百鳥學了後做出各式各樣的窩。所以我們要有相容並蓄，海納百川的心來對待每一個來求道的人。

了塵子：太極似水，隨曲就伸。太極似海，有容為大。

弟子萬某：我們在修煉的過程當中，意念會和身體內外之任意一部位產生感應關係。意念到的地方。氣就會在某個地方聚集，這就會在某個地方形成較強的氣感。比如意守丹田久了以後，丹田部位會出現溫熱感。這就是意到氣到，氣隨意行，並能產生以意引氣的能力。如果意念過於集中，強度過大。事情就會向相反的方向發展。這世上有一個規律，就是陰極而陽，陽極而陰。就比如一塊鐵。在燒紅反覆鍛打的過程當中。經過淬火，它會變得很硬。如果這個過

程過了以後。這個鐵就會變得很脆。古人煉鐵製劍，就是在韌性和硬度中間取其中。保留韌性和一定的硬度。在練拳的過程當中，練形意拳有一年打死人，太極十年不出門的說法。在練習形意拳的第一年。就好比是猛火煉鋼，拳架追求的是剛猛中正。過了這個階段以後，也會鬆鬆柔柔的練拳，是先剛後柔。而太極拳一開始就是在鬆鬆柔柔的練。走的是積柔成剛的路。這樣做的目的就是「揣而允之，可長葆之」。就是要揣測一個度，這樣才能常葆生命的活力。這樣做對了以後，就會「功成身芮，天之道也」。功成以後身體就會柔似棉絮而中和柔弱，這就是合於天道自然的結果。

了塵子：這一章。要求我們不要過分的追求丹田之氣。丹田就是一個倉庫。它可以將我們平時修煉的精氣。一邊向四肢百駭運送，一邊營養五藏六腑。當我們感覺到丹田有貨了，就應該用平和的心態。等待元氣充盈到一定時候，身體歸於自然改變。

學生何某：我們現在所處的社會，外面的世界繁花似錦，受到的誘惑也越來越多，如何保持內心的明淨，如何堅守道德的底線，如何維持家庭、社會的穩定，如何少犯錯誤，是每個人不得不面對的課題，也無時無刻在不斷選擇之中。老子告訴人們要「修身齊家治國平天下」，

必須做到心境淡定，洗清雜念，勤勉自律，提高自身修養。

了塵子：社會的誘惑是必然的。正因為如此我們才更需要學習道德經，從裏面吸取我們需要的營養。而太極拳，就是習煉《道德經》最好的方法。太極拳有理、法、氣、勁。他可以一步一步的，實現《道德經》所要求的境界。我們的性命就會得到修復。健康就有了保證。

第十章　載營魄章

（二〇一七年三月二十五日）

【原文】

載營魄抱一①。能無離。專氣致柔②能嬰兒③。滌除玄覽④能無疵。愛民治國能無為⑤。天門開闔⑥能無雌⑦。明白四達能無知⑧。生之畜之⑨。生而不有。為而不恃。長而不宰。是謂玄德⑩。

【注釋】

① 載營魄抱一：載，用作助語句，相當於夫，營魄，即魂魄：，抱一，即合一。一，指道，抱一意為魂魄合而為一，二者合一即合於道。又解釋為身體與精神合一。

② 專氣：專，結聚之意。專氣即集氣。一意為魂魄合而為一，二者合一即合於道。又解釋為身體與精神合一。

③ 能嬰兒：能像嬰兒一樣嗎？

④滌除玄覽：滌，掃除、清除。玄，奧妙深邃。鑒，鏡子。玄鑒即指人心靈深處明澈如鏡、深邃靈妙。

⑤愛民治國能無為：即無為而治。

⑥天門開闔：天門，有多種解釋。一說指耳目口鼻等人的感官；一說指與衰治亂之根源；一說是指自然之理；一說是指人的心神出入即意念和感官的配合等。此處依「感官說」。開闔，即動靜、變化和運動。

⑦能無雌：雌，即寧靜的意思。

⑧知：通智，指心智、心機。

⑨畜：養育、繁殖。

⑩玄德：玄秘而深邃的德性。

【呂洞賓注釋】

長，上聲。營魄也，一，不二。致柔，直養而無害。嬰兒，赤子也，玄，黑色幽暗之意。

覽，觀也。蔽於聞見曰「玄覽」，心為君主，七情六賊譬曰民，五官百骸有如國，無為縱容，中道天門，元神所棲，雌陰滓，知私智也，不息曰生，涵養曰畜，生而不有，神為之生也，為而不恃，氣為之為也。長而不宰，為一身之長，而不假於制伏之勞也，蓋人受中以生，官骸之用，依於魂魄，得之則生，失之則死，惟內不能保其神氣，外不能袪其物誘，斯無以復性而成德。抱一者其神存，致柔者，其氣固而又滌除障礙，檢束形骸，俾元神依於祖竅而化厥陰，柔性體極於空明而絕乎私慮，則營魄之生養無窮，而體乎自然之極，致德之幽微，至是乃為無加也。

【李涵虛注釋】

載：即車載之載。營：即營衛之營。衛屬陽，而營屬陰。營魄：即陰魂也。或曰：營，魄也。以營為魄，未免錯解。不知言陰魄而陽魂即在其內。八月十五日，魂盡注於月魄，月乃滿而為純乾。聖人當此，即運河車以載之，乾金遂為我有，經所謂「得一而萬事畢」者矣。既得其一，則必不失其一。聖人載魄而返，抱一而居，則地魄擒朱汞矣。故能無離也乎。十月溫

養，內火天然。暖氣常存，嬰胎自長。聖人專氣致柔，即內火也。故能如涵育嬰兒乎。

玄覽者，內觀也。滌除玄覽，清靜內觀也。清靜內觀，心無疵累，所謂「觀空亦空，空無所空。所空既無，無無亦無。無無亦無，湛然常寂」也。

愛民者安民，治國者富國。民安國富，乃能行無為之政乎。治身以精定為民安，鉛足為國富。煉己則精定，還丹則鉛足。煉己、還丹，始可行抱一無為之道，亦如是也。

治身以守雌為功夫，調神養胎，不能不守雌也。至於天門衝破，陽神出入，開闔自如，乃能無守雌之苦也乎。治身以知識為擾，聖體成而知識之神化，為正等正覺。明明白白，四達不悖，乃能無知識也乎。

且更有生子、生孫之功，換鼎分胎也。有蓄福蓄德之量，立功濟世也。然雖生而不有其生，虛空粉碎也。有為而不恃其為，慈悲廣大也。護國佑民之心，千劫萬劫，長長如是，而不誇天上主宰。是真謂之玄德也已。

【太極拳修煉體悟】

修道首要的是積精累氣。積精累氣的方法是無為。精喻民，國喻身，精定為民安，氣足為國富，精氣充盈可行無為之道。修身以守雌為要、知識為擾。只有識神退位，元神才能當家。

人在天地之間，構成了一個小宇宙。由於人的主觀作用，人只能感知到曾經有的事物，而對於無的事物卻一無所知。而宇宙的資訊是無限的。而要感知這無限的資訊，就需要我們的心寧靜下來。慢慢的進行感知。而修練就是修的心和性。如果我們能像嬰兒一樣的寧靜。我們的元氣就會逐漸充盈。所以修煉，最重要就是心平氣和。

我們每天練習太極拳就是為了積累精氣，精氣充足之後，就要煉精化氣。本章講的就是煉精化氣之法。魂魄即精氣，也就是我們說的性和命。太極拳練的就是性命雙修。

請看我以前寫的帖子。

附：初論太極拳性命雙修

重慶萬州趙堡和式太極拳研究會會長 夏春龍

人類進入21世紀，上太空攬月，下五洋探險已成為現實。物質的日益豐富，經濟的高度發

展，使人類社會享受著物質文明成果。然而戰爭，核武器，環境污染，能源危機，貧富差距加大，艾滋病，癌症，非典，犯罪，信仰危機，孤獨，冷漠，心理失衡等各種現代病和精神病正在吞噬著我們的機體，危害著我們的健康，奪走我們寶貴的生命！人類社會該如何面對這一切呢？祖國醫學寶典《黃帝內經》在幾千年前已經給出了答案：「上古之人，其知道者，法於陰陽，和於術數，食飲有節，起居有常，不妄作勞，故能形於神俱，而盡終其天年，度百歲乃去。今時之人不然也，以酒為漿，以妄為常，醉以入房，以欲竭其精，以耗散其真，不知持滿，不時御神，務快其心，逆於生樂，起居無節故半百而衰也。」以上用古今之人壽命對比說明了養生的重大意義和方法。對於治療現代各種病症有極強的現實指導意義。

而太極拳正是根據天地陰陽消長，日月圓轉不息之理，結合人體經絡調養身心的極佳道法。

余不才，蒙恩師精心傳授太極拳拳功理法，經常年修煉實踐，方知太極拳乃性命雙修之大道。它法於陰陽，和於數術，法易而效宏，實乃中華養生之精萃。

何為性命？簡單講就是人的身體為命，精神為性。性和命的關係是性起主導作用，支配命。命歸於性，性寓於命中屬陰，命守於性外屬陽。人在先天狀態（胎兒時期）受性的主宰是

陰陽相戀，這時即性命相合，陰陽混化，性即命，命即性。陰陽難分，性命合一的先天真一之氣具有極強的促使物質使生成變化的功用，故胎兒的生命力最強，生長機能最好。人進入後天之後，這個性命相戀的力量隨年齡和知識的增長相應減弱。尤其是私心和物欲增多，致使性命失戀，陰陽離訣而得病乃至死亡。太極拳的修煉使陰陽離訣的速度變緩，逐步使陰陽相戀，最後達到性命相合的先天狀態。故老子曰：「順為凡，逆為仙，只在其中顛倒顛。」這一順一逆道出了性命雙修的大道至法。

趙堡鎮太極拳第二代傳人邢喜槐先師在《太極拳說》中寫到：「夫太極拳者性命雙修之學也，性者天，上潛於頂，頂乃性之根，命者海，下潛於臍，臍乃命之蒂，故知雙修之道，在天根海蒂．之合。」從現代生理學來看，頂乃大小腦之府所在，主思維，辨識，語言，邏輯，肢體動作等功能。臍乃五臟六府之宮所在，司血脈，運行氣血，條達疏泄，消化水穀，傳導津液等職。祖國傳統醫學認為，頂乃上丹田，臍為下丹田，上丹田修性屬陰，下丹田修命屬陽，唯有性命雙修，才能陰陽雙合。調節肌體各組織器官的功能，使人體的陰陽趨於平衡也。

太極拳修煉時要求虛領頂勁，含胸拔背，沉肩墜肘，正腰落胯，鬆膝吊襠，肩與胯合，肘

道德經與太極拳—道經篇

與膝合，手與腳合。心與意合，意與氣合，氣與力合，在上述身法和心法的要求下，遵循中正平圓、輕靈柔活之八字要領，手運八卦積精累氣，腳踩五行修性復命！「平心靜氣，住目凝神，輕搖之以鬆其肩，柔隨之以活其身，徐行之以穩其步。待至肩鬆、身活步穩，然後鎮頭領氣以衛其力，力順則氣自通，氣通則力自重，所學之法如是，練而習之以期純熟，則手眼步一致，心神氣相同，自能臻自然而然之妙境矣。」這時天根海蒂自合，陰陽互濟，方為懂勁，登堂入室不難矣！性命雙修也在其中也！

李雅軒先生將太極拳修煉煉分成了五個層次。練體生精，煉精化氣，煉氣化神，煉神還虛，煉虛合道。練太極拳的人大多數停留在第一層次。所以李雅軒先生說66％的練太極拳的人都弄不對。這是因為能進入煉精化氣，這一層次的人，確實太少啦。究其原因有三。一，不正確的傳授，二，假太極拳，三，習者不明拳理，或達不到師父的要求。

看看前輩們對這一章的理解。更能說明，太極拳性命雙修的重要性和必要性。

如果我們不能全面的認識，性命雙修對於我們人類健康有多麼重要。那麼載營魄抱一，就不可能實現。這就需要我們在觀念上要重新理智的對待我們的生命。我們人類對我們的生命是

非常關心的。而對於指導生命的性卻是非常陌生的。怎樣才能發揮性的主觀能動作用。這一章已經講了方法。這就是滌除玄覽，這就要求我們心淨，關注我們的身體。太極拳的修煉可以使我們的心意放到我們的身體上。這樣通過長久的訓練，可以使我們的性命相合。為什麼現在練太極的人越來越多。而離太極拳的境界卻越來越遠。因為我們離經叛道了。我們熱衷於身體外面的追求。而忽略了身體內部的需求。我們需要氣血周流全身，卻不給他周流的條件。愛民安、民才能精足氣充。我們寧願去打牌，卻不願意靜下心來，修復我們的性命、補充我們的精氣。

這就是人類的悲哀！請大家看看我寫的對聯兒：氣以日積而無害，功乃久練則有成。

太極拳的性命雙修，其方法是載營魄抱一，中和、守雌、滌除玄覽，形正意真。形正就是拳架要正確，意念要真。意念真有兩層意思。一是教者要根據學者的功夫水準施教。不同的學習階段有不同的意念要求。二是每個動作要注意，陰動還是陽動。待形正、意真、圈圓、體鬆、勁整，方可進入煉精化氣階段。

【討論】

弟子羅某：本章為老子修道之體驗，老子之「道」，天高不可及，淵深不可測。太極之法，效老子之「道」，雖為通天之途，終須拾級而上。

而為一（修心）；用心性調理以使內氣像嬰兒（之氣）一樣柔和，以柔和之氣浸潤身體，所有性光所能照射的地方（玄覽），修復一切瑕疵，保持整個身體無為的狀態，打開天門，如雌之態，讓天之陽氣進入體內，陽氣貫穿全身，達於通透之態。由此氣生生不已，逐漸蓄積它，任由它在體內暢通無阻，而不以任何方式控制它，擁有它而不以自恃，它自然會逐漸增長強大而不要主宰它。這樣才是明道而自然顯現之「玄德」。

天道雖遠，練者能達，我輩正需努力。

學生戴某：清除雜念，摒除妄見，心境淡然，精神和形體才能合一而不偏離。得返先天本自然。

了塵子：人生貴在修性養命，載營魄抱一，不離乎。

太極拳首先要明理，明理後你才會找到明師。否則盲師引路，最後一事無成，甚至把身體

166

心一堂 武學傳承叢書

搞壞了。

「月滿則虧，日中則昃」，本篇講修道之人當知此理。「盈」不可久持，久持必溢，「銳」不可長保，長保必折。若要「金玉」長持，必須以涵養之功，退其身，常持而不盈，方能合天地之造化，返無極之道。

本篇講中和之理，太極拳亦然，以陰陽二氣相互調和，不盈不銳，若水之性涵養，久而久之自合於天道。

弟子萬某：用意也是在消耗能量，減少消耗的最好辦法是抱一，減少魂魄的消耗。方法就是清靜內觀。可以理解成這樣嗎？

了塵子：魄為陰魂為陽，抱一是為了抑陰扶陽。內觀是為了元神顯識神隱。常人是元神隱識神顯，所以，張三丰說只在其中顛倒。

弟子何某：太極需要時間，需要體悟，需要每一個階段不同的磨練，形意要真必須明師指點，在長久的磨練中，才能有收穫。

了塵子：這一章要我們能夠始終堅守這個道。這個道就是抱元守一，時刻不離。太極拳就

是根據這個原理，在一個圓中練出無極、進而身處太極，最後又復歸無極。練出先天一炁。

學生何某：還是您理解的透徹。確實太極是道德經中理論的最佳實踐，可能只有去練習，

才能體會身心合一，精氣合一，使後天之氣和先天之炁相融通，從而達到精神和身體的雙修。

第十一章 無之為用章

（二○一七年四月一日）

【原文】

三十輻①共一轂②，當其無，有車之用③。埏埴以為器④，當其無，有器之用。鑿戶牖以為室⑤，當其無，有室之用。故有之以為利，無之以為用⑥。

【注釋】

①輻：車輪中連接軸心和輪圈的木條，古時代的車輪由三十根輻條所構成。此數取法於每月三十日的曆次。

②轂：音gu，是車輪中心的木制圓圈，中有圓孔，即插軸的地方。

③當其無，有車之用：有了車轂中空的地方，才有車的作用。「無」指轂的中間空的地方。

④埏埴：埏，和；植，土。即和陶土做成供人飲食使用的器皿。

⑤戶牖：門窗。

⑥有之以為利，無之以為用：「有」給人便利，「無」也發揮了作用。

【呂洞賓注釋】

此言至無而含至有也。車有三十輻，以象日月居輪之中心者，為載車之所恃，以運轉也。當其無，謂居空隙之處。埏埴，以水粘土而為器也，器非埏埴不成，及其成也，埏埴仍歸無用，故曰當其無也。戶牖非若棟樑之重繫於室，而非此則室為無用，故若關而實有用也。蓋道不外於動靜，動而為有，根於至靜。故凡涉於有者，以為推行之利，居於無者，即裕推行之機，要亦在互為其根，闔辟變化之理而已。

【李涵虛注釋】

三十輻，共一轂，當其無，有車之用。埏埴以為器，當其無，有器之用。鑿戶牖以為室，

心一堂 武學傳承叢書

170

當其無，有室之用。故有之以為利，無之以為用。

輪輻三十六，以象日月之運行。然轂在車之正中，眾軸所貫。轂空其內，輻湊其外，故轂本無也，而有車之用焉。埏：水和土也。埴：黏土也，陶瓦之工，謂之磚埴。為埏為埴之時，本無器也。一經摶煉，而即有器之用焉。室有戶牖，室乃光明。未鑿戶牖，若無室也。一經雕飾，而即有室之用焉。故以有之為利，無之為用也。有生於無，大率類此。

這一章老子用我們生活中常見的三樣東西，車、器、室，喻示了道的虛無和有用。從而，解釋了時空變化規律。日、月、星、天、地、人無不是沿著圓周，在做周而復始的運動。而人生是個小天地，也必然隨著做圓周運動。人身結構就是個圓，關節、經絡、細胞、乃至氣血的運行無不是圓。既然是圓，就有圓心。這個圓心，就在脊柱的中心和丹田的中心的十字交叉點上。

在我們人體上有四肢、五臟、九竅、三百六十轂；人體身國裏的一切，都與天道是相呼相

應的。人身周天的變化，也就自然與天地的周天變化是同氣相求、相同相應的。這就是太極拳修煉的最大秘密。也是時空統一的最大秘密。

「三十輻共一轂」，可以說就是太極修真者「人法地、地法天、天法道、道法自然。」的奧秘所在，動靜都包含在其中。；體內的小周天、大周天、一炁周流的火候、法度都在其中，就看我們如何去理解好這個圓周？

車輪的用虛、用空、用無的奧妙，關鍵是無心，也就是中央心的空，妙就妙在車輪車轂本身中心的虛而不實，它本身是空的，需要靠另外的實轂來充起來。車轂的中、空、無與外周圓兩個特性，一個無無，一個具有圓周性車轂的無中生有，有中用無的虛中之理。也就是有無相應、虛實互通，其心空無，周圓循軌。一個車輪的道理，揭示了世間萬事萬物中客觀存在著的顯與隱、有與無、虛與實、動與靜之間相輔相成的大道之理。我們每一個在體內進行性命再造者的實踐過程中，小周天、大周天自然運轉的關鍵道理，與車輻的理論是相通的。我們的人心，就是身心之車的車轂，人心的無為轉變，心無其心，形無其形，心的無無其無，心的空無所空，心的有靜有動，循軌歸圓。「當其無」，而且圓潤無礙，不僅要空，而且要圓，要潤澤

光明，這樣才能自然地產生出周天河車的運動。

本章主要講了道的體用關係。時空，有無，虛實，圓周。這些關係體現了宇宙的根本關係。所以大家一定要熟記。形而上者謂之道，形而下者謂之器也。非器無以見道，非道無以載器。車之用在轂空其內，輻湊其處。陶器外實中空，當其無，器之用。室有戶牖，室乃光明。未鑿戶牖，若無室也。一經雕飾，而即有室之用焉。可見有以為利，無以為用。

眾所周知太極拳的運行軌跡是圓圈，那太極圈之秘又是什麼呢？乾隆抄本太極圈云：「退圈容易進圈難，不離腰頂後與前。所難中土不離位，退易進難仔細研。此為動功非站定，倚身進退並比肩。能如水磨催急緩，雲龍風虎象周全。要用天盤從此覓，久而久之出天然。」這個圈指什麼？根據恩師所傳，經余三十多年修煉之體悟，求教於方家。太極圈源於日月星辰的公轉和自轉的自然規律，順乎天地自然之法，根據天地、陰陽之道而形成。由無圈（無極）到有圈（太極）而生陰陽，太極陰陽貴在變，此消彼長成一圓，迴圈無端往復轉，動靜開合法無邊，淨心斂神守真元，天人合一道自然，修性復命體康健，得傳久練返先天。太極拳中的太極圈是太極拳行功中，九曲珠同時運動形成的大圈、小圈、平圈、立圈、斜圈、順圈、逆圈即雙

肘、雙肩、腰、胸腹、兩胯、兩膝圈的總稱，它構成了太極拳的基礎。可見太極拳的運動軌跡乃圓象也，此圓是三維空間的圓即球也。球由三個基本圓組成：立圓、平圓、側立圓。練拳的過程就像女士纏毛線，一圈連一圈，最後纏成一個球。太極拳的初步功夫就是練成混圓。這裏對大圈、小圈做一說明：大圈即身圈，小圈乃四肢的圈。故太極拳功法周身內外、各肢各節無不是圈形運動構成的。

太極拳乃丹道動功，必以煉氣為主，通過套路運動使內氣充沛，氣歸丹田而行於梢，形成氣圈，氣圈裏的陰陽手法替代八卦中的陰陽方位轉換，處處陰陽巧合。手運八卦積精累氣，腳踩五行修性復命，性命雙修自然形成中和之氣。故太極圈由形、意、氣、勁構成，形圓、意圓、氣圓、勁圓，方能煉成太極圈。太極圈煉成後再由大圈、小圈至無圈而復歸無極，丹道小成也！個人一管之見，請行家裏手指教。

昨天講了太極圈的運行軌跡……圓周運動。圓周運動把時空巧妙的結合了起來。使人在四維空間裏運動，從而實現天人合一。

圓周運動，有以下幾個特點。一，線速度大小不變，方向時刻變化。二，合外力指向向心力。三，加速度的方向時刻變化。

可見圓周運動，給太極拳提供了非常好的運動特性。

故此本門太極拳有一圓即太極之說。

本門太極練法：當洪蒙之時，天

地未分，無邊無際，混圓而已，恍恍惚惚，其中含有，三直，四順，六合，四大節，八小節。

雖在恍惚之中，絕未見其氣有撇有停，毫無主宰而踏於流水，此天地未分之現象也，人身亦然，如天地，是混圓。人身無處不是混圓。天地有三直是上中下，人身亦有三直是頭身腿；天地有四順，是寒溫暑涼，人身亦有四順，是手身腿腳；天地有四大節，是春夏秋冬，人身亦有四大節，是兩膀兩胯；天地旋轉，未見有撇有停，是氣數；人身動作，亦是不撇不停，亦是氣數，不過未免有時嫌滯。天地有主宰，是

理，而不流水是節侯；人身動作，亦是不撇不停，是心，而不流水是節制，不撇不停不流水做起，為練拳洪蒙之時，所以吾人本太極以造拳，必須從三直四順六合四大節八小節，不撇不停不流水做起，為練拳洪蒙之時，所以吾人

地有八小節，是四立二分二至，人身亦有八小節，是兩手兩肘兩膝兩胯；天地有六合，是上下四方，人身亦有六合，

是手、腳、肘、膝、膀、胯，天地有四大節，

四順，是寒溫暑涼，人身亦有四順，

所以名曰無極。雖說與天地斤斤有關，並非外（鑠）強為牽拉也，然非修煉經過者不知。若將此數層練過，其中之混圓一變，即是背絲扣。斯拳之聯備矣，再由背絲扣一變，即成太極。練至此，正氣機變化之幾也，然此是未變太極以前之事，故號曰無極，亦名曰聯。太極拳，無形無象，無聲無臭，無在無乎不在。宇宙一太極，天地一太極，人人一太極；故通神入化之功，

人人本自具有，練之即得，取之不盡。太極本一氣，一圓即太極。練太極功即練內丹不傳之秘，在「取坎添離」，「抽添採取」，用後天而返先天，不依後天而又不捨後天，也就是用有為，無為各種方法實現陰陽合和，陰陽合和就是人身太極。

【討論】

弟子羅某：天地之所以能長久，在於各司其職（天之職：蓋，地之職：載），以清虛之氣運轉，聽任萬物自生自滅而不加干預（不自生）。修道之人先以靜抱真，後以精養身，效天地以清虛之氣運轉，故能合天地而長存。「外其身而身存，無私而成其私」之語，充滿了樸素的辯證法。

太極之道，法效天地，陰陽平秘（無私），終能抱一靜而歸真（成其私）。人們製造車輪時，一個大圈（輪）套一個小圈（轂），中間才能裝輻和軸；用泥土製作陶器，其中間必須空，才能夠容物；開鑿門窗建造住所，房屋必須中空才能放置傢俱供人居住（人們建造的是四壁，而用的卻是其中的空間）。

本篇老子舉例說明實和虛（有和無）相關相和，互相依存的關係。而常人往往注重「有」（實），而忽略「無」（虛）。注意五官直接感知的事物（實），而忽略我們不能平常感知不到的（虛）。俗語云：「眼見為實耳聽為虛」，這在修煉中則謬以千里。在太極拳的煉氣過程中應該反其道而行之，靜心斂神，最大限度降低對外界的感知，直到完全放棄外感，這時我們才能返觀內視，「聽到」虛的東西：氣的流行，以及更多平時我們感覺不到的東西。

無限小，相互為用。

學生安某：有無是相互依存，辯證統一的。無即是零，它不是沒有，它即可無窮大，也可無限小，相互為用。

了塵子：無中生有，有歸於無，虛則實，太極之本也。

了塵子：說的很好！「心平正不為外物所誘曰清，清而能久則明，明而能久則虛，虛則道全而居之。」

學生王某：性命雙修的根本是性，而心指揮性，心靈之門通道。

學生戴某：本章老子以有形的東西來闡述抽象的道理。有之以為利，無之以為用。練太極拳以先求開展，抻筋拔骨，以便在氣斂入骨。

弟子羅某：「天人合一」太籠統，說者容易做者難，先記下來。具體實施還是從一個個動作做順遂來得實在所謂「不積矽步，無以至千里」。

了塵子（先天太極）老師，這幾天的課我的理解是：1、車輪要有轂，人體要有軸，正如拳譜所言「立如平准，活似車輪」；2、物極必反，有即是無，無即是有，動中求靜，靜中蘊動。3、動靜虛實開合莫不是陰陽，陰陽轉換應該如環無端，不著痕跡；4、全身運動如行星繞太陽運動，自轉加公轉，一氣周流是關鍵，正如太陽是熾熱的。

第十二章 五色章

（二〇一七年四月八日）

【原文】

五色①令人目盲②。 五音③令人耳聾④。 五味④令人口爽④。 馳騁⑦田獵⑧。 令人心發狂⑨。 難得之貨。 令人行妨⑩。 是以聖人為腹不為目⑪。 故去彼取此⑫。

【注釋】

① 五色：指青、黄、赤、白、黑。 此指色彩多樣。

② 目盲：比喻眼花繚亂。

③ 五音：指宮、商、角、徵、羽。 這裏指多種多樣的音樂聲。

④ 耳聾：比喻聽覺不靈敏，分不清五音。

⑤ 五味：指酸、苦、甘、辛、鹹，這裏指多種多樣的美味。

⑥ 口爽：意思是味覺失靈，生了口病。古代以「爽」為口病的專用名詞。

⑦ 馳騁：縱橫奔走，比喻縱情放蕩。

⑧ 田獵：打獵獲取動物。田，打獵的意思。

⑨ 心發狂：心旌放蕩而不可制止。

⑩ 行妨：傷害操行。妨，妨害、傷害。

⑪ 為腹不為目：只求溫飽安寧，而不為縱情聲色之娛。「腹」在這裏代表一種簡樸寧靜的生活方式，「目」代表一種巧偽多欲的生活方式。

⑫ 去彼取此：摒棄物欲的誘惑，而保持安定知足的生活。「彼」指「為目」的生活，「此」指「為腹」的生活。

蔽於外則亂其真，五者皆逐於嗜欲之蔽，腹深藏，目外炫，言聖人靜深而有主，不隨物而思遷，故去其可甘，而全其至真也。

【李涵虛注釋】

爽：失也。狂：放也。奇珍、玩好，人所共奪。故珍好隨身，行亦妨也，色、聲、味、獵，貨五者之損人如此，是以聖人賤之。獨守內寶，輕視外物，故能去彼取此。

【太極拳修煉體悟】

老子教人修身養性之道，原與塵世相反，須知世人之所好者，道家之所惡；世人之所貪者，道家之所棄。蓋聲、色、光、味、財、樂、百般美好，雖有利於人身，究無利於人心；又況人心一貪，人身即不和焉。惟性命一事，似無形無象，不足為人身貴者。若能去其外誘，充其本然，積精累氣，一心修煉，毫不外求，卒之功成德備，長生之道不難也。天下一切寶

貴，孰有過於此乎？但恐立志不堅，願後之學者，始則尊師存誠，以聖人修內不修外，為腹不為目，去彼存此，予以一志凝神，盡性立命，豈不高出塵世之榮華萬萬倍乎？打牌跳舞豈能比之？

太極拳是道家修道、悟道、證道之動功。動功欲動中取靜，故求其中和為第一要事。欲達中和需明陰陽。而太極拳的陰陽是圓動。所以，太極拳以圓作為其運動軌跡。故此修習者需明太極四正法，即中、正、平、圓是也！四法當中，以平為首。平者萬緣放下，淨心、斂神、守真，扶陽蕩陰。我們練拳的目的是恢復自我。這個自我在我們成年後，由於識神主事，遂漸與本我分離，從而迷失了方向。道者反之動，通過習拳練功，逐漸讓元神主事，回復真我。通過圓轉運動，由無極而太極。

王宗岳祖師在《太極拳論》中說：「太極者，無極而生，動靜之機，陰陽之母也。」習者要搞清楚：何為無極、動靜、陰陽？太極拳修煉的最終目的，是要實現人體的心腎相交。從而達到陰陽濟既，返回先天。練拳時以心為天，午時氣到心，積氣生液。以腎喻地，子時液到腎，積液生氣。人體中的陰陽二氣，以及陰中之陽氣，陽中之陰氣，也在有規律的變化。通過

人身這種陰陽變化。最終實現心腎相交，陰陽濟既。太極拳正是以圓的運動，通過陰陽變化，實現氣液交合。經過每天積精累氣的鍛煉。從而實現心腎相交！人乃萬物之靈，通過太極拳這種修煉，天天堅持，運行不已，自可補漏生精，無損無虧，達到益壽延年之效。故此得到正確的傳授，乃習者首位的要求。有了正確的拳架，堅持修煉，從練體生精、煉精化氣、煉氣化神、煉神還虛、煉虛合道。一步步修煉，每天積精累氣，最終返回先天，恢復嬰兒之身，達到性命雙修、防暴自衛，長生久視之目的。

【討論】

弟子羅某：五色、五色、五音、五味，人體之外感，馳騁田獵、好貴重之物，是人心之貪婪。

「聲色犬馬」，聖人遽然遠之，專注於體內一氣之流行（為腹不為目）。

練太極拳，學招式易，難在拒絕聲色、物欲之誘惑，專注於體內。這不僅在於走架行功，更在於從心性到行為上改變自己，變成一種生活方式。

（周身大要論：一要性心與意靜，自然無處不輕靈。）

道德經與太極拳──道經篇

弟子萬某：師父今天這個貼我不太懂。氣與液是相互轉化的嗎？液是不是指血？中醫講氣

虛讓人肥胖，血虛的人很瘦。氣與血能相互轉化嗎？

了塵子：真液不是水，是下行的陰氣。肺主呼吸和全身之氣，同時調節津液代謝。太極拳

是圓的運動，無過不及保證了圈的運行品質。為了保持中、正、平、圓，必須以二十四法指導

拳架。所以拳經云：「一舉動，周身俱要輕靈，尤須貫串。氣宜鼓蕩，神宜內斂。無使有缺陷

處，無使有凹凸處，無使有斷續處。其根在腳，發於腿，主宰於腰，形於手指。由腳而腿而

腰，總須完整一氣，向前退後，乃能得機得勢。有不得機、不得勢處，身便散亂，其病必於腰

腿間求之，上下前後左右皆然。凡此皆是意，不在外面。有上則有下，有前則有後，有左則有

右。如意要向上，即寓下意。若將物掀起，而加以挫之之意，斯其根自斷，乃壞之速而無疑。

虛實宜分清楚，一處有一處虛實，處處總此一虛實。周身節節貫穿，無令絲毫間斷耳。」

長拳者，如長江大海，滔滔不絕也。掤、攦、擠、按、採、挒、肘、靠，此八卦也。進

步、退步、左顧、右盼、中定，此五行也。掤、攦、擠、按，即乾、坤、坎、離四正方也；

採、挒、肘、靠，即巽、震、兌、艮四斜角也。進退盼顧定，即金木水火土也，合之則為十三

勢也。（原注云：此係武當山張三丰祖師遺論，欲天下豪傑延年益壽，不徒作技藝之末也。）

學生何某：多數人都喜歡五色炫耀，因從表面上看起來很亮麗，由其是人的欲望等，都容易使人要想把（道德經）裝進心裏是一件很難的事，所以我們要認清楚帖子裏面的寶貴東西。

弟子羅某：一語概之，清心寡欲。所謂：「非寧靜無以致遠，非淡泊無以明志」。

弟子萬某：五色五味五音，這些都是後天的東西吧。人一生下來後由先天的到了後天。就會被這些東西所吸引。追求五色五味五音所帶來的歡樂，是絕大多數人的一個愛好。但是在這追求的過程中逐漸忘了初衷。一味的放縱而難以收回，這就是迷失方向。我們喜歡五音，卻難以體會天籟之音的好處、妙處。這是我們人的修行境界沒有達到這個水準。見識到道的本體就要繞開這些五色五味五音的東西。

丹道上說人的全身都是屬陰，唯獨雙目屬陽。我們人體眼睛是最消耗我們能量的器官吧。也是人從外界獲得資訊的最大管道。閉上雙眼，靜下心來。人就有閉目養神的感覺。從而節約精氣。保存能量。丹道氣功中的，內視丹田就是用的雙目的能量。給丹田一個火種。這是我的認為不知道對不對。請師父指正一下。

了塵子：說的對，人自身唯有雙眼屬陽，練拳時微露一線之光，眼觀鼻，鼻觀心，直視丹田。久之陽氣生之，滌陰增陽。

弟子萬某：滌陰增陽是去除陰氣，如太陽照射大地，給萬物生機。這是人法天的意思。

學生華某：無過不及謂之中，能解釋一下嗎？不懂。

了塵子：太極拳在行拳過程中，利用身、手、腿24法，保證了圓的運動。無過就是不能多一點兒，不及就是差一點兒都不行。

學生戴某：摒棄外界物欲的誘惑，保持寧靜恬淡，返璞歸真。

第十三章 寵辱章

（二○一七年四月五日）

【原文】

寵辱若驚①。貴大患若身②。何謂寵辱若驚。寵為下③。得之若驚。失之若驚。是謂寵辱若驚。何謂貴大患若身。吾所以有大患者。為吾有身。及吾無身。吾有何患④。故貴以身為天下者。則可寄天下。愛以身為天下者。若可托於天下⑤。

【注釋】

① 寵辱：榮寵和侮辱。

② 貴大患若身：貴，珍貴、重視。重視大患就像珍貴自己的身體一樣。

③ 寵為下：受到寵愛是光榮的、下等的。

④及吾無身。吾有何患。意為如果我沒有身體，有什麼大患可言呢？

⑤此句意為以貴身的態度去為天下，才可以把天下託付給他；以愛身的態度去為天下，才可以把天下託付給他。

【呂洞賓注釋】

為吾為天下之為，去聲。驚，危懼意。貴，重也。大患禍害之難堪者，若身視如身受也，寵為下，非良貴也，言常人之情，營營於得失，故寵辱若驚，困於身之嗜欲，惟恐有害於身，故視大患不能。一朝居以身為天下者，不自私其身。而欲偕天下於大道也。貴以慎重言，愛以關切言，可寄於天下，寵辱不驚也。可以托於天下，不以一身之患為患也，此為徒愛其身，而不知以道濟天下者發。

【李涵虛注釋】

寵若驚，則必深藏美玉。辱若驚，則必重立根基。此潛心奮志之象也。貴若身，則必樂道

安榮，患若身，則必和光彌謗。此抱元守真之法也。

寵為下者，猶言榮寵無定，每為下移之物，以故得失難憑也。得之若驚，失之若驚，或得

或失，隨時謹凜，隨時奮勉，此之謂寵辱若驚也。

此節詮貴患。而先講明有患者，以有患須歸無患也。然有大患之故，亦因色身現在，故可

以患加之。及其脫殼存神，則不可以患加之也。抑或留形住世，真氣內含，韜光晦跡，又何大

患之能撓哉？故當貴重其身，以身為天下所寄命，而不敢自輕其千金之軀者，則可以寄身於天

下。黃石公之所以教子房也。

保愛其身，以身為天下所托賴，而不可自露其曠世之器者，則可

以托身於天下。張九齡之所以誡鄴侯也。

善保身者，乃善治身。善治身者，乃善治世。孔子

曰，龍蛇之蟄，以存身也。利用安身，以崇德也。君子藏器於身，待時而動，何不利之有？

本章強調聖人的治身思想。首先要」貴身」，人在天地中，身體乃是第一位的。只有珍重

自身的生命，才能擔負治身重任，不以寵辱榮患損易其身，才可擔當治理天下（治國、治身）

之重任。

何謂寵辱，辱為下：元海枯竭，故先天不生，是辱也。後天作而補先天，是寵也。得真靈若驚，失本來若驚，是謂寵辱若驚。何謂貴大患若身。所以有大患者，為後天身耳。及吾存先天之身，而無後天之身，吾何患之有。貴以先天之身為天下者，則可以寄其身，愛吾先天之身為天下者，乃可托虛靈之身於天下，是存道身，外凡身。如此寵其身而無辱於身，無患於身，方是清靜常存之道，而無入邪之心。此是修真至妙，願學者勉置。

本章主要講老子的貴身思想。在人世間，人的生命是最寶貴的，命之不存，身將附焉？天大地大，性命之學最大。太極拳正是治身的好方法，人生在世難免遇到各種不如意之事。這些比起我們的性命，又算得了什麼？我們每天都在不斷的消耗。卻無法科學的補充我們的消耗。人身的能量通道有三條：天地日月之精，飲食水穀之精，空氣之精。通過這三條能量通道的供給。補充我們所消耗的能量。太極拳的鍛煉，能使我們這三條通道暢通無阻。從而補充我們所消耗的能量。如果每天消耗的能量小於補充的能量，只要多餘的能量儲存藏在丹田裏，久之氣血則會充盈。性命雙修就有了能量保證。可見：每天積精累氣是我們養生修身治身的必要條件。

積累精氣乃太極之本，太極之先，本為無極。鴻蒙一炁，混然不分，故無極為太極之母，即萬物先天之機也。二炁分，天地判，始成太極。二炁為陰陽，陰靜陽動，陰息陽生。天地分清濁，清浮濁沉，清高濁卑，陰陽相交，清濁相媾，氤氳化生，始生萬物。人之生世，本有一無極，先天之機是也。迫入後天，即成太極。故萬物莫不有無極，亦莫不有太極也。

人之作用，有動必靜，靜極必動，動靜相因，而陰陽分，渾然一太極也。人之生機，全恃神氣。氣清上浮，無異上天；神凝內斂，無異下地。神氣相交，亦宛然一太極也。故傳我太極拳法，即須先明太極妙道。若不明此，非吾徒也。

太極拳者，其靜如動，其動如靜，動靜相間，相連不斷。則二炁既交，而太極之象成。內斂其神，外聚其氣。拳未到而意先到，拳不到而意亦到。意者，神之使也。神氣既媾，而太極之位定。其象既成，其位既定。氤氳化生。而演為七二之數。

太極拳總勢十有三，掤、攦、擠、按、採、挒、肘、靠、進步退步，左顧右盼，中定，按八卦五行之生剋也。其虛領，含拔，鬆腰，分虛實，沉墜，用意不用力，上下相隨，內外相合，相連不斷，動中求靜，此太極拳之十要，學者不二法門也。

欲求安心定性，斂神聚氣，則站樁、打坐之舉不可缺，行功之法不可廢也。學者須於動靜之中尋太極之益，於八卦五行之中求生剋之理，然後混七二之數，渾然成無極，心性神氣，相隨作用，則心安性定，神斂氣聚，一身中之太極成，陰陽交，動靜合，全身之四體百脈，周流通暢，不黏不滯，斯可以傳吾法矣。這是本門先師所傳拳論。這篇拳論主要講太極拳的體用關係。聚氣斂神為體，發放禦敵致用。即太極拳的先天、後天練法。

【討論】

弟子羅某：本篇老子講述貴身之理，寵辱之患，患得患失；有身則有患，聖人貴己身是為天下。貴大患若身，方可托天下。（天下託付者，身繫天下，若不貴己則身天下危。）因此老子說：以身為天下者，才可以託付天下。

太極拳是正心修身之法門，強身是為己也是為天下，若國人身體皆強壯，國家自然也就強盛了。

百年前太極拳廣傳天下之時，正是國家危亡之秋，太極前輩們立志挽救國人於「東亞病夫」，從強壯國民做起，我輩雖身處盛世，亦應強壯自身，進而廣其道而強壯國民。

弟子萬某：師父今天的道德經講的，可以用不以物喜，不以己悲的心境來描述嗎？寵與辱皆是外界給我的感覺，若在意了就會被人所制。如明星與媒體的關係一樣，若太在意媒體的意見則被牽著走，無法解脫達到更高境界。有的人把這種現象叫「人在江湖身不由己」。若能不為說動，則是「相忘於江湖」。請師父指正我的觀點了塵子（先天太極）

了塵子：這一章，主要講的是道家的貴身思想。命乃身之本源，修身復命之器，我們每個人都要珍惜、珍愛。愛身的方法就是每天積精累氣，減少不必要的耗散。人在江湖，捨己從人，從人由己。天地盜人真氣，人如能以天地，水穀之精，補漏損之精，則修身復命不難也。

個人體悟，僅供參考。

學生戴某：清靜寡欲，寵辱不驚。

了塵子：學太極拳為入道之基，入道以養心定性，聚氣斂神為主。故習此拳，亦須如此。若心不能安，性即擾之，氣不內聚，神必亂之。心性不接，神氣不相交，則全身之四體百脈，莫不盡死，雖依勢作用，法無效也。

弟子萬某：寵辱若驚，貴大患若身。道德經的這一段，讓我想起了以前的一個故事，說有

一個藝術家在節目上說我非常享受在舞臺上的表演，觀眾的掌聲與認同，給我無窮無盡的動力。而現在有一些明星也是這樣。當他紅的時候，他就這樣也好，那樣也好。等他不紅的時候，他會非常的不習慣。有一位過氣了的明星曾經講過這樣的一句話。我在學校裏學的都是要讓我成為明星，都是叫我走的是上坡的路。而沒有人教我。等我不紅以後我怎樣去面對我的人生。這是不是就是現實版的寵辱若驚，這樣的心態是不是就是把自己的身體和情緒交給了別人，受別人或者為外一個群體的影響？

了塵子：人生在世，性命為大。修性復命乃人生第一要事。太極拳要求我們斂神、聚氣、養精、守護命寶。只有積精累氣才能修性復命，而修性復命先要心靜。心不靜練不出內勁，可見心靜之要也！

弟子晏某：心不靜，無法修身。

了塵子：不能修身則無法養命！只有恬淡虛無，看透名利，忘乎自我、超脫榮辱才能全身。身不全，縱有萬貫家產、金玉滿堂，莫之能守也！

太極拳以靜生動，首先要心靜，心靜才能斂神。它首先闡釋無形、無情、無名的大道，具

有生育天地，運行日月，長養萬物的功能，而道有清、濁、動、靜，「清者濁之源，動者靜之基」因此，「人能常清靜，天地悉皆歸。」接著說明，人神要常清靜，必須遣欲澄心，去掉一切貪求、妄想與煩惱，實現「內觀其心，心無其心；外觀其形，形無其形；遠觀其物，物無其物，三者既悟，唯見於空」的常寂真靜境界。最後指出，「如此清靜，漸入真道，既入真道，名為得道」。

第十四章 視之章

（二〇一七年四月二十三日）

【原文】

視而不見，名曰夷①，聽之不聞，名曰希②，搏之不得，名曰微③。此三者不可致詰④，故混而為一⑤。其上不皦⑥，其下不昧⑦，繩繩兮⑧不可名，復歸於無物⑨。是謂無狀之狀，無物之象，是謂惚恍⑩。迎之不見其首，隨之不見其後。執古之道，以御今之有⑪。能知古始，是謂道紀⑫。

【注釋】

① 夷：無色。

② 希：無聲。

③ 微：無形。

以上夷、希、微三個名詞都是用來形容人的感官無法把握住「道」。這三個名

詞都是幽而不顯的意思。

④致詰‥詰，音ㄐ（陽平），意為追問、究問、反問。致詰意為思議。

⑤一‥本章的一指「道」。

⑥徼‥音jiao（上聲）。清白、清晰、光明之意。

⑦昧‥陰暗。

⑧繩繩‥不清楚，紛芸不絕。

⑨無物‥無形狀的物，即「道」。

⑩惚恍‥若有若無，閃爍不定。

⑪有‥指具體事物。

⑫古始‥宇宙的原始，或「道」的初始。

⑬道紀‥「道」的綱紀，即「道」的規律。

【呂洞賓注釋】

道體本無形聲，故不可以見聞求，以手圓而聚之曰「搏」，致詰窮究也。混，混合。一，不二，《中庸》所謂誠也。

曒、明也。昧、暗也。繩繩、猶縣縣相續不絕也。無物、猶言無有狀。以彼喻此之名。上則曒而下則昧者。凡物皆然。混而為一則無是也。繩繩不可。名以生機之不息。言歸於無物。以氣化之返始言也。

上文已言混一之妙。此乃示人以知要之功也。無象之中求象。原為恍惚。豈可參以迎隨之念乎。無首無後。道之周流不息者如是。執、專主也。御、調攝也。古道先天。今有後天。執古御今。一以貫之之意也。古始，無始之始。道紀，道之統紀。

【李涵虛注釋】

不見不聞之地，希夷門也。希夷之門，性情所寄。夷藏性，希藏情，故視不見，聽不聞也。而又有真意來往其間，搏之而不可得，更名曰「微」。此三者，不可分門窮詰，故當混而

為一，使彼三家相見焉。其上、其下，契云「上閉下閉」也。不皦不昧，所謂若有若無也。繩

繩：戒懼也，猶言上閉下閉，若有若無。戒懼乎其所不睹，而不可名其端倪。恍兮惚兮，其中

有物，復歸於無物。是所謂無狀之狀，無象之象也。無狀無象，是所謂恍惚時也。恍惚之真，

不見首尾，其即元始之炁耶？古道者，元始之體。今有者，現前之用。古今不同，要可執古以

御今，無生有也。能知元始以前，推及元始以後，是為道之紀曆也。紀年、紀月、紀日、紀

時，並紀一符、一刻，皆道紀也。

【太極拳修煉體悟】

看它看不見，把它叫做「夷」；聽它聽不到，把它叫做「希」；摸它摸不到，把它叫做

「微」。這三者的形狀無從追究，它們原本就渾然而為一。它的上面既不顯得光明亮堂，它的

下面也不顯得陰暗晦澀，無頭無緒、延綿不絕卻又不可稱名，一切運動都又回復到無形無象

的狀態。這就是沒有形狀的形狀，不見物體的形象，這就是「惚恍」。迎著它，看不見它的前

頭，跟著它，也看不見它的後頭。把握著早已存在的「道」，來駕馭現實存在的具體事物。能

道德經與太極拳──道經篇

199

認識、瞭解宇宙的初始，這就叫做認識「道」的規律。

這一章老子再次描述道的形貌，就是虛無，道就是真一之炁。這一炁無形無相，看不見摸不著。夷，無色。希，無聲。微，無形。

視而不見，聽而不聞，先天元神、先天元精才會產出，道的形象超出了人類的聽覺、視覺、觸覺的經驗，把這三個的方向反過來向內，見於內，聞於內，得於內，再把它們混合為一，混三元為一元，就是真元一氣，天然主宰。凝神一處，得一者萬事畢。因為合一能看見元精，能聽到元氣的動靜，能得到元神的指揮。這三個東西分開說的話說不清說不盡，合一才行，叫此三者，不可致詰，故混而為一。

超脫於具體事物之上的「道」，與現實世界的萬事萬物有著根本的不同。它沒有具體的形狀，看不見，聽不到，摸不著，它無邊無際地無古無今地存在著，時隱時現，難以命名。

「道」不是普通意義的物，是沒有形體可見的東西。在此，老子用經驗世界的一些概念對它加以解釋，然後又一一否定，反襯出「道」的深微奧秘之處。但是「道」的普遍規律自古以來就支配著現實世界的具體事物，要認識和把握現實存在的個別事物，就必須把握「道」的運動規

律，認識「道」的普遍原理。理想中的「聖人」能夠掌握自古以固存的支配物質世界運動變化的規律，可以駕馭現實存在，這是因為他悟出了「道」性。下一章緊接著對此作了闡述。

「道」是無形象可見的，那就需要讓眼睛處於視而不見，「道」是無聲音可聽的，那就需使耳朵只處於聽而不聞，「道」是無實體可觸摸的，那就需使觸覺器官不能具體去感覺。太極拳是神意運動，用意不用力。練拳中正安舒，神意內斂。行拳走架宜緩緩而行、如履薄冰。如此，則人的意識就會呈現出雖清醒但卻無所思慮的恍惚狀態，即元神主位，識神退位，這就要求我們靜下來關注自己。看它看不見，把它叫做「夷」；聽它聽不到，把它叫做「希」；摸它摸不到，把它叫做「微」。這三者的形狀無從追究，它們原本就渾然而為一。

【歷代宗師秘傳】

本門太極拳第二代傳人邢喜懷先師《太極拳說》（一）

法演先天，道肇生化，化生於一，是名太極。

先天者，太極之一氣，後天者，分而為陰陽，凡萬物莫不由此。

陽主動，而陰主靜，動之極則陰生，靜之極則陽生。有生有死，造化之流行不息。有升有

降，氣運之消長無端。體象有常者可知，變化無窮者莫測。大之而立天地，小之而悉秋毫，太

極之理無乎不在。

陰無陽不生，陽無陰不成，陰陽之氣，修身之基。上陽神而下陰海，合之者，而元氣生。

左腎陽而右腎陰，合之者，而元精產。背外陽而懷內陰，皆合者，而元神定。

陰中有陽，陽中有陰，本乎陽者親上、陰者親下，是則手以陽論，腳以陰名，相合者而身

自靈。

虛實分而陰陽判，動靜為而陰陽變。縱者橫之，剛者柔之，來者去之，開者闔之，無非陰

陽之妙理焉。

然陰陽和合，斯理孰持，勝負兩途，斯驗孰主。一判陰陽兩極分，聚合陰陽逢在中。是以

其妙者一也，其竅者中者。

夫太極拳者，性命雙修之學也。性者天上潛於頂，頂乃性之根。命者海下潛於臍，臍乃命

之蒂。故知雙修之道在天根海蒂之合也。真意為其中，使而有所驗。

動之始則陽生，靜之始則柔生，動之極則陰生，靜之極則剛生。陰陽剛柔，太極拳法。陰陽之中，復有陰陽，剛柔之中，復有剛柔，故有太陰太陽、少陰少陽、太剛太柔、少剛少柔，太極拳手之八法備焉，曰：掤、攦、擠、按、採、挒、肘、靠。

一以中分而陰陽出，陰陽復而四時成，中為生化之始，合成五氣行焉。東有應木之蒼龍，西有屬金之白虎，北陸玄龜得水性而潛地，南方赤鳥得火氣而飛升，中土孕化以生成而明德，五行生剋，太極拳腳之五步出焉，曰：進、退、顧、盼、定。

夫太極拳者，呼吸二五之中氣，手運八法之靈技，腳踩五行之妙方。上下內外與意合，節節貫串於一身。因而，萬千之變無乎不應，此所以根出於一，而化則無窮，太極拳之所寓焉。

俾使學者默識心通，故為說之而已哉。

了塵子按：「夫太極拳者，呼吸二五之中氣，手運八法之靈技，腳踩五行之妙方。上下內外與意合，節節貫串於一身。因而，萬千之變無乎不應，此所以根出於一，而化則無窮，太極拳之所寓焉。」此乃太極拳之根本。

弟子羅某：道之性，看不見（夷），聽不著（希），摸不到（微）。老子描述道的性質為「惚恍」（無名、無形、無象、無上下、無首尾），道一直存在，是萬事萬物的規律（道紀），我們把握住自古就有的「道」，就能掌握現實中的一切。

「道」本無極，卻生萬物，「道」如何能生萬物？恍惚之中，自有陰陽孕育，陰陽判分，則萬物生。太極拳之法，從無極始，分陰陽而成太極。萬法之始，唯「恍惚」，只有在恍惚之中才能感受到「道」。

了塵子：練太極拳者首先要明太極拳理，要在一圓當中，分清虛實。陰極而陽生，陰陽之氣乃修身之基。要注意上下相合、內外相合。中正為練拳之要旨，練拳時必須做到三直：身直、頭直、小腿直。走立圈為太極拳運行之本。本門拳法從起式至收式均為各種形式的圓，故本門有一圓即太極之說。當能做到手運八法之靈枝，腳踩五行之妙方時，太極拳成矣。

學生戴某：本章以抽象的理解，來描述「道」：無狀之狀，無物不象。

了塵子：當人被外物所擾時，心中滿是欲望，這種情況叫做「孤陰不長」，人身上變得一

點陽氣都沒有，當然只知道闖禍了。外物的獲得，往往是努力的結果，當你把外物當成努力本身的時候，你容易將所有人忽略掉。不妨可以稱之為有眼睛的瞎子。按照《清靜經》中的記載叫做「遣其欲」，其實就是平常理解的放鬆自身，清除心中雜念，靜心斂神。不要被人為的欲望與意識去主導自己，讓個體在面對外界指定事情的時候，遵從直接感應的內在。

學生夏某：練拳時經常出現恍恍惚惚的狀態。容易將拳忘掉，對嗎？

了塵子：只要你身法沒有任何問題。這是好事，說明你心靜了，你只要保持這種狀態，就會進入先天的境界。

第十五章　善為士章

（二〇一七年四月二十九日）

【原文】

古之善為道者①，微妙玄通，深不可識。夫不唯不可識，故強為之容②，豫③若冬涉川④，猶兮⑤若畏四鄰⑥，儼兮⑦其若客⑧，渙兮其若淩釋⑨，敦兮其若樸⑩，曠兮其若谷⑪，混兮其若濁⑫，孰能濁⑬以靜之徐清？孰能安以靜之徐生？保此道者，不欲盈⑮。夫唯不盈，故能蔽而新成⑯。

【注釋】

① 善為道者：指得「道」之人。

② 容：形容、描述。

③ 豫：原是野獸的名稱，性好疑慮。豫兮，引申為遲疑慎重的意思。

④涉川：戰戰兢兢、如臨深淵。

⑤猶：原是野獸的名稱，性警覺，此處用來形容警覺、戒備的樣子。

⑥若畏四鄰：形容不敢妄動。

⑦儼兮：形容端謹、莊嚴、恭敬的樣子。

⑧客：一本作「容」，當為客之誤。

⑨渙兮其若凌釋：形容流動的樣子。

⑩敦兮其若樸：形容敦厚老實的樣子。

⑪曠兮其若谷：形容心胸開闊、曠達。

⑫混兮其若濁：形容渾厚純樸的樣子。混，與渾通用。

⑬濁：動態。

⑭安：靜態。

⑮不欲盈：不求自滿。盈，滿。

⑯蔽而新成：去故更新的意思。一本作蔽不新成。

容，形容；豫，備豫，冬涉川，喻其嚴猶夷；畏四鄰，喻其慎；儼兮，渙兮，莊敬而和暢也；樸，無雕鑿，谷能虛受，渾全之至，反若濁者，不為曒曒之行也。此言未及乎成德而求以入德之事。濁者不易澄，靜存則心體自澂，安者貴於久，動察則神智不窮。滿招損，故不欲盈也。敝，壞也；新成猶言速成，新成者，其敝必速能敝，不新成，形敝而神不敝也。

【李涵虛注釋】

從古修士，知此治身之道微妙玄通，至淵深而不可測識，遂不敢妄行測識。即有形容，不過強為形容耳。章中若字七句，即皆形容之詞。其所形容者，物景也，物象也。孰能於重濁之內，靜待其輕清？孰能以安敦之神，久候其徐生？待之，候之，不敢求有餘也。保此道者不欲盈，即不求有餘也。夫惟不求有餘，是以能守故常。不為新創，則不與真道相違也。魏伯陽云：「臨爐定銖兩，五分水有餘。二者以為真，金重於本初。其三遂不入，火二與之俱。」此即不求有餘，能守故常之道者也。雲牙子之《參同契》，其亦體太上之《道德經》而不為新創者歟？

【太極拳修煉體悟】

此章是借古之修者微後之人。古之人從實，無穿鑿，今之人從精莊妙嚴，以作外相。上古修者善士，小心謹慎，故微妙玄通，深不可識。夫微者，道之幽深，故不可識。妙者，道之精粹，不可識。玄者，道之難窮，不可識。通者，道之廣博，無所不通，不可識。此四者，體道者，能搜微，究妙，悟玄，通遍三界，內外無一不燭，言道微妙玄通，入定內，細細覺察，方得通達。外說達天下，內說達全神之靈，使他暗裏珠明，光透百骸，形神俱妙，與道合真，故無可識，故不識。孰能似善士安身心，久久如一，體本末終始，先後不改如初，方似古善士。

孰能似古善士者，濁內求清，清中更澄，要時徐行，弗得貪求，如此清矣。

可以近道，而生定靜慮得之妙。

練拳小心謹慎，像走在冰河上一樣，如履薄冰，時時刻刻不離先天虛無的無為，怕漏氣走丹，怕稍微放鬆對無為的堅持，陽氣就會不生。

太極拳者內氣之鼓蕩運動，須與外形之勢同。神領全身，以手為先，腳隨手動，身隨腳轉。意與神通，氣隨意走。筋脈自隨氣行，此所以舉動用意者耳。率性以近其道，盡性以生其

道，才叫做致中和，合天地以育萬物，不過是安之久而生，靜之極而生，者是個無中有了。從前一一體，如冰，如鄰，如客，如濁，如川，如古善士，方能保此道。保此道者，守中無盈，不盈難溢。倘有妄生，盈乃剋生，夫惟不盈，是以能斂其形，斂其心，斂其意，方乃成焉。

【討論】

弟子羅某：古代善於修道的人，早已達到微妙玄通的境地，非常人所能識。不只是不能認識（更難於做到），老子這樣描述修道：像赤足過冬水河一樣遲疑，又像哨兵站崗防備鄰國一樣警醒；像賓客赴宴一樣工整、嚴謹，又像冰河融釋一樣渙然無形；像原始森林一樣敦然矗立，又像川谷一樣曠達悠遠。

原本混亂得像濁水一樣，誰能靜定讓它澄清？誰能安然恬然，讓真靜自然而然逐漸產生？

要保住「道」，就應讓自己各種欲望不要過多（不欲盈），只有「不盈」才能不溢，長久不盈不溢，才能去故而更新。

觀太極宗師們的描述與本章暗合：「神如捕鼠之貓」（若畏四鄰）「邁步如貓行」（赤足

涉水）「靜如山嶽，動如江河」（敦若樸，曠若谷）。我之式儼若客——堂正井然，逢敵強若凌釋——化於無形。可見太極拳道吸納了老子對修道的理解，融入到了拳術的各個方面：拳架、神意、對待。

學生魏某：這篇總得解釋內外相合，分開講就看個人功夫層次了，一層一理。

了塵子：太極拳乃中和之氣也！此為，太極拳之根，虛實是太極之本，太極分先後天，先天為本，後天致用。

學生何某：所有的理論，最終要回歸日常生活，才有意義。本章總結出我們常常遇到的一些情況，比如什麼時候該遲疑、什麼時候該灑脫、什麼時候應該謹慎等，但沒有一個清晰的標準。只有在對自然、社會、環境進行不斷瞭解，才能總結其中的經驗和規律，才能掌握其中的大道，做到進退有據。

了塵子：太極拳修煉時要求靜心、斂神。我們的欲望太多了。這樣就多了很多煩惱，無法享受到人生的樂趣，健康也沒有了保證。心能真正靜下來就會體會到了身體的內在運動。運動久了以後會產生先天之炁。這就是我們常說的元氣。它可以通經活絡。疏通已被堵塞的血

管，消除一些病變。使我們身體恢復健康。修道的人會看透人心，不與人爭任何東西。包括物質和精神。

第十六章　致虛章

（二〇一七年五月六日）

【原文】

至虛，極也；守情，表也①。「萬物」旁作②，吾以觀其復也③。夫「物」芸芸④，各復歸於其根⑤。曰：靜！靜⑥，是謂復命⑦。復命，常也⑧，知常，明也⑨，不知常，妄，妄作凶。知常，容⑩，容乃公，公乃王⑪，王乃天⑫，天乃道，道乃久，沒身不殆。

【注釋】

①至虛，極也；守情，表也：虛和靜都是形容人的心境是空明寧靜狀態，但由於外界的干擾，誘惑，人的私欲開始活動。因此心靈蔽塞不安，所以必須注意「致虛」和「守靜」，以期恢復心靈的清明。極，篤，意為極度、頂點。

②作：生長、發展、活動。

③復：循環往復。

④芸芸：茂盛、紛雜、繁多。

⑤歸於其根：根指道，歸根即復歸於道。

⑥靜曰：一本作「是謂」。

⑦復命：復歸本性，重新孕育新的生命。

⑧常：指萬物運動變化的永恆規律，即守常不變的規則。

⑨明：明白、瞭解。

⑩容：寬容、包容。

⑪王：周到、周遍。

⑫天：指自然的天，或為自然界的代稱。

【呂洞賓注釋】

致，委致，委致其心。若無著者，然則有以極乎，虛之妙矣；守，存守，存守其心而不雜

於物，則有以極乎，靜之真矣。萬物道之散殊，故皆涉於有作。觀其復，見天心也，下文乃詳

言之。

芸芸，生生不息，根者物之所從生，命者理之所自出，公無私也，萬物之長，故曰王。天

也道也，推極其至而言之也，承上文而言，萬物雖紛，無不歸根，復命者，此乃造化不易之

理。陰陽消長之常，修道者，必知此。而後可無妄作之因。蓋至常者，天下之大本，變化所從

始。故知常者，可以無所不容。而無私之至，物莫能加，與天合德，道體長存。尚何危殆之有

哉。《中庸》首章言，慎獨而極於中和位育，即此意也。

【李涵虛注釋】

致：委置也。虛：空器也。極：畢其道也。守：居也。靜：無為也。篤：謹慎不失也。萬

物並作者，凡物皆有始生也。吾：種物之主人也。觀：待也。復：返也。修身人委置元神於空

器之中，則得其道。既得其道，當居閒靜無事之所，謹慎而不失其道。俟空器之生物，而吾又待其返本也。故一往一來，而生變化神明焉。知此，則七返之道備矣。彼萬物之芸芸而並盛者，由無作而有作，由有作而復還無作，尚能隨化機以出入也。是故春生夏榮，秋斂冬藏，復枯落而還歸其根。物還其根，動而復靜矣，故曰靜。靜則復返於無物而還造化矣，故曰復命。

復命，則知真常之道矣。常靜者，能常應。寂然者，更湛然。故知常曰明也。世人不知真常之道在乎歸根復命，一概經營造作，沉著於有為名象之中，耗損精神，故妄作招凶也。若是，夫人不可不知常乎？知常則乃容。容：涵公。公：大也。王：貴也。天：尊也。道：虛無之極也。猶言涵其元於靜態之中，乃能大其造化，而入乎至聖神之域，以還乎至虛至無之真也。體合虛無，長久不壞。沒身：無也，有神無身，則水火不能害，金石不能殘，虎兕不能噬，刀兵不能斬，何危殆之有哉？

【太極拳修煉體悟】

致虛極，何也？虛從何來？從空裏來。何謂極？徹底清為極。何謂致虛極？身心放下為

致，身心窈忘，為致虛極。何謂靜？絲毫不掛為靜。何謂守？專一不離為守。何謂萬物？虛中實，無中有為萬物。何謂並作？皆歸於一，為並作。何謂吾？靈中一點是吾也。何謂觀其復？內照本來。何謂以？得其神而返當來。何謂物芸芸？諸氣朝宗，物來朝宗，曖烘烘蒸就一點神光。何謂各歸其根？是從無而生，虛而育，打成一塊，純陽常住於中。何謂歸根曰靜？是有中復無，實內從虛，靜者太和之氣，天地之靈是靜也。何謂復命？返其元始，是命也。覺其本來，是命也。虛空霹靂，就是嬰兒團地一聲，是命也。人得此生，仙得此道。何謂常？得之曰常。何謂「知常曰明」？明得這個是明，明此理，通此妙，參此玄，得此道。何謂不知常？不明這個是不知。何謂凶？不知其靜，不知靜裏求玄，動中求生，有裏著手，故凶也。既不知常，又得知動？知有此動、此有，從靜生者吉，從動裏尋有，有中取動，安得不凶？何謂知常曰容？知常靜之妙，知靜裏常動之微。何謂道？靜如清虛，徹底澄澄，是為玄，玄之為玄，是為道也。道本無名，借道言真，返之混沌之初，無言可言，無道可道，是為道也。何謂久？無言無道，是久也。何謂沒身不殆？既無言無道，身何有也？無有何殆也？是以為殆。妙哉！斯明矣。

道德經與太極拳——道經篇

第十六章講道的根本，道的根本就是先天一炁。先天一炁，從虛空中得到。心無所想為靜，由於先天一炁是無中生有。先天一炁的生成是五臟之氣的合成表現。先天一炁從靜中生出的動，靜是根，歸根就是動再歸靜，有中復無，實內從虛。什麼是靜曰復命？靜，太和之氣，復命，返其元始。太和一炁生萬物、生人，重新回到太和一炁，就是回到生命誕生之初。

氣以日積而無害，功乃久練則有成。請大家注意這句話的因果關係。由於有元氣每天的積累，當其大於你每天的消耗時，你才有剩餘。當心神逐步的虛靜中和後，就會對身體產生感應使之趨於中和。由此可知人體之中和，是由心神之中和虛靜為主宰的。知道了這種內在的因果關係，也就知道了無論人體產生什麼樣的奇妙變化，都必須保持心神的中和態。因為，這所有的奇妙變化都是由心神的中和虛靜而產生的。若在身體內產生變化時而妄動意識，那就必然會導致「元氣」的妄動而給身體帶來新的不和諧。

靜中動，無所不通，無物不容，言其博也，厚也，高也，明也，悠也，久也，微也，妙也，致中和，天地位焉，萬物育焉。又如顏子有云：「仰之彌高，鑽之彌堅，瞻之在前，忽焉在後」。太極拳論：「不偏不倚，忽隱忽現。左重則左虛，右重則右杳。仰之則彌高，俯之則

彌深，進之則愈長，退之則愈促。」乃靜中動也。

太極拳乃道家動功，必以修性復命為主。張三丰祖師常說「順為凡，逆為仙只在其中顛倒顛。」這個顛倒之術即修性復命。三丰祖師遺言：「願天下豪傑，益壽延年，不徒做技擊之末也。」這句話明確的說明了太極拳是修心養命的，當危及到生命時他也能夠保命。萬物雖紛無不歸根復命。而復命的根本在於虛靜，太極拳於動中求靜，而欲靜，首先要鬆。鬆要求鬆而不懈，身鬆、體鬆、意鬆、無處不鬆。太極四正法要求中、正、平、圓。是練太極欲解決的首要問題。如果不明此理就會招致兇險。太極拳是守中之術，要求陰中有陽，陽中有陰，無過不及，隨曲就伸。太極拳的運動軌跡是圓。這個圓是四維空間的圓，即三維空間加上時間。

了塵子按：本門第三代先師張楚臣《太極秘傳》中：「夫太極拳者，內氣之鼓蕩運動，須與外形之勢同。凡舉動神意互戀，神領手訣，而意令氣運，由手而肘而肩，由腳而膝而腰，自可達以眾歸一之道，此既上下內外合為太極之妙術也。」效天地之陰陽變易，周流全身以神意為機變。

張三丰祖師和太極拳的各代繼承者們，他們都深通易道和醫理，在修練太極拳的過程中將其融合起來。太極拳與中醫生命理論有密切關聯，二者有許多相通之處，下面從陰陽五行、氣血內臟等諸方面進行探討。

1、陰陽五行

老子《道德經》：「萬物負陰而抱陽」。古人認為陰陽的變化是宇宙生命的基本規律。

《黃帝內經》：「陰陽者，天地之道也，萬物之綱紀，變化之父母，神明之府也。」

張三丰《太極拳經》：「陰陽分，天地判，始成太極。」「陰陽分」是指陰靜陽動、陰順陽生、陰陽二氣始分，「天地判」是指天地因此誕生，陰陽相交而化生萬物。中醫與太極拳理論對於宇宙生命基本規律的認識是一致的。

中醫理論講陰陽對立、陰陽消長、陰陽互根、陰陽轉換，並且用這些規律來說明人體的組織結構、生理功能和病理變化，以及用其指導臨床診斷與治療。太極拳也是以太極陰陽理論為核心，強度陰陽的消長變化和運動中的平衡關係，陰中有陽，陽中有陰，陰陽具有可分性和統一性。

中醫診斷中有寒熱、虛實、表裏等陰陽屬性不同的病症，具有「汗、吐、下、和、溫、清、補、消」等解表、治裏的相應治療方法。太極拳則有動靜、開合、剛柔、虛實等陰陽屬性不同的人體內外運動變化，並有動靜變化、開合鼓蕩、虛實分明、剛柔相濟等陰陽屬性不同的人體內外運動變化，具有「掤、攦、擠、按、採、挒、肘、靠」等勁法的鍛煉。

在中醫學中，五行學說是用來取類比象進行推演、歸類人體臟腑之間的生理功能及病理影響的相互關係，用來指導臨床診斷、擬定治則的，具體方法是以木、火、土、金、水五行之間的生剋乘侮關係進行推演。在太極拳法中，探尋實踐「進、退、顧、盼、定」這五種狀態及其關係，也是按五行理論來掌握生剋變化的。

由此可知，中醫與太極拳在陰陽五行理論上是相通的，而在養生治病的目的上也是一致的。二者都強調要不斷地調整陰陽關係和五行生剋乘侮關係，中醫是用外部藥物和其他外部手段，來作用於人體，太極拳則是用動作導引氣功來調理身心內在，從而達到人體內環境的平衡，即所謂「陰平陽秘，精神乃治」。

這是網上的一篇太極與中醫的文章，希望能對太極修煉者有所幫助。現在，我們有緣接觸

了太極拳，以老子、張三丰為代表的中華先祖的智慧告訴我們，太極拳運動和你已知的其他運動模式是恰恰相反的，它要讓你做減法。它要求你動中求靜，完全放鬆，緩慢輕柔地以腰為軸，由意念引導身體內外做各種螺旋的圓弧運動，不但不用力，還要在反覆的鍛練中，逐步去除身體原有的僵硬和拙力，去除的越乾淨越好，把「有」變成「無有」。

【討論】

弟子羅某：本篇講的是入道之基，必須從虛靜入手。只有到達「虛極」點，守著「靜篤」之態，才能「萬物並作」：「氣」在身體內發動，各種內在知覺觸發。然後我們要觀其「復」：靜靜地體會（內觀）氣的運行規律。久而久之，各種內動會自己找到「根」（聚集地）。萬作歸根了才是「真靜」，得到了「真靜」才能「復命」。（個人理解，這段明確地講解了由修性入命的基本方法和過程）

復命到達一定程度（真氣充盈），就會進入「常」之態（無論你想不想、練不練，都會保持真氣充盈而循環往復），知道保持這種狀態才叫「明」，這是正確的對待方式。

反過來，這時候如果不知道守「常」，而胡亂運用「氣」的各種作用（妄作），就會適得其反，甚至傷害到自己（凶）。

知道用平常的心態和方式對待，才能容納氣，氣就會在全身平衡地運行（公），平衡運行才能夠無處不到（全），氣的平衡運行、無處不到才能合天、成道，合天成道才能長久，即使肉體不在而（道）永遠不消亡。

弟子萬某：入靜的方法有很多。用一句話來概括就是以一念代萬念。我用的方法其實很簡單。就是看書和練字。看一本很有趣的書，不知不覺心思會被書中的東西所吸引，慢慢地放下了書。大腦其實也是一片的空白。練字專心致志，慢慢的，就不會有太多的雜念。到了一定的程度，放下筆，閉上眼睛，也能達到入靜的效果。。入靜就是要找一件自己非常喜歡的事情去幹。從這個過程當中去過渡一下就能夠入靜了。入靜以後練拳或者是推手。效果會更好。這樣才能做到事半功倍。

弟子羅某：虛，容易，虛極，難。靜，容易，真靜，難。太極拳有動靜兩法：拳是以身動求心靜，專注於拳之神意，心自靜，樁功，坐功則是以身靜尋氣動，得真靜，氣自顯。氣動則

觀之，勿忘勿助，就是不「妄作」，不妄作，才是「知常」。

了塵子：道德經它給予了太極拳獨有的反向思維方式。所以我們從學練太極拳開始，就要把我們從小開始逐漸形成的僵化思維方式，僵硬身體動作，做一個徹底的顛覆，就是往原來生命發展順序的反方向走。

弟子羅某：練太極拳三個層次：初級強身健體；中級防身抗暴；高級性命雙修、證道悟道。

三種不同的目的也需要不同的身體條件、生活條件、理解力和文化層次，但是都有共同的要求：正確的身法、適合自己的練習節奏。對於練功也要「不貪不欠」，選擇適合自己的練習層次和強度要求，力求更高但不強求。

弟子萬某：下士聞道大笑之，中士聞道若存若亡，上士聞道董能習之，不笑不足以為道。

這句話說的現在人很多的實際心理狀態。

弟子萬某：記得二十多年前學拳，師父一再強調：要把每一個圈劃圓，那時候總是不大理解，總覺得圓不圓沒什麼不一樣，同時因為動作不順遂，總是有些地方做不圓。三月份見到師父後，師父再次強調了這個問題，回來後參照以前師父的拳架視頻一式一式糾正，通過以圓的

要求糾正自己拳架，很多不正確的動作改了過來，很多勁路不明的地方找到了勁路，全身氣血流通立刻得到了極大改善。由此明白：圓不僅是為了動作順遂，也是為了勁路的流暢完整和氣血的流通，不圓就不成其為「無極」，又何以分陰陽成太極？圓又包括兩個方面：一、從手圈開始根據外六合一直找到全身每處運動軌跡都是圓，方可稱為：「一動無有不動」。二、從每一個定式推廣至每一個位置都應保持一定圓度，手弧、腳弧、腰弧均應具備（武禹襄：一身備五弓）。個人理解，請師父和各位同道指正

弟子曾某：太極拳在打通經絡的同時，通過天人合一積精累氣，營養機體。其他有氧運動是通過消耗自身營養打通筋絡。

弟子羅某：這段是說把動作做圓，既要動作做夠：無缺陷，又要不出圈（凸出）和塌陷（凹陷），也不做多餘的動作（堆窪）。所以先要鬆，其次要慢，才能做到這些要求，熟練了再找「沉」，唯有如此一步步來，才是真正的捷徑。

了塵子：我們練拳是拳，修的是心，如果你能鬆下來，一月練一個圈，八個月就是八個圈，三年應該不錯了。

知道用平常的心態和方式對待，才能容納氣，氣就會在全身平衡地運行（公），平衡運行才能夠無處不到，氣的平衡運行，無處不到才能合天、成道，合天成道才能長久，即使肉體不在而（道）永遠不消亡。

弟子羅某：以前練太極拳只是在動作、筋骨上下功夫，直到跟師父學習《道德經》，才逐漸理解太極拳的確是從這裏汲取營養而形成，離開了對「道」的理解空談「拳」，就像瞎子摸象，根本沒有理解真太極的可能性。唯太極拳獨有的動靜兩法修煉方式，是對老子所述修「道」的完善和提高，更容易入門和提高。

了塵子：拳術乃為動功，只有靜中求動，方為真動。

學生何某：是的，我的理解也是太極拳對修煉者自身的修為有要求，才能有更好的效果。

修煉太極拳，本身就是一種信仰。我們在日常遇到的問題，因個人的局限性或環境、條件的制約，現實中無法全部得到解決，需要精神上的撫慰；另一方面，一些身體上的毛病，是從精神或心理上引起的，太極拳可以標本兼治。

第十七章 太上章

(二〇一七年五月十四日)

【原文】

太上①。下知有之②。其次。親之譽之。其次畏之。其次侮之。故信不足焉。有不信。猶兮③

其貴言④。功成事遂。百姓皆謂。我自然⑤。

【注釋】

① 太上：至上、最好，指最好的統治者。

② 下知有之：人民不知有統治者的存在。

③ 猶兮：悠閒自在的樣子。

④ 貴言：指不輕易發號施令。

⑤自然：自己本來就如此。

【呂洞賓注釋】

知，去聲。此言化民之道，太上聖人之治，入人者深。下知皆有聖人在其意中，其次親譽之，則涉於跡也。畏者惕於威，侮者陵其上，故皆由信不足也，夫信者，人所同具，何以上下，不能相孚，豈非文告，煩而躬修薄歟，故必優遊感化，慎重其言，然後民觀法而自從，目遷善而不知迄乎，功成事遂恭己無為也。

【李涵虛注釋】

太上：聖人也。聖人居眾人之上，故曰太上。或曰太上，上理也亦通。聖人處無為之事，行不言之教，不矜能，使下民不爭，不好利，使下民不貪，不愛欲，使下民不亂，不爭、不貪，不亂，太上有之，下民亦有之也。下知者，下民也。太上之道，無為而成，不言而治。其次者，不能無為，不能無言，則其次者，道之次也。

親愛而獎譽之，以興化焉。又其次，不能以親愛獎譽興化，則必以法令畏之而服之焉。又其

次，不能以法令畏服，則必以智巧侮之而馭之焉。言道而至於智巧，風斯下矣，其餘不足觀也

已。故復言根心之信。上好信，則民莫敢不用情。上之信足，下即以真情言之。信有不足，下

即有不信者焉。而聖人必以信為治理也。貴言者，慎言也。人主躬行實政，優遊感孚，不諉令

而民情服，故必謹慎其令言。功成事遂，百姓皆不識不知，順帝之則，咸謂我之自然也。

【太極拳修煉體悟】

此章經義，可以論治世，亦可以證治身。上德以清淨為修，六根皆定，無為而無以為也。

其次，以愛敬為修，感而遂通，無為而有以為也。又其次，以法功控馭。又其次，以智巧察

求，所謂術也，有為而有以為之道也。其極妙者莫如信，信屬土也，金丹始終，純以意土為妙

用，要皆自然而然也。富哉言乎，可以治世，可以治身也。道德一經，原是四通八達，修身在

此，治世在此，推之天下萬事萬物，亦無有出此範圍者。即如此章太上二字，言上等之人，抱

上等之質，故曰太上。

本章也是指四種修行的境界：最上一等的是無為自化；，第二等的是修心、修身，心神合

一，第三等的是以戒律為尊，有為強制，最差的一種是棄本求末，心與形分離。

太極拳當以虛淨為本，以圓為宗，以中和為用。一圓即太極，圓是太極的唯一運動方式

根據本章內容，太極拳修煉也可以分成四種。第一種虛靜無為，第二種渾圓有為，第三種法功

控馭，第四種以智巧查求。下面介紹本門太極拳之練法。

本門太極拳第九代正宗傳人杜元化先師在他的太極經典論著《太極拳正宗》一書中精闢地

總結出修煉太極拳的七條規則：（1）空圈。一勢一勢都練成空圓圈，即是無極，即是聯。故

每勢以轉圓為主，不須斷續，不須堆窪。如此做去，方為合格。（2）三直。頭直、身直、

小腿直，三者何以能直？細分之是不前俯，不後仰，不左歪，不右倒，不扭膀，不掉胯，自

然上下成真。（3）四順。順腿、順腳、順手、順身，四者何以能順？細分之是手向左去身

隨之去，腿向左去，腳亦順之去。惟順腳時，先將腳尖撩起，隨勢而動，切記不可抬高稱動身

之重點。（4）六合。手與腳合，肘與膝合，膀與胯合，心與意合，氣與力合，筋與骨合。

（5）四大節八小節。兩膀兩胯為四大節，膀為梢節之根，胯為根節之根，周身活潑全賴乎

此。八小節：兩肘、兩膝、兩手、兩腳。節節隨膊隨胯運動，勿令死滯，自能順隨，與膊胯為一。

（6）不撇不停。每動一著，左手動右手不動為撇，右手動左手不動亦為撇。腳之作用與手同。不到成勢時止住是為將勁打斷，名曰停。犯此無任如何鍛鍊，勁不連接，終無效用。

（7）不流水。每一著到成時一頓，意貫下著，是為勢斷意不斷。如不停，一混做去，謂之流水。犯此，到發勁時，因勢無節制，無定位，必致無從發勁，此宜深戒。

太極拳是圓的運動，月亮圍繞地球轉。地球在自轉的同時繞著太陽轉，它們的運動規律是永遠不停地在做圓的運動。我們的先輩在探尋天體運動規律的同時，也在尋找人體生命之理，認識到生命存在的根本之理是圓的運動，圓的運動是萬物生存的根本法則。「遠取諸物，近取諸身」。太極拳也正是基於對宇宙圓的運動的認識和理解，確定了自身圓的運動規律。練習太極拳必須在圓的運動形式上體會手法、步法和身法。

體會肢體參與由內向外的圓形運動的規律和要領。人體在運動時以腰脊為總軸，上肢以肩、肘、腕關節為軸。下肢雙腳輪番交替支撐體重。顯現由立圓、平圓、斜圓所構成的球體。只有認識、理解太極拳圓的運動規律。遵循圓形運動規律，才能做到圓滿活順。

太極拳以圓活為體，在練習太極拳架式時，務使全身鬆柔，久

久自能圓活無疑。有一寸許處著力，則必停滯。太極拳最忌直力，原富直力者練太極拳尚須漸次使直力化為彈勁，待完全變化之後方能得太極之妙用。

本門先師杜元化曰：「一勢一勢都練成空圓圈，即是無極，即是聯。故每勢以轉圓為主，不須斷續，不須堆窪，如此做去方為合格。」

眾所周知太極拳的運行軌跡是圓圈，那太極圈之秘又是什麼呢？乾隆抄本太極圈云：「退圈容易進圈難，不離腰頂後與前。所難中土不離位，退易進難仔細研。此為動功非站定，倚身進退並比肩。能如水磨催急緩，雲龍風虎象周全。要用天盤從此覓，久而久之出天然。」這個圈指什麼？根據恩師所傳，經余三十多年修煉之體悟，求教於方家。太極圈源於日月星辰的公轉和自轉的自然規律，順乎天地自然之法，根據天地、陰陽之道而形成。由無圈（無極）到有圈（太極）而生陰陽。太極的運行軌跡，是個圓。天地都是圓的運動，人在其中，必然也是圓動，由於後天物欲所至，人脫離了圓動，因此不能與天地合。故半百而衰老。

太極拳中的太極圈是太極拳行功中九曲珠同時運動形成的大圈、小圈、平圈、立圈、斜圈、順圈、逆圈即雙肘、雙肩、腰、胸腹、兩胯、兩膝圈的總稱，它構成了太極拳的基礎。可

見太極拳的運動軌跡乃圓象也，此圓是三維空間的圓即球也。球由三個基本圓組成：立圓、平圓、側立圓。練拳的過程就像女士纏毛線，一圈連一圈，最後纏成一個球。太極拳的初步功夫就是練成混圓。這裏對大圈、小圈做一說明：大圈即身圈、小圈乃四肢的圈。

身內外，各肢各節無不是圈形運動構成的。太極拳乃丹道動功，必以煉氣為主，通過套路運動使內氣充沛，氣歸丹田而行於梢，形成氣圈，氣圈裏的陰陽手法替代八卦中的陰陽方位轉換，處處陰陽巧合。手運八卦積精累氣，腳踩五行修性復命，性命雙修自然形成中和之氣。故太極圈由形、意、氣、勁構成，形圓、意圓、氣圓、勁圓，方能煉成太極圈。太極圈煉成後再由大圈、小圈至無圈而復歸無極，丹道小成也！個人一管之見，請行家裏手指教。將

這八圈合為一個，這才稱得上是太極拳。一圓即太極，就是這個意思。

趙堡和式太極拳，有胸，腹，肩，肘，手，胯，膝，腳八個圈，通過套路的不斷練習。

圓的運動，王宗岳祖師太極拳論中：勿使有缺陷處，勿使有凹凸處。便是最好的注解。然而，圓動是宇宙間最大的秘密。大到天體的運行，小到細胞的分裂，無不是圓動。太極拳更是

由於太極拳傳承的隱密和異化，如此淺顯的道理便被傳承者隨意發揮。導致今天眾多的學者很

難見到傳統意義上的太極拳。因此，得遇明師和學到一套王宗岳傳承的太極拳乃學者首要。當

然，如果你只是為了活動一下手腳，練什麼都可以，只要身體好，不出問題就行。

也。」天人本是合一的。但由於人制定了各種典章制度，道德規範，使人喪失了原來的自然本

性，變得與自然不協調。人類行的目的，便是「絕聖棄智」，打碎這些加於人身的藩籬，將人

性解放出來，重新復歸於自然，達到一種「萬物與我為一」的精神境界。

在道家來看，天是自然，人是自然的一部分。因此莊子說：「有人，天也；有天，亦天

道家的「天人合一」思想與儒家不同，道家在論述「天人關係」時更注重「天地人」三者

的統一，以究天地人之際為本。在中國文化史上，無論道家、道教還是仙道、方道都把「道」

看成是宇宙之源、萬物之本。老子在《道德經》中說：「道生一，一生二，二生三，三生萬

物」，這是老子勾畫的宇宙生成模式。天地人和宇宙萬物都是由道化生的，都不能離開道而

獨立存在。道家把天地人萬物看作是一個整體，在這個整體中，人是一個小宇宙，天地萬物是

一個大宇宙，用丹書中的話說就是「人身一小天地天地一大人身」。人身這個小宇宙也有它的

「道」、「氣」、「陰陽」和「五行」，它與大宇宙、大自然同源、同構、互感。

人的生是精、氣、神的化生，人的死是精、氣、神的衰竭。所以，道家要求人們保持這種精、氣、神的初生飽滿狀態，不要虛耗以致枯竭。為此，道家提出了「練體生精」、「煉精化氣」、「煉氣化神」、「煉神還虛」、「煉虛合道」的一整套「性命雙修」的修煉方法，以最大限度地挖掘人體潛在能量。使自我小宇宙的精、氣、神與大宇宙的精神、氣、神相互溝通——人天合一。

太極拳乃道家修道、明道、悟道、證道、得道之動功，她集養生、健身、防身為一體，武術文練、修身養性、性命雙修，最後達到天人合一之境界。這也是老子講的道法自然。

【討論】

弟子羅某：太上之法，不知有法，親法譽法，是為其次，再次，畏法，最次，侮法。所謂信不足者畏法，不信者侮法。唯有悠然閒然，任由道之所行而不干預（其貴言），方能功到自然成，漸得順遂之妙，此時才明白：一切皆得之於自然。

自然而然是人體之本原，然而我們在生活中受後天各種影響，漸漸離開了先天自然。太極拳修煉正是以無為之法，讓身體還原於先天。

學拳者宜不畏艱難，多學拳理，明其理法自然親之譽之。

弟子萬某：視之而弗見，名之曰微。聽之而弗聞，名之曰希。捪之而弗得，名之曰夷。三者不可計。故混而為一這一段和莊子上的。若一志，無聽之以耳而聽之以心，無聽之以心而聽之以氣。。都是一脈相承的方法。就是叫我們不要過分的去想聽到什麼，看到了什麼，感覺到了什麼。聽覺，視覺，感覺。不去分辨身心就會歸而唯一。這樣身心就會回歸混沌。或者是回歸先天。

弟子萬某：不撇不停，指的是要保持我們人體自身的中，並且我們的勁和意不能斷。不流水指的是在式與市式之間要有一個停頓，不能一下帶過。在每式做到位時要把勁定住，但意不能斷。一點淺見。

了塵子：不撇不停要求太極拳在運動過程中，兩手要做到陰陽互濟，勁到定式時要有停頓。

學生風某：我感覺停頓有違太極連綿不斷之句，不知對否？怎樣做到即不流水又不停頓，勁斷時，是下一勁的開始。不知對否？

了塵子：陰動終陽動始，太極理迴圈，用意不用力。

學生風某：勁斷意不斷，意斷勢相連。

學生周某：動極候靜，靜極啟動！合了才能開，開然後合。

我想這應該指的是太極的那個「極」。極陽生陰，極陰生陽。

如此才能陰陽迴圈無限。

弟子羅某：不撇不停指全身成一個整體動（一動無有不動）⋯「撇」（撇下、撇開之意）指某個地方（比如左手）動了，其他部位（右手）沒跟上節奏（右手撇下了），這就是「撇」了，兩手不成其為太極了，「停」指的是全身都在動，唯獨某個地方沒動，這就是「停」了。

每式做成時，應該全身有一個定位點，意定形定，全身向下沉，才是「勢成」（這正是前次師父讓我們找的「陰極點」），勢成時要八節四梢在正確位置（合住勁），方可做下一式，如果勢不成就做下一式，那就叫「流水」。這無關乎「綿綿不絕」，我的理解是每一式應該

「綿綿不絕」，而一式跟一式之間應該有明確的界限（當然也必須是：式定而勢不盡，勁斷而意不斷）。（個人見解，僅供參考，請師父和各位師兄師姐指正）

了塵子：體悟不錯。

弟子羅某：師父所說「停頓」，指無限向「陰極點」接近，這在架式上看起來是「停頓」，但是這個點其實我們只能無限靠近它（視各人功力接近的程度不一樣），能夠感受到它，但永遠不能達到它，所以師父才說找這個點「永無止境」，所以也就沒有真正的「停頓」（「意」並沒有斷），做到此處會過這個點，自然會「陰極生陽」，下一式也隨之而起。每個人感受這個點的程度不一樣，分陰陽的程度也就不一樣。（個人見解）

弟子萬某：在這點上我與你的理解不同，我認為陰極點會隨功力的加深越來越遠，不是一成不變的。每一式都要到陰極點。

了塵子：你們兩個說的都對，極點只能逼進，隨著功夫的進展極點也會逐漸深入。

學生周某：天地人自然的萬事萬物世界都是「一」。而道家和中醫，對這個「一」的認識表現就是：道和氣一元論。黃帝內經講的，天布五行，人具五氣而生（天地之間人是五氣調

合比例最恰當的物種），人稟風而而長。從這個角度而言，天和人，本來就是一樣的。天人

合一，就應該指的是，天和人之間相互的轉化本無阻礙，應順其自然！天人合一就是從人的角

度來說，人要做什麼？人要順應自然。從天的角度而言就是無為而治。也就是說，不管你在做

什麼，天自有它自己的行為，自有它自己的治理方式，自有它自己的運行規律。這就是道家所

謂的陰陽理論，陰極生陽，陽極生陰。就天人合一而言，從練太極拳的角度說，通過練習太極

拳，只是讓自身的氣在自己周身流行無礙。其本身在人身體內部運行自有其規律。但是由於後

天的各種原因，會導致這種氣的運行規律發生改變。而練太極拳就是為了使這種規律恢復到自

然狀態。同時練習太極拳，還可以讓自己本來的五臟六腑之間不太平衡的狀態，恢復到平衡的

狀態。氣順氣和氣暢則神自清！如此則身無小疾盡享天年！

了塵子：古時善於為士的人，細微深遠而通達，深遠得難以認識。正因為難以認識，只能

勉強加以形容：謹慎啊，象冬天趟水過河，警惕啊，象害怕四鄰圍攻，恭敬啊，象當客人，和

藹啊，象冰將融化，樸質啊，象未雕琢的素材，空曠啊，象深山幽谷，渾厚啊，象江河的渾

水，誰能使渾水不渾？安靜下來就會慢慢澄清。誰能長久保持安定？變動起來就會慢慢打破安

定，保持此道的人不會自滿。正因為不自滿，所以能去舊換新。

弟子羅某：這篇是解陰陽、剛柔、性命、五行，揭示了太極拳的根本。

了塵子：說的對！先是把太極拳講的已經非常清楚了。有理法，有練法，有證法。可惜現在的人們太聰明了。所以離拳道愈來愈遠，道不遠人、人自遠道啊。

弟子羅某：了塵子（先天太極）理法既明，任何招式、套路都成了虛設。所以我們要遵循的是太極之「道」，而不是太極之「招」，只是初學必須要有招，不然無以載「道」。

了塵子：你說的不錯，但請你記住，只有正確的套路才能載道，為什麼那麼多人追求了一輩子，離道卻越來越遠了？這是由於沒有得到正確的套路傳授。

弟子羅某：了塵子（先天太極）明白，先求拳式正，再求理明，一步一個腳印，不妄圖逾越次序才是捷徑。

第十八章　大道廢章

（二〇一七五月二十一日）

【原文】

大道廢①。有仁義。智慧出②。有大偽。六親不和③。有孝慈④。國家昏亂。有忠臣。

【注釋】

① 大道：指社會政治制度和秩序。
② 智慧：聰明、智巧。
③ 六親：父子、兄弟、夫婦。
④ 孝慈：一本作孝子。

【呂洞賓注釋】

仁義者，道之實，世衰道微，非仁義無以正之，是大道之廢，賴有仁義也，乃人不察乎。

此不本道以為治，而專尚智慧，不知智慧不由仁義，無以燭燈而反啟大偽。是故體道者，必崇仁義，孝慈者，仁之實；忠臣，義之表也；六親不和，賴有孝慈化之；國家昏亂，恃有忠臣扶之，此正大道廢，有仁義之證也。

【李涵虛注釋】

此章言治世隆汙之道，然亦可悟治身之理。茲兩舉之，先無為之事，遂有慈惠之政，猶之失渾淪之體，遂有返還之功也。用明用術以察求，民情益深掩蔽，猶之用巧、用機以探取，藥物愈善互藏也。在庭有孝慈，所以和六親之不和，猶之入室修泰定，所以靜六根之不靜也。國家有忠臣，所以救昏亂，猶之玄門有真金，所以救衰憊也。然後欸上世渾穆之政，與上德無為之修，其風之邈也，久矣。

【太極拳修煉體悟】

何謂大道，默默無言，靜極無知，謂之大道。不言即仁也，不為即義也。不言不為，合成一處，其中若有仁有義存焉。何謂智慧出，有大偽？煉己以愚，修行以癡，方得成丹。苟有智慧加之作為，用心用意，勉強胡行，諸魔不侵，諸障不出，何偽之有。何為六親？眼耳鼻舌心意。何為不和？不見，不聽，不臭，不味，死心忘意，謂之不和。既不和，又何有孝慈？孝者順也，慈者愛也。順性愛靈，返天之根，天根既得，子孝母慈，和合骨肉，母抱其子，子伏其母，是謂有孝慈。何謂國家？身心是也，虛中亦是也，性命又是也。何謂昏亂？意不定，入世而昏，心不定，逐境而亂。塵欲內集，昏亂吾中，氣性不斷，先天性不生而昏，凡命不惜，真氣絕而亂。身心定，虛中靜，性命應，定靜應，元神慶。何為有忠臣？忠臣是意安也。

故太極拳修煉就是視而不見，聽而不聞，觸而不覺。始終保持混樸恍惚的無極態，但又非休眠態。就如專心於讀書者可以不聞聲音，處於喜怒時，可以忽視寒溫痛癢，專心於垂釣時可以目不見泰山。而太極拳修煉則是專心於虛靜無知，故雖視而不見，雖聽而不聞，雖觸而無覺。就形成了雖能應而不應，雖能辨而不辨的本底功能態，這就是中和「元神」的顯現。

由於歷史原因，我們背棄了大道。仁、義、禮、智、信也受到了外來文化的挑戰。痛定思痛，我們應該重新學習道德經。弘揚我中華傳統文化，為自己、為他人、為家、為國，修神養性全命，完善自我。

太極拳早就被有識之士譽為太極文化了，雖然作為一種文化，其力量、理論和方略，還不被更多的人所熟知，所自覺運用。《周易》有言：「天行健，君子以自強不息。」這中國文化源頭的精神氣質，是太極拳之所以生生不息的力量所在。從這個意義上來看，太極拳運動，是「天行健」之規律在人的生命活動中的具體體現。

太極拳和太極，既是一回事，又有所不同。太極實際是中華文化、中國人的核心思維。最早，太極這個詞，是由孔子注解《周易》時在《繫辭》中提出來的：「易有太極，是生兩儀，兩儀生四象，四象生八卦。」這其實是一種從核心處分析萬事萬物的思維模式。

太極強調陰陽，沒有了陰陽之理，就沒有了中國人看待萬事萬物的參照繫了。什麼是陰陽？中醫經典《素問•陰陽應象大論》中對此做了明確闡述：「陰陽者，天地之道也，萬物之綱紀，變化之父母，生殺之本始，神明之府也，治病必求於本。」從中醫的角度來看，把握了陰

陽之道，不偏不倚，保持「中正安舒」，就能「治病必求於本」，就能「聖醫治未病」。太極拳、國學其實就是幫助我們實現這樣的目標的一種有效途徑。

近些年，人類對宇宙的認識越來越深刻，科學家觀測到的銀河系之形狀，與明代著名理學家來知德（號瞿塘）所繪製的「來瞿塘先生圓圖」很相似，仿佛400多年前，來先生是坐在銀河系之河岸的邊上繪出此圖的一般。這個「圓圖」後人稱之為「來氏太極圖」。實際上，「來氏太極圖」是依據先賢「主宰者理，對待者數，流行者氣」的太極理論而繪製的，涵蓋了宇宙萬物的演化規律。

理學鼻祖周敦頤就是憑數百字的《太極圖說》而奠定其在中國思想史上的地位的。理學大家朱熹則通過《太極圖說解》《太極圖解義》而全面解釋人性和宇宙萬物的產生及運化規律。

朱子言：「在天地言，則天地中有太極；在萬物言，則萬物中各有太極。

太極拳產生於中華民族恢宏歷史的發展之中，紮根於以儒家、道家、釋家學說為代表的中國傳統文化的深厚土壤。其中道家思想是其最主要的思想根源，而老子《道德經》又是道家思想最重要的理論基礎。

因此，我們追根溯源，從老子《道德經》所蘊含的博大智慧，來領悟太

極拳的奧秘，會給我們一個更清晰更深刻的認識。

老子的思想如果要用一個字概括，那肯定就是「道」了。歷代太極拳先輩們也說過，太極拳追求的最高境界就是以拳入道，拳道合一。那究竟什麼是「道」呢？《道德經》第一章開篇名義：「道可道也，非恒道也」。既然道是看不見、摸不著的，那又如何體悟道而修道呢？老子《道德經》第一章指出：要用「觀」的方法，觀無、觀有、觀妙、觀徼。老子就是讓我們用「觀」的方法，去體悟道和修道。

本門太極拳十三式手法起源之圖解

太極者，何也。開闔有時，動靜自如，不偏不倚，至虛至靈，強而名之，曰太極，強而圖之，「〇」是也。其心為天地之根，為性命之源，其大無外，其小無內，三千大千容不得他，釋氏五千四十八卷藏經說不像他，儒家六經四書論不及他，道家丹經子書千帙萬卷形容不盡他。然總歸一氣也，一氣流行，凝結不散，渾然太極，不滲不漏，此自然無為之道也。

太極拳十三式手法，始由天道起，末以天道終。中包六十四勢（72），每勢要練夠十三字，即一圓兩儀四象八卦。其秘莫過於此，苟非其人，道不虛傳。

一圓即太極

此層從背絲纏絲分出陰陽，其練是纏法，其用是捆法。

上下分兩儀

此層陽升陰降，陽輕陰重，其練是波瀾法，其用是就法。

進退呈四象

此層半陰半陽，純陰純陽，互為往來，其練是蘯法，其用是伏貼法。

開合是乾坤

此層天地相合，陰陽交合，其練是抽扯法，其用是撐法。

出入綜坎離

此層火降水升，水火沸騰，其練是催法，其用是回合法。

領落錯震巽

此層雷風鼓動，有起有伏，其練是抑揚法，其用是激法。

迎抵推艮兌

此層為口為耳，能聽能問，彼此通氣，其練是稱法，其用是虛靈法。

命名十三式

總而合之為十三，因各有效用，故不得不別之為十三。

此是真秘訣。其中所包一圓、兩儀、四象、八卦，各有秘訣，一絲不紊。一太極圖之中，而十三式俱現。秘莫秘於此矣，萬萬勿輕施。秘戒學者，慎重傳人，切忌濫授。

是歌均繪有圖有解有練法，有通俗有由體達用，況歌中七層皆由此而生，此層為練拳洪蒙之世如。聯，雖不歸致用不列歌內，其實為致用之母，共分七層，連聯而為八。初學時自始至終無非混混沌沌，莫明其故，迫練至背絲扣，心中恍惚，才有一點明機，而太極之生實肇於此矣，故歌從一圓即太極起。

【討論】

弟子羅某：道之不興，仁義才顯得重要，智慧之士突出於眾人，偽詐之徒也會跟著冒仿，六親不和家庭危機之時，才能看出孝慈之人；國家混亂危亡之際，才能甄別出真正的忠臣。

這篇《大道廢》，通過暗寓方式指出了世間萬物、社會百態都有「物極必反」的現象，在太極拳就是「陰極生陽」。

弟子萬某：在易經上來說是否極泰來的意思？

了塵子：這是老子感歎世下之風離道遠矣。規勸人們信奉大道，保持身心的虛靜，不受世間的干擾，人只有中和才能安享晚年。

弟子萬某：「專氣致柔，能嬰兒乎」「動止若嬰兒」。

弟子馬某：後天意識活動的增加干擾了先天原神。

了塵子：識神退休，元神才能繼位，如果延遲退休，就無法繼位。

弟子馬某：練功，實質上就是一種意守鍛煉──在不提高大腦皮層興奮強度的情況下對單一目標的連續注意，來減少、停止意識活動。因此，可以說練功的直接目的是增強大腦皮層的意守功能，使大腦皮層能隨意地保持注意某一單調目標所需要最低興奮強度。這就是丹書上所說「以一念代萬念」。

弟子羅某：這是初級，先以一念代萬念，再丟這「一念」，由「空」而進入「空之又

空」，最後還要「不知有空」，這是「空」的三個境界。

學生馬某：人惟患無志不患無功。

弟子萬某：師父，我們太極及道家的觀與佛家的觀想有不同，還是一個樣？或者說佛家的叫冥想，不是觀。

了塵子：佛家的觀沒有練過，根據書上介紹，觀的內容很多。而太極的觀有精氣支持，太極講究道法自然，精氣會自動把你帶入觀的境界。

學生周某：那前提條件是不是要讓自己的精氣充足，沖氣和，然後就可以自動帶入到觀的境界。

了塵子：精氣充盈是前提，所以我每天都會提醒大家積精累氣，精足氣充神旺，內景自現。本門第九代傳人杜元化先師曰：「師述蔣老夫子所傳趙堡鎮太極拳，只太極之先，天地根源二語盡之。」他在《練法》一節中說：「當洪蒙之時，天地未分，無邊無際，渾圓而已。恍恍惚惚，其中含有三直四順，六合，四大節，八小節。雖在恍惚之中，絕未見其氣有撇有停，毫無主宰而踏流水。此天地未分之現象也。」杜元化先師在這裏先講天地、恍惚。老子《道

德經》第十四章說：「視之不見日夷，聽之不聞日希，搏之不得名日微。此三者不可反詰，故混而為一。其上不徼，其下不昧，繩繩不可名，復歸於無物。是謂無狀之狀，無物之象，是謂恍惚。迎之不見其首，隨之不見其後。執古之道，以御今之有。能知古始，是謂道紀。」老子這裏說的看它看不見的、聽它聽不見的、摸它摸不著的東西，是無法進一步去追究的。但它實在是混而為一的東西。它的上面並不顯得光亮，它的下面也不顯得陰暗。渺茫得難以形容，回復到無形象的狀態，這就叫做沒有相狀的相狀，沒有形狀的形象，這就是恍惚。道這個東西，恍恍惚惚，沒有固定的形體。但恍惚之中又好象有形象，恍惚之中又好象有實在的物體。它是那樣的深遠，深遠到看不清楚，但是這中間含有精氣，這些精氣十分具體，也很真實。從古至今，它的名字不能廢去，根據它能認識萬物的開始，我如何知道萬物的開始的情形呢？原因就在這裏。

了塵子：這裏講的就是太極拳的內勁，練拳到一定的時後，可以感覺到。　本門第九代傳人杜元化先師在《太極拳正宗》中的《太極拳啟蒙序》中說：「今編述太極拳第一冊，名曰啟蒙，因其中動作著著渾圓，與天地之無極同，由著著渾圓，歷三直、四順、六合等等，本人身

之混圓而造為背絲扣，與天地根源同，既與天地之根源同，則人身之背絲扣非即為人身練太極之母乎？既為人身練太極之母，則太極拳之基實肇於此，則其中所練之兩儀、四象、八卦誠無不肇於此矣。然此冊本名曰聯，實為太極拳入門之初步，所以名之曰啟蒙，撮其要旨，則曰綱領，舉其全體則曰太極拳正宗。」杜元化先師在這裏首先提出了背絲扣的概念，什麼樣的情形是背絲扣呢？從文中可以理解到，人在沒有練拳時，沒有做到三直、四順、六合等等這些要求時，人的身體沒有呈渾圓狀態，這時還不成為背絲扣，一旦做到了一圓、兩儀、三直、四順、五中、六合、七星、八卦、九宮等等就進入渾圓狀態，這時人身已經變為背絲扣的狀態了。這種狀態就是人身練太極之母，兩儀、四象、八卦也是根於此。而太極之母是什麼呢？杜元化先師在練法中說：「若將此數層練過，其中之渾圓一變，即是背絲扣，斯拳之聯備矣。再由背絲扣一變，即成太極。練至此，正氣機變化之機也。然此是未變太極以前之事，故號曰無極，也名曰聯。」

了塵子：在這裏，先師講了一個非常重要的問題。背絲扣練成之前是無極，是太極拳的初級功夫，還沒有進入太極。

弟子羅某：太極拳是以神意為先，神帶意，意領身，身形導氣，這是太極拳不同於其他拳術的根本所在。架子正確，神意鼓蕩，氣自然隨之運行全身。但說者容易做者難，難在太極拳身法要求極高，如果沒有老師經常糾正架式，很難把身法做好。這一點我有切身體會，1994前我就練出氣感，身體正面（任脈）和手腳內側一直有氣流行自如，但是腰背（督脈）和手腳外側一直沒感覺。在去年恢復練功後，師父指出了我身法上的幾個錯誤，我回來後根據師父指導的部位推廣到每一式，練習了短短一個月，內氣迅速突破督脈達於頭頂，下過額、舌、胸、直達丹田。

這過程其實只因以前沒做對「尾閭中正」一個要求，其他身法再好，也不能讓任督二脈接通。

了塵子：這就是和太極拳的緣分。孫祿堂先生曾說練太極拳不可一日無師就指此也。老師是過來人。自然會看到你身上的一切不足。得不到老師的指導就會越走越遠。

第十九章 絕聖章

（二〇一七年五月二十八日）

【原文】

絕聖棄智①。民利百倍。絕仁棄義。民復孝慈。絕巧棄利。盜賊無有。此三者②以為文③。不足。故令有所屬④。見素抱樸⑤。少私寡欲。絕學無憂⑥。

【注釋】

① 絕聖棄智：拋棄聰明智巧。此處「聖」不作「聖人」，即最高的修養境界解，而是自作聰明之意。

② 此三者：指聖智、仁義、巧利。

③ 文：條文、法則。

④屬：歸屬、適從。

⑤見素抱樸：意思是保持原有的自然本色。「素」是沒有染色的絲，「樸」是沒有雕琢的木。素、樸是同義詞。

⑥絕學無憂：指棄絕仁義聖智之學。

【呂洞賓注釋】

復、反也。以為太上自決之詞。文、文告也。不足、言不足禁之。絕棄聖智。主昏於上矣。故民趨利者百倍。絕棄仁義。主殘於上矣。故民反乎孝慈。巧利者與聖智仁義相悖者也。能絕棄之。盜賊何有。此三者皆非文誥所能感。非謂治民不必以合也。但命令必本於躬行。所繫屬者為要焉。見素則識定。抱璞則神全。少私寡欲則有天下而不與。此恭己無為之化。非聖智之資。居仁由義者不能也。

【李涵虛注釋】

絕，大也，又至也。至聖不用智，風盡敦龐，民多利益矣。至仁不用義，俗盡親睦，民歸孝慈矣。至巧不謀利，謀利者，皆機巧之徒。上無機巧，下無盜賊矣。聖不足於智，仁不足於義，巧不足於利。聖、仁、巧三者，若有質而無文也。渾渾噩噩，一道同風，故使民各有攸屬，亦從其質實而已。見素抱樸，少私寡欲，民之文亦不足也，然而美矣。

此章申言何也？恐人易看，不留心窮究，故復按也。請其旨，要人到上德不德，情欲塵心，一毫不著，希聖希賢念頭，一毫不染，盡忠盡孝底意思，都不存毫厘之念，到無為地步，是此旨也。何為絕聖？忘神入太虛。何謂棄智？忘忘於空。何謂民利百倍？無為後，諸氣化淳，聽其自然，謂之民利百倍。何謂絕仁？冥中更冥。何謂棄義？除意歸仁。何謂民復孝慈？入無為，到了捉摸處，不知己快，不知己樂，聽其化生，謂之民復孝慈。何謂絕巧？不自作了然而生枝葉，恐聰明反被聰明誤。何為棄利？不生貪求，恐求盈而反溢也。何謂盜賊無有？不聰明，不求盈，而無害生，謂之盜賊無有。何為此三者？虛空靈是也。何為以為文？不粉飾造作，自作聰明，而求盈。何為不足故令有所屬？以中求中，為之不足。以中求中，不盈不

溢，常常冥忘，不待去求，而自令有所歸。何為見素？不彩之文之。何為抱樸？不粉之飾之。

何為少私？不貪之求之。何為寡欲？不盈之溢之。總歸純化無育底地步，合於無極之始，反歸於空，乃申明上章之意也。

【太極拳修煉體悟】

太極拳練的是內勁，而內勁的獲得。光靠打拳苦練是不行的，我師父曾對我說：「苦練為本、心練為真。」而絕聖棄智、絕仁棄義、絕巧棄利是太極心煉的保證。

內勁即是金丹，金丹又叫「靈根」，叫「聖胎」，叫「人身太極」。孫祿堂先輩把「金丹」叫「太極一氣」。「人身太極」簡稱太極，是練武「修道」、「神氣合」、「神形合」、「天人合一」所生化的產物，是經過正確修煉在人身丹田中生化的高能物質。此物質是能量、資訊的統一體。練武功就是鍛煉、培養、壯大、圓滿這種能量場，這種資訊場。過去凡得道之武功家、拳師，無一不是由「太極一氣」的開合鼓盪之運用遨遊天下，馳騁江湖的，故一直視為不傳之秘。所以有「寧傳十手不傳一口」之說。

太極拳是神意運動，練拳時要求神凝，而神凝的前提是心靜，平心靜氣，身法自然，勿忘勿助。意念不可無，也不可太過。讓心完全平靜下來，你會感覺到現在腳底跳動，腳和大地連成一體。後天精氣返於先天精氣，元神顯觀。可見：絕聖棄智、絕仁棄義、絕巧棄利，乃練太極者返回先天的不二法門。

現在練太極拳者，大多練的是拳架、推手等技藝。少有練內勁者，俗話說得好，練拳不練功，到老一場空。

太極拳是生命之學，它既練身又煉心，既重形又重意，性命雙修，武術文練，整個修煉過程以意為主導，以丹田為核心。以內勁為根本。而內勁的獲得在於正確的拳架。拳架正確後，通過每天堅持練拳，積精累氣，內勁會逐步上身。

楊澄甫公云：「氣能入丹田，丹田為氣的總機關，由此分運四肢百骸，以周流全身。」太極拳一定要把腰勁（丹田勁）練出來，腰勁出不來，不管你怎麼動都是「單擺浮擱」。可見內勁是太極拳的根本。關於內勁的練法，前輩先師已反覆告誡我們：「太極者，無極而生，動靜之機，陰陽之母也。」「欲避此病，須明陰陽，陰不離陽，陽不離陽，陰陽相濟，方為懂

劲」。「天氣下，地氣上，陰陽交通，萬物齊同，君子用事，小人消亡，天地之道也。天氣不下，地氣不上，陰陽不通，萬物不昌。」

什麼叫「真太極拳」？

答曰：第一要以靜制動，第二要以柔克剛，第三要以慢勝快，第四要以寡禦眾。違背這四個原則就不是真太極拳。

有些人認為跟著名家學拳，就是真太極拳。豈不知明家就是得到了真傳，你如果不能很好的領悟，並跟著學習，把功夫練到你的身上，那麼你還是得不到真正的太極拳。

據現代科學證實，人應該能活到120歲。可我們身邊又有多少人能活到這個歲數呢？胡海牙先生曾對我說，練太極拳的人練對了，應該活到100歲。練好了才能活到一百二十歲。說明人的能量在此之前，就已經被消耗殆盡了。所以我們要學會聚集能量的修煉方法，使其消耗的速度減緩、放慢，以此達到養生長壽的目的。

聚集能量的方法其實很簡單。就是平心靜氣神意內斂。

人的身體應該說是非常智慧的。它有向我們發出警告和自然修復的特殊功能。你要善待

它，經常給它補充能量，它便可以聽從你的任何意願，不但會使你精力充沛，而且還能預防自療自身疾病。實際上，最容易消耗人自身能量的，還要說是我們平時的不良情緒：喜、怒、憂、思、悲、恐、驚（七情）。作為一個修煉者，一個求長壽者，就是要盡量控制這些情緒，並將其轉化為平靜。

我們練太極的目的是為了自身健康，而健康前提是真氣要充盈。只有真氣充盈了才能六脈通暢。

【討論】

弟子羅某：拒絕「賢士」「智者」（愚弄百姓），百姓反而能得到最大的利益；不用「仁」「義」（束縛百姓），百姓反而歸於孝慈（不再假仁假義）；棄絕巧詐逐利的行為，盜賊就沒有生存的空間。用聖智、仁義、巧利治世不足取，應該讓國人的思想有所歸屬，保持人心純樸，少受私欲的困擾，拋棄聖智仁義對百姓的束縛，社會自然和諧而無憂。

了塵子：道本無為，我們應順自然之道，不以聰明才智為喜，樂其清靜無為。心性返於自

然，則後天精氣亦返於先天精氣。

弟子羅某：太極拳不僅鍛煉我們的身體，更讓我們保持純樸的思想，少私寡欲，帶給我們一種恬淡的生活方式，讓奔波忙碌的人們鍛煉身體的同時找到一片心靈的淨土。

弟子羅某：前三個月從拳式到體力都突飛猛進，像是打開了一道閘門，多年蓄存的庫水一湧而出。而這一周多卻突然停止了這種拳式日新月異改變的態勢，相反覺得很難再改變了，修正的拳式也微乎其微。唯一變化較多的是體內感覺，從腰、尾閭到腿腳有了筋骨運動的效果（感覺沒有肌肉的運動，就是骨頭和筋在運動），氣的流行主要在兩腳、脊椎。

了塵子：勿忘勿助，靜心凝神。

弟子晏某⋯⋯世間萬物不離陰陽，智慧亦如是，智為陽，慧為陰。靜定方可生慧，大學言知止而後有定。那麼身止，心止，意止，則為修。莊子曰，多言多慮，轉不相應，絕言絕慮，無處不通。丟棄後天的智，所謂的經驗知識，迎合萬物負陰而抱陽之意，才能得以慧之本來。學習如是，生活如是，做人做事如是，練拳養功亦如是。精以少吃為養，少啟動並接近先天。

氣以少說為養，多言數窮，不如守中。神以少思為養，少思寡欲。則得，多則惑。

了塵子：這一章告訴修道之人，欲要得道不可自作聰明，唯有靜心斂神、聚精累氣，存心養性，方能趨於無為之境。

弟子晏某：修道之人，欲要得道不可自作聰明，唯有靜心斂神、聚精累氣，存心養性方能趨於無為之境。真的是不能自作聰明。

了塵子：拳即道也。一定要丟棄後天的意識。慢慢接近先天的意識。

第二十章 絕學章

（二〇一七年六月四日）

【原文】

絕學無憂。唯之與阿①。相去幾何。善之與惡②。相去何若。人之所畏③。不可不畏。荒兮④。其未央哉⑤。

眾人熙熙⑥。如享太牢⑦。如登春臺⑧。我⑨獨泊兮其未兆⑪。如嬰兒之未孩⑫。乘乘兮⑬。若無所歸。眾人皆有餘⑭。而我獨若遺⑮。我愚人之心也哉⑯。沌沌兮⑰。俗人昭昭⑱。我獨若昏⑲。俗人察察⑳。我獨悶悶㉑。澹兮㉒其若晦。漂兮㉓若無所止。眾人皆有以㉔。我獨頑且鄙㉕。我獨異於人。而貴食母㉖。

① 唯之與阿：唯，恭敬地答應，這是晚輩回答長輩的聲音，阿，怠慢地答應，這是長輩回答晚輩的聲音。唯的聲音低，阿的聲音高，這是區別尊貴與卑賤的用語。

② 善之與惡：美，一本作善，惡作醜解。即美醜、善惡。

③ 畏：懼怕、畏懼。

④ 荒兮：廣漠、遙遠的樣子。

⑤ 未央：未盡、未完。

⑥ 熙熙：熙，和樂，用以形容縱情奔欲、興高采烈的情狀。

⑦ 享太牢：太牢是古代人把準備宴席用的牛、羊、豬事先放在牢裏養著。此句為參加豐盛的宴席。

⑧ 如登春臺：好似在春天裏登臺眺望。

⑨ 我：可以將此「我」理解為老子自稱，也可理解為所謂「體道之士」。

⑩ 泊：淡泊、恬靜。

⑪ 未兆：沒有徵兆、沒有預感和跡象，形容無動於衷、不炫耀自己。

⑫孩：同「咳」，形容嬰兒的笑聲。

⑬乘乘兮：疲倦閒散的樣子。

⑭有餘：有豐盛的財貨。

⑮遺：不足的意思。

⑯愚人：純樸、直率的狀態。

⑰沌沌兮：混沌，不清楚。

⑱昭昭：智巧光耀的樣子。

⑲昏：愚鈍暗昧的樣子。

⑳察察：嚴厲苛刻的樣子。

㉑悶悶：純樸誠實的樣子。

㉒澹兮：遼遠廣闊的樣子。

㉓漂兮：急風。

㉔有以：有用、有為，有本領。

㉕頑且鄙：形容愚陋、笨拙。

㉖貴食母：母用以比喻「道」，道是生育天地萬物之母。此名意為以守道為貴。

【呂洞賓注釋】

唯，去聲。絕學，大道不明之時，唯有答應而無問難也，阿，阿比，荒，遼遠，意未央無窮也，言學術不明之時，無他憂，唯是非得失之難辨，為可懼耳。唯者，未必即阿，而相去正自不遠，善惡本自分途，而辨別介於幾希，此人之所宜戒懼者。不可不知畏也，知其不可不畏，則無憂。而有憂，戒慎恐懼，亦安有窮期哉。

食去聲，熙熙和育意享太牢，飫其澤也，登春臺暢其天也，蓋民化於至德，日用而不知為之者也，未孩，未離母腹之時，保慎不容，不至乘乘，任天而動，貌歸倚著也。滿假故有餘。

純一故若遺。沌沌，虛靜之貌。若昏，則非果昏。悶悶，喻其神全。澹，謂無欲於外。漂，謂不泥於形。有以者，有所挾也。頑且鄙者，絕機謀也。無極之真，三五之精，為受氣成形之原，是吾身之母也，食，養也。

絕學者，道全德備也。道德全備，何憂之有？以聖人視眾人，猶之唯甚直、而阿甚諛。善可愛而惡可惡，不知相去幾許也。聖人無憂，即無畏也。人之所畏者，畏其絕學之難也。豈可畏人之畏，而不求其絕學乎？故曰：「不可畏畏」。

先天大道，如洪荒之未開，無為而成，不言而治。故眾人皆臻淳厚之化，熙熙然相安相樂也。共食其德，如享太牢。同遊其宇，如登春臺。此雖華胥風俗，無以加焉。聖人曰：我獨淡泊恬靜，杳無朕兆，若嬰兒之未成孩也。乘乘者，與道相乘，故曰乘乘。上下升降，個中運行不息，若無所依歸者然。故眾人皆有餘地可求，而我獨於此中，獨如遺世特立者然。則眾人皆智，我獨若愚也哉，夫亦大巧若拙也。忽兮如天地之冥晦，颭兮覺往來之無定。由此觀之，是眾人皆有所用，而我獨昏悶，飄然若愚頑而鄙樸者。人不與我同，我亦與異也。一粒陽丹，號為母氣，我獨求而食之，以致長生。是眾人之不如聖人，即如唯阿善惡之相去也。此聖人之所以獨鳴其絕學也歟？

【太極拳修煉體悟】

修養生之道者的意識形式與常人所用的方法則完全相反，那就是使自己的後天智慧之光儘量的收斂，去趨於意識的「無知無欲」，從無知無欲中去促成大知大覺，大徹大悟。不僅如此，無知無欲又促成了身體的中和而健康長存。由於歷史原因，我們背棄了大道。仁、義、禮、智、信也受到了外來文化的挑戰。痛定思痛，我們應該重新學習道德經。弘揚我中華傳統文化，為自己、為他人、為家、為國，修神、養性、全命，完善自我。這兩章說明了一個道理，修道應該靜心、凝神。心不外馳，平心靜氣。這也是練習太極拳的基本要求。許多人練太極拳非常努力，練了多年，功夫未見提高。一個很重要的原因，就是拳理未明。太極拳是道家修道、證道的載體，他的理論就是建立在修道之上的。修道要求我們絕聖、棄智、棄利、心平氣和，修養中和之氣。有許多人也學會了一套拳架和推手，由於盲師的誤導，太極拳的許多理論是似而非。有人認為看得懂拳譜，可以自學了。拳譜是前輩的練功總結。功夫達不到一定水準，是無法理解的，甚至是南轅北轍。我有個朋友，跟名家練了20多年，結果對太極拳圈兒理解不到位，而無法進步，當我給他示範了拳的圈以後，他才如夢初醒。太極拳是逆練，任何聰明

才智只能耽誤你功夫的進展，學者不可不知。

通過修煉太極拳，可收斂一身之氣，使心意、內氣、身形三合為一，由此袪除疾病，達身心健康之條件。通過修煉太極拳，又可由懂勁而感悟自身陰陽狀態，把握陰陽變化之機，從而可進一步體會事物陰陽之變化，悟解天地陰陽之翻覆。掌握由有形去感無形之方法，才可能進入道門，而探自我先天精氣神莫測之蹤跡。通過修煉太極拳，才對宇宙生命大道有所認識和理解，才能知曉何為本、何為源，瞭解何為末、何為流，由此才能進入回歸生命本源之道。

二，簡單理解為所知為所做，所做為所知，換言之，用行為來驗證、體現自己的所知。太極知行合一是太極文化的核心內涵與價值。是檢驗修習的結果，知行合一的意思「身心不諧，由養生進入修心，由修心達至悟道。

【討論】

弟子羅某：高高在上、呼來喝去，跟卑躬屈膝、唯唯諾諾相差能有多遠？世人總是有各種

顧忌，好像逃避不了一樣。（人的心態）自古以來如此，將來也會一直這樣下去。眾人熙熙攘攘像參加宴會，像春遊登臺觀景一樣高興。而我卻一點不受其影響，獨自呆在一邊，混混沌沌，像一個還不懂事的嬰兒，懶懶散散，像是心無所歸。眾人都錢貨豐足有餘，而我卻像被遺忘了。我真是一個愚蠢的人啊！世人都在炫耀自己，我卻迷迷糊糊；世人都一副精明強幹、明察秋毫的樣子，我卻默不作聲、悶聲悶氣。（這社會現象）像波濤洶湧的大海一樣動盪不安，像狂風卷起的煙霧一樣一直停不下來。世人都洋洋自得，我卻顯得愚頑鄙俗。我獨獨與眾人不同，因為我只珍視「道」的滋潤。

本篇看上去像是老子在自怨自艾，其實是老子深知修道之人與俗人的天差地別，告誡後學必須明白學道之難就在於你與俗人的格格不入，修習者只有有充分的心理準備才會免受世俗的干擾。欲領悟太極拳真諦，除了長期堅持不懈，還要明白不受世人理解是常有的事，必須有一顆堅定不移的心才能到達彼岸。

弟子羅某：「大智若愚，大巧若拙，遠離喧囂，遠離紛擾，迷迷糊糊，無形無相，恍恍惚惚，得意忘形，拒絕外侵，獨守本心。」——這篇「絕學」是「絕聖棄智」的延續。近一週忙

於裝修門市，練拳略顯懶怠。只練早上一個小時身體有點兒不答應，下午總是有丹田氣動如雷的感覺，只好選擇在6點左右加練一把。理解了董英傑所說：「練拳至此境，恐欲罷之不能矣。」接上週腰腿出現「筋骨運動」的輕靈感，本週多次感覺全身都有「筋骨運動」的感覺，此時身體倍覺輕靈自如。理解了張彥所言：「欲要周身無有缺陷，先要兩肘前節有力」的意思是：要內氣充足達於腕指，全身一氣貫充方能「周身無有缺陷」。

弟子萬某：開篇的第一句講了絕學無憂。就是要讓我們斷絕自己博學的，多聞的想法和念頭。去修養生之道。這樣我們就不會再有憂患出現。在後面很多用對比的方式講別人是什麼樣，修養生之道的是什麼樣。如俗人昭昭，我獨昏昏。俗人察察，我獨悶悶。。通過對比的方式。講出了人的兩個狀態。很多人會想，如果說我隨時隨地都是這樣，悶悶的樣子。那活著是不是比較無趣。這個問題困擾了我很久。覺得修養生之道，一定要非常的與眾不同。隨著時間的推移。我明白了一個道理。我們不需要二十四小時都是在那種狀態。前不久看了一個電視節目。裏面有一個人說怎樣評判一個好演員。就是在臺上和臺下兩個狀態。在臺上他們隨著角色

了塵子：勿忘勿助，順其自然，湧泉、百會、勞宮放入圈中。

的變化演出各種狀態。而在台下完全看不到他臺上的那種狀態。比如在臺上演壞人的人。在生活當中卻非常的和善如果在台下還有臺上的那個狀態，那就是掛相了。就像京劇演員，在生活當中不會走臺上的那種步子一樣。。我們修行打坐，靜坐時斷絕一切外感平息下自己所有的念頭。達到絕學無憂的狀態。而在生活當中是什麼樣的人就做什麼樣的人。不知道可不可以這樣理解。如果是這樣是否是離修行的知行合一，相去甚遠？

了塵子：我們練拳、站樁鬆不下來，主要原因是心鬆不下來。靜心斂神才能守真元，絕學才能無憂。為鬆而鬆，為靜而靜反而不靜。修行的知行合一就是後天返先天，這一章主要講修煉為本，這是個後天返先天的全過程。

我們成人以後因七情六欲導致意識不停的外泄。使我們心不能靜，身心無休止，進而被無謂消耗。久而久之，健康離我們越來越遠。這一章老子教我們獲得健康的方法。即絕聖棄智、絕仁棄義，絕巧棄利。這是老子對我們的忠告。靜心斂神守真元才能不斷進步，氣以日積而無害，功乃久練則有成。

第二十一章 孔德章

（二〇一七年六月十日）

【原文】

孔①德②之容③。惟道是從。道之為物。惟恍惟惚④。恍兮惚兮。其中有象⑤。恍兮惚兮。其中有物。窈兮冥兮⑥。其中有精⑦。其精甚真⑧。其中有信⑨。自古及今⑩。其名不去。以閱眾甫⑪。吾何以知眾甫之然哉。以此⑫。

【注釋】

① 孔：甚，大。

② 德：「道」的顯現和作用為「德」。

③ 容：運作、形態。

④ 恍惚：仿佛、不清楚。

⑤ 象：形象、具象。

⑥ 窈兮冥兮：窈，深遠，微不可見。冥，暗昧，深不可測。微小中之最微小。

⑦ 精：最微小的原質，極細微的物質性的實體。

⑧ 甚真：是很真實的。

⑨ 信：信實、信驗，真實可信。

⑩ 自古及今：一本作「自古及今」。

⑪ 眾甫：甫與父通，引伸為始。

⑫ 以此：此指道。

【呂洞賓注釋】

孔，空也通也。恍光之密。惚幾之微。道雖恍惚而其中有象。下文恍惚。又以離珠之流動言也。蓋離中真陰。是為恍惚中之物。坎中真陽是為窈冥中之精。二者性命之宅。道義之根。

孔德之容者此也。三五之精別於凡精。故曰甚真。信陰陽遞運不失其候。名體物而在不易其

稱。閱、觀也。甫、始也。太上自言。以此能知萬物之始。則道豈能外是而他求哉。

孔：空也、大也。至空至大之德器，其中能容妙物，故大道從此入焉。道之為物也，恍惚

無定。以言離性，本無象也。乍恍而乍惚，無象者若有象焉。乍惚而乍恍，無物者已有物焉。

或謂惚兮恍，恍兮惚，是合象韻。恍兮惚，惚兮恍，是合物韻。而不知聖人立言，字法顛倒，即寓道法顛倒也。

惚兮恍，是性之本象。恍兮惚，是性所種之物、以男下女，交媾成精，一物也，實連二物也。

故有象在上句，有物在中句，有精在下句。句法又寓道法也。夫精為性火下照相感而生，乃能

露出坎情，然實微妙難測，故曰窈兮冥兮。窈冥之精，乃是真精。欲得真精，須知真信。故其

中先有信焉，浩浩如潮生，溶溶如冰泮。修士於此，候其信之初至，的當是精，即行伏之、擒

之。時刻無差，金仙有分矣。一名真金，一名首經，一名真水，一名神水，一名真鉛，一名鉛

氣，一名白虎，一名虎氣，而不出乎真精也。所以自古至今，此真精之名，諸經不能抛去。於

是以一物之真，觀萬物之理，無非重此初氣者。以閱眾甫，即察眾物之初也。故又曰：「吾何以知眾甫之然哉？以此」。

補注：章內四舉其中，可知一孔玄關，大道之門。造鉛得丹，不外乎此也。

【太極拳修煉體悟】

孔德這孔竅被疏通的程度，是隨著養生之道者所處的心神狀態之變化而變化的。對道的實際存在，只能以恍恍惚惚的狀態去感知它。當心神處以恍恍惚惚的狀態時，道就會從中顯示出忽忽恍恍的形象。這一切又是那樣的真實，其中有物、有象、有情、有信。這一章主要講述了內功的修煉，在中和虛靜的狀態下，修習者能真實的感覺到道的客觀存在。

「鬆、靜、沉、轉」為練習太極拳的基本要求，要把它刻在腦海中，落實在行動上。在學習老師拳架的過程中，要細心模仿，悉心領悟動作要領，發現問題及時糾正。太極拳架中包含有極豐富的內容，要掌握這些內容，需要長期反覆練習才能做到。因此說，拳架為母。練習太極拳一定要在拳架上下功夫。

每天反覆盤拳架，在拳架正確的前提下，如有可能，儘量多練。

同時，要不斷領悟內在的東西，練悟結合，「拳打千遍，其理自現」。練習拳架有一個「從外引內，以內帶外」的過程。開始時，只能外形劃大圈，而後逐步產生內動，每個動作先有內動，再有外動，環環相扣，無始無終，動作沉穩，柔棉，一動無有不動，一靜無有不靜，內外合一，周身一家。只有這樣，才能逐步提高自己的太極拳水準。

這是十多年前的貼子

附：心靜是練好太極拳的關鍵

一、淨心：排除雜念，意念專一，精神飽滿，情緒安祥，做到視而不見，聽而不聞。拳論中說：心靜則神明，意注則神往。只有在意靜的情況下，才能使大腦皮層處於一種特有的相對平衡狀態，充分發揮「神」的自然本性，有助於調諧、恢復大腦與內臟、肢體間的正常功能相一致，從而提高全身各組織器官的協調功能，並有益於身心健康。

二、神宜內斂

神是人的精神、意識、知覺、行動等一切生命活動總的外在表現。它主要通過眼神、面

色、表情、動態、語言等方面表現出來。中醫學家認為，精、氣、神為養生「三寶」。故有

「天有三寶日月星，人有三寶精氣神」之說。「得神者昌，失神者亡」，得神表現為精神飽

滿、神采奕奕、面色紅潤、語言清晰、兩目靈活、精力充沛、目光有神、反應敏捷、活動自

如、呼吸平穩、頭髮黑亮、肌肉豐滿、四肢有力、腰腿靈活、胖瘦適中、思維敏捷、記憶清

晰。相反，如果精氣不足，血脈虛弱或正氣不足，病情深重，則表現為失神，即無神。無神者

表現為精神不振、面色萎黃、語言無力、雙目無光、瞳仁呆滯、表情冷漠、反應遲鈍、呼吸異

常、身體瘦弱、記憶減退、頭髮萎軟、步履艱難、四肢無力、過度肥胖、思維遲緩。

神的收斂：「今時之人常以酒為漿，以煙為客，以色為欲，或醉後入房，欲竭

其精，耗散其真，不知持滿，不時御神，務快其心，逆於生樂，起居無常，娛樂無節，故半百

而衰，如常能收斂心神，循「虛邪賊風避之有時，恬淡虛無真氣從之，精神內守病安何來？」

之古訓，以時志聞而少欲，心安不懼，形勞不倦，氣從以順，各從其欲，皆得所願。故，美其

食，任其服，樂其俗，高下不相慕，其民故曰樸。是以嗜欲不能勞其目，淫邪不能惑其心，愚

智賢不肖，不懼於物，故合於道。而內斂是一種修為的結果，所謂修為並不單指打坐、練功，

生活中善於體驗、反思本身就是修為，修為越高，內斂的程度就越高，心靈的平靜程度也就越高。內斂所表現的外在的淡定與內心是一致的，不會出現心理問題。

內斂的結果：結聚精氣以至柔順，可以像嬰兒一樣，所以在老子看來，嬰兒的特點就是能夠結聚精氣，這是神情內斂的另一種表達。每一個嬰兒都是內斂的人。自我實現的人也是內斂的人，他們經歷了絢爛以後，重新回到像嬰兒一樣安詳而自由的境界。每一個正常人一定程度上都具有一些內斂的特點和內斂的時刻。

太極拳吸收了中醫的氣血論。氣血論主要講涵養人的元氣，練正氣，練內氣，認為氣血和暢，百病不生。用現代醫學解釋，就是血液迴圈、經絡迴圈順暢，人體免疫力增強，就能健康長壽。「神宜內斂」主要講的是神不要渙散，要聚集專注。練拳時，要沉著鬆靜，從容安逸。拳論說的「內固精神，外示安逸」可以說是對「神宜內斂」的解釋。用現代的話說就是要聚精會神地打拳。「神宜內斂」還包含了練拳時不張揚、含蓄的意思。這是太極拳的特點。也是我常講的修性復命守真元之意。

真元：1、真元是真氣凝煉的結果，而真氣則來自於修煉者對自身不斷散失先天能量的保持。所

以原則上修煉者修煉的時間越長，體內能存儲並瞬間釋放的能量越多。由於真氣來自於自身，能夠保

持自身的真氣，使得機體的代謝變慢，所以與其他拳種相比，比如南拳、長拳，有著很明顯的區別。

修煉者通常都老得慢，當真氣充盈全身，無法再存儲時，真氣就轉化為真元存儲，不同的

功法轉化真氣的方式方法，以及在身體中轉化的位置不同，效率和存儲容量的擴展性也不同，

大體上，幾乎所有功法轉換的位置都在氣海丹田的位置，因為那裏的血脈相對心臟要少很多，

但是相對於其他位置，要豐富很多，而且即使發生意外的話基本上不至於喪命。大多數功法只

能催動真氣在體內的流動，只要停止行功，凝聚的真氣就會再次散失，所以修煉的意義其實一

直在於主觀上把本來要散失的真氣驅趕到一個便於提取，而又散失得慢的倉庫（丹田）。

2、真元，見《景岳全書•十問》。指腎所藏之元氣。腎位於下焦，故又稱下元。指人的元

氣。唐元稹《韋氏館與周隱客杜歸和泛舟》詩：「時物欣外獎，真元隨內修。」宋蘇轍《病

退》詩：「病根欲去真元在，昨夜夢遊何有鄉。」元，一本作「源」。《剪燈新話•牡丹燈

記》：「今子與幽陰之魅同處而不知，邪穢之物共宿而不悟，一旦真元耗盡，災眚來臨，惜乎

以青春之年，而遂為黃壤之客也，可不悲夫。」

心一堂 武學傳承叢書

280

弟子羅某：道之顯為德，沛然宏大的德，它的形象是跟隨著道的。「道」恍恍惚惚，並沒有固定實體。我在其惚惚恍恍中，感覺到有隱隱約約的形象，在其恍恍惚惚中，感受有流動的物質，它深遠昏暗，但我們能洞察到其中有精（精華），這精華真實存在（雖然難以證實它），因為它有實實在在的信號（讓我們感覺到它）。雖然「道」飄渺難尋，然而從古至今它的名字一直存在（古人也許沒有統一的命名，老子給它定了個名字：道），因為（從古至今的人們）靠它來探究萬物之始。我們從哪里下手探尋萬物的開端呢？唯有「道」。

太極拳從無極（恍惚之形）中找到形象，形象陰陽變幻以成拳形（太極）；於虛靜（恍惚之態）中找到「信」（感覺），跟著感覺走架行功而求「質」（精）的積累昇華（而成氣），正合於老子本篇的描述。

學生何某：了塵子（先天太極）這第一條，淨心，排出雜念，意念專一，尤其是前兩句是很難做到的，除了真正放下一切，靜，空，這帖子是我們值得好好學習的。

弟子羅某：了塵子（先天太極）這篇講沒有絕對的「有」和「無」，有和無也是陰和陽。

陽，只有相對，沒有絕對。要尋道，只在虛靜、恍惚之中去體會，所謂「大道至簡」「有無之間」。

了塵子：從虛靜中悟道，體道，可以真切地感覺到道的存在，無中生有不是玄學哦。練拳當以虛靜為本、以圓為宗、以中和為魂、以柔弱為用、以陰陽為變。身正、體鬆、圈活、勁整為要。練拳時要遵循太極拳的各種身法，步法，待身法、步法熟悉後，進入恍恍惚惚的狀態。

眼裏看不見人，耳朵聽不到聲，靜心感知體內氣血的流動。這是一種」每天積累精氣，疏通經絡。久之精足、氣充、神旺。太極功夫自然上身，這時可學習推手。在不丟不頂的狀態中，實習太極拳的各種技法，手、眼、身、步，體會太極拳沾連粘隨、力從人借、勁由脊發、用意不用力的奧妙境界。致此才能體會到道德經所說的那種境相非虛也！

太極拳法，遵老子之大道，首以自然為要旨，然後能達致輕鬆。其根基在道家之養生法，而參合以儒家之學，蓋學道在返人先天之靈性，而學儒以養人敦厚之性情也。其要在於合乎人體，順應自然，鬆而不懈，以達致天、地、人三才合一，而非刻意求之。

凡習太極拳者，必論形，論氣。論其法曰：「以形順氣，以氣正形。」此據醫家經絡學說

也，習者每一舉動，皆要氣順，初習拳式者皆要合人之先天生理，骨節要照，不照則無力，形順則氣順，形不順則氣亦不順。惟其如此，方能內氣增生，氣正順形。至此一階段，則更為精微，其形差之毫釐，氣即不暢，故習者應以內氣運行之感，校定形之正否。

弟子何某：了塵子（先天太極）說一下昨天的帖子，就是一點，一般小腿都放不直，膝蓋都有點偏，如果想放直有點刻意，自然的時候我發現小腿一般都不很直，可能高樁才直是不是，但是矮樁才能使胯圓轉，不下矮樁不知道裏面還有內在很多的東西吧，對與錯請指正。我的意思是帖子裏說的校定形之正否。

了塵子：小腿直是一條非常重要的法則，這也是本門獨有的一條法則。小腿直包括四個方向，前後左右。看看師爺的拳照，功夫不到無法都直，相對直就可以了。

弟子羅某：欲要真元凝結，先要真氣充盈；欲要真氣充盈，先要積精累氣，欲要積精累氣，先要收斂心神；欲要收斂心神，先要心靜，欲要心「靜」，先要心「淨」。忘身物外，才能「心淨」；專注於內，方能「心靜」。這是太極拳入門的不二法則。

所以生活穩定，思想通達，是修煉的基本前提；求內不求外，捨末而逐本，是太極拳養生

的關鍵所在。

說者容易做者難，就一個「心淨」又談何容易。本週忙於生意，鍛煉略顯疏懶，進展有限。貌似進入平穩階段，多鍛煉些時間再求進步吧。

第二十二章 曲則全章

（二〇一七年六月十七日）

【原文】

曲則全。枉①則直。窪則盈。弊②則新。少則得。多則惑。是以聖人抱一③為天下式④。不自見⑤。故明⑥。不自是。故彰。不自發⑦。故有功。不自矜。故長。夫惟不爭。故天下莫與之爭。古之所謂曲則全者。豈虛言哉。誠全而歸之。

【注釋】

① 枉：屈、彎曲。

② 弊：凋敝。

③ 抱一：抱，守。一，即道。此意為守道。

④ 式：法式，範式。

⑤ 見：音xian，同現。

⑥ 明：彰明。

⑦ 發：誇。

【呂洞賓注釋】

曲則全。《中庸》所謂曲能有誠也。此句下五句之綱領。文同而義別。枉、屈也。漥卑漥之處。得、自得也。枉與直。漥與盈。弊與新。極於此則伸於彼。物理之迴圈不窮者類如斯。惟聖人以一貫萬。故可守約則能自得。即此可以知彼也。貪多則反。多疑美惡。惡其雜揉也。見去聲 此覆解上文曲字之義。見以所知而為天下式。其次則必致曲以求全。戒多而取少也。見以所行而言。是以所行而言。所謂曲則全者如此。期於道得諸已全而歸也。豈委蛇遷就之比哉。

曲則全，以減為增也。枉則直，以柔制剛也。窪則盈，謙則受益也。弊則新，剝則有復也。少則得，知足不辱也。多則惑，貪欲自迷也。此太上以前之古語，所說治身之要道也。是以聖人治世，必抱一以為天下式則焉。抱一者，不自見，不自是，不自伐，不自矜。王注以此四句頂「曲則全」，四句說殊屬妄解，而不知故明、故彰、故長、故有功，本句以解本句也。

或問：「古之句復引『曲則全』者，何故？」余曰：此太上引古人治身之語，以起天下之理，故曰「豈虛語哉」？人能敬守一誠，則天下亦必全歸其式也已。

【太極拳修煉體悟】

彎曲關節才能保證動作可以向任意方向舒展，矯枉過正反倒不易回轉。越是低窪處越容易積水，一旦下雨很容易盈滿。事物越是衰敗，就越可能被新生的事物所替代（吐故納新）。做事要憑藉以往專門訓練所獲得的豐富經驗，不加思索反會獲益良多。多思必然迷惑反而患得患失進退失據。

凡學道者，從曲而全，深究太陰之理，功到自然滿盈，曲則漸直，曲則盈，如月也。枉

者，要人純其精，一其華，精華純而生，用華不用精，固精採華。窪者，小土塘。水多則盈，

要人防溢之害。弊者，弊其著採，弊其採守，去有為之弊，存意中意，太虛中運用生化之理。

少者，一絲不著。多者，妄心極用。是去此數件，清之，一之，虛之，極之，是以聖人教人式

如此，故舉言之。不自見一己之見，亦不以自見為見地者，能相容真境，周參丹法，故明。不

自是故彰。不以一己之視聽。作為標範，亦不自視己之修行，有過他人之特逞者，故能彰明一

切。不自伐，故有功。不以己意之專，以為攻伐他人之過錯，故得為人專逞之益。人無矜，故

道生。總從不自矜中來，是以不爭。不爭者，因不自是自矜，方處不爭，到不爭時，豈

有虛謬哉。深為後人而詳說之，因曲枉窪弊少多者六字，總不過要人去有存無，去勝存樸，去

貪存實，是以不爭而歸式之。

人自有生以來，先天之神以化氣者，氣以化精，當父母媾形，精血初凝於虛危穴內，虛危

穴，前對臍，後對腎，非上非下，非左非右，不前不後，不偏不倚，正居一身之正中，稱天

樞，號命門，即易謂之太極是也。真陰真陽，俱藏此中，神之賴之。此氣靈明，髮為臟之神，

肝之魂，肺之魄，脾之意，腎之精與志，全賴之主持，呼吸依之。吸採天地之氣，呼出臟腑之氣，呼自命門，而腎而肝而心而脾而肺而腎而命門，十二經、十五絡之流通晰也。

經絡者，氣血流通之道路也。自臟腑出於經絡，自經絡而入於臟腑，從此而生兩儀，乃生腎而生骨。腎有二，左陰右陽。

腎屬水臟，水能生木；肝屬木臟而生筋，筋附於骨，乃生肝而長筋。木能生火，心主血脈而屬火，乃生心而生血脈。火能生土，脾屬土臟而生肌肉，乃生脾而長肌肉。土能生金，肺屬金臟而主皮毛，乃生肺而長皮毛。金能生水，腎屬水臟而主骨。五臟以次而長，六腑以次而生，是形之成也，因真乙之氣妙合而成，形乃氣之聚也，曲成百骸畢俱而寓。一而二，二而一，一二固不可須臾離者也。

煉形以合外，煉氣以實內，二者合一，其堅硬如鐵，自成金剛不壞之體，則超凡入聖，上乘可登。若云敵人不懼，尤其小焉者也。

故太極拳需每天一勤練習須臾不可離也，待到積精累氣，真氣充盈，煉精化氣，陰陽合一即可進入太極狀態，達不到陰陽互濟是進不了太極態的，學者不可不知！

本章主要內容體悟：在「曲」裏存在著「全」的道理，在「枉」裏存在著「直」的道理，在「窪」裏存在著「盈」的道理，在「敝」裏存在著「新」的道理，因而把握了其中的奧秘，就可以做到「不爭」。太極拳論講：虛領頂勁，氣沉丹田，不偏不倚，忽隱忽現。左重則左虛，右重則右杳。仰之則彌高，俯之則彌深。進之則愈長，退之則愈促。可見太極拳遵循了道德經反者道之動也的思想。

太極拳乃中和之道，練習太極拳要求心平氣和。而心平氣和的前提是意識要做到虛靜安寧。王宗岳祖師太極拳譜講：「太極者無極而生，動靜之機、陰陽之母也。」太極拳的運動軌跡是個圓，陰陽的變化就體現在極點上，故此陰陽變易統一於一圓中，訣曰一圓即太極是也。

太極陰陽貴在變，一動一靜互為根。本章主要講了對立的雙方，太極拳以反為正，故有上就有下，欲左先右，欲前先後，動陽必先走陰。陰極而生陽，陽極而生陰，這才是太極拳正確的修煉方法。

【討論】

弟子羅某：曲（柔曲、委曲）從而得到保全，（被）扭曲（自然有伸直的趨勢）從而會伸

直，低窪之處（先）裝滿，凋敝從而得到新生。少（不足）會得到補充，多（有餘）反而迷惑。所以聖人守其道，以此作為天下的模範：不突出自己，才能明察；不自以為是，才能彰顯（德）；不自誇，而功自然成；不自矜傲，而得長久。唯其不爭，而天下沒有能與其相爭的。

古人所說的「曲則全」，並非虛言。果行之（曲），則（全）歸之。太極拳理法：圓曲而得身形之全，扭曲蓄勁待機而發（伸直），（身）柔弱、（心）虛靜而得精，氣的補充填實，拙力化盡而新力（內勁）自生。捨己而從人（不自見、不自是），以明察秋毫。不自誇、不自矜，久持如泉水之汨汨不絕，功到自然成而得長久。不爭之爭乃「道」之性，順應之理如水之屈曲，行之自得全形。

學生秋某‧道德經第二十二章之我見。委屈、彎曲，才能保全、圓滿。兩點之間，曲線往往才是最短的。卑下能得以充盈，捨棄才能重新得到。簡單才能得到，複雜只會自我迷失。是以太極拳抱一對敵，以靜制動。不自見，不自是，不自伐，不自矜。捨己從人，隨申就曲。夫唯不爭，故天下莫能與之爭。古之所謂曲則全者，豈虛言哉！誠全而歸之。

學生吉某：應一句柔弱勝剛強，迎敵而上，只解一時之困，並不是長久之計。世事難得一

「常」心，持久亙古，守常而知明，常則處下，處曲，處柱，處窪，也是成人達己之意。

了塵子：太極拳以弱勝強，以曲就伸，皆圓動之功。兩位藏龍臥虎之作，受教了。

學生曾某：前面了塵子說到骨節對齊很重要，也很難。我覺得脊椎骨節節對齊最難了。

弟子羅某：只要沒有錯位，脊椎自然就是「節節對齊」，難的是脊柱保持正直，然後脊椎

節節拉伸，並且每一節都能感受到運動中的變化。開始是脊柱鬆開、正直，練到一定的程度又

要找勁路讓脊柱動起來，從絕對正直到相對正直，這個過渡依賴於對勁路的感受和理解。個人

理解，請師父指正。

了塵子：脊柱正直，很容易做到。難的是走圓、放鬆、伸直。

望弟子、學生明白此意。不負此道，多則惑啊！

了塵子：修者必先萬緣放下，纖塵不染，於一無所有之中，尋出一點生機出來，以為丹本。

古人謂之真陽，又曰真鉛，又曰真一之氣，即太極內勁是也。老子云曲則全，言人身隱微之間，獨

知獨覺之地，有一個渾淪完全、活潑流通之機，由此存之養之，採取烹煉，即可至於丹成。

第二十三章　希言章

（二〇一七年六月二十五日）

【原文】

希言自然①。飄風②不終朝。驟雨③不終日。孰為此者。天地。天地尚不能久。而況於人乎。

故從事於道者。道者同於道④。德者同於德。失者同於失⑤。同於道者。道亦樂得之。同於德

者。德亦樂得之。同於失者。失亦樂得之。信不足焉。有不信焉。

【注釋】

① 希言：字面意思是少說話。此處指統治者少施加政令、不擾民的意思。

② 飄風：大風、強風。

③ 驟雨：大雨、暴雨。

④ 道者同於道：按道辦事的人。此處指統治者按道施政。

⑤ 失：指失道或失德。

【呂洞賓注釋】

樂音洛，夫道不貴多言。為言有盡而道無窮也。飄風驟雨。喻其不久道統萬物而言。德則人之體道於身者也。失謂失意。三者憂樂同人。故人亦信之。結二句反言以明之。若已信不足。人亦不信之。尚口乃窮者也。

【李涵虛注釋】

希言：無聲也，又無為也。入道者，無為，自然為宗。無為則泰定，自然則恒漸。否則如飄風驟雨，雖天地之所為，亦不能久矣。況於人乎？故凡從事道途者，修德行道，均皆自然，乃能與道德為一。失即無為也，無為而為，自得無為之事。道也、德也、失也，俱樂此自然無為也。信行不足，必有不信自然者在其先也。

【太極拳修煉體悟】

道本無作無為、順其自然，以無為為宗、虛靜為本、自然為用。修道之人擁有一顆平常心，在生活和工作中求道，在虛境中得道。俗話說道不遠人，生在塵世只要一心向道，必有得之。道是客觀存在的，無論你修道與否，是何種教派，道不會因你不修而有所失。行道而有、得於心謂之德，行功日久、德自顯之。若心不能靜，縱使萬法，終究離道甚遠，有臆見橫於其中，有異術行乎其內，或執於空而孤修寂練，或著於實而固執死守，有休妻、絕糧、采戰、如此等類，不一而足，皆非正道也。我們修道是為了生活的更好，與天地，人類更和諧。那些認為修道就是打打坐，練練拳和生活沒什麼關係。這是不知何為道的原因，今天的人類科技高度發展。上天、入地、下海均非難事。可我們對自己又有多少瞭解呢？祖宗給我們留下了寶貴的道德經，他可以解決我們的一切困惑。

故從事於道者，道者同於道，德者同於德，失者同於失。同於道者，道亦樂得之，同於德者，德亦樂得之；失亦樂失之。信不足焉，有不信焉。

注釋：此章言其自然，不待作為。希言者，言貴於無，如飄風亦然。倘天心不靜，飄風即起，不能恒耳。如人之功，其

鉛方起，意即外馳，豈能恒乎。

驟雨如人之功，水方來朝，心即他向，火不能降，雖朝無益，

如驟雨不終日耳。如此用功，孰謂是先天地，此乃谷之餘。天地尚且不久，火來水散，水朝火

滅，不能合一，天地豈能久乎。人妄採後天，乾坤毫無主機。人，乃神也，神豈能返舍，無是

理也。故從事於道，言靜極之功，去有而就無，故從之靜，從之無。道者同於道，同天地不言

太虛之體。德者同於德，同天地生化萬物之機。失者同於失，同天地虛靈不昧，無言無動，而

合天地之道。同於道者，同生化肅殺之權，如人有動有靜，相生相剋，與天地無絲毫差謬，樂

自然之道，故得之。同於德者，同天地含弘廣大，無不覆載，其有容也若此。樂其然之道，故

得之。同其失，同天地虛靈不昧，風雲雷雨，無意而生，無意而散，絲毫不著，如此容靜，包

羅乾坤，聽其自然，合天地，樂我自然，希言之道，故得之。如此合天，信之猶為不足，焉有

不信之理乎，太上教人，不過體天惜己而修，忘得忘失，無容心於物也。

希言：無聲也，又無為也。入道者，無為，自然為宗。無為則泰定，自然則恒漸。否則如

飄風驟雨，雖天地之所為，亦不能久矣。況於人乎？故凡從事道途者，修德行道，均皆自然，

乃能與道德為一。修德行道必須用收斂意識能力的方法去逐步的累積勢能、而促使意識細胞變

性昇華，也即使意識細胞的場勢形式發生根本的變化。

呂洞賓的師父漢鐘離曰：「以傍門小法，易為見功，而欲流多得。互相傳授，至死不悟，遂成風俗，而敗壞大道。有齋戒者、有休糧者、有採氣者、有漱咽者、有離妻者、有斷味者、有禪定者、有不語者、有存想者、有採陰者、有服氣者、有持淨者、有息心者、有絕累者、有開頂者、有縮龜者、有絕跡者、有看讀者、有燒煉者、有定息者、有導引者、有吐納者、有採補者、有佈施者、有供養者、有救濟者、有入山者、有識性者、有不動者、有受持者、……傍門小法不可備陳。」

道生萬物，天地乃物中之大者，人為物中之靈者。別求於道人同天地。以心比天，以腎比地，肝為陽位，肺為陰位。子時腎中氣生，卯時氣到肝，肝為陽，其氣旺，陽升以入陽位，其春分之比也。午時氣到心，夏至陽升到天而陰生之比也。午時心中液生、酉時液到肺，肺為陰，其液盛，陰降以入陰位，其秋分之比也。子時液到腎，積液生氣，冬至陰降到地而陽生之比也。周而復始，運行不已，日月迴圈，無損無虧，自可延年。

本門第二代先師邢喜懷在《太極拳說》「夫太極拳者，呼吸二五之中氣，手運八法之靈

技，腳踩五行之妙方。上下內外與意合，節節貫串於一身。因而，萬千之變無乎不應。此所以根出於一，而化則無窮，太極拳之所寓焉。俾使學者默識心通，故為說之而已哉」。

內勁即是金丹，金丹又叫「靈根」，叫「聖胎」，叫「人身太極」。孫祿堂先輩把「金丹」叫「太極一氣」。「人身太極」簡稱太極，是練武「修道」、「神氣合」、「神形合」、「天人合一」所生化的產物，是經過正確修煉在人身丹田中生化的高能物質。此物質是能量、資訊的統一體。練武功和養生就是鍛煉、培養、壯大、圓滿這種能量場、資訊場。

人生在世受物欲所迷惑，身心已受到不同程度的損傷。太極拳由於強調性命雙修，她的修身、養生功能已被世人所公認。在明師的指導下，通過每天的積精累氣，修復我們受到損傷的身和心。經過不斷的修復，我們的精氣會越來越旺。經過補漏、築基、練體生精、煉精化氣、煉氣化神、煉神還虛、煉虛合道。最終實現天人合一，道法自然的境界。此時六脈暢通，身體康健！

人到此境界自然能怡享天年，達到陰平陽秘。陰陽平衡是一種動態平衡，機體隨時都會處於自身機能狀態和外界環境的干擾中，隨時都會處於動態平衡被打破的狀態中。在各種環境條件

件下，動態中維護人體機能的協調平衡就成為養生的宗旨。生命在於運動，運動的目標是達到動態平衡。而太極拳就是這種最好的運動方式。

【討論】

弟子羅某：少說話才合於自然。你看天地的作為：狂風不會一整天刮，暴雨也不會一整天下。天地況且不能持久施為，何況於人呢？因此修道之法要合乎道之性，正德之理合乎德之性，失（道德）者合乎無（道德）之性。跟道（之性）相同者，道也樂於跟他融合，跟德（之性）相同者，德也樂於跟他相合，無（道、德之性）者也道德也樂於拋棄他。所以說你如果失信（於道德），道、德也就會失信於你。修習太極拳須明「多言傷氣」之理。文武之道，有張有弛。道性若此，天地從之，人也不能逾越。所以修習太極拳也應該如此，純任自然，不勉力為之，從於「道」之性，自得道之樂。

了塵子：道德經小可修心、獨善其身。大可治國、如烹小鮮。

弟子何某：尤其是後天練太極的人最需要帖子裏說的補漏，築基才能真正提高自己。練好

太極，心態要好，心態好是一輩子，不是把心態放好幾天和一時而是永遠平和。平和的心態，需要言行一致啊！

了塵子：習練太極拳應做到虛心實腹，意氣連綿，收勢後不要說話，靜心斂神後，意守丹田、將丹田氣引到湧泉，然後復歸丹田，來往數次，待氣息歸根後散步十分鐘。然後溜溜腿，做做按摩。太極拳是我們的一種生活。在生活中修煉才會有更好的體悟。大道至簡，道法自然。不管何門何派，只要遵照張三丰和王宗岳的拳論，堅持習煉，終有所得。拳架初練時應放大，拳論有先求開展，後求緊湊之說。本門傳有練架子六要：一、身裝下紮，二、練架有繩，三、練勁圓轉，四、用勁自然，五、撚手變化，六、急毒不覺。在適當的時候，結合道德經相關內容，我會做專門的注釋。

弟子萬某：曲則全枉則定。這一張是接上一張的思想。自伐者無功，不自伐，故有功。我們練拳的時候自我意識總是難消，所以練了很久沒有功。其實人的自我意識在人六個月大的時候，開始有表現出來。這是人認清了我和這個世界關係的。一個產生的意思，可以說是自我意識也是人。認識世界的開始。但這個認識是後天性的。有先天性的嗎，肯定有。但是修養生之

道過於重的自我意識是一個很大的障礙。練太極拳，如果過於重的自我意識也是一個很大的障礙。我們練拳去掉過重的自我意識的目的是什麼呢，是通過清淨虛無的意識的培養。讓身體生形成條件反射。就是一種下意識的行為。就像有東西向我們的眼睛來以後，我們的眼睛會不由自主的閉上。等我們受力的時候，我們身體裏的圈對外來的勁有一個自然的走化。

了塵子：曲則全言人身隱微間有一點生機，只要我們能靜下心來，放下萬緣。此生機由微而顯、形成真一之炁，一曲之內莫非理氣之元，也是太極之精粹。又曰金丹、鉛汞、即太極內勁是也！積精累氣，可得此勁也。

第二十四章　跂者章

（二〇一七年七月二日）

【原文】

跂①者不立。跨②者不行。自見者不明。自是者不彰。自伐者無功。自矜者不長。其於道

也。餘食贅形③。物或惡之。故有道者不處也。

【注釋】

① 跂：意為舉起腳跟，腳尖著地。

② 跨：躍、越過，闊步而行。

③ 贅形：多餘的形體，因飽食而使身上長出多餘的肉。

【呂洞賓注釋】

跂，去智切。跨，苦故切。惡，去聲。跂，舉踵而望。跨，垂足而坐。以喻為其事而無其具也。餘食、餘棄之食。贅行、贅疣之行。自滿假者視道為無用。徒見惡於物。有道者豈為之乎。此與二十二章略同。

【李涵虛注釋】

跂：望也。跨：趨也。跂則首仰，不能久立。跨則足病，不能久行。自見自是，自矜自伐，皆是不信自然之輩，終無所成者也。以此論行道之法，有如吃飯太飽，走路太多，必不能做功夫。比之於犬，過飽則病。比之於牛，過勞則困。故曰：物或惡之也。而況於人乎？故有道者不處此也。

【太極拳修煉體悟】

此章從虛自運，不待勉強。何為跂者不立？跂者，是斜身不正，謂之跂，故不立。為何譬

跂？意邪心著世欲，猿馬不收，何能得靜？正其心，澄其意，毫無染著，故能得

靜。何為跨者不行？跨者，一腳而立，不能行也。譬此者何也？因人不漸進，如

獨腳而立，豈能久乎，是如徼後學也。不靜，安能得起。不虛，詎能得知。人若聞道，不從漸

修，焉能成乎？何為自見者不明？自有邪見，妄自為是，不規自然，豈通透內學。若有通透，

將何求之？似愚似癡，終日默默，不待勉強，自作聰明，不求明而自明也。何為自是者不彰？

自立偏見，終日妄參，其大道不能彰現，將何求彰。常存不滿之心，不生速進之心，終日自

足，豈能彰乎。要不自足，虛虛靜靜，常若蠢然，澄見底，不求彰，功到自見，此彰非外彰彩

之意，乃內中運行生化之機，方合太上本旨。何為自伐者無功？外說如滿山蒼槐古柏，樵人日

採，山之槐柏，日採不覺，月採年採，漸漸待盡，山之秀氣，漸漸消散，久之為一枯山。如人

終日目視耳聽，口言鼻嗅，身勞神損，氣耗精枯，終日不覺，久之如枯山者同。又如人妄相授

受，不歸清靜大道門頭，終日或守或放，耗水抑火，每日燒煎，其己不覺，久之亦如枯山同。

何為自矜者不長？人少靜，微有覺意，便生自誇之心，矜心一存，道無漸進，今日如此，今

年如此，終於此而已，因自矜自誇故也，焉有漸進之理，將何得漸進。有恐聞之心，存不足之

意，堅之固之，精之一之，再加一篤字，不求長而自長也，如此自然與道合也。

太極拳習練不應有主觀意識，有不少人以為網上有不少關於太極拳的文章，她們學了許多理論，認為只要堅持久練，就可以達到一定的高度。他們不明白張三丰、王宗岳祖師的拳譜，是他們練拳的體悟，不能從字面上去理解他們所說。比如本門太極講究無極、太極、復歸無極。一圓即太極，練太極者，都知道太極是個圓。但很少有人知道這個圓到底是怎麼回事。

乾隆古抄本有太極圈之密。可見這個太極圈裏頭有很多秘密是不為人所知的。你只有練到那個層次，你才能明白那個層次講的東西。在你的功夫沒上身之前，你會覺得公說公有理，婆說婆有理。這些都是初學者，難免遇到的問題。再比如中、正、平、圓，四法不同的體悟，不同的練法，這也是今天太極拳種類繁多的原因。儘管流派紛呈，主幹卻只有一個，那就是王宗岳祖師傳的太極拳。通過道德經的學習，可知張三丰、王宗岳、孫祿堂等人都是道德經的傳承者。

太極拳修煉切記自作聰明，自以為是。太極拳乃中和之道，動則分陰陽。主要陰陽有以下十對，上下、進退、開合、剛柔、出入、領落、迎抵、攻防、曲伸、虛實。陰陽之中又有

陰陽，陰中有陽、陽中有陰，雖變化萬端而理唯一貫。這就是以陰帶陽、心法上陰重而陽輕。

練法嚴格尊循一圓、兩儀、三直、四順、五中、六合、七星、八卦、九宮諸如此類的方法。當然，一般的習練者可以不用這麼嚴格。

【討論】

弟子羅某：踮起腳尖想更高，結果會失去平衡站不穩，拼命邁開大步想跨更遠，結果走不了幾步路。凡此總想要急功冒進，結果都是「揠苗助長」，欲速則不達。練太極拳也一樣，唯有順應正確的練習次序，一步一個腳印，才是「捷徑」。如果想要僭越，最後結果要麼是畫虎不成，要麼是回頭重新來過。我等宜謹記師訓：依層次逐級提高，方為良策。只要能保持意識平和，也無須以意引氣去達到平衡，實際上當意識在紛動的時候，是無法保持陰陽平衡的，只有意識的虛靜中和，才是人體陰陽平衡的標準杠杆，不求平衡則自然平衡。但願醫學界能夠重新認識這雖古老而科學的陰陽平衡理論，並能以科學的手段去達到這種平秘之目的。

弟子何某：帖子裏說到，自以為是的反而得不到顯昭，自我誇耀的人建立不起功勳，自高

道德經與太極拳—道經篇

自大的不能做眾人之長，就是說不虛心的人永遠一事不成，學太極談何容易，虛心，有內涵的人都不一定能進太極門，為什麼，找錯人，等於白學，找到明師，你，我，他，可能才尋得到，最終是自己的悟性了吧，其實只要有過程就好了，過程好，就是知足，不求結果，結果是個沒止境的。心神的中和虛靜帶來身體的中和健康之路是值得深思和學習的。

學生萬某：跂者不立，自視不章，自見者不明，自伐者無功。其實這一章我的感悟是，在修行的過程當中要放下自己的一些以自我為中心的想法和看法。如果我們的意思如同炊煙一樣不定的話是沒有效果的。我們的意識回歸於虛無。如果我們練拳或者是打坐的過程當中，要淡一些有急功近利的心，或者是主觀的心去修行是沒有好處的。承接上兩張的絕學無憂，放棄心中所想。絕學以後的狀態就是恍恍惚惚。其中有物。如果不這樣做了。或者在練拳的時候，腦子裏面卻像在開會一樣。這個動作對不對。那個動作沒有打到位。這樣的話。練拳的效果就會很差。

弟子羅某轉：李慶遠對《道德經》的理解：「毋勞汝形，毋搖汝精，毋使汝思慮縈縈。寡思路以養神，寡嗜欲以養精，寡言語以養氣。」

了塵子：道乃無為也！練拳時立身中正、虛靈頂勁、拳走立圈、形正、體鬆、勁沉。太極拳為入道之基，從陰至陽，從陽至陰，一處有一虛實，處處有此虛實。待身法合乎要求，則以太極二十四法驗之：上、中、下各八法，法法熟之，步活圈圓，則可以無為之法練之。無為之法如本章要求的，無一絲自見、自是、自伐、自矜之意。此時練拳有意無意均為假，拳到無意方為真，這時才是用無為之法練拳，如能做到則果能清靜，真陽自生也！

第二十五章　有物章

（二〇一七年七月八日）

【原文】

有物混成①，先天地生。寂兮寥兮②，獨立而不改③，周行而不殆④，可以為天地母⑤。吾不知其名，強字之曰：道⑥，強為之名曰：大⑦。大曰逝⑧，逝曰遠，遠曰反⑨。故道大，天大，地大，人亦大⑩。域中⑪有四大，而人居其一焉。人法地，地法天，天法道，道法自然⑫。

【注釋】

①物：指「道」。混成：混然而成，指渾樸的狀態。

②寂兮寥兮：沒有聲音，沒有形體。

③獨立而不改：形容「道」的獨立性和永恆性，它不靠任何外力而具有絕對性。

④ 周行：迴圈運行。不殆：不息之意。

⑤ 天地母：一本作「天下母」。母，指「道」，天地萬物由「道」而產生，故稱「母」。

⑥ 強字之曰道：勉強命名它叫「道」。

⑦ 大：形容「道」是無邊無際的、力量無窮的。

⑧ 逝：指「道」的運行周流不息，永不停止的狀態。

⑨ 反：另一本作「返」。意為返回到原點，返回到原狀。

⑩ 人亦大：一本作「王亦大」，意為人乃萬物之靈，與天地並立而為三才，即天大、地大、人亦大。

⑪ 域中：即空間之中，宇宙之間。

⑫ 道法自然：「道」純任自然，本來如此。

【呂洞賓注釋】

渾成，無偏缺也，寂，虛靜，寥，空闊，獨立，其尊無對，不改，悠久無疆，周行於萬類

而足以給之，故不殆。母字，育之也；機，一往而不留曰，逝，境遼貌而無盡，曰遠反者，其

所歸宿也，此極言道之所以為大。

故道大，天大，地大，王亦大，域中有四大，而王居其一焉。

此承上文推廣言之，道之大，不可見，天地實布昭之，王者參贊天地，體道施化，以四大

並言之，見王者所以幹三才而能宏道也。

人法地，地法天，天法道，道法自然。

法地之含宏光大，品物咸亨，則道無不濟矣。地承天而時行，天本道為運化，道體無為，

故極乎自然之致，此又承上四大之說而推論之以明，凡人皆可崇效卑，法而體道也。

【李涵虛注釋】

有物混成，先天地生。寂兮寥兮，獨立而不改，周行而不殆，可以為天下母。吾不知其

名，字之曰：「道」，強為之名曰「大」。大曰逝，逝曰遠，遠曰反。故道大，天大，地大，

王亦大。域中有四大，而王處一焉。人法地，地法天，天法道，道法自然。

混成，未破也，又無名也。鴻蒙始氣，混混無名。無名者，先天地而生者也。寂：清也。

寥：虛也。獨立乎清虛之境，而不改變其真常，無非此混成而已。一物周流，全乎萬物而不

危殆，是可為天下母也。道祖自開闢以來，已知混沌之前，有此母氣。生天、生地、生人、

生物，皆於母氣胎之。有問其名者，不知其名，先以道字字之。道從首、之，先天地而行生者

也。因字強名，又得一大。大從一、人，先庶物而首出者也。由此以及萬世，皆稱為大道焉。

大則無所不行，上乾下坤，逝將去汝。逝則無所不到，北坎西兌，遠亦致之。是道也，窮極必

返。或可出乎震，齊乎巽，見乎離，成乎艮乎。大哉！道與天、地、王同為域中四大哉。無道

不知天，天大也。無天不覆地，地大也。無地不載王，王亦大也。王居其一，一人首眾人也。

王為人主，不離乎人。人在地上，故法地。地在天下，故法天。天在道內，故法道。道莫妙於

自然，故法自然。

【太極拳修煉體悟】

道無形無相、無臭無味、無聲無息。渾渾沌沌，渾然一氣。先天地而生，無極是也。自一

而動、開天闢地分陰陽、四象、五行，包含其內。且獨立之中一氣流行，周而復始，迴圈不已。道可包天地、天地卻不能包道。道可育群生、眾生確不能育道，故為大也。道外唯天大、天外唯地大、地上唯王大。注意：此王指修者的心神。至此可知，象天法地，性命雙修，惟法天地之理，氣以為體。故曰道法自然！

修在何處？結穴在寂寥。混成物是何物？靈明隨氣而結，空洞之中，混成有質，此質虛象無形，結而成丹，謂之有物混成。何為先？何為後？積穀為後，採陰精為後，著意為後，一切有為為後。寂靜中生，虛靈中出，空洞中升，無杳中來，無有中見，虛實中成，為之先，皆謂之先天地而生。何為先天地？混元中未有天地，而天地性存，未有陰陽，而陰包陽，陽包陰，陰中生陽，陽中生陰，謂之先陰先陽，取而用之，謂之先天地。既有先天地，要寂寥何用？不寂，陰中陽不生。不寥，陽中陰不出。寂寥之中，天地合一，陰陽聚而泰交。何為不改？天地不可改，天地為獨立，至道為獨立。天地不外於道，而況萬物乎？謂之不改。何為周行而不殆？天旋地轉，周流生化，豈有崩墜乎。天地原以一氣化成，天中之天，地中之地，天中之地，地中之天，一氣混融，出於自然。道乃天地，亦是流行而不殆，天地可殆，而道不能

殆也。

何為可以為天下母？母者，以氣成道。道生天地，天地生萬物，而萬物亦本於道，是以

為母。

可以為天下之母，言其無事，不本於道也。何為吾不知其名，字之曰道？何為強名之曰大？太上亦不知何

為道，言其純粹精一，至玄至妙，不知為何名，想像自推之曰，字之曰道。

無往不包，無處不利，通流陰陽，強之曰大。何為大曰逝？逝者，無處不周，謂之曰逝。逝曰

遠::遠者，天上地下，隨道流行，謂之曰遠。遠曰反::反者，天地萬物，無不本於道而生，無

不歸於道而化，謂之曰反。生無不本於道，化無不歸於道，故曰道大。何為天大，地大，王

大？天故大也，天本於道，地故大也，地本於天，王故大也，王本於地。天地王，皆本於道，

道故大也，殊不知道亦本於自然。天所以覆萬物，故曰大::地所以載物，故曰大::王所以統

萬物，故曰大::道所以包羅天地萬物，故曰大。何為域中？域中者，天地萬物之主宰，道凝於

天，而為天之域中::道凝於地，而為地之域中::道凝於萬物，而萬物之域中::人能體道，道凝

於人，而為人之域中。何為四大？天地王道，謂之四大::精氣神靈，謂之四大。四大皆空，而

道處於中，謂之王處一焉。何為人法，天法，地法？道出於自然，人能自然，如地之靜，故常

存，謂之人法地，地得天之雨露下降，生化之機固結而常存，謂之地法天。天稟清虛之氣，凝

虛於上不動，無為而合道，謂之天法道。道本於虛無，常含湛寂之體，聽無為之生化，謂之道之自然。自然之中，有物混成，感先天地而生，凝寂寥而化，隨自然之機，而合混成之道，謂之自然。

這一章，老子描述了「道」的存在和運行，這是《道德經》裏很重要的內容。主要包括：

「有物混成」，用以說明「道」是渾樸狀態的，它是圓滿和諧的整體，並非由不同因素組合而成的。「道」無聲無形，先天地而存在，迴圈運行不息，是產生天地萬物之「母」。「道」是一個絕對體。現實世界的一切都是相對而存在的，而唯有「道」是獨一無二的，所以「道」是「獨立而不改」的。在本章裏，老子提出「道」、「人」、「天」、「地」這四個存在，「道」是第一位的。它不會隨著變動運轉而消失。它經過變動運轉又回到原始狀態，這個狀態就是事物得以產生的最基本、最根源的地方。

本章是道德經比較重要的內容。太極拳就是根據本章內容編排而成的。有物混成，先天地生，太極拳以後天之形，練成渾圓之氣。然後陰陽變易，太極象成。其大無外、其小無內、前後左右、上下皆然。太極是個混圓圈。大、遠、逝、反、保證了周而復始，迴圈不已。四大

中、人效法天地，心神只有虛靜才能感受到道的運動。這就是道法自然！太極拳是自然之道，人自成人以後，情竇初開，各種物欲令人夜不能寐，日不能寧。人生充滿了競爭，使人更加緊張。太極拳要求鬆而不懈，緊而不僵、不偏不倚，隨曲就伸。利用中和之道、平衡、消除人生的緊張，讓人恢復先天的本性。達到道法自然。

【討論】

弟子羅某：老子在本章簡單地講述了道：道先於天地而存在，無形無相，不依靠任何外力而獨立存在，而萬物莫不遵循道而存在。更指出了道法為自然。人生存於地上，而地賴天以生長萬物，天虛無縹緲而以道存在，道既獨立而又無處不在，是自然而然地存在。提出了天、地、人三者並立，把人和天地相提並論，同時指出人應該跟天地一樣順應「道」，因為道才是萬物之母。然而「道」何以化生萬物？老子明示了道因其「大」而運行不息、而無限延伸，道雖「無」，而早已有「陰陽」在其中，故能化生萬物。太極拳，法效於「道」，從「無極而生」，化生陰陽，而四象，而八卦，而六十四卦，而窮極變化，最後歸於「道」，合於自然。

弟子萬某：有物混成先天地生，繡呵繆呵。獨立而不改。可以為天地母。這一章講的就是

天地之間是怎樣形成的。也就是講道的由來。天地還沒有正式形成之前，有一種無形的混茫的

東西，它的性質獨立而永久存在，任何事物都無法使其改變。寫到這兒，我發現了一個比較奇

特的現象：有的人根據他現在所看到的事物發展向前推行，於是這群人就被稱為科幻小說家。

而有的人根據現在所看到的東西向後去推行，去推測他是怎麼來的，怎麼形成的，這一類人就

被稱為哲學家。而普通的人只能夠根據現在所看到的，用現在所看到的，沒有思考。

以前看到一片文章講的是天地，宇宙是怎樣來的，為什麼宇宙要爆炸。那個作者以男人女人交

合形成受精卵，而受精卵要長大，這個道理來形容宇宙大爆炸的必然性。這就應了那一句有物

混成先天地生。也許有人要問，是什麼東西混成了這個先天地生的東西呢？我覺得這個問題就

好像，是先有雞還是先有蛋，有點不好回答。

了塵子：第二十五章主要說的是道的特性。主要有五方面：（1）有物混成，（2）先天

地生，（3）寂寥，（4）獨立運行，（5）為天地母。練拳首先將自己放進天地間，象天法

地、立身中正，然後用大、逝、遠、返，即道的運行圈。周而復始的修煉，以獲先天一炁。修

性才能復命，只要靜心凝神，拳即道也！

學生周某：據一些修道的人說，當寂到極點的時候，就會體會到宇宙的產生，星辰的運轉，星雲的漩渦。能在靜的狀態裏，真真切切的感受到。那這個是怎麼產生的呢？有物混成，先天地生。先於「自我」在吧！

想得太多和不會放鬆，是影響人們健康的兩個重要。若要養陽，培補元氣，首先要學會——放鬆！放鬆，不僅是指身體上的休養，也涵蓋了精神層面的修持。

第二十六章 重為輕根章

（二〇一七年七月十六日）

【原文】

重為輕根，靜為躁君①，是以聖人②終日行，不離輜重③，雖有榮觀④，燕處⑤超然，奈何萬乘之主⑥，而以身輕天下⑦，輕則失臣⑧，躁則失君。

【注釋】

① 躁：動。君：主宰。

② 聖人：一本作「君子」。指理想之主。

③ 輜重：軍中載運器械、糧食的車輛。

④ 榮觀：貴族遊玩的地方。指華麗的生活。

⑤ 燕處：安居之地；安然處之。

⑥ 萬乘之主：乘指車子的數量。「萬乘」指擁有兵車萬輛的大國。

⑦ 以身輕天下：治天下而輕視自己的生命。

⑧ 輕則失臣：輕浮縱欲，則失治身之根。

【呂洞賓注釋】

此示人以持重守靜之功也。根本，君王也。輜重行者，載資重之車，藉以為遲重之喻也。以身輕天下，謂危其身而已乎，天下失臣，無以馭氣，失君無以鎮心，志以帥氣，若君臣然也。

【李涵虛注釋】

重者，水也。輕者，火也。水中生火，故以重為輕之根。靜者，定也。躁者，慧也。定中使慧，故以靜為躁之君。嘗觀才德並重之君子，終日遊行，不離輕重，欲使施用輕快也。雖有

榮觀，燕處超然，不以紛華擾靜也。奈何絳宮主人，尊若萬乘者，遽以身輕天下而忘之，全不持重養輕，全不守靜制躁。吾恐一派輕，則失賢中之真水，而火無根矣。火生於水，水為火之用，故曰臣。一派躁，則失心中之真定，而慧無君矣。慧發乎定，定為慧之主，故曰君。

【太極拳修煉體悟】

此章教人溫和弱體，靜動相宜，漸進底意思。重為輕根，是從少而多，從靜而動。須性命為重，世事為輕，先去世事之輕為根，從靜而為本，根本既固，方能重性命，如人負物，先力寡不能勝，從輕而漸重，方才得勝。人不去世事，安能全性命之重乎？靜為躁君，君者，心也。心屬火，安得不躁，煉乎靜以制之。如負自重，終日堅心清靜，行若負重者然。人能惕惕不忘，清靜真一，雖有榮觀，燕處超然，而終日不離虛靜之機。奈何人君王天下者，以身輕天下，是重末留本，妄想邪見，其國易於傾頹。身者，國也；臣者，氣也，氣為丹之根。重者，性也；輕者，命也；性為命之本。築末必先務本，謂之重為輕根。靜為躁君，何也？靜者，清而澄；躁者，妄而生。以澄止妄，以靜治躁。清者妄息，常澄其心，靜其意，清其神，如此

心則灰去，是以君子終日行不離輜重，何也？是以修真之士，終日乾乾若惕，如有重任者，一時不能拂去，若輜重者然，終日不離靜澄，而煉其主，雖有榮觀，燕處超然若何？靜中有奇景異象，雖有榮觀處，而以無為化之，澄中雖超然燕處之暢，亦以無為治之。奈何萬乘之主，何也？奈有血肉而為之主君其國者，此患也。以身輕天下，何也？是形骸之累，又有血肉主宰其身，內不能灰。外不能化，奈何有累於我哉。去心輕身，從無為治國，清靜治君，是謂奈何。

輕則失臣，何也？君不能以清靜化，國不能以無為治，溫良恭儉之臣，見其躁君，亂其國，危其邦，安肯出仕，故常隱於海國，而不化行天下，是輕則失臣。躁則失君，何也？君不能以無為治，馳騁田獵，好作為世欲之事，如此昏亂，安得不躁失其靜，而君亦以失之，不靜有為為之失也，是謂躁則失君。

這一章裏，老子又舉出兩對矛盾的現象：輕與重、動與靜，而且進一步認為，矛盾中一方是根本的。在重輕關係中，重是根本，輕是其次，只注重輕而忽略重，則會失去根本；在動與靜的關係中，靜是根本，動是其次，只重視動則會失去根本。臣即氣也──失臣形同失氣矣，躁則失君──君即神也──失君則失神矣。所以就必須：練拳當以虛靜為本、中和為魂、

以柔弱為用、以陰陽為變。身正、體鬆、圈活、勁整為要。練拳時要遵循太極拳的各種身法、步法，待身法、步法熟悉後，進入恍恍惚惚的狀態。眼裏看不見人，耳朵聽不到聲，靜心感知體內氣血的流動。每天積精累氣，疏通經絡。久之精足、氣充、神旺。太極拳修煉不外神氣二字。太極拳以後天之形，返回先天。練形初期以身正、體鬆、形圓，用意不用力為要。太極拳修煉以靜求動、以重求輕。練拳以虛淨為本、重裏顯輕。每一個動作要分清虛實。如果右腳為實，左腳、左手、右手、均為虛，且兩手之間還要分陰陽。太極拳立身中正時，腳重、手輕、頭虛領，全身成對拔之勢，身軀有膨脹之感。分陰陽時應注意陰重陽輕。即每一動作以陰為重，利用陰陽變易轉換成陽。王宗岳祖師《太極拳論》裏講：「太極者，無極而生，動靜之機，陰陽之母也。動之則分，靜之則合。無過不及，隨曲就伸。」這是太極拳的總綱，太極拳是由無極而生，無極生太極的關鍵是動靜之機。動靜之機的機在於陰極生陽，靜極生動。動則鬆沉，沉則自重。故老子曰：「重為輕根，靜為躁君。」

附·太極拳的奧妙之處！

太極拳乃易理參悟而成，故曰太極也。歷代先師創編太極拳之始，運用法天垂象而成拳理，動靜之機乃陰陽之母，佐證禦敵健身之秘傳衣鉢的自然之理。

道家「九一」真言，從深層次探討太極拳的理、角及應用方面的全部道理，值得後人重新認識，以便提高和發展。

乾上坤下

「九一」三十六字真言：「心無一塵，炁分兩儀、身含三才、肢為四象、腳踩五行、勁聚六合、動變居七、肘運八卦、交點九宮」。注：「交點」即對敵時，與人接觸之第一點。

一、心無一塵

心非血肉之心，乃百神之帥。這裏指一清為無，無在不為，靜則生慧。心空者自入虛無，心動者妄生雜念。無虛不是虛無沒有，無是達到無不不為的過程。在太極拳招拳勢上，只有意識、形成、觀念保持無我，無敵，無勢的混沌狀態，才會陰中有陽，實中有虛。

二、炁分兩儀

既氣分陰陽為呼吸之意。一吸氣，將胸腔濁汙之所吐出，再把內炁下降，在身體裏面，即為一升一降，亦分陰陽。練太極拳未開始之前，為無極混元。一動，重心落在左腳心，兩儀之行，吐納為先，拳勢才生生不息，綿綿不斷，似行雲流水，拳勢呼吸融匯在形體之中。

三、身含三才

人生於天地之間，三者合一即為三才。人曰頭頂泥丸穴，亦可得天之氣，人曰足底心湧泉穴，亦可得接地之力，人曰腹部之中為丹田穴，亦可得腎氣充盈。天氣獲靈氣、地氣獲根氣、丹氣可令壽年無疆也。取太極無極之式，用意念將氣血導引下行，至湧泉之陰柔之炁，經奇經八脈，衝開玄關一竅，有吞天接地之力，練究純陽真體，獲神鬆忘我之仙境。

四、肢為四象

無形之炁，分為內外。有形之體，分為上下。帶脈設定為陰陽太極、任督二脈便成四象。就太極拳勢而論，四門八法講究左腳實，左手虛，定中求虛實，是負陰抱陽為陰。則右腳虛，右肘垂，定中求開展，是陰中生陽，鬆開是養命護心。反之，則犯太極拳雙重病，即雙腳

同時出力，或四肢發勁，亦上下雙重則滯，必撞擊落空自跌，此無四象之合矣。

五、腳踩五行

太極拳十三勢中有前進、後退、左顧、右盼、中定為五行，即進屬火、退屬水、左顧屬金、右盼屬木，中定屬土，合為五行。火烈而猛，出腳亦跟部卷起；水柔而漩，蹬腳亦側背相端，金脆而凶，提膝亦用膝部攻人；木折易損，分腳宜順勢轉換；土立乾坤，隨勢而定虛實變幻。

六、勁聚六合

「形開氣合、形合氣開」是太極拳之不二法門。內藏存於丹田稱作斂，放是開即手有氣感，通常指尖發麻、脹。一開一合是築基，基礎完成，自會練到意到、炁到、勁到。六合者，可聚上下四方空間之真炁，為自己勁法之用。順意念而真炁遍佈周身，達致百骸，使有形之肢體反而微合，久之練成習慣，自然禦敵渾身是手，練究純體之功。

七、動變居七

即：上、下、左、右、正、反、中共七種動變形式組成一個太極拳名稱。例如：彎弓射虎

整個動作完成，包括七種動變規律的組合，並完成轉身擺蓮，此勢是意非力所為。

八、肘運八卦

手以肘分，腳以膝分。以此演練，身轉步移則變成八卦相蕩。體現五行生剋、陰陽相濟、剛柔既摩之內涵。而垂肘在太極拳勢中，極能體驗圓活的形體運籌。垂下的肘才能跟定夾脊、湧泉一起動作。肘圓而炁能自然行炁，令對手之根必浮燥無疑。

九、六點九宮

太極推手與人接觸第一點，必須接住對手來勁，九宮要接住中宮。這裏指的中定難求，故有前輩說：定無常定，不失中定。在實踐搭手時，進以自己之中定，測對手不穩之中定，尋機破壞對手之中定，為妙訣和應用之道。

「九一」真言，精粹三十六字，從一到九論述太極拳哲理的內涵關係，從內炁到外形，從演練到實戰，都從一個易字入手，讓讀者悟出練好太極拳的一些最基本的道理，使其少走彎路，達到神形兼備的整體。

我將會在今後的相應章節裏。解讀九一真言。

而「九一」真言的心意部分，更側重動，靜與炁，載錄下來與讀者共勉。

一動為善，善在若水。

一善為念，念在初動。

一念為誠，誠在篤行。

一誠為真，真在不假。

一真為定，定在守持。

一定為靜，靜在心底。

一靜為明，明在見性。

一明為清，清在不染。

一清為無，無在不為。

【討論】

弟子羅某：聖人持重守靜，常謹守本心像身負輜重一般，身處繁華也超然物外，重本心之靜而輕身外之噪，所謂「靜為噪君」。

即使是萬乘之主，如果不能持重守靜，「以身輕天下」，天下忠臣寒心，避世不出（輕則失臣）；馳騁田獵，好為世欲之事，失之於「噪」，則必自失於天下（躁則失君）。

練習太極拳，除必要練習外，若要功夫進步，宜常持平常之心，淡化物欲，方能聚氣斂神（恬淡虛無，真氣從之）。

弟子羅某半月學拳體悟：7月5日下萬州，師父主要開始按分陰陽修改我的拳式，本次修改了

金剛和雲手兩式。回來後花了兩天把自己能分的拳招一一按這種方式分了一遍，按修改後的拳式練習了五六天，由於全身氣脈隨之變動（尤其是背部變化最明顯），速度被迫慢了下來。由於意念過分集中在手上的陰陽轉換和懷中球的變化，氣浮於上、腹不下去，7月12日開始減輕上半身的意念，多關注湧泉穴，完全不管氣的運行，任其自然，目前已經恢復正常。逐漸熟練了現在的拳式，這兩天又逐漸加快了走架速度。

了塵子：你現在已經進入太極的訓練。即上下分兩儀，這部訓練完成好，才能進入四象的訓練，這也是我門內修練太極的密法，儘管，杜元化先師已將本法公佈於天下，未得傳承者只能望文興歎了。九貫加油

了塵子：請仔細看今天的帖子，體會重、輕、沉的關係。

弟子羅某：師父這篇講得特別細，應該是因為這篇很關鍵，主要說明了陰陽如何轉換和陰重陽輕的道理。

第二十七章　善行章

（二〇一七年七月二十三日）

【原文】

善行無轍跡①。善言②無瑕讁③。善計④不用籌策⑤。善閉無關鍵而不可開⑥。善結無繩約而不可解⑦。

是以聖人常善救人。故無棄人。常善救物。故無棄物。是謂襲明⑧。故善人者。不善人之師。不善人者。善人之資⑨。不貴其師。不愛其資。雖智大迷。是謂要妙⑩。

【注釋】

① 轍跡：軌跡，行車時車輪留下的痕跡。

② 善言：指善於採用不言之教。

③ 瑕謫：過失、缺點、疵病。

④ 計：計算。

⑤ 籌策：古時人們用作計算的器具。

⑥ 關鍵：栓梢。古代家戶裏的門有關，即栓，有楗，即梢，是木製的。

⑦ 繩約：繩索。約，指用繩捆物。

⑧ 襲明：內藏智慧聰明。襲，覆蓋之意。

⑨ 資：取資，借鑒的意思。

⑩ 要妙：精要玄妙，深遠奧秘。

【呂洞賓注釋】

無轍跡，不拘成跡而合於時，中不用籌策，不逆不億而自然先覺。善閉，謂凝神養氣不馳其閒。善結，謂抱一守中，綿綿不息。此五者，修道之實功，聖人之能事也。

襲，重也。《易》曰：重明以麗乎天下是也。聖人盡人性以盡物性，明乎五者之義而已。

【李涵虛注釋】

無轍跡者，自然之河車，有則存想搬運矣。無瑕謫者，自然之祖述，有則違悖宗旨矣。不用籌者，自然之火候，用籌則拘泥文策矣。不可開者，自然之內禁，可開則假閉耳目矣。不可解者，自然之凝聚，可解則勉強撮合矣。是以聖人守自然之常善，立己立人，人皆可重。成己成物，物皆可觀。襲明者，以先覺覺後覺，心相承而警悟，此之謂襲明也。故善人克明明德，不善人親之，亦以明德。不善人不知自省，善人見不善，能內自省。轉相師，轉相資也。若不以相資、相師，為可貴可愛之事，則自作聰明，雖有智慧，亦若大迷也。修身要妙，不外乎此。

【太極拳修煉體悟】

善乃人之本性，父母未生之初，就有善性，是一點落根源底時候，未有化育，就有此善，即先天也。行是發生歸鼎，先天一來，只可意取，豈有轍跡。若有轍跡，即是採取有為功夫。大道本於自然，謂之善行無轍跡。何為善言無瑕謫？善若言，即有瑕生，即有詭詐。善不言，

則瑕玷詭詐，從何而起，方得還自不言，自然謂之無瑕讁。何為善計不用籌策？淳化之民，何用刀兵。不計為善計。氣和了，先天即生，何用子午卯酉著意籌策。能善用計者，就不用籌策。何為善閉無關鍵而不可開？不閉，為善閉。何用閉穀道，通三關，開昆崙，從夾脊兩關，臍下元海，何竅要開，終日用心用意，去自搬弄，豈不惜哉！善閉者，出自自然，而關竅自然通透，自然光明。著於關鍵者，而關鍵沉於淵海；昏昏無著者，虛無之關鍵。周天為大竅，無有隔障，善閉而無關鍵，不可開而自開也。何為善結無繩約而不可解？不結為善結。著意採來，容心凝結者，不是養性命，是送性命，不是養長生藥，是自煉毒丹而害生也。終日耗後天之寶，耗竭氣散，懼寒懼暖，懼風懼濕，面金唇玉，皆不善結者，倘後有同志者，宜以此戒。聽其自然，神氣凝結，不待用意，而自從規矩準繩中而結，一結成丹，豈可解也。何為是以聖人常善救人，故無棄人？聖人是善言，善行，善計，善閉，善結底人。人者身也，是以聖人愛身，常修身而不棄身也，恐人於塵囂枷鎖之累，故常救身而抱道也。何為常善救物，故無棄物？物者靈也，恐入於有為，常存救物之心，比無為化之，故出自然，聽其生育，無向凡俗而不棄也。何為襲明？天無容心生物，亦無容心化行。人體天，無容心修身，亦無容心凝

經結，聽物之生化，是為襲明。何為善人，不善人之師？無為之人，不假造作，是有為之規

模。何為不善人，善人之資：有為之人，用意造作，為無為之榜樣。聖人修自然之道，體天之

無為，故不貴其師，不愛其資，雖有智人，體查冥而若大迷，是謂得道要妙。總不過無容心於

道，而聽自然者也。

本章以五善教人，善行、善計、善言、善閉、善結，體現無為自然，潛移默化的特徵。習

太極拳者，當以虛無為本，因時順理、自然而然。

本章的重點是老子無為而治的思想。在生活中應該順其自然，接人待物，人無棄人、物無

棄物、善待他人。老子用善行、善言、善數、善閉、善結，善於行不言之教，處無為之政，一

切符合自然。告訴我們如何為人處事。太極拳以中和之道告訴我們如何規範我們的言行，使

之，符合自然之道。

太極拳以中、正、平、圓四法。使我們緊張的人生放鬆、平和、逐漸恢復自然。人之初性

本善，由於後天社會之影響，於善亦漸行漸遠。習太極拳者，當以虛無為本，因時順理、自然

而然。太極拳以無為之道，由後天而返先天至善之境。先天一炁至也！

弟子羅某：本章中老子對「無為」昇華為「無不為」，聖人以無為而治世，達到無不為之境。這也是修道者通過對自己潛能開發獲得大智慧，類似佛家「漸悟」、「頓悟」，所謂「五善」即是大智慧的表現。而「得道」的人更會「無為」，表現為「無棄物」、「無棄人」，能從「善人」（陽）而學，從「不善人」（陰）而鑒，世間萬物皆可為我所用（萬物亦無非陰陽而已），只有「無不為」才是真正的「無為」。太極之道，亦如此，從一圓兩儀，而四象八卦，而六十四卦，善斯道者最後必臻於無招——任意拳招都能隨意拈來（無論何招都無非「陰」「陽」而已）。

了塵子：太極拳練的就是自然而然。從無極、太極、復歸無極。到自然而然。無拳、無我、渾圓一體、一氣流行。

學生吉某：本章所講是否是自然之守恆，存在即合理之意。與拳法相關聯的含義，徒兒還未有體悟。

了塵子：這不是自然之守恆。這是老子的內煉心法，善行無轍跡乃先天一氣流行。自然而

然，一切有為均不會生先天一炁。拳法是從後天到先天，用有為之術行無為之道。

弟子羅某：善人是不善之人的老師，反過來，不善之人是善人的借鑒。如果（不善人）不珍重（貴）自己老師，（善人）不愛護自己的鏡子，就算你是極其聰明的人，那也迷失了方向。

以上所言才是（學道之人）最重要的。這段以無不為之法（陰陽皆可為我所用）而解有為之事，同樣貫穿了老子的無為思想。太極拳不僅其形如水之順遂自然，其教授之法、學練之法同樣因人而異，順其自然，正如老子所言：聖人常善救人，故無棄人。本門前輩和慶喜教「二鄭」的故事就充分體現了本章的思想精髓。

弟子萬某：看來修行是全方面的。不用後天的知識和經驗來做先天的事。

弟子肖某：先天有什麼事要做呢？

弟子萬某：守中，用中，行走坐臥皆和於道。先天就是一種狀態，又不是離開這個世界，要做的事情很多，只是行事的方法方式不一樣。

弟子羅某：肖師姐在問你禪呢！我們一直在用的都是後天功夫，目標是先天，若真達於先天，就不必再下功夫了。

弟子萬某：有為無為這些詞出處就是道德經，和尚們翻譯經書時借用過去。已經和佛的原來的意思不同並且翻譯者肯定看過道德經。

了塵子：太極拳修煉是後天返先天的逆煉過程，修者當從後天有為法依太極拳手、眼、身、步、功、精、氣、神諸法一步一步練習，待到諸法熟練、精足、氣充、神旺，則可至混元階段。此時要用無為之法返回先天，道德經講的就是如何返回先天。要做的事情很多啊！

第二十八章 知雄守雌章

（二〇一七年七月三十日）

【原文】

知其雄[1]，守其雌[2]，為天下谿[3]。為天下谿，常德不離，復歸於嬰兒[4]。知其白，守其黑，為天下式[5]，為天下式，常德不忒[6]，復歸於無極[7]。知其榮[8]，守其辱[9]，為天下谷[10]。為天下谷，常德乃足，復歸於樸[11]。樸散則為器[12]，聖人用之，則為官長[13]，故大制不割[14]。

【注釋】

① 雄：比喻剛勁、躁進、強大。

② 雌：比喻柔靜、軟弱、謙下。

③ 溪：溝溪。

④嬰兒：象徵純真、稚氣。

⑤式：楷模、範式。

⑥忒：過失、差錯。

⑦無極：意為最終的真理。

⑧榮：榮譽，寵倖。

⑨辱：侮辱、羞辱。

⑩谷：深谷、峽谷，喻胸懷廣闊。

⑪樸：樸素，指純樸的原始狀態。

⑫器：器物。指萬事萬物。

⑬官長：百官的首長，領導者、管理者。

⑭大制不割：制，製作器物，引申為政治，割，割裂。此句意為：完整的政治是不割裂的。

【呂洞賓注釋】

知、見之明。守、存之固。雄為陽精。雌為陰魄。谿、山水自上下注之所。常應常靜。為不離嬰兒先天一炁所生。謂聖胎也。金之色白。黑者神氣入於幽靜之意。式法忒差也。鍊神還虛。則歸於無極。知榮、明其無與。於己谷匯川之名也。德足者無所不容。物質純固曰樸。道體如是。散而為器。一本之所以萬殊。官長君師之職。大制不割、本道以為宰制。而無所矯揉割裂於其間也。

【李涵虛注釋】

此節有二義，皆為治身之士所當知而當守者。一曰雄施雌化。《參同》云：「雄陽播玄施，雌陰統黃化。」是也。知此則能施、能行，守此則能化、能育。雌雄交感，則金藏於水，旋復水生其金。金氣足而潮信至，其勢如漕溪然。倒流逆上，是為天下漕溪之水也。然雖為漕溪之水，而陽火既進，陰符又臨，歸根復命之常德不可離也。故復歸於土釜，以養其胎嬰。

一曰雄歸雌伏。《悟真》云「雄裏懷雌結聖胎」是也。若論產物之理，陰極陽生，則是雌

裏懷雄。若論養物之事，陽極陰生，則是雄裏懷雌。雄裏懷雌者，既得雄歸以合丹，更要雌伏

以溫丹也。其勢如溪壑然，自上注下，落於溪中，故守雌之道，即如天下之溪壑，有流有歸。

此真常之元德，不可離其地者也。歸於溪，猶之歸於黃庭。復歸於嬰兒，人靜以養聖胎也。

此聖盡雌雄之理，而發其細微，復假色相以論之。白者，金精，黑者，水基。金精者，雄

陽播於雌而生者也。此精未有之先，坤母之體本虛，因與乾父交光，坤遂實而成坎。坎形已

具，月吐兌方，是名水中之金。水中之金，實賴坤母之養育而成，故稱母氣。《悟真》云：

「黑中取白為丹母」是也。母氣有白光，號曰陽光。陽光發現，即運己汞以迎之，所謂二候求

藥也。彼此相當，二八同類，擒在一時，煉成陽丹，即丹母也。然其造化在外，故丹母只算外

藥，學人以外藥修內藥，以母氣伏子氣。丹母之中，又產陽鉛，即駕河車以運之，逆回本宮，

潛伏土釜，四候和合，三姓交歡，這回快活便得長生。但法功雖是如此，而知白必先守黑，守

黑乃能知白，知白還要守黑。此中有三層妙用，足為天下式程。人能依此行之，則自然之常德

不差忒也。既不差忒，乃能歸證於無極，而煉神還虛矣。知白必守黑者，陽往陰中也。守黑乃

能知白者，陰中陽產也。知白還要守黑者，神歸炁伏也。天地萬物之理，皆是如此。故為天下式程焉。

順成人，榮事也。逆成仙，辱事也。然人當知成人之榮，而守成仙之辱。常辱之學，絕學也。虛心養氣，有如天下之空谷。能爭天下之空谷，則致虛守靜之常德，乃能足也。常德既足，乃復歸證於渾樸，而返本還元矣。渾樸之真，散見而生萬物，芸芸之盛，皆可取其材而製為器。聖人欲用其器，則為官陰陽，長庶匯，而保合之，以歸於一焉。故大制天下者，不尚分割也。

【太極拳修煉體悟】

此章何意？要人守道，分理陰陽。何為知其雄，守其雌？雄是陰中陽生，雌乃先天一氣。何為為天下溪？分理陰陽，則天下柔和。溪乃淳也。天下淳，陰陽自然分理天下，指一身而言，一身無為，常德不離。德者，道也。人本清虛，清虛陰升，清虛陽降，陰升陽降，其德乃長，真常不離，反與嬰兒同體。嬰者氣未定，知而不採，謂之知其雄。守而自來，謂之守其雌。

道德經與太極拳——道經篇

五臟未全，皆虛空也。人能無五臟者，方能知其白而守其黑也。以嬰兒為天下抱道之式，人能

如嬰兒觸物不著，見境無情。為天下式者，真常之德，無差忒矣。道得淳化，反歸於無極，而

合太虛之無為。知其白，不若守黑。白能易染，而黑無著。靜到白時，如月返晦，到晦時，收

斂之象也。知其榮，榮則有害，不知常守其辱。辱心一存，萬事無不可作，無為存辱，為天下

谷。谷者：虛其中，一身常能虛中，為天下谷，此之謂也。常德乃足，中能常白，其道常存，知

道存而反歸於樸。樸者，全完之器。樸散而成器，散者：分其樸，而聖人用之。聖人能守中精

一，則純一而不雜，為天下管轄，統天下之民，歸於一國，聚萬成一淳化無為之國，分理陰陽

五行之造化，歸於一統，則大制而不割也。一身純陽，分理陰陽，其煉而成體，豈能割乎。知

雄守雌，以柔治剛之意也。太上教人無為化淳，聽生化之自然，不假勉強也。

無論修道還是練拳，首推意念中和，而意念的中和來自於守雌，即太極拳陰重陽輕之心

法。這種心法可以舒心通絡，積精累氣。久之正陽之氣生出，由於是由陰而生，故曰守雌。復

歸於嬰兒其意有三：像嬰兒一樣無識無欲、像嬰兒一樣柔軟自在、陰陽交構成丹。太極拳在

修煉時，要求靜心斂神，無私無欲，柔順自然。輕搖之以鬆其肩，柔隨之以活其身，徐行之以

穩其步。行拳時腰為主宰，心法上以陰帶陽，身法上大圈套小圈，手、肘、肩、胸、腹、腳、膝、胯，隨身法同步轉動。

知其白，守其黑喻金水，金之色白，黑者神氣入於幽靜之意。倘能平心靜氣、凝神調息，則心液下降金水自生。太極拳習練以每天積精累氣為要，氣充神聚方可使經絡通暢，內勁貫通。內動帶動外動、到內勁的鼓蕩。這時才會真正明白知白守黑之理。

【討論】

弟子羅某：本章老子繼續闡釋陰重陽輕的道理，雌雄、黑白、辱榮皆陰陽之寓，其「常德」為知陽守陰，所謂「抱樸守一」。

「嬰兒」、「無極」、「樸」——原始狀態。人體亦如天地，出生以來，陽輕而升，陰濁而降，漸漸遠離無極。那要如何還原「樸」呢？老子明示了，唯有守其「雌」、守其「黑」、守其「辱」，為「溪」、為「式」、為「谷」，甘於最低，才能還於清虛，還於清虛則陰升陽降，還於混沌（無極）。

太極拳效老子陰重陽輕之理，以「鬆」「柔」之法，滌除濁力，漸得身體之清虛，以求陰升陽降，水火既濟。

學生周某：倘能平心靜氣，凝神調息，則心液下降金水自生。水，腎原液；風，萬物本原（人本稟風而長），此風為正氣正風。水起，風生，陽始動。這個恐怕也就是練靜功的精髓思想吧！！實際上在練習動功的狀態下也可以產生這種感覺的！

了塵子：道家修煉分五個階段：一、煉身攝氣：補漏、築基。二、煉精化氣三、煉氣化神四、煉神還虛五、煉虛合道。

每一個階段都可以驗證。

現在，我們有緣接觸了太極拳，以老子、張三丰為代表的中華先祖的智慧告訴我們，太極拳運動和你已知的其他運動模式是恰恰相反的，它要讓你做減法。它要求你動中求靜，完全放鬆，緩慢輕柔地以腰為軸，由意念引導身體內外做各種螺旋的圓弧運動，不但不用力，還要在反覆的鍛練中，逐步去除身體原有的僵硬和拙力，去除的越乾淨越好，把「有」變成「無」。

了塵子：太極拳以後天之形，引動先天之真意。逆運五行、乾坤易位、無極而太極，復歸於無極。後天識神隱、先天元神顯，抱元守一，太極功成。明白此理者，才能得太極真意。免遭岐途之誤！大道至簡、確難於上青天啊。

第二十九章 將欲取章

（二○一七年八月六日）

【原文】

將欲取①天下而為②之。吾見其不得已③。天下神器④。不可為也。為者敗之。執者失之⑤。故物⑥或行或隨⑦。或噓或吹⑧。或強或羸⑨。或載或隳⑩。是以聖人去甚。去奢。去泰⑪。

【注釋】

① 取：為、治理。

② 為：指有為，靠強力去做。

③ 不得已：達不到、得不到。

④ 天下神器：天下，指天下人。神器，神聖的物。

⑤ 執：掌握、執掌。

⑥ 物：指人，也指一切事物。

⑦ 隨：跟隨、順從。

⑧ 噓：輕聲和緩地吐氣。吹：急吐氣。

⑨ 羸：羸弱、虛弱。

⑩ 或載或隳：載，安穩。隳，危險。

⑪ 泰：極、太。

【呂洞賓注釋】

為紛更妄。作不得已。可已而不已也。神器、言其至重。妄為則反以擾民。拘執則無所變通。二者皆未適中。蓋凡物之理各有所宜。行、自行。隨從人噓緩而吹。急物之以息相扇者也。強、羸。以形質言。載、隳。以才能言。甚、太甚。奢華、侈泰。矜肆物情不一。聖人權其輕重緩急。去此三者。是以能理萬物之宜。而天下相安於無事也。

天下︰比身中也。　神器︰言至重也。　先天大道，以自然無為而成。　俗人多疑其空寂，故老

祖說此以示人曰︰人以無為為空寂哉。　吾將欲取天下而行有為之政，又見有為者之轉多紛擾，

轉多設施，無成就而無休息也。　夫天下之神器至重，以有為而多事，不如無為之少事也，故不

可為也。　為以求成而反敗，為，敗之也。　執以求得而反失，執，失之也。　天下如是，凡物皆

然。　物之在身者，或陽往獨行，或陰來相隨，或翕然而呴，或悠然而吹，或氣足而強壯，或氣

嫩而清羸，或載之上升，或隳之下降，無非自然而然者。　是以聖人行道，去過甚，去驕奢，去

泰侈。　三者皆喜於有為之病也，故去之。

【太極拳修煉體悟】

此章是教人無為，法天行事，絲毫不掛底意思，將欲取天下而為之︰天下者，一身也。　取

者，修也。　為者，無為之道也。　人若修身，心本於無為。　諸事若不造作則不能成，惟道不然，

將欲修身，必本於清靜自然之道。　如今世人，若有此小言一二著，長笑而逝矣，吾見其不得已

也。天下神器，何嘗有為，以湛然常寂，聽其自然生化，隨機靜動，故不可為也。有為必販於

性，有執著必失於命，不為不著，性命常存。凡先天氣生，聽其隨行，內應於呴，外應於吹，

出入自由，不待勉強而贏也。若有微意，非太上至玄之道，亦非不壞真空長生之道也。或載或

隳，若修清靜，隨其左沖右突，上旋下繞，待其中千穴萬竅，忽然一旦豁然貫通，方得根深蒂

固，載值於中宮，無隳無豫。是以聖人修身，必先去甚而無妄心，去奢而無繁華之心，去泰而

無勝心。心既無而一身無不自然，合太上傳道之本心，同太虛而歸真空。無為真空，安得不取

天下乎！

老子用天下喻人身，以心神喻神器。我們修道應該以靜為佳，只要靜下心來一切則自然而

然。而人最難的是無法靜心，而心不靜則無法入道，貪、嗔、癡、疑、慢是修道的大忌，必

須努力克之。修道講究道法自然。自然者，無為也。無為者，可致清靜也。若欲清靜，必須

儉抑奢。唐代高道司馬承禎認為修道必須收心，而收心的關鍵在於「守靜去欲」。這實際上是

說，修道的關鍵在於「清靜寡欲」。因為人的生命包括精神與肉體（即心與身）兩個方面。即

寡欲也。因此，如果想痛下決心而寡欲，則必須摒除聲色欲望和名利企求：必須知足知止，崇

「性」和「命」。道家主張「性命雙修」。在道家看來，修性不僅不可或缺，而且還是修道養生的基礎。而修性（即修心）的關鍵便是「清靜寡欲」，因此老子所說的「清靜寡欲」不僅是「養生之道」，而且還是養生之道的關鍵。

本章老子通過治身說明一切應該順其自然。遵循事物發展的內在規律。太極拳體現了老子的這一思想。太極拳通過中和之道，使無為的思想貫穿於始終。中華民族的優秀文化綿延幾千年，其精髓就是「中和之道」，而太極拳正是「中和之道」的載體。通過習練太極拳來修煉中和之氣，減輕身體不適、煩躁不安，有利於建立良好的人際關係，培養健康向上的精神面貌，此功效遠勝於藥石，有百利而無一弊。今天全世界太極拳練習者已逾千萬，他們在練習拳動特徵。

從修身角度來說，太極拳運動更注重於體內的修煉，在運動中以「意」為最高原則，並在「虛靜」狀態中，以潛存的方式對動作加以引導，正所謂「內固精神，外示安逸」。它的動作雖然自然安舒，但精與神，神與氣，始終是飽滿的。進一步而言，太極拳所追求的是，在無我的境界中，「不知身之為我，我之為身」，把動作與自然合為一體，仿佛我人在道中，道在我人中，使身心在冥冥之中「與道合一」，以實現對自我的超越。守中是體，變中是用。

道德經與太極拳——道經篇

透過太極拳的體用，我們懂得了為人處世之道，是練習太極拳與做人和生活之道相合，大之可以治國利民，小之可以全身遠害。我們既要知道太極拳自然、柔和、流暢、圓活等基本特點，又要瞭解「中、靈、柔、輕、活、正、穩、鬆、慢、勻、靜、圓」等基本運動規律和要求。只有這樣，知其然，又知其所以然，練習的時候才能起到事半功倍的效果。也才能如老子所說：天下神器不可為也！

術的時候，不僅獲得身體上的健康，更求得精神的安寧。

太極拳講究「中和之道」、「中正安舒」、「無過不及」、「隨屈就伸」、」不丟不頂「等。它既不刻意追求，也不過於表現，具有自然和諧的運動特徵。

虛領頂勁，氣沉丹田句，實拳法之內功也。師傳曰：寅時面南，鬆身神凝；吐納自然，撮抵橋通。，陰陽和合，攢簇五行，子午卯酉，朔望漾應，慎而密之，久行功成。人身中者不偏，二脈隱於身內，氣暢無須倚，氣行現心意。渾圓一漾而貫全身，虛感之物而寓靈動。擊左左空，擊右右空，如充氣而圓，無處受力，似簧機受壓，反彈隨勢。壓之重而彈愈強，力之沉而空愈深。

武技之道門派各異，惟內家者勢別勁異，渾身一氣如輪之圓活，虛實轉換旋化隨勢。不明此者，久難運化。堂室難窺。理用相合，太極真諦，習者不可不詳思揣摩焉。若理能守規，久恆自成也。

【討論】

弟子羅某：天下以謂一身，神器以謂金丹。修道宜順其自然，不可強為強執。欲強為者最終失敗，欲強執者反而失去。萬物各有其性（或行或隨，或噓或吹，或強或羸，或載或隳），宜順應而不能強行改變。所以聖人之道，不過分追求高強（去甚），不過分追求完美（去奢），不過分追求廣大（去泰）。太極拳練習遵循無為之道，從身心兩方面修煉提高自己（性命雙修），練拳宜根據自身感覺逐階而上，「功到自然成」。每個人身體心智差別極大，千萬不要為了超越別人而脫離自身條件，強行改變自己。師父教學，也是因材施教，講明拳理，給個大綱，每個人具體練習應該根據自身條件，努力提高但絕不強為，所謂：「師父領進門，修行在各人」。

道德經與太極拳──道經篇

353

學生周某：夫清靜者，清靜其心也。人之病根，大約在種種妄念。妄念既除，尚有多少遊思擾於胸臆。去遊思之道，惟在內觀。始而有物，至於無物，無物之極，至於無我，澄水不瀾，明月無影，以為非空，纖毫洞徹，但見光明，以為本空，冥冥默默，萬象咸具，此際著腳不得，著想不得，洞洞朗朗，玄玄寂寂。結丹之道，備於斯矣。

古人修煉，講求「行住坐臥，不離這個。離了這個，便是過錯。」「這個」指的是什麼？在日常修煉中，起碼應從兩個方面來把握：一是出世入世不失本性：二是行住坐臥的返還功夫。人類雖然是高級動物，但是從精微物質的角度去認識，仍然是稟氣而生，行氣而長。

了塵子：這是《性命圭旨》中的一句話，意為修道者要時時刻刻心悟道也。

學生何某：此氣動，而陰陽分，此氣靜而陰陽合，這個氣是外表的鼻子呼吸或是內裏呼吸，我自己感覺沒有明顯的呼吸，是不對哈，就是蘇馬蕩有其他拳種的人說要用，起來時吸，下去就呼，但我沒那樣做，只做自己的，我沒感覺的呼吸不知對與錯？

了塵子：呼吸當以自然為度。

學生周某：練習和式太極拳的一些感悟。第一需要堅持，每天都練，每天最少都在一個小

時以上。第二，心情不要急躁，循序漸進。堅持練的過程逐漸就會出現去雜就清的感覺。練功久了，心情逐漸自然靜下來了。我自己就是開始的時候靜不下來，還要用音樂進行導入。

現在已經完全不需要音樂了，自己在那一打就是8遍10遍，而且打的不想停下來（因為自己感覺舒服嘛）。第三開始的時候，確實不要帶什麼任何意念，就把拳當操著打！人的軀幹就像一個球，胳膊腿兒就像去外面繫住的四個飄帶。剛開始練的人只是讓外面的四個飄帶隨便的胡亂舞到逐漸規律的去運動。起初的亂舞是無法帶動軀幹內（太極球）的運動。當四肢的運動逐漸規律的起來的時候，就會慢慢感覺到軀幹球的運動。但這個球的運動也就是球邊和球外層的運動。最明顯的感覺應該是髖關節和肩關節的鬆動圓滑。第四，繼續的久練就會導致整個球內部的運動。球內不是球心！球內（軀體內）運動開始也是規律不太好，練的時間長了會感覺到體內（球內）這個運動也逐漸就規律起來了，有一種內臟被按摩的感覺很舒坦。但這個運動和球心之間還是有一定的距離。所以說，太極拳的練習應該是從最初的太極操。接下來的太極拳（能用四肢帶動軀體這個球的運動狀態）。接下來！我是猜的啊！應該是，四肢和軀體的運動帶動了球心的運動。這個時候的太極拳才是真正的太極。繼續猜想：當練到球心的自由運動的

時候，由球心帶動著軀幹和四肢的運動。這才應該叫隨心所欲，太極和太極拳的最高境界。和

式太極拳的練習還有一個明顯的好處，就是從第一個動作到最後一個動作是連綿不斷層層進步的，一起步就不想收式。

了塵子：我們練拳一開始，就要認真體會立身中正、圓、鬆、沉的要求，在各項身法的統

領下，由有形到無形，漸至隨心所欲。

第三十章 以道佐人主章

（二〇一七年八月十三日）

【原文】

以道佐人主者。不以兵強天下。其事好還①。師之所處。荊棘生焉。大軍之後。必有凶年②。

故善者果③而已。不敢④以取強⑤。果而勿矜。果而勿伐。果而勿驕。果而不得已。果而勿

強。物壯⑥則老。是為不道⑦早已⑧。

【注釋】

①其事好還：用兵這件事一定能得到還報。還：還報、報應。

②凶年：荒年、災年。

③善者果：果，成功之意。指達到獲勝的目的。

④ 不敢：帛書本為「毋以取強」。

⑤ 取強：逞強、好勝。

⑥ 物壯：強壯、強硬。

⑦ 不道：不合乎於「道」。

⑧ 早已：早死、很快完結。

【呂洞賓注釋】

好，去聲。其事，謂兵事。好還，殺戮必有報也。荊棘生，則井裏蕭條。可知必有凶年。

傷天地之和氣所致。善，善於為治。果，自強不息。取強兵力爭也。不得已柔巽之意。太上恐人誤以勇力為果。故詳言五者。以明之物壯則老。正強力不能久之征也。不道，不以道。早已敝之速也。

本章言行兵之利害，說明修煉有重重險阻。言其有作有為，皆因精衰氣敗，不得已而行補導之功，亦已果矣。至於百日築基，三年煉己，又至果也。抑或丹基未立，己性未明，不妨再

築、再煉，又至果也。然勿以果誇強也，持盈不已，必遭困弱。大藥將至，逾時無用。故曰物壯則老，不如早已。

人主強德不強兵，以道佐人主者，豈可以甲兵強示天下乎？然有出其兵而誇大武功者，即有入其兵而敬修文德者。天下之事，亦多好還也。惟是師到之處，荊棘皆生，覺刺傷之可悲也。軍過之餘，凶年又起，痛刀氛之餘毒也。兵豈可輕言乎哉？古人善兵者，鋤奸禁暴，去賊安民。旌旗載道，望若甘霖。果於救難而已矣，非敢強也。然果也，須絕其矜、伐、驕焉。矜則有好兵之念，伐則有窮兵之心，驕則有誇兵之想。雖果也，亦無善意也。若有善意而果，果而至於民難不已，則大兵亦不已。亦在乎力救其難而已，非示強也。又或敵氣不衰，壁壘相持，壯兵也，必為老兵，此亦殘賊吾師也。殘賊吾師，將欲誅不道，而反自行其不道也。誅不道而至於自行其不道，則不如其屯田防禦，休息我兵之為得也。世之好強者，亦嘗觀之於物乎？物壯則老，可想強必衰也。用物而使物備，是為不合於道也。不合於道，不如其早已也。

章內備言行兵之利害，而醒道妙處在一物字打轉。言其有作有為，皆因精衰氣敗，不得已

而行補導之功，亦已果矣。至於百日築基，三年煉己，又至果也。抑或丹基未立，己性未明，

不妨再築、再煉，又至果也。然勿以果誇強也，持盈不已，必遭困弱。大藥將至，逾時無用。

故曰物壯則老，不如早已。人們自恃其強，而不知謙下存心，雖與修德凝道，猶草木之堅強者

無生氣，反不敵柔脆者有生機。勢必日復一日、年復一年，光陰愈邁，精氣愈衰，欲其長享

生人之樂得乎？故曰：「物壯則老。」以此言之，自高者適以自下，自豪者適以自危，不道甚

矣！不如去其剛強之心，平平常常，安安穩穩，認理行將去，隨天擺佈來，庶幾不強而自強，

不道而有道耶？與道結緣乃大善也！一切隨緣哈。

【太極拳修煉體悟】

本章用兵事說明修煉之重重險阻，如破漏之人與年老之體，後天精氣將盡，性命何依？非

得真師口傳，萬不能洞徹精微，即得秘密。惟虛心訪道，積德累功，事事無愧，在在懷仁，以

謙以柔，以忍以下；神依於氣，氣戀於神，每天積精累氣，綿綿不絕，造到固蒂深根。決不時

而忘之，紛紛馳逐，時而憶之，切切不已。故曰：「以道佐人主者，不以兵強天下。」真氣未

曾積累，勢必似無似有，微而難測。且有不煉而氣散，愈煉而氣愈散者，皆由心有出入，似蔓

草之難除。故曰：「師之所至，荊棘生焉。」

精足氣旺陰氣難留，多年之殘疾，自幼之沉疴，其輕者或從汗液中排出，其重者或外生毒

瘡而化，種種不一，不可驚為病也。只要心安即能化氣。故曰：「大軍之後必有凶年」。修道

者應果敢故曰：「果而已矣」。

修道者不可逞強好勝，縱使得道，也要勿矜、勿伐、勿強。

這一章要人無為修道，以有為之說警告。用先天一炁來治理這個身體，這是有為，但是有

為中還要順其自然而為。炁產生以後，人只是輔助性地引導，而不是炁沒產強迫它出，也不是

炁產了以後就用猛力，才會有好的效果。

而太極拳是一種老少咸宜的運動，由於其簡單安全和良好的健身效果受到了人們的喜愛。

太極拳的修煉分五個階段：練體生精、煉精化氣、練氣還神、煉神還虛、煉虛合道。大多數人

終生處於第一階段，如果沒有明師指點則無法進入煉精化氣階段。煉精化氣階段是太極拳由無

極進入太極的關鍵。

王宗岳祖師太極拳論曰：「每見數年純功不能運化者，率皆自為人制，雙重之病未悟耳。欲避此病，須知陰陽，粘即是走，走即是粘，陽不離陰，陰不離陽，陰陽相濟，方為懂勁。懂勁後愈練愈精，默識揣摩，漸至從心所欲。本是捨己從人，多誤捨近求遠，所謂差之毫釐，謬之千里，學者不可不詳辨焉！是為論。」王宗岳祖師在四百多年前就意味深長的說道：「本是捨己從人多誤捨近求遠。」這就說明大多數人是做不到的。這樣陰陽互濟，就很難了。而做不到陰陽互濟就無法懂勁，也就無法明白何為太極。不明白太極就不可能教好太極拳。也就是說只有懂勁才能教太極拳。從渾圓功夫到太極境界，只有一步之遙，而多數人只能望而卻步了。

這是因為沒有明師的指導是不可能翻過這道坎的。故此臺灣有篇文章寫到：「大陸練太極拳脫俗的只有兩個半人。」這也說明，太極拳也不容易練成脫俗之人。從渾圓功夫到太極境界，此刻精滿、氣足、更要防微杜漸，保精惜氣，意念中和、神不外馳。當丹田氣不足時，最多練拳膝蓋受傷。而氣充後各種危險接踵而來。小則走火入魔，大則危及生命。此時練拳不可有各種意念，要調息、凝神、自然而然。則知化精、化氣、化神之旨，盡於此矣。到此地步，常常採

取，自有真陽發生，還要煉己待時，不可略有一點求動之心，則後天識神不來夾雜，即先天至陽之精，真一之氣。久久薰蒸積累，自有大藥發生，可以返老還童。只怕不肯積功累行，以立外功。俗云：不怕一，只怕積。不怕驟，只怕湊。不敢以取強。果而勿矜，果而勿伐，果而不得已，果而勿強。

以上所云是針對，練真的太極拳者，對於一般的練者不在此列，練者不必擔心。

本門有五傳十不傳之戒律，五傳為一傳忠孝知恩者，二傳心氣平和者，三傳守道不失者，四傳真以為師者，五傳始終如一者。可見學太極拳之不易也！

【討論】

弟子羅某：本章老子以兵事喻修道，道的本性決定了不能強求、濫施，清靜之法必須貫徹始終，元氣成更應勿忘勿助，順其自然。所謂：果而勿伐、果而勿驕、果而不得已。太極拳修煉以養為重（氣以直養而無害），故在元氣充足後仍然遵循勿忘勿助，不引不導的原則，走架

行功不以意識加於氣（在意不在氣，在氣則滯），意輕身自靈。

弟子羅某：了塵子（先天太極）前段時間（一個半月前）感覺從兩腿開始逐漸到達全身的只有筋骨在運動，就是這段（丹田氣不足）？那段時間感覺關節特脆弱，膝蓋最甚，我嚴格按三直要求做，目前已經過了那段了。

弟子萬某：很多人膝關節痛是因為關節沒有轉起來，要動。勁沉不下去，慢慢來，有個過程。

了塵子：羅，練拳時意念要輕，要讓筋骨運動變成神意運動。

韓某：了塵子（先天太極）氣以直養而無害，這裏的直，我理解是，正，自然，博大，浩然的意思，請師兄指正。也充分證明了拳論所說，此拳是養氣之功而非運氣之功。

了塵子：氣以直養而無害，功乃久練則自成。

學生秋某：以太極修身者，不以力強欺他。其事好還，在於斂己。若力量外發，必然失中。失中失本，授人以柄。善者果而已，不敢以取強。

夏老師：請問「果而勿矜，果而勿伐，果而勿驕，果而不得已，果而勿強。」我們該怎麼

理解？

了塵子：這是以用兵之事言修煉，修煉需謹慎之，古云一將功成百骨枯，以此思之，兵危事、戰凶機。 老子以兵事言修煉，修煉若方法不對輕則傷身、重則填命，故不得不慎。 若有善緣種的善果，須不可自恃、自強、自矜、自伐，需凝神平氣，小心靜守，認理行將去，隨天擺佈來。 每天積精累氣，久之可修性復命也！

第三十一章　佳兵不祥章

（二〇一七年八月二十日）

【原文】

夫佳兵者①。不祥之器。物或惡之②。故有道者不處。

是以君子居則貴左③。用兵則貴右。兵者不祥之器。非君子之器。不得已而用之。恬澹④為上。

勝而不美。而美之者。是樂殺人。夫樂殺人者。則不可得志於天下矣。故吉事尚左。凶事尚右。偏

將軍居左。上將軍居右。言以喪禮處之。殺人之眾。以悲哀泣之⑥。戰勝以喪禮處之。

【注釋】

① 夫佳兵者：兵者，指兵器。夫，作為發語詞。

② 物或惡之：物，指人。意為人所厭惡、憎惡的東西。

③ 貴左：古人以左為陽以右為陰。陽生而陰殺。尚左、尚右、居左、居右都是古人的禮儀。

④ 恬澹：安靜、沉著。

⑤ 悲哀：一本作哀悲。

⑥ 泣之：到達、到場。

【呂洞賓注釋】

此與上章皆一時之言，三句乃一章之綱領。佳兵猶言利兵也。是以君子居則貴左，用兵則貴右。兵者，不祥之器，非君子之器，不得已而用之。恬淡為上，勝而不美，而美之者，是樂殺人。夫樂殺人者，不可得志於天下矣。故吉事尚左，凶事尚右。偏將軍居左，上將軍居右，言以喪禮處之，殺人眾多，以悲哀泣之。戰勝則以喪處之居，平居恬淡鎮靜而不擾，左為陽，右為陰，兵，兇器，故尚右，同於喪禮。殺人過多，非禁亂之本心，雖勝必戚，見仁慈之無已。此承上文反覆申明之，欲人懲不祥而廣好生，賤武勇而崇仁義，其丁寧之意至深切矣。而後世且以申韓刻薄之學，歸咎於道德，不亦謬哉。

【李涵虛注釋】

佳之為言祥也，佳兵而曰不祥，兵尚可好乎哉？兵之為害也，無物不惡，以其籌策繁而滋擾多耳，有道者豈居此好兵之名乎？是以君子處世，燕居則貴左，左為吉也。用兵則貴右，右為凶也。益以見兵之不詳也。夫兵原非君子之器，然有不得已而用之者，救難為上。勿意躁而情濃，亭幛蕭然，恬淡而已矣。即或制勝凱還，終不以兵為美事。若以兵為美事者，其胸中必好殺人者也。嘗觀於人事而慨然矣，吉事尚左，凶事尚右。左為陽而右為陰，陽主生而陰主殺也。故軍中有上將軍，有偏將軍。偏將軍之徒，非得上將軍之令，不敢攻殺。是知偏將軍之有生意也，故其位居左。上將軍之有殺機也，故其位居右。居右者，喪禮也。天下不祥之事，莫過於喪禮。故以喪禮處上將軍，而戒其勿輕殺焉。噫！一將功成萬骨枯，其事可為痛哭也。故殺人之眾，以悲哀泣之，戰勝以喪事處之。太上之心，即天地好生之心也已。

愚按：章中喻意，蓋言女鼎不祥，未可用耳。然其論用兵之害，亦痛絕。

這是以四象說陰陽。凡物貴陽而賤陰——左為陽，生氣也，右為陰，殺機也。春天屬木，代表氣體向四周擴散的運動方式。春天，花草樹木生長茂盛，樹木的枝條向四周伸展，養料往枝頭輸送，所以春屬木。秋天屬金，代表氣體向內收縮的運動方式。金的特點是穩固，秋天收穫，人們儲蓄糧食為過冬作準備，樹葉凋落，所以秋屬金。本章和上章都是以兵事論修身。佳兵而曰不祥，兵尚可好平哉？兵之為害也，無物不惡，是以君子處世，燕居則貴左，左為吉也。用兵則貴右，右為凶也。益以見兵之不詳也。夫兵原非君子之器，然有不得已而用之者，救難為上。左為陽而右為陰，陽主生而陰主殺也。故軍中有上將軍，有偏將軍。是知偏將軍之有生意也，故其位居左。上將軍之有殺機也，故其位居右。居右者，喪禮也。天下不祥之事，莫過於喪禮。可見修身不當也會引來殺身之禍也。

本章教我們修煉時不要忘記後天之氣只能引出先天之炁。有為是術，最終目的是無為。比如休妻、絕粒、枯坐、辟穀，這些都是有為法，不但對身體不利反而有害之。左邊為生氣，右邊為死機。故修者不可不知。

許多練太極拳者，有此還是大師。被有為之術傷害了身體而不知。

故太極拳修煉以中和之道為魂也。　練太極拳時保持身體中正，頭虛領、肩內合、腋空、含胸拔背，腹微收，尾閭正中、胯外翻、小腿正直，腳踝放鬆、腳微內扣、身有頂天立地之感。

太極拳的守中觀首先要「中定」，有中定就有了一切，太極圍繞中定運，萬法皆由中定生。太極拳的中定就是身法中正，要求腳跟立定，重心穩定。腳跟立定，可培養習練者的自立自主，自尊自強的主體意識。重心穩定，可培養習練者無過不及，隨曲就伸，不偏不倚的品性，在動態中恰當地把握住自己，並運用到日常生活之中。做人為人站得正，立得穩，說得體的話，辦得體的事，公正不阿，不卑不亢，能圓融又能立之不倒。如道之祖師老子所言：「虛而不屈，動而愈出。多言數窮，不如守中。」無論是說話做事，還是修煉功夫，都按老子的思想來指導，太極拳的守中理論和實際都很有意義。本門太極拳架的傳承中，特別提倡三直，即頭直、腰直、小腿直。「拳從心中起，落在鼻尖中」。

太極拳練的是內勁，而練法不是練勁。要想得內勁，必須神意內斂，意要有沉於丹田，行於身體的知覺，即是意念推動身體運行過程的知覺。卸淨全身所有後天力與習慣的干擾，這樣，意與知覺才能通暢。

《太極拳論》說：「極柔軟然後極堅剛」，指的就是身體肌肉不產生

收縮力量，放鬆才能柔軟，然後神斂入骨，固守成堅剛。內勁特點是外柔內剛，這樣才能剛柔相濟。《太極拳論》一再強調「在意不在力」，只有克服了後天一切的人為，先天潛能——內勁才會被挖掘出來。有了柔軟的無極身體，爆發的內勁才會像揮舞的皮鞭，彈抖柔韌清脆，無有一絲僵硬。要像皮鞭那樣柔韌，就一定得有嬰兒那樣柔韌的身體。即復歸嬰兒。意念求內勁只能軟弱中求，不可用意強烈。有了內勁知覺，保持內勁、練意，不可練內勁。如果用意練內勁，久之內勁即僵硬。武禹襄拳論「全身意在蓄神，不在氣，在氣則滯。尚氣者無力，養氣者純剛。」明確指出，太極拳是練意，自然歸神。「不在氣」的「氣」是指內勁。故練意不練神，求勁不練勁，崇尚內勁者，不能有拙力。太極拳修煉當以虛靜為本、以圓為踪，以中和為魂，以柔弱為用，以陰陽為變。身正、體鬆、圈活、勁整為要。

張三丰曰：「大道者，統生天、生地、生人、生物而名，含陰陽動靜之機，具造化玄微之理，統無極，生太極。無極為無名，無名者，天地之始；太極為有名，有名者，萬物之母。因無名而有名，則天生、地生、人生、物生矣。今專以人生言之。父母未生以前，一片太虛，托諸於穆，此無極時也。無極為陰靜。陰靜陽亦靜也。父母施生之始，一片靈氣，投入胎中，此

太極時也。太極為陽動，陽動陰亦動也。曰是而陰陽相推，剛柔相摩，八卦相盪，則乾道成男、坤道成女矣。故男女交媾之初，男精女血，混成一物，此即是人身之本也。嗣後而父精藏於腎，母血藏於心，心腎脈連，隨母呼吸，十月形全，脫離母腹。斯時也，性渾於無識，又以無極伏其神，命資於有生，復以太極育其氣。氣脈靜而內蘊元神，則曰真性□神思靜而中長元氣，則曰真命。渾渾淪淪，孩子之體，正所謂天性天命也。人能率此天性，以復其天命，此即可謂之道，又何修道之不可成道哉！」

【討論】

弟子羅某：本篇接上篇，兵為不祥之器，不得已而用之，故君子貴左（陽），而兵貴右（陰）。兵有勝敗，敗則損己，勝則殺敵，故勝敗皆不祥。太極之道，貴和而忌兵，從入門修身到得氣養氣，都要以中、和為要。忌以不得已強加於身，忌以意志強加於氣，若犯此，雖逞一時之能為，而失道之根本，終與道遠離。

學生周某：左右是做何解釋？從學中國的近代史開始，一直對這個左和右分的不是很清楚。

了塵子：左右為陰陽，四象為東木西金。凡物貴陽而賤陰——左為陽，生氣也；右為陰，殺機也。春天屬木，代表氣體向四周擴散的運動方式。春天，花草樹木生長茂盛，樹木的枝條向四周伸展，養料往枝頭輸送，所以春屬木。秋天屬金，代表氣體向內收縮的運動方式。金的特點是穩固，秋天收穫，人們儲蓄糧食為過冬作準備，樹葉凋落，所以秋屬金。

弟子肖某：左邊右邊什麼意思？師父

了塵子：八卦中左為西金，右為東木。左為陽氣生、右為陽氣降，陽氣升有能量支持，陽氣降無能量支持。

弟子肖某：八卦有先後天之分嗎？陰陽是相對的吧？

了塵子：八卦有先天八卦和後天八卦之分。陰陽是變易的。後天是凡氣，先天是真氣。只有先天，才能產生真陽之炁。也才能修復身體，否則於身體不利。所謂火重就是後天凡火焚燒身體，而不知水能降火。就是後天凡火導致。

學生周某：所以說修練，修煉的是元陽元氣元精。

弟子萬某：任何事情太專注意念過重都會適得其反。任何事情都有陽極而陰的發展規律。

弟子羅某：重讀了一遍《道德經》第三十一章：兵為不祥之器，不得已而用之，故君子貴左（陽），而兵貴右（陰）。兵有勝敗，敗則損己，勝則殺敵，故勝敗皆不祥。左為陽為體為君，右為陰為用為兵。故修身養氣（君）貴左，武術技擊（兵）貴右。二者雖各有側重，然其要旨「恬淡為上」則一致。老子又強調了：樂殺人（用兵）者不可得志於天下。故太極拳之道，貴養而不貴用。因此三豐祖師也說：「願天下英雄豪傑延年益壽，不徒作技擊之末耳！」

太極之道，貴和而忌兵，從入門修身到得氣養氣，都要以中、和為要。忌以不得已強加於身，忌以意志強加於氣，若犯此，雖逞一時之能為，而失道之根本，終與道遠離。

了塵子：你悟到了太極拳的修煉核心，照此下去大有可為。

學生秋某：如果從太極拳修煉來看本章，或許可以理解為：鬥勇好勝，非武者所求；與人爭鬥，不得已而為之，淡然處之，以武勝人非故意如此，若故意以武淩人，則失武「道」，反落下乘，只得武「術」。

了塵子：煉太極拳要從有為至無為，恬淡虛無，不用後天意識。每天積精累氣，久之得先天的真一之炁。如果是身體有毛病，先天之炁會自動清理，用汗液排泄，或者用生瘡等管道化

解濁氣。真氣是養性命的好東西，夾雜了意念的氣是丹毒，害人性命，也害人肉身，因此要細微地甄別，免得危險。

學生郭某：夏老師，炁字是什麼意思？

了塵子：氣有三種：空氣、米穀之氣、真氣，真氣即炁，炁指的是先天元氣，與後天之氣分開而論。簡化字把這三種氣搞成了一種，失去了祖先創字的原意。人的生命主要是靠這點先天元炁維持，而後天之氣則是推動生命的能量，像氣功養生那樣，修後天之氣減少先天元炁消耗，從而延年。先天元炁是十月懷胎，母腹中帶出來的。通常情況下，我們並不能感知察覺和運用它。

第三十二章　道無名章

（二〇一七年八月二十七日）

【原文】

道常無名。樸①。雖小②。天下不敢臣③。侯王若能守。萬物將自賓④。天地相合。以降甘露。人莫之令而自均⑤。始制有名⑥。名亦既有。夫亦將知止。知止所以不殆⑦。譬道之在天下。猶川谷之於江海⑧。

【注釋】

① 無名、樸：這是指「道」的特徵。

② 小：用以形容「道」是隱而不可見的。

③ 不敢臣：臣，使之服從。這裏是說沒有人能臣服它。

④ 自賓：賓，服從。自將賓服於「道」。

⑤ 自均：自然均勻。

⑥ 始制有名：萬物興作，於是產生了各種名稱。名，即名分，即官職的等級名稱。

⑦ 不殆：沒有危險。

⑧ 猶川谷之於江海：之於，流入；一說正文應為「道之在天下，譬猶江海之與川谷」。

【呂洞賓注釋】

樸字解。見二十八章。不敢臣、無有加乎其上者。侯王守樸則可以恭己而理。故萬物賓服。天地相合。以下推無名之道所由來。言天地以一氣而均萬物。氤氳化醇各正性命。始制有名。既有名矣。萬殊一本。物各有當止之處。惟知止於至善。則以一貫萬。所以不殆江海為川谷之王。大道為萬物之本。侯王捨是。將安所守哉。

【李涵虛注釋】

大道無名象，純是一團渾樸。有如無極，樸雖小，然居太極之上，豈可駁而下之乎？侯王守其樸，則大制不割，萬物亦同來賓也。地上乎天，則天地交泰，而甘露下垂，不煩造治而調勻，神氣於此兩平也。氣化為液，初名金液還丹。金液之名既立，夫亦將止於土釜而養之也。知止不殆，惟抱一以虛其心，自然泰定焉。此道也，推之於天下，猶川谷之於江海，而有所歸宿也。

【太極拳修煉體悟】

道是無名的，她很小，卻無人能夠臣服他。侯王指我們的心神，心神宜清淨、虛靈。心神若能入此虛境，全身經絡便會打開。陰陽二氣自動流轉，天地合一，陰陽交媾、自然而然。而人自成年以後，物欲增加，能量消耗日益，若不能補漏，則身體漸弱。若能近道修心，積精累氣，則性命可全。甘露指生津之水，人若能收斂欲望，此水則自生。道就在我們身邊，知止指收斂欲望，能知止，經絡通，則如川流不息之江海也！

太極拳乃性命雙修之學，由無極到太極再復歸無極。本門太極圖不同於他門。它是以來知德先生的太極圖作為本門之太極圖。來知德（1525－1604），梁山縣（今重慶市梁平縣）人，字矣鮮，號瞿塘。嘉靖三十一年（1551）舉於鄉，萬曆三十年（1602）經總督王象乾、巡撫郭子章推薦，特授翰林侍詔，以老疾辭，詔以所授官致仕，有司月給米三石終其身，終年八十歲。

其名、事在《明史》中有記載，是繼孔子後，用象數結合義理注釋《易經》取得巨大成就的惟獨一人，故稱夫子。

來氏太極圖（圖一）

此圖為先天太極圖，大圓為無極，陰陽魚為太極，小圓復歸太極。有別於他門後天太極圖。

明來知德以其太極圖解釋伏羲八卦方位的圖式。其圖中空，以圓象徵太極，白線居於黑中，黑線居於白中，說明陰中有陽，陽中有陰。黑中分太陰，少陰，白中分太陽，少陽，說明太極生兩儀、兩儀生四象、四象生八卦之精義。來氏認為：「伏羲只在一奇一偶上，生出六十四卦，又生出後聖許多爻象。如一陽上加一陽為太陽，陽自然老之象；加一陰為少陰，陰

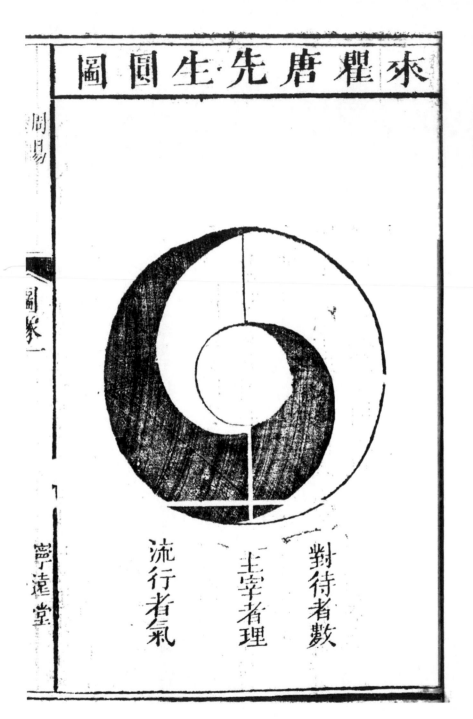

圖一：來氏太極圖

自然少之象，一陰上加一陽為少陽，陽自然少之象，加一陰為太陰，陰自然老之象。太陽上加一陽為乾，加一陰為兌，少陰上加一陽為離，加一陰為震，少陽上加一陽為巽，加一陰為坎，太陰上加一陽為艮，加一陰為坤。皆陰陽自然生八之卦。」（《易經來注圖解》）說明伏羲八卦體現太極自然之妙。

此圖乃本門太極圖，他是先天太極圖，有別於他門後天太極圖。請看河南省國術館長對此圖的認識。

【歷代宗師秘傳】

本門第九代傳人杜元化先師《太極拳正宗》序

拳術大宗有二，一曰少林為外家，一曰武當為內家。外家練形氣，內家練神理。外家是由外固內，內家是由內達外。其為內外交修，歸極則一也。世所傳太極拳，精微奧妙，名同實異者，實繁有徒。今尚有淹沒節彰，河南溫縣趙堡鎮之太極也。余觀其拳，係師承懷慶溫縣蔣先生發。蔣生於明萬曆二年。學拳於山西太谷縣王林禎，王之師曰雲遊道人。有歌曰：太極

之先，天地根源。老君設教，宓子真傳。宓子而後，代有傳人，因姓氏未傳，不克祥徵。至三

豐神而明之，發揚光大，號曰武當派，其後由雲遊道人數傳至趙堡鎮。其術由來已久，要其術

神理奧妙，通天地人而成一家，可以養生、可以禦侮。技也，近於道矣。余酷嗜拳法，歷訪名

家，望得其精密。不料今得杜先生育萬所著密而不傳太極拳圖解十三樣，公之同好，方覺太極

拳名實相符，其說盡以人身比天地，層層對照，悉以後天引先天，發出丹田中先天真氣，身體

自然強健，純是一等韌力。竊聞強種救國，以強健身體為上乘。而其拳術若是對於強健身體尤

為握要，其最妙者，始有天道起，中包六十四勢，每勢練夠十三樣手法，即一圓兩儀四象八卦

是也。末以天道終。然杜先生由是而學所以教人循循善誘，不願躐等。余樂其第一冊初成，爰

志數語，以勗同志勉學焉。

河南省國術館館長陳泮嶺謹序

一九三五年五月

【討論】

了塵子：下面是本門的練拳要求，除圓和六合外，其他五條為首次提出，請親們對照自己的拳，檢查是否做到了這七條要求的。本門太極拳第九代正宗傳人杜元化先師在他的太極經典論著《太極拳正宗》一書中精闢地總結出修煉太極拳的七條規則：

（1）空圈。一勢一勢都練成空圓圈，即是無極，即是聯。故每勢以轉圓為主，不須斷續，不須堆窪。如此做去，方為合格。

（2）三直。頭直、身直、小腿直，三者何以能直？細分之是不前俯，不後仰，不左歪，不右倒，不扭膀，不掉胯，自然上下成真。

（3）四順。順腿、順腳、順手、順身，四者何以能順？細分之是手向左去身隨之去，腿向左去，腳亦順之去。惟順腳時，先將腳尖撩起，隨勢而動，切記不可抬高稱動身之重點。

（4）六合。手與腳合，肘與膝合，膀與胯合，心與意合，氣與力合，筋與骨合。

（5）四大節八小節。兩膀兩胯為四大節，膀為梢節之根，胯為根節之根，周身活潑全賴乎此。八小節：兩肘、兩膝、兩手、兩腳。節節隨膀隨胯運動，勿令死滯，自能順隨，與膀胯為一。

（6）不撇不停。每動一著，左手動右手不動為撇，右手動左手不動亦為撇。腳之作用與手同。不到成勢時止住是為將勁打斷，名曰停。犯此無任如何鍛煉，

勁不連接，終無效用。（7）不流水。每一著到成時一頓，意貫下著，是為勢斷意不斷。如不停，一混做去，謂之流水。犯此，到發勁時，因勢無節制，無定位，必致無從發勁，此宜深戒。

弟子羅某：道永遠是質樸無名的，雖然渺小不可見，卻沒有誰能使它臣服。國遵其道，萬物賓服，天地以道，甘露降臨。治身亦如治世：知止如道，則生生不已；守低若道，則如江海之納百川。太極拳源於道家導引術，唯其行自然之法，故「氣」能生生不已；至輕至柔，將意志、意識置於至低之處（恍惚），則「氣」自歸其所，如川之歸海。

弟子萬某：昨天還詳細重讀了董英傑的「太極拳三乘功夫」解釋，言語也極為中肯，其認為：強身和武事並行並重，共同達於高級為上乘；由健身而漸及武事或由武事而漸及健身為中乘，只重健身或只重武事為小乘（或下乘）。可視其為太極拳修煉方法的三種形式，雖有上中下之別，但也適合不同的練習者。其文字間明顯有儒家的中庸之道，也闡釋了太極拳修煉的中、和之要。

了塵子：董先生所說的是對的。大多數人只是健身，並不會在意拳術裏的內涵。

學生向某：夏老師，不是不在意，而是不容易領悟。第一是文化程度有限，再就是功力

淺，根本無法領悟。對於我這個初學者來說，是難上加難。

了塵子：對於初學者來說主要就是你身體中正、鬆柔、拳上走圈。這個圈不是一般人認為

的那種，它是太極拳特有的圈。你只要練套路正確，一切都在拳裏。太極：從內往外練，就練

成了太極拳、太極功。從外往內練，就練成了太極操、太極舞。例如雞蛋：從內往外打破出生

命。從外往內打破出食物。方法決定成敗，認識決定行為。練習太極，追求養生功夫的朋友們；

最大的敵人不是別人，而是自己！認清本質，從我做起吧！

弟子何某：積精累氣，自然返先天，復歸無極，至虛無之境，需要我們值得耐心的揣摩，

無止境的學習。永遠做學太極的人，永遠成了習慣於太極的人，跟每天吃飯一樣，不離不棄的

太極人，或多或少有此收穫，不管多少，應永做練太極的人，這是一種健康生活方式。

了塵子：先天一氣，又稱先天真一之氣，先天真氣、太乙含真氣，道教內丹學專有名詞。

其意為在天地生成之前的一氣，是天地萬物的本根母體。道教丹道的先天一氣說，淵源甚早，

可追溯於《老子想爾》關於道氣的論述，是蜀地獨有的丹道理論。先天一氣說得五代彭曉而發

道德經與太極拳——道經篇

揚光大，後被張伯端《悟真篇》、翁葆光《悟真篇注釋》、趙友欽《仙佛同源》，陳致虛《金丹大要》等丹家、丹經所繼承和發展，為丹道正宗學說。先天一氣，與所謂「先天氣、後天氣」概念中的「先天氣」完全不同，學人多有混淆，是所必辨。我們把先天氣稱為炁，後天氣稱為氣。已示區別。

弟子何某：如果以太極拳修煉來看本章，或許可以理解為，太極拳之「道」，在於「中正」，若能守之，萬物將自賓，陰陽相合，氣機不必指使便自動運行。太極名既有，陰陽也相互適可而止，適可而止才能相互轉化，永不消亡，猶如「中正」為核心，陰陽迴圈。

了塵子：口中生津的甜水，被稱為神水，人體的真水，真火他們結合就是結丹。真水也叫汞，心中靈液。涕、唾、津、精、血等後天陰精，神火（元神）下照，久久化為至靈之液。靈液下降到坎宮，真陽之氣上升，在中宮交匯，久之，真陽也叫真鉛，真汞和真鉛是後天有形有象之物，在中宮合一，凝神調息，兀兀騰騰，如霧如煙，如潮如海，才是真鉛，坎離交叫得藥。真鉛從尾閭直上泥丸，泥丸久積陰精與這一點真鉛合一，叫乾坤交媾結丹。

第三十三章　知人章

（二〇一七年九月三日）

【原文】

知人者智。自知者明。勝人者有力。自勝者強①。知足者富。強行②者有志。不失其所者久。死而不亡③者壽。

【注釋】

① 強：剛強、果決。

② 強行：堅持不懈、持之以恆。

③ 死而不亡：身雖死而「道」猶存。

知人勝人外騖者也。自知自勝內省者也。知足則常覺其有餘。強行則日新而不已。不失其所得主而有恆。也死而不亡。與天地同休也。

知人事者，得妙智。自知其本來者，得圓明。蓋已了性矣。勝人欲者，有定力。自勝其屍賊者，有真強。蓋已了命矣。知足守富，止火養丹。強行有志，面壁九年。一得永得，與地同久。心死神存，與天同壽。

人活在世，常被各種利益、情感所誤。不知道人活著到底應該去追求什麼。生命的創造非常簡單，只要男女在一起不小心就會生個人出來。而生命的養護卻不被人們重視。都說人是自私的，其實大多數人都很無私，他們在滾滾紅塵中不知疲倦，消耗著寶貴的精氣神，換取生存

的物質。日復一日滿載著負荷，不知保養、忘記了維護，駛向生命的終點——。如果我們能明白人天一體的道理，那我們就會活的很健康自在。如果我們能明白自己，這就是知人者智。

我們應該明白，性命才是我們的立身之本。知道本者，才知道生命的真諦。故為自知者明。常人以自己的聰明才智，去戰勝別人。這就是勝人者有力。而我們應該清心寡欲，弱化後天的意識，順勢而為。用先天的意識取代後天的意識，才能做到自勝者強。

修身之道，不外性命。性命乃人生第一要事，切不可等閒視之。人欲盡性立命，必先存心養性，保命全形。放下一切煩惱，靜心斂神。予以修之煉之，積之累之，則本性長圓，天命在我矣。知道滿足的人才是富有人。每天堅持積精累氣，請儘量減少不必要的耗散。堅持力行、努力不懈的就是有志。不離失本分的人就能長久不衰，身雖死而「道」仍存的，才算真正的長壽。本章言知人道、勝人欲，惟性見心明，洞徹本原，神強氣壯，煆盡陰滓，始能了性立命。其間煉精化氣，煉氣化神，尚有止火養丹。《悟真》云：「若也持盈未已心，不免一朝遭殆辱。」此之謂也。夫煉精化氣，為入胎之始，煉氣化神，為成胎之終。不知止火，則氣不入於胎。精雖煉而為氣，猶可因氣之動而復化為精。且不知止火，則神而陰神盡滅，陽神完成矣。

不凝於虛空，氣雖煉而成神，猶可因神之動而復化為氣。至若神歸大定，氣亦因之大定。百年之久，渾同一日。一念遊移，即同走丹。如此任重道遠，非強行有志者，不能常止其所，歷久而不敝也。三昧火化，（三昧真火指心。腎膀胱之火。）立上凌霄，雖死猶生，其精神足與天地同壽。金丹始終，盡於此矣。

人活在世，性命為大。太極拳為性命雙修之術。其養生健身的效果，已為全世界所公認。

人欲盡性立命，必先存心養性，保命全形。而太極拳能從形、意、氣、勁達到此目的。在太極修煉中，首先要求正心、正形、正意。太極拳在修煉時要求靜心斂神。尤要心靜。心不靜，則不專，一舉手，前後左右全無定向，故要心靜。起初舉動未能由己，要息心體認。隨人所動，我意仍在先。要刻刻留心，挨何處，心要用在何處，須向不丟不頂中討消息。從此做去，一年半載便能隨屈就伸，不丟不頂，勿自伸縮。彼有力我亦有力，我力在先，彼無力我亦無力，我意仍在先。要刻刻留心，挨何處，彼有力我亦有力，我力在先，彼無力我亦無力，我意仍在先。此全是用意，不是用勁。久之，則人為我制，我不為人制矣。可見太極拳修煉可以使人具有智、明、力、強、富、志、久、壽這些品格和素質。

太極拳修煉有體用之分。平日是自己走架，要靜心、斂神。要仔細體會自己的身法是否正

確。圈是否圓轉，勁力是否完整，是否以腰為軸，是否用意不用力，這樣時時內省。久之則能做到自知者明。這時可以學習推手，體會八法的應用。本門有身八法、手八法、腿八法。八法熟練後，在走架行功中，體會每式的用法，鍛煉粘黏連隨、隨曲就伸，從人由己之功。久之則聽勁生，便可達到人不知我，我獨知人之境也。太極拳是一種平衡之術，即中和之術。要求不與人頂抗、隨曲就伸、不可以力勝人。守於內，求於中，每天積精累氣，舒筋通絡、精足、氣充、神聚。這就是要知足亦。

【討論】

弟子羅某：智者知人，明者自知，有力的人只能勝別人，強大的人才能戰勝自己。知道滿足的人永遠富足，有志者堅持不懈，身體力行，永遠不離失本分，才能堅守「道」，身體雖然消亡而「道」永遠存在，才算是真正的長壽。太極拳術修煉的是「道」，既有知己之術——走架，也有知人之法——推手，長久正確的練習本身就是對「道」的堅守，也是戰勝自己的一種方式，戰勝自我才能近於「道」。

道德經與太極拳──道經篇

391

弟子何某：如果以太極拳修煉來看本章，或許可以理解為：認識別人叫做有眼光，瞭解自己才算明白。戰勝別人或許是因為力量比他大，也或許是因為他自己已經失去自己的根本，能克制自己的弱點才算強大。知道陰陽極限，適可而止的人才能相生相循。堅持力行，努力不懈的就是有志。不離失本分的人就能長久不衰，身雖死而「道」仍存的，才算真正的長壽。

了塵子：人與物欲是修煉太極拳的障礙。知人者智，就是要我能克服人性，把人的意識淡化。

練太極者，用意不用力。平心靜氣，神意內斂，不受物質世界的紛擾。自知者明：練自己中和之炁，一旦元神顯現，識神退位，這時自知者明也，才知道明為何也。太極拳講究用意不用力，力從人借，勁由己發，就是勝人者有力。精足、氣充、神旺即為富足。

第三十四章 大道泛兮章

（二〇一七年九月十一日）

【原文】

大道泛兮①。其可左右。萬物恃之以生而不辭②。功成而不有③。有衣被④養萬物而不為主⑤。常無欲⑥可名於小⑦。萬物歸兮而不為主。可名於大⑧。是以聖人終不為大。故能成其大。

【注釋】

① 泛：廣泛或氾濫。

② 辭：言詞，稱說。不辭，意為不說三道四，不推辭、不辭讓。

③ 不有：不自以為有功。

④ 衣被：意為覆蓋。

道德經與太極拳——道經篇

⑤ 不為主：不自以為主宰。

⑥ 常無欲：一本無此二字，認為此乃衍文。

⑦ 小：渺小。

⑧ 大：偉大。

【呂洞賓注釋】

泛、如水之氾濫而滿也。其可左右、言不可以一偏限。下文正言泛之實也。不辭、能容受不名有無跡象。衣被、以衣被人。藉以言覆冒之意。不為主者、萬物本道以生化而道實無為也。以其常清常靜而言。其小無內。以其翕辟萬物而言。其大無外。蓋無微不入。是以能無物不包也。惟聖人為能體之。

【李涵虛注釋】

泛兮其無涯，是可左右逢源，隨人取用。萬物賴道生而道不辭，只運其時行而已，功成不

名。有衣被不為主，生成廣被之德。本於無為，故莫能名不為主也。守真常而無欲，小莫破焉，故可名於小也。統會歸而不主，大莫載焉，故可名於大也。惟聖人亦不自形其大，此其所以為大聖人也。

【太極拳修煉體悟】

《陰符經》云：「天性人也，人心機也。」又云：「天地，萬物之盜；萬物，人之盜。三者相互為盜又寓相生之理。使天地人各在其位，各司其職萬物育生。」又云：「人知其神而神，不知不神而所以神。」我們學習道德經一定不能以凡人機巧之心對待之。

張三丰曰：「順為凡，逆為仙，只在中間顛倒顛。」何謂順？一生二，二生三，三生萬物，故虛化神，神化氣，氣化精，精化形，形乃成人。何謂逆？萬物含三，三歸二，二歸一。

知此道者，怡神守形，養形煉精，積精化氣，煉氣合神，煉神還虛，金丹乃成。只在先天地之一物耳。此一物即先天之氣也。萬物指人的身體，經絡、血管、臟腑等等。守真常而無欲，本於無為，則為真靜。此時經絡通暢，左之右之均通之。

大道本無體，寓於氣也，其大無外，無物可容，大道本無用，運於物也，其深莫測，其理

可究。道本無也，以言虛者非道也，道本虛也，以言實者稱道也。道乃先天一氣，他充實於我

們身體的每一個細胞內，我們越放鬆她就愈能進入我們身體深層。守虛入靜就能體道。積累

氣就能修復我們的身體。

道無所不在，她深入我們的身體，疏通我們的經絡。然而，由於物欲所至，我們被萬物所

擾。迷失了自我，沒有了主宰。太極拳反其道而行，用顛倒之術，虛無之理，用後天引出先

天，是我們迷途知返的良方。練拳開始，立身中正，百會頂天，湧泉入地。凝神調息，按太極

拳的各種身法，在套路中用身體畫出各種立圈。真如本門第十代傳人鄭悟清先師，引述太極拳

之練法說明：「夫初練者，宜端正方向，以立根基。最忌粗心浮氣，精神不屬，眼不顧手，手

不顧腳，此謂之盲練也。尤忌身形不活，即用猛力，處處奪力，而僅能顯力者，此

癡練耳。倘能平心靜氣，注目凝神，輕搖之以鬆其肩，柔隨之以活其身，徐行之以穩其步，待

至肩鬆身活步穩，然後鎮頭領氣，以衛其力，力順則氣自通，氣通則力自重。所學之法如是，

練而習之，以期純熟，則手眼步一致，心神氣相同，自能臻自然而然之妙境矣。」

弟子羅某：大道廣泛，無處不在，是為「大」；道常無欲，潤澤萬物而不主宰，可謂「小」。道因其「小」而成其「大」。太極拳之道，也是先修其心，放下主宰之欲，捨己而從人（小），方能最終隨心所欲（大）。

學生周某：《陰符經》裏說的這個「盜」是什麼意思？

了塵子：人乃萬物之靈，被物欲所擾，都想多獲取一些身外之物。這就是人被萬物所盜也，道不遠人、人自遠道，這就是人心。明道之人才能知己，知己才能不被凡事所迷，每天積精累氣，久之則富也！

學生秋某：大道廣泛流行，左右上下無所不到。萬物依賴它生長而不推辭，完成了功業，辦妥了事業，而不佔有名譽。它養育萬物而不自以為主，可以稱它為「小」，萬物歸附而不自以為主宰，可以稱它為「大」。正因為他不自以為偉大，所以才能成就它的偉大、完成它的偉大。請夏老師指教，在太極拳中，我們該如何理解？

了塵子：天大地大修身為大，修身之道不外性、命矣。太極拳就能夠解決性命雙修的問

題，每日練拳必先存心養性、繼而保命全形。積之累之則本性長存，天命在我矣！然練拳之不易有三：一曰明師難覓、二曰物欲難除、三曰得道難，有此三難，非與道有緣者，焉能得知。

學生吉某：我們群內弟子，勤練習，爭取每天都打拳，熟悉套路，基本功扎實，然後一個月一次或兩次的聚會，一則羅師弟代師父教教大家，二則大師姐也教教我們架子。勤練勤修快長進。

弟子萬某：無欲則剛。昨天和師兄弟們一起在晏師姐家裏小聚，聽劉師兄講的一個話題就是：無欲則剛。在人際關係的交往當中，若是有求於人，就是有欲望。始終不能做到無欲而剛。想一下這個問題。我們和太極拳的關係是不是。也是存在這樣一個問題。我們想通過練拳得到一些身體上的健康，精神上的舒暢，想通過練拳得到剛勁整勁。這些都應該說是一種欲望。一旦有欲望抱著這些欲望去練拳的話，反正會有很多的顧忌，不能做到無欲而剛。不如心平氣和，減少欲望。我們平常的做法就是，我做一件事就會要達到一個什麼樣的結果。或者是以結果為導向，來安排中間的過程。要練好太極拳返先天的這個事情上，只要能夠做到無欲，以旁觀者心態平和的對待這個事情，結果就是順其而然的事。

了塵子：靜心、斂神、走圈、意念中和即可。

弟子萬某：經過昨天的一些討論，對有欲無欲又有了一些認識。主要就是有所求和無所求的區別。無所求，心自在。

學生李某：我認為抱著良好的願望和平靜的心態去煉拳、做事，就會收到意想不到的效果。昨天晏師姐和羅師兄對我們煉拳的指導，從中悟出了很多道理，今天再煉，效果更好，煉完以後，汗水微淌如沐春風，身心輕鬆，感覺真好。感謝關心。

弟子馮某：道順勢而為，無心為之，從而成就萬物。正如魚得水，如植物需要陽光一樣。我們現在講究青山綠水，非轉基因，其實也是覺得自然的才是好的。也是由歧路轉回順道而行。練拳亦如是，無欲而剛，不是指沒有想法，隨波逐流。學拳需要明理，方能順應大道，不會誤入歧途。故而需意念中和，心態平和，順道而修。方能終不為大，故能成其大。做好當前事，潤物無聲，每天積精累氣，自能修身養性，身體健康。

了塵子：太極拳練的是先天一炁，要求靜心、斂神、無為、虛無。

弟子晏某：道德經第三十四章「終不為大，能成其大」太極拳悟有感

這段話從古至今，大都理解為「至始至終不妄自尊大，才能受到他人的尊重，從而成就大業」。我個人的理解覺得「做人做事目的性不要太強，順其自然達到的目的才是真正的結果」更為貼切，這裏「大」其意通「達」。

這也符合太極拳理的要求，我們研習的目的，並不是一定要擊敗對手或者長命百歲，不能帶著這樣功利的目的去練習，欲速則不達。只要保持心態平和、鬆而不懈、收放自如、順其自然，方能達到愉悅身心、提高生活品質的目的。

了塵子：講得好。太極拳的理論，來自於道德經。道德經全篇，只講了先天一炁是什麼，如何得到。太極拳講究鬆、沉、虛、無。以無為的方式詮釋大道。這個道不以人的意志為轉移，修到了就是得到了，修不到，無論怎麼修都無法得到。我常講的靜心斂神守真元。就是這個意思。

第三十五章　執大象章

（二〇一七年九月十七日）

【原文】

執大象①。天下往。往而不害。安平泰②。樂與餌③。過客止。道之出口。淡乎其無味。視之不可見。聽之不可聞。用之不可既④。

【注釋】

① 大象：大道之象。

② 安乎泰：安，乃，則，於是。太，同「泰」，平和、安寧的意思。

③ 樂與餌：音樂和美食。

④ 既：盡的意思。

【呂洞賓注釋】

道本無象。而凡有象者莫能加。執之以馭天下。則天下歸往。萬姓時雍。共安於泰運之天。彼務緣飾以快目前者。如樂與餌非不悅於目耳。然移時輒忘。如過客之去而不畱。大道不然。所以視聽不可窮。而取攜無有盡也。

【李涵虛注釋】

大象者，無可象而象之，故曰大象，仍指大道也。能持大道者，則天下皆往而歸之。往遊其宇，恬然淡然，而無所患害，但相安於平泰而已。夫美樂美餌，能使過客停車，以圖一快。然酒闌歌散，終不久留矣。大道則不然，出於口而生津補液，似覺淡然無味者。豈知見聞俱絕？正復取用不窮也。

【太極拳修煉體悟】

大道無名、無聲、無形。因無象故稱之為大象。世人如能守道不失，早日成就先天一氣，

則性安命定，天下太平也。即使美樂美餌，食之無味也！而我們每天積精累氣、生津補液，壯我陽氣。道雖無味其味自知，一切美味皆無味也。

太極拳乃道家載道之器，《授密歌》曰：無形無象，全身透空。實則不空也。太極拳效法天地交泰，而後融融泄泄，不啻雅樂可懷，香餌堪味，令人歎賞不置。然其境地非易也。太極拳煉至此時方知大象何也！

了塵子：此時，煉精化氣結束，才可以轉為太極勁。煉精化氣，告一段落，煉氣化神開始，這是為學習的方便而做的劃分。實際上煉精化氣，煉氣化神，煉神還虛是不可分割的部分。

弟子羅某：執道之大，天下無不歸附，是因為大道無害，歸之則安於太平。音樂和美食令人嚮往，卻會令人停步不前。用言語表述道，淡而無味，（道）既看不見，又聽不到，而其用則無窮。太極拳修煉也是如此，看上去樸實無華，初練枯燥乏味，而一旦進入一定的境界，就會發現其妙無窮，其甘若飴。

了塵子：明道、悟道才能知道，知道後還要行道、守道才能得道啊！

學生秋某：如果以太極拳修煉來看本章，或許可以理解為：掌握到太極核心真意的人，任何人都可以交往，任何事都可以涉及，並且相互不妨礙，舉手投足，都讓人駐足觀賞，用言語來表述，是平淡而無味兒的，看也看不見，聽也聽不見，而它的作用，卻是無窮無盡的，無限制的。

了塵子：苟當私欲甚熾，血氣將衰之時，不先從極動之處，漸而至於靜地，則人心不死，道心不生，凡息不停，真息不見。太極拳修煉陰極而陽生，惟動極而靜之際，於此定靜之中，忽覺一縷熱氣，混混續續，氣暢神融，兩兩交會於黃房之間，將判未判，未判忽判，此即真鉛現象。心花怒發，暖氣融融，元神躍躍，不由感觸，自然發生，斯了玄關兆象，太極開基也。

學生周某：我自己體會，打拳過程中出現口中唾液分泌增多，此為腎水上承上奉（抽坎）。同時，打拳過程和結束人的煩燥會明顯的減輕（心火降了），隨著時間的推移，就你會覺得自己越來越不容易生氣的，越來越心平氣和了。這也應該就是一種進入了「既濟」的狀態。即：取坎填離！水火既濟！

弟子羅某：練功而致產生唾液，不同於其他（美食或其他誘惑），稱「金津玉液」，這是「煉體生津」。緩緩吞入丹田，久之腎氣得補，才會發動，腎水發動上升到丹田，這才是煉精化氣開始。而太極拳其實是高明的導引術，特定的運動方式不僅能引發腎氣，通過凝神還能使心火下行，使腎水心火交融於丹田，才能產生真氣（煉精化氣）。

了塵子：抽坎填離，乾坤異位，陰陽互濟，方為懂勁，此時才進入太極之修煉。

了塵子：太極拳是內家武術。武術，當然就有博擊之道，有勝負之理。以太極拳之柔軟輕靈及其健身的效果，把太極拳只定格為一種特殊的保健體操，而自絕於武術之林，是一種誤解。以自身有缺陷的方法與體驗，去習練太極拳，終身不得太極真諦，只得徒具武功虛名的花架子，更是歷史的誤會。太極拳雖以盤架子為重，以行掌居多，但它是武術，或曰武功。得其正道而入其門，便能進入一個無比精深、無比廣闊的武功天地。然而，入太極拳武功之門，卻又極難。李雅軒先生引拳論云：「非有夙慧，不能悟也」，即此之謂。我們現在提倡構建和諧社會，這個「和諧」就是道家修德養生的理念。什麼是「和諧」？和諧就是萬事萬物的陰陽協調，陰陽，是中國傳統文化中的一對最重要的概念。陰陽亦是道家理論的核心，繼承了先秦道

家的道及陰陽理論，又受到《周易》和中國古代陰陽五行學說的影響，老子以道為本，但道的運動必須依據陰陽的合抱，即「道生一，一生二，二生三，三生成萬物。萬物負陰而抱陽，沖氣為和。」老子為人類揭露了宇宙運化的奧秘，即天地萬物的產生與發展是處在一個陰陽矛盾的運動中，而「和」是萬物具備基本形態。所謂「和」，指陰陽的平衡、和諧、合生的天文訓》說：「陰陽合而萬物生。」作為衍生萬物的本體——道，本身包含著和諧、合的性質。

《道德經》說：「天之道，猶張弓也，高者抑之，下者舉之，有餘者損之，不足者補之。」形象而生動地揭示了道所包含的調整性、互補性、和諧性。所謂「和之至也」，更把和諧視為事物存在的最佳、最高狀態。太極修煉、太極養生學不是要人們學以達到修煉的目的，而是要完善自己的品德，當以忠孝、和順、仁信為本，若德信不修卻想學得某種技巧以養生，那只是妄想。

弟子馮某：執大象，天下往。用於治國平天下，是得道多助，失道寡助。用於太極修煉，因其符合大道的修煉理念，陽陽和合，「和諧」養生，也可以說是太極拳能夠代代傳承的根本所在。因此，要很具體的描述太極拳修煉之道，只能儘量通過體悟旁證。正因其道理是視之不可見。聽之不可聞。用之不可既。去蕪存菁，多聽明師講解以近道，自然安平泰。

了塵子：先天太極拳煉法：太極拳發自內心，其內心存於中丹田。其位置在胸正中的中庭

穴（即中丹田），中丹田為人的氣海穴。氣是為人提供能量和培養武功的主要來源。此氣來

自先天之氣，而不是呼氣的那種氣，初練時和呼吸有連帶關係。此先天真氣是生命之源的真

氣，練精氣有不通時感覺周身穴道經脈奇癢難當，奇痛無比像針刺一樣，尤其是一圈帶脈。這

時不要提意念用真氣強行催開，慢慢自會練開水到成渠。練陰陽抽合吞吐時，有時感覺兩軟肋

抽筋，兩腿肚子也抽筋，兩腳心湧泉穴到獨陰穴部位經常抽筋非常明顯，尤其再打拳時更加明

顯，這都是自然現象慢慢自會練通，逐漸把身真氣提煉出來，能練出了這股真氣便能從人體的

筋骨裏產生一種鼓脹力量，慢慢就能把人體的七經八脈筋骨拉開拉活拉通，能達到心神一動無

有不動的功能，渾身的精氣猶如抽水機抽水一樣川流不息，能練就一身正氣，內外合一，金身

不壞，外邪不侵，精氣神十足，生命力旺盛，一天休息3⅟₄小時足矣，此時對修煉武功和強身健

體、延年益壽幫助極大。以此達到強身健體延年益壽，武功達到非凡之境界。希望有緣者早日

進入先天太極之境界！

第三十六章　將欲歙之章

（二〇一七年十月四日）

【原文】

將欲歙之①，必固張之②，將欲弱之，必固強之，將欲廢之，必固興之，將欲取之③，必固與之④。是謂微明⑤，柔弱勝剛強。魚不可脫於淵⑥，國之利器不可以示人⑦。

【注釋】

① 歙：斂，合。

② 固：暫且。

③ 取：一本作「奪」。

④ 與：給，同「予」字。

⑤ 微明：微妙的先兆。

⑥ 脫：離開、脫離。

⑦ 國之利器不可以示人：利器，指國家的刑法等政教制度。示人，給人看，向人炫耀。

【呂洞賓注釋】

張翕強弱廢興。與奪往復相因。有自然之理勢。燭其幾於未萌。而貞其守於勿懈。惟知微知彰者能之。柔弱勝剛強。所謂不戰而屈人也。利器、國之事權。示人與人。太上此言。為競意氣而昧知幾者發也。

【李涵虛注釋】

固：先也。歙，斂也。欲歙固張，散將復斂也。欲弱固強，進將復退也。欲廢固興，榮將復落也。欲奪固與，去將復返也。往來相因，理可見微知著，故曰微明。柔弱勝剛強，不戰而自服也。知魚之不可脫淵，則知道之不離乎身。知器之不可示人，則知道之必由乎己。

【太極拳修煉體悟】

修性復命的方法在於虛靜。而柔弱才能讓人靜下來。你在社會生活，無法真靜。而要做到柔弱相對來說簡單一些。太極拳更是基於這種認識。太極，乃是中華民族優秀傳統文化經典《易經》天人合一學說中的一個哲學命題。王宗岳祖師《太極拳論》曰：「太極者，無極而生，動靜之機，陰陽之母也。動之則分，靜之則合。無過不及，隨曲就伸。人剛我柔謂之「走」，我順人背謂之「粘」。動急則急應，動緩則緩隨。雖變化萬端，而理為一貫。由著熟而漸悟懂勁，由懂勁而階及神明。然非用力日久，不能豁然貫通焉！」可見太極拳秉承了道德經這一思想。太極拳的開合詮釋了將欲歙之，必固張之。而用意不用力使將欲弱之，必固強之。太極拳的陰極生陽使將欲廢之，必固與之成為了現實。太極推手使將欲取之，必固與之成為了可能。太極拳柔弱勝剛強就像魚離不開水一樣。凡此皆是意，他人豈可揣度，人不知我，我獨知人也。

這是我受劉瑞老師委託，代表他在第二屆中國邯鄲國際太極拳運動大會上宣讀的論文：

太極推手是圓的較量而非力的抗衡

——兼論對現行太極推手競賽規則的看法

太極拳其理精深，其技獨到。行拳過程中，鬆柔和緩，輕靈自然，搏擊實戰時以靜制動，以逸待勞，並有舒筋活絡，強身健體之功效。而性別不分男女，年齡不分老幼，體質不分強弱皆可練習，尤其適宜於年老體弱者。因此，五六十年代國家就開始推廣「簡化太極拳」。七十年代末，隨著我國體育事業的蓬勃發展，太極拳作為一種民族文化得到重視和發展。隨著改革開放，太極拳又作為中華民族的傳統文化和古老文明，而被世界各國人民逐漸認識而接受，堪稱中華武術圓地中一枝盛開不衰的奇葩。

太極推手是太極拳所特有的競技運動，它吸取了我國古老武術中的實戰經驗，使太極拳的套路動作和體用有機結合，在完全不用護具的情況下，使用拳架中採、拿、擲打、摔跌等方法進行的對抗性競賽活動，通過推手實踐，可以更深刻、更實際的體會太極拳的內勁，亦可使周身觸覺，反應等得到訓練，也是太極拳用於散手技擊的過度階段和方法。

太極拳流派不一，推手實踐操作中，講究、說法各執一是，競賽中實難作出完全統一而又詳細共同認可的推手規則。可是，太極拳的宗旨都是沾連粘隨，不丟不頂，且

掤、攦、擠、按、採、挒、肘、靠八大方法相同，這就給不同派別的太極之間進行推手競賽制訂可以共同遵守的競技法則提供了可能的條件。為了統一和發展，為了民族和後人，處於承前啟後地位的我們這些太極拳的愛好者，應該團結一致，暢述己見，消除流派門戶之見，共同付出辛勤的勞動，在較短的時間，制定出一個有較高水準，安全穩妥又符合太極拳的理，並切實可行的推手競賽規則和方案。在為使中國武術沖出亞洲走向世界，成為奧運競技專案的思想指導下，有關部門從八十年代初就對太極推手的比賽內容、方法、規則制定進行了探討和試驗，但時至今日仍眾說紛紜莫衷一是，其中原委非隻言片語可以道明。筆者本著體育事業是全民族的事業這一信條，且做為一名太極拳的愛好者、習練者能無動地衷嗎？本人才疏學淺，孤陋寡聞，在這裏不惴冒昧，談一點自己的粗淺之見，可以起到拋磚引玉的作用罷了。

現行太極推手競賽規則在實踐中顯露出的弊端有四：

一、違背太極推手沾連粘隨不丟不頂的基本原則，崇尚力的抗衡。按現行太極推手競賽規則操作，組織的太極推手形同「相撲」之戲，純持後天之拙力，一味頂牛。摒棄了沾連站隨不丟不頂的基本原則，使太極推手成了變相的拔河、角力拳擊式的用蠻力去推拉打擊對方，怎麼

能通過太極推手達到體膚感覺靈敏、變化順隨的「聽勁」、「懂勁」進而臻於化發引打「從心所欲」的高級功夫呢？現行太極拳推手規則在客觀上肯定了太極推手「丟匾頂抗」四大弊病，如此下去勢必將太極推手引入歧途。

二、禁用腿和腳，背離了太極拳論，人為的妨害了武術的技擊優勢。武諺云：「手似兩扇門，全憑步贏人（腿打人）」、可見腿腳功夫在武功，拳術中的重要性。太極推手禁用腿腳，完全違背了太極拳的理論和實踐，昔日人稱太極高手楊露蟬為「楊無敵」，如禁止他用腿，只憑「拳」何能無敵！太極拳講究手上八法勁、身中八法形、腿下八法功。如果少了「腿下八法功」，太極拳如何能在武術中對抗搏擊中與其它各拳種功夫進行切磋較技。古之先哲有以常山之蛇喻太極技擊之功的說法，攻其首，尾進，攻其尾，首進，攻其中，首尾俱進。人的軀幹四肢，手身腿是不可分割的整體，豈能禁用腿腳，作繭自縛。

三、不重拳架的訓練有害於太極拳本身的普及和發展。太極拳強調「身心合修」，以靜制動，以柔克剛，以順避害，內斂而不外露，習練起來難度頗大，要付出艱辛的勞動，不會一蹴而就，因此有「三年長拳打死人，十年太極不出門」之說。昔日武當趙堡太極鼻祖蔣發先師從

學王宗岳老夫子，經心學拳，與老夫子朝夕相處八年之久，始學有所成。我輩人等，受衣食之累，晨昏勞頓，難有閒暇，業餘愛好者，抽空習拳，要學有所成需耗費的時日更多。因此，太極推手賽場上，那些初涉太極拳藝，習拳兩三個月者，甚致根本不練，不會太極拳架者，根本沒有太極拳架的功夫，妄憑一身好氣力，沒有意識、意念的追求，怎麼會把太極拳中的掤、攦、擠、按、採、挒、肘、靠，縱橫高低進退反側，纏跪挑撩劈壁掛蹬諸法融會貫通，熟練掌握，靈活運用呢！因此，太極推手應以習練拳架為基礎。在熟練掌握拳架的基礎上再探討、研究、切磋太極拳的致用。

如這一問題不加以解決，定然會捨本求末。我們舉行太極推手的極終目的，是要通過太極推手，顯現出太極拳的實戰功能，提高興趣，以促進大家對習練太極拳的積極性和主動性，使太極拳這一優秀拳種得以發揚光大，捨此無它。

四、現行規則如不更改會產生錯誤的導向作用。一個好的、適用的比賽規則不只是在賽場中起到暫時的作用，而對整個運動專案發展，變化的大趨勢有著長遠的引導作用，如有偏差，則會產生嚴重的誤導作用。在太極推手賽中出現的非內行領導內行、指揮內行、限制內行的現象已不是一個理論問題，而成了一個現實的存在。那些從事此項工作的人不深入實踐，不聯繫

群眾，憑空想像，閉門造車，在太極推手賽中的誤導作用，將直接影響國家對太極拳這一中華文化瑰寶的搶救和挖掘工作。現在是應該以辯證唯物主義的觀點衡量自己、深入實際，發動群眾，將各個流派的太極拳代表人物聚集起來，群策群力，共同磋商探討出一套符合太極體用結合的可行的辦法來，以徹底改變當前這種大家有意見，自己也不滿意的局面。

太極推手既不是力的抗衡，又不是後天拙力競爭，那是什麼呢？答案只有一個是，圓的較量。

拳經有云「察四兩拔千斤之句，顯非力勝，觀耄耋禦眾之形，快何能為。立如枰准，活似車輪。」「一舉動，周身俱要輕靈，尤須貫串。氣宜鼓盪，神宜內斂。無使有缺陷處，無使有凹凸處。」「氣若車輪，腰似車軸。」「意氣須換得靈，乃有圓活之趣，所謂變動虛實也。」

就以筆者所習之趙堡和式太極拳來說，一套拳架七十五式，式式都在作圓和弧線運動，當然細微的圓動從外表和直覺來看不那麼清楚，這有兩種原因，一是習拳者的功夫還未達到按拳式要求而作到各種圓動，二是觀拳者的觀察分析力未達到看出究竟的境界。如白鶴亮翅、懶插衣、單鞭、雲手等式都在作圓弧形的轉動和滾動。且這種圓不但是一個平面圓，更可貴的是一個立

體圓，或者說是一個三維空間上的圓，這種圓的品質越高才能在推手當中化掉對方之劣質圓

和直力、蠻力、拙力，使之沿我之圓的切線方向滑過。我本身圓動時位移小且穩而快，不失重

心，而對方在離心力的作用下就站立不穩，難以立足了。這就是四兩撥千斤，小力勝大力的前

提條件，捨此而談四兩撥千斤，以柔克剛無疑是無橋無船想渡河罷了。遺憾的是目前太極推手

規則上的缺陷使舉重摔跌及力大之人佔據一時，戴上了太極拳愛好者失去了對太極拳的信心，

更多的人出現了對太極拳的歪曲認識。這些還不足以使我們這些太極拳愛好者猛醒嗎？

一言以蔽之，筆者認為首先太極拳及其推手，應確立是圓的較量而非力的抗衡這一主導意

識。二則按太極拳本身固有規律辦事，八法，腿腳均可使用，除一些易造成嚴重傷害的部位嚴

禁打擊外，可放寬尺度，這樣力小者才可能發揮太極拳長處，這樣才能顯現出太極拳圓動在技

擊中的顯著作用。

太極拳是由中國傳統的導引術、技擊術結合太極陰陽理論演化而來的，是中國傳統拳術、

醫學、太極學說的結晶。經過張三丰祖師的發明創造以後，流傳至今，已經成為了一種廣泛被

世界人民所接受的傳統養生保健方法。太極壽星們每天堅持太極拳鍛煉，身心健康而高壽，例

如黃江天、袁加彬、張玉亮、劉會峙老師等等，他們的太極拳實踐證明，長期堅持太極拳鍛煉，能使人達到健康長壽。

【討論】

弟子羅某：歙張弱強廢興，皆「取與」之理。久執至柔，而得至剛，以微（隱藏）而持之，終達於明（顯現）。故曰：柔弱勝剛強。因為剛強生於柔弱就像魚不能離開水生存一樣。

取與之道誠利器也，不可隨意顯露於普通人。

太極拳以至柔，廢除僵拙之力，而自然興生如百煉鋼之真力，以體之動搖求心之靜，以凝神靜氣而得先天發動之真意，無不體現了老子的「取與」之道。

學生周某：柔弱至極，乃自能申張而不損！

了塵子：我們需要的是健康，健康最重要的是心態，靜心斂神守真元，是練太極的不二法門。

學生秋某：將欲歙之，必固張之；將欲弱之，必固強之；將欲廢之，必固興之；將欲取

之，必固與之。是謂微明，柔弱勝剛強。魚不可脫於淵，國之利器不可以示人。

想要收斂它，必先擴張它，想要削弱它，必先加強它，想要廢去它，必先抬舉它，想要奪取它，必先給予它。這很微妙也很明顯，柔弱必然可以戰勝剛強。魚的生存不可以脫離池淵，太極拳不是向人炫耀的，不能用來嚇唬人。

了塵子：本章體悟：這一章老子給出了挽回天地之能，扭轉乾坤之德，要不外顛倒陰陽，逆施造化而已。即如時至秋也，萬物將收，而欲歛弱而難整，聖人則有張天地之氣運，強血氣之功能焉。時至冬也，萬物皆廢，而欲槁奪而難生，聖人則有氣象之重興，歲月之我與者。此至微而至明，實常而實異，非聖人之莫喻也。易危為安，反亂為治，非神勇者不能臻此神化。然究其所為返還之術，不過曰柔、曰弱。惟其柔也故能勝剛，唯其弱也，故能勝強。太極拳能使人由弱變強的奧秘，在於弱其心智，用後天返還之術、使人漸漸返回先天。

弟子馮某：在這一章裏，老子例舉了很多做事的策略，闡明了相反相成的道理。萬事萬物皆如此，太極圖的陰陽魚可為最為鮮明的體現。我們練拳時，欲左先右，欲上先下，欲進先退皆如是，單鞭、開合、金剛等等一招一式皆可體現出來。由練拳再悟其意，自然可以柔克剛，

以後天返先天。

了塵子：太極拳以柔弱勝剛強。關鍵在於練出先天一炁，轉化成勁路。彼之力妨礙我皮毛，我之意已透入其骨裏。才能實現四兩撥千斤。

弟子晏某：太極拳悟有感

這段話的沿用範圍很廣，包括政治、經濟、權術謀略、心學、佛道修行等等。應用在太極拳中與師父常講的「蓄勁」相通，正如我們需要跳高的前奏動作必須是先下蹲一樣，下蹲就是蓄勁，然後才能跳起來。我們太極拳理當中的諸多動作，都應當做到欲上先下、欲左先右、欲進先退，這無論對於發力的勁道也好，行拳姿勢的優美也罷，都是必須的前奏，也符合物理科學。

了塵子：三豐先師曰：「順為凡，逆為仙，只在中間顛倒顛。」太極拳是逆修之術。在陰中求陽，下中取上、總之，用逆向思維代替人們平常的思維。用元神替代識神。從而達到性命雙修。

第三十七章 道常無為章

（二〇一七年十月九日）

【原文】

道常無為而無不為①。侯王若能守②。萬物將自化③。化而欲作④。吾將鎮之以無名之樸⑤。無名之樸。亦將不欲⑥。不以欲靜。天下自正。

【注釋】

①無為而無不為：「無為」是指順其自然，不妄為。「無不為」是說沒有一件事是它所不能為的。

②守：即守道。

③自化：自我化育、自生自長。

④ 欲：指貪欲。

⑤ 無名之樸：「無名」指「道」。「樸」形容「道」的真樸。

⑥ 不欲：一本作「無欲」。

【呂洞賓注釋】

道體無為。而其用至廣。中庸所謂費而隱也。侯王能守之。則全體大用具矣。物有不化焉者乎。欲作、謂太平久而燕樂。興鎮以無名之樸。而民果返樸還淳。則欲作者亦將不欲。故夫本道化民者。不以一己之欲強民。而天下自正也。

【李涵虛注釋】

無為無不為者，無為之為，即是有為。契所謂處中制外、凝神成軀者是也。侯王能守，萬物自化。恭己無為，可治天下。以渾然之樸，使彼守樸還真，庶幾欲作者不欲作焉。不欲作，則萬物恬靜，不求天下正，而天下將自正也。

【太極拳修煉體悟】

這一章主要講了道的運行方式。道是以無為的方式潤澤全身，這個無為，是不以人的意志

為轉移的。侯王指我們的心神。心神分為先天和後天兩種。後天指認知之神，先天指我們的元

神。一般情況下我們都是識神主事。而道的運行，卻要求我們元神主事。而欲元神主事，識神

就要收斂。識神修煉的前提是心要靜下來。即我常說的靜心斂神才能守真元。這時我們的四肢

百骸、五臟六腑、奇經八脈均會自動運行，這個就是萬物將自化。當我們能夠收斂我們的心

神，真的靜心了，這時我們什麼都不知道，運氣自然而然，這就是「鎮之以無名之樸。」當我

們靜到沒有一絲念頭時，亦將不欲。這時元氣將周流不息，我們的身體和精神都會達到最好的

境地，即是「將自正。」

此章從無而有，以靜而進，從有而守，不欲之謂也。大道常以混元為體，以無名為用。道

常無為，無為而無不為。要王侯守之，王侯，靈也，真靈若能存，萬

物從無中而生有，靜中而自化，靜極將自化，不靜不能生，安得自化？靜極，極之至，於中

方生，生後自化，化而能鎮，是我虛中，一點靈慧，守起來去，聽其自然。以無名之樸，樸是

欲也。不欲靜生，靜中萬物萌，萬物從靜中萌，從無中生，從虛中化，化而斷欲，斷欲以無名

之樸鎮之，鎮之光生，鎮之虛靈。「無名之樸，亦將不欲」，此句是申明無名之樸

意思。無名之樸，亦是不欲，何為「不欲」？不欲即無為，不欲即王侯能守，不欲

即萬物化，不欲即鎮之，不欲即無名之樸，雖不欲，無靜而不能。先以不欲靜之，欲

不能生，靜之至，欲不能萌。靜之至極，方為不欲。靜從不欲靜，不欲亦從靜，不欲入於虛空

中，虛則有中，空則實，空其虛中，則「不欲以靜，天下將自正」，而合天，而合符

天之虛空，化而符天之日月，鎮而符天之不動。隨氣之運行，聽陰陽之樞機，天能靜，成亦能

之。靜乃道之根，化乃道之苗。道之根苗，聽其自然，無不合道，無不合天。天道既合，大道

成矣，謂之「天下將自正」。素解曰：虛名是道，不動不生，真心見是王侯，諸經絡是

萬物，經絡諸氣會合於中，是自化。真心了了，不動不生，聽其自然，是鎮之入於虛靜之湛

寂，是無名之樸，亦是不欲。形乃天下也，虛中有物，物化而空，謂之自正。外無其形，內無

其心，欲斷意絕，冥冥窈窈，入於慧光之中，充滿乎天地，彌滿於世界，皆成一片光華，性中

得命，命含性空，才叫做天地將自正。大道歸於無名，返於混沌，入於無極，而合太清，此章

之謂也。

太極拳乃道家修身養性之術。她集武術、導引、氣功於一身，熔一圓、上下、進退、開合、出入、領落、迎抵、為一體，武術文煉，法理一體，精氣合一，很好的體現了中華傳統文化精髓。太極拳流傳千百年來一直深受人們喜愛，張三丰、王宗岳、孫祿堂等先輩，將太極拳發揚光大。特別是王宗岳祖師，開創了北派太極拳之先河。把太極拳傳到了河南溫縣趙堡鎮。

從此，太極拳在趙堡鎮密傳六代，直至七代傳人陳清平打破拳不出鎮之規定，將拳傳於門下諸弟子，其中，有八大弟子，每個都有驚人的成就。舉其大者，和兆元創代理架，任長春創領落架、李作智為騰挪架，武禹襄創武式太極拳、李景炎創忽雷架，牛發虎在虎牢關大戰捻軍，一戰成名，其封誥至今保存在後人手中。

老子曰：為欲取之，必固與之。原譜所謂「左重則左虛，右重則右杳，即人取我與之意也」。莊子曰：「得其環中，以應無窮」。原譜所謂：「氣如車輪，行氣如九曲珠，即得其環中之意也」。故其術專氣致柔，概合於道家。非數十年功力，不能用之精純而皆宜。

太極拳集中和之理，用無為之道，詮釋了性命雙修之理。太極拳以拳架為本，通過練體生

精、練精化氣、煉氣化神、煉神化虛、煉虛合道。最終達到性命雙修。拳架子修煉以形正、意真、氣順、勁足為要。形正要求立身中正，特別是小腿要直（這個也是我門中獨有的身法要求）。鬆柔不用力，走立圓。在本門師傳有練架子六要：「身椿下紮、練架有繩、練拳圓轉、用勁自然、急毒不覺。」在形正的前提下，做到意真。意真隨拳架功夫水準不同而變化，如果不能鬆柔，則意念在鬆上。如果圈不圓，則重點求圓。如果丹田充實，則應煉精化氣。總之意要隨形變化，謂之真意。

請看祖師爺論述：「斯技旁門甚多，雖勢有區別，概不外壯欺弱，慢讓快耳！有力打無力，手慢讓手快，是皆先天自然之能，非關學力而有為⑥也！察『四兩撥千斤』之句，顯非力勝，觀耄耋能禦眾之形，快何能為！？」

有形無意是假形，有意無形是假意，有形有意仍為假，無形無意方為真。形正和意真是對陰陽，不煉到身上不能身知，心知也不易啊！

第二層意思：由著熟到懂勁，每個招式明白技法。通過推手驗證技法，並逐步向散手過渡。第三層意思：由於太極拳是由後天之形，引出先天之真意。須於無為植其本，有為端其

用，無為而有為，有為仍無為，斯體立而道行，道全而德備矣。所謂常應常靜，常寂常惺，雖曰無為，而有為寓其中；雖曰有為，而無為賅其內。斯大道在我，大本常存。任尊貴王侯，若無此道為根本，則萬物皆隔閡而難化。惟能持守此道，則天下人物，性情相感，聲氣相通，自默化潛移，而太平有象矣。

內斂是太極拳的生命：太極拳之所以有令人神往的養生、健身效果與匪夷所思的武術效果，「神內斂」是十分重要的核心關鍵。而「神內斂」就是無思無慮，這種情況也可以稱為「用真意」，因為真意就是無思無慮。太極拳所謂的「用真意」就必然是包括了「用意」的。也就是說「神內斂」與「用真意」其實是一回事。但太極拳的「用意」對於初學者而言還指記憶、體驗、檢查、思悟等等思維意識，這思維意識的「用意」與「神內斂」是相反矛盾的。

趙堡鎮太極拳演練要求應物自然，道德感應。從形態要求：一圓兩儀、三直四順、五中六合、七星八卦、九宮始終。邁步如貓行，騰挪如雞蹬，傳導似蛇行，出手如燕翅，穩如泰山，站如蒼松，輕如雲，柔似水。從內要求：易筋柔和經絡通透，易骨觀腳之穩定踏實，小腿支撐、大腿傳導、腰杆、脊背擔當，兩臂貫穿通透；從易髓要求理解氣遍全身，增強有氧量，

促進流通、加強蠕動和迴圈，使代謝、分佈、吸收、排泄達到有序化，保持平衡穩定。做到每日煉功要求：打開心肺之門膻中穴，流通之門極泉穴，陰極之門會陰穴。活腰、轉臂、正身，日日行達到促進新陳代謝，激發活力，有序平衡，使排毒出汗、打呃、排泄疏發有主宰之命。日日行持、積精累氣，如此方有修性復命之功。

人不能無陰陽，又不能無呼吸，鼻不能無出入。呼則為陽，吸則為陰。氣從丹田經心臟而入肺，順鼻腔而出為陽氣，氣從口鼻而肺經心臟，下至丹田為之陰氣。清氣上升者為陽，濁氣下降者為陰。靜而生陰則為五臟之氣，動而生陽則為六腑之氣。輕中清者養榮補神，營中濁者堅強骨髓，骨髓強而生勁。

勁有剛柔之分，乍大乍小之別，外行於皮毛，中行於臟腑，內行於筋骨。上行於頭目，下行於兩足，一濟周身無不及，仰之彌高，俯之彌深，或然在前，或然在後，一羽不能加，蠅蟲不能落。人不知我，我獨知人，天下英雄所向無敵矣。

練架時，一舉動周身俱要輕、慢而勻，以活動筋骨為主，一切運動以柔活為主，唯其慢始能柔，唯其勻始能活，各種動作俱有虛實變化，無窮之奧妙。

初學者果能知柔，習之既久，則得心應手，趣味無窮。最益發展先天之力，又能調和氣血，可謂身心兼修，最合於發達體育之道者。練習時純任自然，不可用力用氣，用力則笨，用氣則滯，故沉氣鬆力為要。氣沉則呼吸平和，力鬆則發展先天之力，排除後天之力。後天之力為勉強之力，死笨之力。

太極拳之精粗，以功夫深淺為斷，其中虛實變化皆以了然，既能了然虛實變化而出，故能求出巧妙之途徑，無論強弱老幼，均能練習。太極拳之動作輕柔異常，一動全身皆動，任何部分均無偏頗之弊，老弱病夫亦不難為之。所謂延年益壽，詢無虛語。

【討論】

弟子羅某：道常無為（不主宰），而無不為（潤化萬物）。我們如果能以無為守其道，則全身無處不被道所化。全身歸化時欲望就會興起，那我們就要用無名之樸（道常無名，故曰「樸」，這裏是要用道的這一性質去鎮住欲望）鎮住它。在鎮住欲望後又要連「無名之樸」也忘卻，這才是真正的無欲。以真靜而守無欲，全身才會自然合於道。太極拳正是以自然而然

（無為）的動作返本培元，真元充盈則內氣發動，在動作的引導下各歸其位，反復烹蒸提煉，直至歸於神，還於虛，合於道。杜元化在《太極拳正宗》所述七層功夫在外是技擊的不同層次，在內對應的則是內丹修煉的不同階段。

後天意識是學習之本，熟練到一定程度培養出「真意」，再逐漸放棄後天意識，這也算是後天引先天吧？

了塵子：你說的對，用後天之形，引出天之真意，靜心斂神、聚精累氣、養護真元。

張三丰云：「人一身太極也。太極者，陰陽之母也。人得五臟六腑以成形，而是生命之源，生氣之本分，陰陽之源，呼吸之道路也。」

學生秋某：如果以太極拳修煉來看本章，或許可以理解為：太極拳中，「中正」好像什麼都沒做，卻又任何一式都離不開，如果我們能守住自我中正，一切力量都會被化解，返還對方，自然就安定了。

「道常無為而無不為」還可以理解為：太極拳不以技擊為目的，卻可用以技擊，不以養生為目的，卻可用以養生，以此推之，大可用以國家外交、經營管理，小可用以人際交往、待人處事……可謂無所不為。

了塵子：大極拳貴空虛，忌雙重，非老子之虛而不屈，動而愈出者乎。太極之勁斷而意不斷，非老子之綿綿若存者乎。太極之隨屈就伸，意在人先，非老子之迎之不見其首，隨之不見其後者乎。故吾謂：「有欲以觀其竅者，即太極之十三式是也。無欲以觀其妙者，即太極之煉氣化神是也。無人無我，妙合自然，氣足神完，庶近於道。知和日常，知常日明。故其術專氣致柔，概合於道家。非數十年功力，不能用之精純而皆宜」

太極拳練的是先天一炁，要求靜心、斂神、無為、虛無。

弟子萬某：習武就像登山，要想看到最美的風景，必須一步一步往上爬。妄想插翅膀飛上去的，一開始就註定會失敗。不得明師指導的，多半誤走岔道，要麼原地踏步找不到上山的路，要麼走進叢林迷失方向，要麼爬上小丘停步不前，要麼站在懸崖邊寸步難行。

弟子萬某：我覺得每個男人心中都有個武俠夢，知識有的人慢慢去瞭解，去堅持，去悟，知識夢太美，現實困難太多，有的人退縮，有的人走入誤區。這篇文章可以對照我們每個人。

誠如武術名師孫劍雲講過的，初學武術必須要口傳身授而有所得。

最後都有所得。

了塵子：道就是先天元炁。

侯王指元神，常人用的是思慮之神，即識神。這是後天之神。

只有識神退位元神才能顯現。當我們入靜進入恍恍惚惚時，元神就會調動元炁疏通經絡。身體將會自動調節。這個就是萬物將自化。

弟子馮某：「道常無為而無不為」，無為而治，有著豐富內涵。練拳時可以有所不為，不偏不倚，保持中正；有所不為，不鬆不懈，柔順自然；有所不為，不起雜念，意念中和，靜心斂神。此諸不為，均為達到無不為，積累精氣，延年益壽。

了塵子：太極拳修煉到一定程度。要求我們無思無慮、虛心實腹、元神顯、識神隱。元炁任其周流，身體自然調整，這便是天下將自正。

弟子晏某：這是道經最後一章，詮釋了道的真諦。道是空氣，虛無縹緲，卻又捨之難離，道是水，婉約優柔，卻又靜水流深、無堅不摧。道的本身看似無所作為的，講究的是順應自然，自然而然才不違背自然規律，也就無所不為了。

道是水，婉約優柔，卻又靜水流深、無堅不摧。道的本身看似無所作為的，講究的是順應自然，自然而然才不違背自然規律，也就無所不為了。

師父常誡練拳要鬆，只有做到了鬆，才能做到自然，順應自然的練習，才有益健康，身心愉悅，氣息通暢，持之以恆，方能厚積薄發。

了塵子：講的非常對。道德特性就是水的特性。水性下流、卑謙、利它，習練太極拳。首

先要求立身中正、虛心、實腹、鬆沉、轉圈兒走圓。當我們身法正確以後，就會逐步感覺到身體有了內勁。此時此刻，我們不應該有過多的思維，要讓我們的思維停下來。沒有任何意念活動。當你想靜心感受氣血在體內的流動，這種感受瞬間就沒有了。即萬物將自化。通俗的講就是元神主事、識神退位。

趙堡鎮太極拳歷代宗師太極拳論

趙堡鎮太極鎮拳第一代宗師蔣發

《太極拳功》

師傳曰：太極行功法，在調陰陽。合神氣止，心於臍下，乃曰：凝神。斂神入氣穴，使陰陽交感，渾然一氣。夫太極拳者，靜而始動，動而至靜，動靜相因，連而不斷，神形互依，意氣相聚。拳未到，而意先到。拳不到，而意亦到。上下相隨，內外相合。虛實分明，用意不用力。乃拳功之要，學者不二法門也。

趙堡鎮太極拳第二代宗師邢喜懷

《太極拳道》

先師曰：習拳，習道，理義須明。功不間斷，其藝乃精。

夫拳之道者，陰陽之化生，動靜之機變也。知氣養而增命，善競撲而全身，此為習拳之妙

理。氣何以養，寅時吐鈉，神守天根，意沉海底，心靜息寂，神意互戀，升降吞液，腹中如輪，旋轉循規，是以知水火之和氣，為兩腎所出，比人身性命之本，須刻刻留意為是。撲何以善，手腳四肢皆聽命於心神。動靜虛實，隨意氣而定取。上動下合，左轉右旋，前移後趨，惟心神之所向，意氣之所使也。腰為真機，而貫串肢節，勢無所阻，是內意者用耳。

《太極拳說》

夫太極者，法演先天，道肇生化焉。化生於一，是名太極。先天者，太極之一氣。後天者，分而為陰陽，凡萬物莫不由此。陽主動，而陰主靜。動之極則陰生，靜之極則陽生。有生有死，造化之流行不息。有升有降，氣運之消長無端。體象有常者可知，變化無窮者莫測。大小而立天地，小之而悉秋毫。太極之理無乎不在。陰無陽不生，陽無陰不成。陰陽之氣，修身之基。上陽神而下陰海，合之者，而元神定。陰中有陽，左陽腎而右陰腎，合之者，而元氣生。陽中有陰，本平陽者親上，本平陰者親下。是則手而懷內陰，皆合者，背外陽，以陽論，腳以陰名，相合者而身自靈。虛實分而陰陽判，動靜為而陰陽變。縱者橫之，剛者柔

之，來者去之，開者闔之，無非陰陽之妙理焉。

然陰陽和合，斯理孰持，勝負兩途，斯驗孰主。一判陰陽兩極分，聚合陰陽逢在中。是以其妙者一也，其竅者中者。夫太極拳者，性命雙修之學也。性者天上潛於頂，頂乃性之根。命者海下潛於臍，臍乃命之蒂。故知雙修之道在天根海蒂之合也。真意為其中，使而有所驗。動之始則陽生，靜之始則柔生。動之極則陰生，靜之極則剛生。陰陽剛柔，太極拳法。四肢義通且陰陽之中，復有陰陽。剛柔之中，復有剛柔。故有太陰太陽，少陰少陽，太剛太柔，少剛少柔，太極拳手之八法備焉。曰：「掤、攦、擠、按、採、挒、肘、靠」。一以中分而陰陽出，玄龜得水性而潛地，南方赤鳥得火氣而飛升，中土孕化以生成而明德，五行生剋太極拳腳之五步出焉。曰：「進、退、顧、盼、定」。

夫太極拳者，呼吸二五之中氣，手運八法之靈技，腳踩五行之妙方。上下內外與意合，節節貫串於一身。因而，萬千之變無乎不應。此所以根出於一，而化則無窮，太極拳之所寓焉。俾使學者默識心通，故為說之而已哉。

趙堡鎮太極拳第三代宗師張楚臣

《太極拳秘傳》

太極拳功有濟世之法，技有運身之術，示外者足矣。而修行之秘，須寶而重之，不得輕授，儻傳匪人，則遺禍為害，寧不惕哉。

訣曰：沉氣於腹，以意定之，不得妄提。聚而鼓蕩，狀若璿璣。意活而運，氣如輪轉。其要不離腹中，此所以刻刻留意者耳。

神領全身，以手為先，腳隨手動，身隨腳轉。意與神通，氣隨意走。筋脈自隨氣行，此所以舉動用意者耳。

夫太極拳者，內氣之鼓蕩運動，須與外形之勢同。凡舉動神意互戀，神領手訣，而意令氣運，由手而肘而肩，由腳而膝而腰，自可達以眾歸一之道，此既上下內外合為太極之妙術也。

手有八法而一神虛領，氣有百環皆隨意而定。神主陽而行外勢也，形也，意主陰而守內精也，氣也。手為陽而動於上，腳為陰而移於下。妙在俱合，靈在俱鬆。勢未動而意已動，神意俱在形之先，勢不可執，以神意為機變，無須以成架為局焉。

趙堡鎮太極拳第四代宗師王柏青

《太極丹功義詮》

道自虛無生有為，　便從太極中規循。　天地分判陰陽義，　人法自然意神合。

道心玄秘守天根，　內丹培育成在坤。　精氣合練延年藥，　渾身天人俱妄春。

悟得天心道基尊，　生生妙境育靈根。　拋卻名利海天闊，　圜中日月隨心神。

兩只慧劍定中土，　一團和氣沖玄門。　蒼海無浪緣龍蜇，　青天恬謐赤子心。

精氣神喻三祖孫，　氣為先祖萬物根。　精乃氣子生神意，　積氣生精自全神。

出玄入牝呼吸循，　念念歸底海容深。　俟至地火噴湧時，　百脈俱活修全真。

三花妙合統在神，　五氣聚分權由心。　修得瑞土孕內丹，　日月真息火候存。

三魂息安晝夜分，　兩弦期活朔望臨。　但使方寸宅勤守，　黃芽白雪何須尋。

汞借水銀喻人心，　鉛如鋼鐵比人身。　嬰兒姹女亦如是，　黃婆撮合土意真。

坎離分合水火輪，　注生定死本命根。　上下左右皆非是，　中腰陰陽兩腎門。

子午上星下會陰，　戊己神闕並命門。　庚申金氣土得藏，　坤火巽風意息存。

道德經與太極拳——道經篇

437

乾中陽失翻成離，坎得中實轉易坤。化陰抽陽還健體，潛藏飛躍總由心。

寅時面南守天根，舒形緩息漸寂隱。恬澹念沉入深海，無物腹虛靜無塵。

大道無聲緩緩運，一縷綿綿下歸引。漸細漸長谷底滿，收聚散氣團仙真。

日追月墜曉星臨，三光先後開天門。深山寂幽溶溶夜，恰是道基初生根。

貪龍欲騰行沛霖，怒虎出洞將噬人。天符一道玉音降，虎歸龍伏修清心。

陰陽媾合龍虎吟，意癡神醉戀魂魄。心腎交合水火濟，田蒸海溫好浴身。

紫氣炎焰沖玄門，肌爽竅開樂人倫。甘露瓊漿天池滿，餌津潤臟滌身心。

潛龍無用築基因，見龍在田產靈根。飛龍在天運武火，亢龍有悔形退陰。

祖氣復入閉出門，腹胎意轉運法輪。能令十息緩緩吐，三十息上可調神。

精生靈根氣護神，神定身中息自沉。內息氣運精神固，此真之外更無真。

神行氣行元海運，一輪始終胎息勻。善養生者在守息，物欲善者勤養根。

太極一氣延年藥，氣命神性雙修門。天地合育續命芝，但知求我不求人。

肢鬆心沉入臍輪，太極未分是真陰。一陽動處天意現，神令手運移昆侖。

挽起光圓轉乾坤，氣滾意池腹中尋。龍翔九天雲伴起，虎嘯幽谷風摧林。

借勢循向在心神，貼從璇璣妙進身。順力渾然跌不覺，勿用氣力返傷根。

腹虛若海載萬鈞，能運沉浮善曲伸。神形意氣能一處，移山倒海翻乾坤。

陰摧陽轉陽摧陰，可知玄奧在腹心。丹田一球璇璣活，舒合恬逸動無塵。

孰曉腹氣圓活真，調腑理臟順經筋。若待壽高神體健，不枉當初勤練身。

《太極丹功要術》

天地人靈，道存唯此。欲修丹功，象天法地。參自然而合人身，奪造化在悟玄機。人內三寶，精氣神也。修者，寅時合道。須擇幽靜之處，背北面南，氣收地靈。直立兩肩之中，安定子午之位。氣沉腹臍，意導孕合。心靜而息寂，呼吸悠長，若無脈流。而氣摧神意俱，會似如失意。導氣運腹輪，常轉雜念止。則內外鬆，適心念靜，而呼吸若一，意氣互感，暖流回轉。

其態若輪，生生不息。此為一氣渾圓，修之可享遐齡。

氣流轉而無微不到，陰陽和合而化育五臟。運行於筋骨經脈，營衛於肌膚毛孔。通連於天

地祖氣，氣機迴圈升降有序。身遂升降而起伏，手隨機勢而運形。形動而神靜，意會而勢靈。

微風亦能順化，葉落亦能知警。蹬此門堂，許為初成。

功既有成，須明用道。太極之妙，首在心神。惟心靜，能詳察進退之機。惟神領，可體悟起伏之道。進因降而起，退而合而伏。其法，曰：神，曰：氣，曰：形。神者能輕靈，氣者有剛柔，形者可縱橫。以神擊敵為先，身未動威先發於瞳，傷敵之神，令彼膽寒。以氣擊敵勢未成，而無畏浩氣出，破敵之氣，令彼心怯。以形擊敵俟敵動，身應形合之制敵之形，令彼跌僕。內靜外動，外疾內緩。神靜而意動，心靜而氣動，息靜而身動。眼欲疾而神須緩，步欲疾而氣須緩，手欲疾而心須緩。內態靜緩，外形愈疾。息無此亂，無虞自疲。

運功發勁，外柔內剛。卷之則柔，發之成剛。柔為長勁，剛為瞬間。化敵之力，纏綿如絲。圓而勁柔，擊敵空門。勢若奔雷，循方直達。柔則鬆弛，內氣如縷不斷，剛則開張，瞬間一瀉千里。意深如此，惟氣行之。動如簧彈箭發，靜如山嶽雄峙。功不間斷，持久通靈。氣機活潑，由心外場。感應神通，人來臨身，已知來犯之處。意令氣發，去則攻其無救，人未明立僕警心寒。

趙堡鎮太極拳第六代宗師張彥

《太極拳的體用》

彼之力方挨我皮毛，我之意已入彼骨裏。虛靈頂勁，一氣貫穿。左來則左虛，而右已去。右來則右虛，而左已去。腰如車輪，氣如車輪。一舉動周身俱要相隨，有不相隨處，身便散亂，其病於腰腿求之。先以心使身，從人不從己。後身能從心，由己仍從人。由己則滯，從人則活。能從人，手上邊有分寸，稱彼勁之大小，分離不錯。權彼勁之長短，毫髮無差。前進後退處處恰合，工彌久而技彌精。彼不動，己不動，彼微動，己已動。勁似寬而非鬆，將展未展，勁斷意不斷。力從人借，氣由脊發。氣向下沉，由兩肩收入脊骨，注於腰間。此氣之由上而下也，謂之合。由腰展於脊骨，布於兩臂，旋於手指，此氣由下而上也，謂之開。合便是收，開便是放。能懂開合，便知陰陽，由己則滯，從人則活。

張彥《太極拳正宗論五字妙訣》

（了塵子按：本門第六代傳人張彥先師《走架打手行工要言》被誤認為李亦畬作。）

心靜

心不靜則不專，一舉手前後左右全無定向，故要心靜。起初舉動未能由己，要捨己從人，隨人所動，隨曲就伸，不丟不頂，勿自伸縮。彼有力我亦有力，我力在先，彼無力我亦無力，我意仍在先。要刻刻留心，挨何處，心要用在何處，須向不丟不頂中討消息。從此做去，日積月累，便能施之於身。此全是用意，不是用勁。久之則人為我制，我不為人制矣。

身靈

身滯則不能進退自如，故要身靈。舉手不可有呆像，彼之力，方覺有侵我之皮毛，我之意已入彼骨裏。兩手支撐，一氣貫串。左重則右虛而右已去，右重則左遝而左已去。氣如車輪，周身俱要相隨，有不相隨處，身便散亂，便不得力，其病於腰腿求之。先以心使身，從人不從己，後使身能從心，由己仍從人。由己則滯，從人則活。能從人手上便有分寸，量彼勁之大小，分厘不錯，權彼來之長短，毫髮無差。前進後退，處處恰合。功彌久而技彌精，技能精，進退之間，自然從人。而亦由己隨心所欲。自無失著之處矣！

氣斂

氣勢散漫，便無含蓄，身易散亂，務使氣斂入脊骨，吸呼靈通，周身無間，吸為合為蓄，呼為開為發。蓋吸則自然提得起，亦拿得人起；呼則自然沉得下，亦放得人出，此是以意運氣，非以力使氣也。

勁整

一身之勁練成一家。分清虛實，發勁要有根源，勁起於腳跟，主宰於腰，形於手指，發於脊背。又要提起全副精神，於彼勁將出未發之際，我勁已接入彼勁，恰好不先不後，如皮然火，如泉湧出，前進後退，無絲毫散亂，曲中求直，蓄而後發，方能隨手奏效。此謂「借力打人，四兩撥千斤」也。

神聚

上四者俱備，總歸神聚。神聚則一氣鼓鑄，煉氣歸神，氣勢騰挪，精神貫注，開合有致。虛實清楚，左虛則右實，右虛則左實。虛非全然無力，氣勢要有騰挪。實非全然占煞，精神貴貫注。緊要全在胸中腰間運化，不在外面。力從人借，氣由脊發。胡能氣由脊發？氣向下沉，由兩肩收於脊骨，注於腰間，此氣之由上而下也，謂之合。由腰形於脊骨，布於兩膊，施於手

指，此氣由下而上也，謂之開。合便是收，開便是放。能懂得開合，便知陰陽。到此地位，功

用一日，技精一日，漸至從心所欲，無不如意矣！

趙堡鎮太極拳第七代宗師陳清平

《太極拳論解》

溟溟渾沌，窺窬莫測，虛而無象，焉知其極，故曰無極。既曰由無極而生，須明無極之

義。自無而有，一氣動盪，虛實開合，化生於一，渾圓廓象，陰陽貳如，喻而名之，是為太

極。故曰：若論先天一事無，後天方要看功夫。

太極者，為萬物初始也。太極為渾圓之一氣，懷陰陽之合聚，此氣動而陰陽分，此氣靜而

陰陽合。動靜有機，陰陽有變。太極陰陽之理貫串於拳勢之中，有剛柔之義、順背之謂、曲伸

之分、過與不及之謬也。

習者與人相搏，須隨其勢曲而旋化蓄勁，引其過與不及而擊之，擊伸發勁以直達疾速，此

圓化為方之義。彼剛攻而以柔虛實，此謂走化。彼欲抽身，以粘纏緩隨急應，彼莫測而膽寒；

虛實互換，彼崩潰而心驚。理用俱明，方悟勁之區別，熟而生巧，漸能隨心所欲。故曰：知己

知彼，百戰不殆。

「虛領頂勁、氣沉丹田」，實拳法之內功也。師傳曰：「寅時面南，鬆身神凝，吐納自

然，撮抵橋通，陰陽和合，攢簇五行，子午卯酉，朔望漾應，慎而密之，久行功成。」

人身中者不偏，二脈隱於身內。氣暢無須倚，氣行現心意。渾圓一漾而貫全身，虛感之物

而寓靈動。擊左左空，擊右右空，如充氣而圓，無處受力，似簧機受壓，反彈隨勢。壓之重而

彈愈強，力之沉而空愈深。

武技之道，門派各異，惟內家者勢別勁異，渾身一氣如輪之圓活，虛實轉換，旋化隨勢。

不明此者，久難運化，堂室難窺。

理用相合，太極真諦。習者不可不詳思揣摩焉。若理能守規，久恒自成也。

《要拳論》（和慶喜整理）

趙堡鎮太極拳第八代宗師和兆元

太極拳用功之為「耍拳」，此是吾和式太極拳獨特之處。它的取法是根據老莊自然之道，

《易》學陰陽之理及以弱勝強、無為之為之論。以柔中求剛為目的，以輕靈自然為原則，以中

正平圓為用功方法。此三者為和氏「耍拳」之準則。

此拳由起步學習，至精、氣、神一元化，始終要求自然、鬆柔、輕靈，像頑童玩耍那樣隨

便。不要用意、使氣，更不可顯示發勁。如能由幼童般的體質。因此，按耍拳準則用功者，可

獲返老還童的功效。

和氏「耍拳」之用功準則，可使任、督二脈暢通，丹田勁隨姿勢運轉而運行。所謂勁由脊

發，脊力無限，是奠定內勁之基礎，惟以此準則用功始有此碩果。

《高手武技論》

趙堡鎮太極拳第九代宗師和敬芝

手之高名，百發百中矣。手所在即高所在也，百發有不百中者乎？且拳勇之勢，固貴乎身

靈也，尤貴乎手敏。蓋身不靈則無以為措手之地。而手不敏，亦無以為動身之處。惟身與手

合，手與身應，夫而後雖不能為領兵排陣，亦可為交手莫敵矣。今世之論武技者，動曰：某為快手，某為慢手，某為能手，某為拙手，知慢手不如快手，拙手不如能手。他人不能送出者，彼則從而送出之，夫不是手，而為高手也。故吾思之，高者人人所造也。當此高之會，此以一高，彼以一高，均於使高焉。

也，夫惟有真高而已矣。抑又思之，手者人人所有也，值交手之際，此以一手，彼以一手，均高，彼以一高，直以一人之高，敵千人之高，而眾人之高不見高也。夫惟有束手而已矣。而自有此手，又以獨具之手，當前後之手，當左右之手，而眾人之手如無手也。夫惟

不讓焉。而自有此高，吾於是為乃高手也。幸夫一推見倒，推推見倒，其以引進落空，過勁擊人，彼如懸壁束手，發之數僕，真不啻天上將軍也，安有不制勝也哉！且於是為是手慰也。慰夫神妙

莫測，靈動手知，其逐勢進退者，又不啻於人間神仙也！安有不爭雄也哉！呼引入勝，高手一同神手，一動驚人。高手宛妙手，人亦法高手焉可已！夫法高者，功也！手敏身靈，也於神

乎。陰陽之拳，數載純功，安有不高者乎？然武技貫於理也，習者思之，深必悟焉，至為高手

也。

趙堡鎮太極拳第九代先師杜元化

《太極拳啟蒙規則》

（一）空圈

一勢一勢都練成空圓圈，即是無極，即是聯。故每勢以轉圓為主，不須斷續，不須堆窪，如此做去方為合格。

（二）三直

頭直身直小腿直，三者何以能直？細分之是不前俯，不後仰，不左歪，不右倒，不扭膀，不掉胯，自然上下成直。

（三）四順

順腿、順腳、順手、順身，四者何以能順？細分之是·手向左去，身順之去。腿向左去，腳亦順之去。惟順腳時先將腳尖撩起隨勢而動，切記不可抬高移動身之重點，向右順亦然。

（四）六合

手與腳合，肘與膝合，膀與胯合，心與意合，氣與力合，筋與骨合。

（五）四大節八小節

兩膀、兩胯為四大節，膀為梢節之根，胯為根節之根，周身活潑全賴乎此。八小節：兩肘、兩膝、兩手、兩腳，節節隨膀隨胯，挨次運動，勿令死滯，自能順隨與膀胯為一。

（六）不撇、不停

每動一招，左手動，右手不動為撇，右手動左手不動亦為撇。腳之作用與手同。不到成勢時止住是為將勁打斷，名曰停。犯此，無論如何鍛煉勁不接連終無效用。

（七）不流水

每一招到成時一頓，意貫下招，是為勢斷意不斷。如不停頓，一混做去，謂之流水。犯此，到發勁時，因勢無節制，勁無定位，必致勁無從發，此宜深戒。

總括

四梢：每一動作行於四梢，此為練拳之必要。有歌為證。歌曰：牙齒為骨梢，舌頭為肉梢，指甲為筋梢，毛孔為氣梢。

趙堡鎮太極拳第九代宗師和慶喜

《習拳大歌》

習拳之道多留心，　神斂肌鬆態自然。

腰脊中正虛領頂，　氣達周身督脈貫。

虛虛實實明陰陽，　身靈步活弗韁絆。

拳守四法曉六合，　上走下隨意欲先。

鬆肩沉肘氣蓄下，　妙運精氣潤心田。

招路多擬立圓行，　纏綿軟柔勁相連。

節節體骸歸一元，　能分易合臻化境。

循勢捨己借彼力，　遂陽就陰達真玄。

入門捷徑須口援，　功夫真善憑自修。

盤架有時貴於恒，　子卯時分莫間斷。

學好太極豈曰難，　老幼強弱皆宜練。

若問習拳有何益，延手益壽身自安。

《要拳解》

柔中求剛。「柔」者何也？柔，鬆柔、純柔、鬆關節、柔經絡。初習者要明鬆柔之含義，身體須開展放大，不放大達不到柔的目的。柔中有剛，剛柔相濟，是功成後的自然表現，非勉強可為之，極柔必至極剛的自然辯證結果。若初習者即求柔中之剛，則是錯誤的。須知柔不及則剛不至也。勉強得來之剛，也不外後天之力。此「剛」不過是枯槁之脆硬，一折即斷，非真剛也。

「輕靈自然」者何？輕，極輕。極輕則極靈，用氣則滯。學者用功，身法運轉要像三尺羅衣掛在無影樹上，在空中迎風飄蕩那麼輕靈自然。此喻甚當，應切切深思。

何為「中正平圓」？即在用功時的身法要像太極圖中的子午線那樣垂直中正，上自百會，下至會陰，形成一條直線。運動時，以手平衡姿勢運轉，前後左右皆以中心線為界，步以走圓，身以行圓。總而言之，一舉一動，皆以圓為宗。此應由淺入深，不能急於求成。

何為「懂勁」？指在用功中要遵循太極拳之自然規律。一勢一勁，認真運動，到時能逐漸

感覺到由丹田發出的勁。氣、力、勁本是一體的，而在拳藝的理論實踐中卻有分別之論，即氣是先天自然之氣，力是後天人為之力。後天人為之用力，常非用先天自然之氣。而太極拳在姿勢變化運轉中，則以氣與力相配合，每勢完成時要有氣沉丹田之感覺。通過姿勢轉化，由丹田發出的為勁。所謂懂勁者，即要由丹田發出轉化的勁。

何謂「周身相隨」？是在耍拳時，要以理論結合實踐。首先行動於腰，以腰帶動肢體，基礎在步，活動於襠，身體平衡運轉於手，虛領頂勁，氣沉丹田，沉肘鬆肩，鬆胯鬆膝。如此，即形成周身相隨運動，方可達內勁、走勁的目的。

拳諺曰：「入門引路須口授。」此言是說，理論固然可以在文字中學得，但書本畢竟不能代替實踐。理論是從實踐中來的。因此，入門學習時，老師的言傳身教尤為重要。如某些技巧要領，用筆是無法表達清楚的，文詞一大堆，也不一定能說得清楚透徹。然而在言傳身教中，結合實踐只用三言兩語即可讓人理解。古人講「真傳一句話，假傳萬卷書」。「真傳」是直接傳，以身作則。「假傳」也並非是說假話，而是盡作比喻，是間接的借指，只怕學者不明白，說過來說過去說了很多，然而還是讓人難以明白。總之，身傳口授是入門之徑。

（此篇是和慶喜對祖父有關耍拳論述的闡釋，曾在他的弟子中傳抄，文字略有不同，此篇為和氏家傳。）

趙堡鎮太極拳第十代宗師孫祿堂

孫祿堂《太極拳序》

祿堂謹自序

乾坤肇造，元氣流行，動靜分合，遂生萬物，最為後天而有象。先天元氣，賦予後天形質，後天形質，包含先天元氣，故人為先後天合一之形體也。人自有知識情欲，陰陽參差，先天元氣漸消，後天之氣漸長。陽衰陰盛，又為六氣所侵（六氣者，即風、寒、署、濕、燥、火也），七情所感。故身軀日弱，而百病迭生。」古人憂之，於是嘗藥以祛其病，靜坐以養其心，而又懼動靜之不能互為用也，更發明拳術，以求復基虛靈之氣。追達摩東來講道豫之少林寺，恐修道之人久坐傷神，形容憔悴，故以順逆陰陽之理，彌綸先天之元氣，作易筋洗髓二經，教人習之，以壯其體。至宋岳武穆王，益發明二經之體義，製成形意拳，而適其用，八卦

拳之理，亦含其中，此內家拳術之發源也。

元順帝時，張三丰先生，修道於武當，見修丹之士兼練拳術者，後天之力用之過當，不能得其中和之氣，以致傷丹，而損元氣。故遵前二經之義，用周子太極圖之形，取河洛之理，先後易之數，順其理之自然，和太極拳術，闡明養身之妙。此拳在假後天之形，不用後天之力，一動一靜，純任自然，不尚血氣，意在練氣化神耳，…其中本一理、二氣、三才、四象、五行、六合、七星、八卦、九宮等奧義，始於一，終於九，九又還於一之數也。一理者，即太極是也、，二氣者，身體一動一靜之式，兩儀是也。三才者，頭、手、足，即上、中、下也。四象者，即前進、後退、左顧、右盼也。五行者，即進、退、顧、盼、定也。六合者，即精合其神、神合其氣、氣合其精，是內三合也；肩與胯合、肘與膝合、手與足合，是外三合也，內外如一，是成為六合〔：〕七星者，頭、手、肩、肘、胯、膝、足共七拳，是七星也。八卦者，掤、攦、擠、按、採、挒、肘、靠，即八卦也。九宮者，以八手加中定，是九宮也。

先生以河圖洛書為之經，以八卦九宮為之緯，又以五行為之體，以七星八卦為之用，創此

太極拳術。其精微奧妙，山右王宗岳先生，論之詳焉。自是而後，源遠派分，各隨己意而變其形式，至前清道、咸年間，有廣平武禹襄先生，聞豫省懷慶府趙堡鎮有陳清平先生者，精於是技，不憚遠道，親往訪焉。遂從學數月，而得其條理。後傳亦畬先生。李亦畬先生，又作五字訣，傳郝為真先生。先生以數十年之研究，深得其拳之奧妙。余受教於為真先生，朝夕習練，數年之久，略明拳中大概之理。又深思體驗，將夙昔所練之形意拳、八卦拳與太極拳，三家匯合而為一體，一體又分為三派之形式，三派之姿勢雖不同，其理則一也。惟前人只憑口授，無有專書，偶著論說，亦無實練入手之法。余自維淺陋，不揣冒昧，將形意拳、八卦拳、太極拳，三派各編輯成書，書中各式之圖，均有電照本像，又加以圖解，庶有志於此者，可按圖摹仿，實力做去，久之不難得拳中之妙用。書中皆述諸先生之實理。並無文法可觀。其間有外錯不合者，尚祈海內明達，隨時指示為感。

民國八年十月（一九一九年十月）

河北完縣祿堂孫福全謹序

《煉太極拳須知》

孫祿堂

一、藝無止境

我技雖佳，然必有勝我之人。高於我者。當以師禮事之。取其所長。補吾所短。於是我技益進。豈足為貶。傳之後進。吾道益宏。既或造詣獨精。高出流俗。亦不能自滿。藝無止境。學問無涯。豈可自堵前程。

二、柔靜為先

習藝之時。必宜潛心體會。若行蠻力。絕不得竅訣。而須心如垂柳。意隨流水。四肢輕靈。中節作主。若能如此。則能捕捉好機。剎那發勁。捷如閃電。雖四兩之力。亦可撥倒千斤。

三、神氣佈滿

人之能者。諺稱三頭六臂。然必須一心作主。若心有所偏。則此手動而餘手皆弛。手多亦或無用。我如神氣佈滿身。全身靈勁。毫無間隙。人發而不能制我。我發而既能制人。皆賴神

氣佈滿之功。

四、流行勿斷

氣與體中有陰陽。其動曰，其靜曰陰。內家拳雖專重氣之使用。然為無形物。無跡象可尋。實則存我體中。氣之既分陰陽。若養之不當。便生弛撓之憾。平常安坐時之心氣。漫漫然為鎮定無事之態。動時若神志升奮。損其平常鎮靜安養之氣。此未得藝也。

昔日先輩教人。務先使養自己方寸之氣。使升物不能動其心。有此不拔之根基。則任何活動元氣氣充足。無缺損之處。起居動靜。真氣沛然。至此方是真傳。

五、身神統一

設眼前有某物。欲取之主意一起。手乃前出。是既意通於氣。故欲使用此物。又須力焉。力之所出。乃氣之所集。氣之所通。亦力物也。由意集氣使力者。方得順遂稱心。若力先出。便是顛倒主奴。為害甚多。故吾平日。務當捨棄其力，而練其氣。只求氣之使用順遂得體。則

六、無我之心

任何人固有之力。得應其事而隨其量出焉。

敵欲攻我。任其用何種進攻之勢與恐嚇。我心仍木然無所動。一若無與人爭勝者。其心既正大光明。其氣亦整暇不迫。從容得體。故恆佔勝。

七、不動心

所謂不動心者。泰山崩於前而色不變。麋鹿興於右而目不瞬之謂也。心有所而不移。則真氣充塞全身。視白刃而不見。聞槍炮而不撼。外物勿擾。獨立不懼。以如斯之心膽。運用所學。若行所無事。大敵當前。亦不見怯返顧。斯真能不動心者也。

平日多近白刃。使之熟稔無畏。並臥於中野。宿於深山。熱跡罕至之地。潛居修煉。其所成就。必能宏遠博大。豈流俗可比。

近世之治術者，多以手足為藝。徒取眩目。無復精蘊。我齊當矯其弊。必求入於不動心之境。勿徒尚空義。方謂得術之奧藝。

八、有膽始有力

凡武術以膽為第一。無膽力既無克敵致勝之心。恐怖既充於中。肢體便滯於外。為敵製造優勢焉。故膽力強者。恆操勝算。自來成例較多。當宜練膽。

九、沉著虛靜

武術一道。心急者敗。誠能不動心。則敵之進攻。我靜以待之。若心急氣浮。則不但難以破敵。且反足致敗。身以機敏為第一。心以沉著為主。持此自修。雖不籍器械。而敵以武器攻擊。我亦心守沉靜而巧勝敵械。是皆沉著虛靜之效也。

十、養我靈覺

凡眼耳之活動。根於心之發動。故觀物應聽而心動。此人之常也。吾人之遭遇危險。不能預知。故平時步行時。當注意前後左右。不可疏忽。蓋不幸受人阻擊。而多年之練習。悉付諸逝水也。且應敵之時。因眼之活動。而神勇自滿。動作亦速。敵人圖我之意時。先已了然於胸。察敵眼光之所注。與吾身相觸之靈覺。敵方意向。我無不知。我得而從之制也。

趙堡鎮太極拳第十代先師張敬芝

了塵子按：蔣發（趙堡鎮太極拳第一代先師）傳邢喜懷（趙堡鎮太極拳第二代傳人）傳張

楚臣（趙堡鎮太極拳第三代傳人）傳陳敬柏（趙堡鎮太極拳第四代傳人）傳張宗禹（趙堡鎮太

極拳第五代傳人）傳張彥（趙堡鎮太極拳第六代傳人）。

第六代張彥傳兒子張應昌、張應昌傳張汶，張金梅，張敬芝。這一支一直是張彥家傳。

張彥傳弟子陳清平、陳傳弟子和兆元、和傳和慶喜、和慶喜傳鄭伯英、鄭悟清

太極者，拳架之根苗。後學者，首知太極陰陽根本之來源也。張三丰云：人一身太極也。

太極者，陰陽之母也。人得五臟六腑以成形，而是生命之源，生氣之本分，陰陽之源，呼吸之

道路也。人不能無陰陽，又不能無呼吸，鼻不能無出入。呼則為陽，吸則為陰。氣從丹田經心

臟而入肺，順鼻腔而出為陽氣，氣從口鼻而肺經心臟，下至丹田為之陰氣。清氣上升者為陽，

濁氣下降者為陰。靜而生陰則為五臟之氣，動而生陽則為六腑之氣。輕中清者養榮補神，營中

濁者堅強骨髓，骨髓強而生勁。

勁有剛柔之分，乍大乍小之別，外行於皮毛，中行於臟腑，內行於筋骨。上行於頭目，下行於兩足，一濟周身無不及，仰之彌高，俯之彌深，或然在前，或然在後，一羽不能加，蠅蟲不能落。人不知我，我獨知人，天下英雄所向無敵矣。

練架時，一舉動周身俱要輕靈，又要貫串，需慢而勻，以活動筋骨為主，一切運動以柔活為主，唯其慢始能柔，唯其勻始能活，各種動作俱有虛實變化，無窮之奧妙。

初學者果能知柔，習之既久，則得心應手，趣味無窮。最益發展先天之力，又能調和氣血，可謂身心兼修，最合於發達體育之道者。練習時純任自然，不可用力用氣，用力則笨，用氣則滯，故沉氣鬆力為要。氣沉則呼吸平和，力鬆則發展先天之力，排除後天之力。後天之力為勉強之力，死笨之力。

太極拳之精粗，以功夫深淺為斷，其中虛實變化皆以了然，既能了然虛實變化而出，故能求出巧妙之途徑，無論強弱老幼，均能練習。太極拳之動作輕柔異常，一動全身皆動，任何部分均無偏頗之弊，老弱病夫亦難為之。所謂延年益壽，詢無虛語。

參考資料

1、《道德經解》，作者‧唐‧呂岩（呂洞賓），臺灣廣文書局，1975年。

2、《鐘呂傳道集注釋》，作者‧沈志剛，中國社會科學出版社，2004年。

3、《李涵虛仙道集》，作者‧李涵虛，蒲團子編訂，心一堂出版，2009年。

4、《道言五種》，清‧陶素耜撰著，蒲團子校輯，存真書齋出版，2008年。

5、《道德經講義》，清‧黃元吉撰，九州出版社，2014年。

6、《孫祿堂武學錄》，孫祿堂著，人民體育出版社，2001年。

7、《太極拳譜》，清‧王宗岳等著，人民體育出版社，1991年。

存真書齋仙道經典文庫　已出版書目	作者／編者	整理者
道言五種	【清】陶素耜	蒲團子
李涵虛仙道集	【清】李涵虛	蒲團子
女子道學小叢書【修訂版】	陳攖寧	蒲團子
通一齋四種	【清】方內散人	蒲團子
稀見丹經初編	孫碧雲、汪東亭、海印子等	蒲團子
因是子靜坐四種	蔣維喬	蒲團子
參悟集註	仇兆鰲（知幾子）	蒲團子
抱一子陳顯微道書二種	【宋】陳顯微	蒲團子
稀見丹經續編	陳攖寧	蒲團子
重訂女子丹法彙編	陳攖寧	蒲團子
李文燭道書四種	【明】李晦卿	蒲團子
外丹經匯編第一輯	陳攖寧等	蒲團子
稀見丹經三編	張松谷、常遵先等	蒲團子
名山遊訪記（戊子年改訂本　附：山中歸來略記）	高鶴年著，陳攖寧重編	蒲團子
參悟闡幽	【清】朱元育	蒲團子
《參同契講義》附《仙學必成》	陳攖寧	蒲團子

陳攖寧、胡海牙、蒲團子著作

書名	作者	整理者
陳攖寧‧文集一——陳攖寧自傳、口訣鈎玄錄、參同契講義	陳攖寧	蒲團子
陳攖寧‧文集二——業餘講稿、仙學必成、靜功療法	陳攖寧	蒲團子
陳攖寧‧文集三——楞嚴經講義、楞嚴經釋要、耳根圓通釋	陳攖寧	蒲團子
陳攖寧‧文集四——天隱子、坤寧經、道竅談	陳攖寧	蒲團子
陳攖寧‧文集五——大丹直指、三一音符、法藏總抄	陳攖寧	蒲團子
陳攖寧‧文集六——秋日中天、地元正道、三種金蓮	陳攖寧	蒲團子
陳攖寧‧文集七——洞天秘典、了易先資、琴火重光	陳攖寧	蒲團子
陳攖寧‧文集八——丹訣串述、劍仙口訣、歡喜佛考	陳攖寧	蒲團子
陳攖寧‧文集九——復興道教計劃書、老子哲學分類、道教知識類編	陳攖寧	蒲團子
陳攖寧‧文集十——答無錫汪伯英、覆蔣竹莊先生、致浙江文史館	陳攖寧	蒲團子
陳攖寧‧文集十一——醫學文稿卷、詩詞歌賦卷、其他文章卷	陳攖寧	蒲團子
胡海牙文集太極拳劍篇（增訂版下冊）	胡海牙	蒲團子
胡海牙文集仙學理法篇（增訂版上冊）	胡海牙	蒲團子
陳攖寧‧仙學隨談（壹）——仙學雜談、仙道問答、養生閒談	蒲團子	蒲團子
陳攖寧‧仙學隨談（貳）——讀書雜記、黃裳語道	蒲團子	
陳攖寧‧仙學隨談（叁）——學理研討、實修探微、仙道答問	蒲團子	
龍虎三家「丹法」析判	蒲團子	

道德經與太極拳——道經篇

心一堂武學・內功經典叢刊 已出版書目		作者
楊澄甫太極拳要義、永年太極拳社十周年紀念刊合刊		楊澄甫
太極拳體用全書（原版二種）附《參拜楊家墓地、拜訪楊振國先生記》		楊澄甫
內功十三段圖說		寶鼎
形意拳譜五綱七言論		靳雲亭
形意五行拳圖說		靳雲亭
《國術與國難》《張之江先生國術言論集》（一九三一）		張之江
浙江國術游藝大會彙刊（一九二九）		心一堂
鄭榮光太極拳、八段錦、易筋經彙刊		鄭榮光